KB144911

한(조선)반도 개념의 분단사

문학예술편 4

한(조선)반도 개념의 분단사

문학예술편 4

2021년 3월 15일 초판 1쇄 인쇄
2021년 3월 25일 초판 1쇄 발행

지은이　김성수·구갑우·홍지석·이지순
펴낸이　윤철호·고하영
펴낸곳　(주)사회평론아카데미

편집　김천회
디자인　김진운
마케팅　최민규

등록번호　2013-000247(2013년 8월 23일)
전화　02-326-1545(편집), 02-326-1182(영업)
팩스　02-326-1626
주소　03978 서울특별시 마포구 월드컵북로6길 56

ISBN　979-11-6707-000-5　94600

* 이 저서는 2016년 대한민국 교육부와 한국학중앙연구원(한국학진흥사업단)의
　한국학 총서 사업의 지원을 받아 수행된 연구임(AKS-2016-KSS-1230006)

한(조선)반도 개념의 분단사

문학예술편 4

김성수·구갑우·홍지석·이지순 지음

사회평론아카데미

차례

문학예술 장르와 사조 개념의
남북 분단사

— 문학 장르 개념을 중심으로

김성수 성균관대학교

1. 왜 장르와 사조 개념의 분단사인가

이 글은 한(조선)반도 문화예술 개념의 분단사를 기획 연구하는 일환으로 남북한 문학예술장(the literature & art field)에서 사용하는 사조와 장르 체계를 개념사적으로 비교, 분석하는 것을 목적으로 한다. 한반도 남북의 문화예술 개념의 분단사를 논의하기 위하여, 문화예술 전체 장르체계의 역사적 변천을 통시적으로 개괄하고 문학의 하위 장르별 분단 현상을 공시적으로 분석한다.

'한(조선)반도 문화예술 개념'의 분단사 공동 연구의 전체 주제는 장르와 사조이다. 연구방법으로는 '문화예술(남)/문학예술(북)' 개별 장르와 그들을 관통하는 창작방법, 사조 및 미학의 개념어를 각 영역별로 구분하여 살펴보되, 기존의 단어 중심의 개념어 분석에 문화표상 분석을 결합한다. 예컨대 남북을 관통하는 '리얼리즘(realism, 남북 공통으로는 '사실주의'로 표기) 계열 대 비(非)리얼리즘 계열'로 사조체계를 구조화할 때 동일한 사조 개념들이 남북에

서 분단되고 절합되며 때로는 쟁투하는 개념어로 사용되고 있음을 확인할 수 있다. 이에 '리얼리즘'과 그 반대편의 여러 사조 용어의 쓰임과 맥락의 공통점과 차이를 논의하기 위해 문예이론서, 문화예술 개념의 분단을 매개한 비평적 담론을 중심으로 비교 분석한다.

한(조선)반도 남북의 문화예술 개념의 분단사를 논의할 때, 전체 장르체계와 사조 총론을 어떻게 서술하며 개별 장르별 분단사 서술과의 관계는 어떻게 설정할 수 있을까?

먼저 장르와 사조 개념의 분단사를 왜 논의해야 하는지 그 의의부터 입론을 세워보자. 한(조선)반도 예술사를 돌이켜보면 분단 (1945) 이전인 식민지시대(1910~45)까지 서구적 근대 문화예술 개념이 형성되었다. 종래의 중국 한문화가 지닌 오랜 역사의 동아시아적 전통이 단절되고 대신 서구 근대의 개념이 장르와 사조 담론으로 도입되었다. 그때 일본의 서양학자들인 난가쿠(난학자)들이 사조와 장르 개념과 용어를 창안하였다. 그 전통이 일제 강점기 식민지 조선의 문학예술 사조와 장르 개념에도 거의 그대로 정착되었다. 가령 전통적인 문예 3대 장르론의 창시자인 아리스토텔레스 등 고대 그리스인들은 예술적 발화자가 누구이며 발화자와 수용자의 관계에 따라 작품을 크게 세 가지로 분류(장르화)했다.

① 시적이거나 서정적인 것-화자는 일인칭/시인은 청중에게 등을 돌린 채 노래하거나 찬양한다. 자기 자신이나 다른 사람에게 말하는 것처럼 가장한다.

② 서사시나 설화-화자는 자신의 목소리로 말하지만, 등장인물들에게 그들의 목소리로 말하도록 한다. 시인은 듣는 청중과 직접적으로 대면한다.

③ 드라마-등장인물이 전부 말하는 방식을 취한다. 저자는 관객으로부터 몸을 감추고, 등장인물이 무대 위에서 말을 한다.

따라서 분단 이후 남북 문화예술의 장르와 사조 개념의 분단사를 논의하는 목적은, 정치적·이념적 이유로 상호 불통과 적대관계가 유지되어 멀어져버린 둘 사이의 이해와 소통 및 남북 통일 이후의 사회 문화적 통합을 위한 개념의 재통합 가능성을 모색하는 것으로 설정할 수 있다.

사조 개념의 분단사는 리얼리즘(사실주의) 같은 동일 용어의 상이한 활용 용례를 통시적으로 비교하고 그 의미를 공시적으로 해석하는 '상호관계' 규명을 목적으로 한다. 이 경우 '민족문학' 개념처럼 남북이 동일한 용어를 자기중심으로 전유하려고 상호 경쟁하는 헤게모니 쟁투를 부각시킬 수도 있다. 구체적인 논의 방안으로 개념어의 평면적인 양적 비교 대신 개념의 변천 및 소통·교류·쟁투 등 상호관계를 입체적으로 분석할 수 있다.

문예사조는 문예의 사상적 흐름이다. 하나의 문예사조는 특정한 시기에 특정한 집단의 사람들이 일정하게 같은 지향이라고 할 수 있는 사상경향을 가짐으로써 상이한 제재를 다룬 작품에서일지라도 유사한 스타일이나 풍격을 엿보일 때 인지될 수 있는 현상이라고 할 수 있다.[1] 예술작품의 사조란 일정한 장소와 시기에 창작방법상 일정한 공통성을 띠고 나타나는 창작성향의 흐름을 말한다. 광의로는 예술작품에 담긴 사상을, 사상 상호 간의 영향과 사상을 표현한 작가, 예술가의 체험 그리고 수용자에게 미친 영향 등을 고려

.......
1 최유찬, 『최유찬의 문예사조의 이해』, 작은책방, 2014, p.16.

하여 역사와의 관련 속에서 고찰한 그 생성 및 전개 과정을 말한다. 이 경우, 한정된 특정 시대의 문학사상의 경향일 수도 있고, 연속된 전후(前後) 시대에 걸쳐 교체와 변화의 맥락을 가진 문학사상일 수도 있다. 후자는 문학사조사 또는 문예사조사의 형태를 취하며, 문학예술사의 한 범주로 볼 수 있으나, 관점이나 방법에 따라서는 그를 초월할 수도 있다. 사조는 문학예술사, 비평사, 사상사나 사회사상사와의 관련에서, 사조에 포함되는 내용의 성격과 요소와 그 범위를 어떻게 규정할 것인가 하는 문제가 있다.[2]

문학예술은 현실을 형상적으로 인식하고 미적으로 전유하는 데서 자기 고유한 방법을 가지고 있다. 일정한 시기에 같은 미학적 원칙에 의거하여 활동한 창작자들의 창작성향은 공통된 사조를 이루며 그에 기초하여 창작방법이 생겨난다.[3] 그런데 세계 문예사조를 논할 때 한국은 서양 문예사조의 관습이나 일본을 통한 서구 문예사조 이식론의 영향으로 다양한 사조를 나열하고 있다. 특히 20세기 말의 포스트주의에 따라 장르해체와 복합장르에 대한 관심이 높아졌다. 반면 북한은 사실주의와 그 카운터파트로서 (반동) 부르주아미학의 대결 구도로 사조를 인식하는 대전제가 기본적으로 깔려 있다.

문예사조론의 경우 일반적으로 서양문학 서양예술 위주의 이론이 전개되고 그에 해당되는 외국 텍스트는 쉽게 접할 수 없는 형편

.......

2 '사조' 정의는 『한국민족문화대백과사전』(개정증보판), 한국학중앙연구원, 2010. 인터넷 온라인판: 리기원 외 편, 『광명백과사전 6: 주체적 문예사상과 리론』, 백과사전출판사, 2008, 해당 항목 요약.
3 리기원 외 편, 「제6절 창작방법과 사조」, 『광명백과사전 6: 주체적 문예사상과 리론』, p.35.

이다. 문예사조론이 올바로 교육되기 위해서는 전 지구적인 보편성을 지닌 세계 예술, 문학, 문화사의 실상이 전제되어야 하는데 현실은 그렇지 못하다. 가령 시중에 나와 있는 이른바 '세계문학전집'이 영문학, 불문학, 독문학 중심의 유럽 근대문학이 마치 세계문학사 전체인 것처럼 오해되고, 거꾸로 그 잘못을 지속적으로 재생산하는데 '문예사조'라는 교과목이 일조해온 것은 부인할 수 없는 사실이다.[4]

기실 영국, 미국, 프랑스, 독일 등 서양 각국에 통일된 유럽 문학사가 있는가 하면 그렇지 않다. 철저히 자국 중심의 세계문학 구상을 담은 비교문학 분야만 있을 뿐이다. 서양조차 각기 서로 다른 문예사조의 이론과 역사를 지녀 세계문학사의 보편성이 부재한데다, 무엇보다도 우리 한국 현대문학사에서 이들 사조가 실제로 어떻게 전개되었는지 알아내기란 대단히 어렵다. 영문학, 불문학, 독문학에서 지칭하는 낭만주의, 리얼리즘, 자연주의, 모더니즘, 형식주의는 그 개념이 서로 다르고 이 모두를 포괄한 유럽문학사나 세계문학사 내지 세계 문예사조사는 그 이름에 값하는 실체를 찾기 어렵다. 그래서 일부 학자들이 유럽 근대문학을 이해한 일종의 요약본을 마치 세계문학사의 실체인 양 언급하는 일이 비일비재하다.

예를 들어 이재호 외 편역, 『세계문예사조사』(을유문화사, 1990)를 보면 하워드 E. 휴고, 르네 웰렉 외 여러 서양 문학자들의 『세계

........

4 이러한 문제의식은 조동일에 의해서 제기되어 새로운 세계문학사의 이론적 틀은 갖춰졌다고 생각된다. 문제는 이를 뒷받침해줄 진정한 의미의 '세계문학전집'이 존재하지 않는다는 사실이다. 조동일, 『세계문학사의 허실』, 지식산업사, 1996; 조동일, 『세계문학사의 전개』, 지식산업사, 2002 참조.

문학개관』(*Norton Anthology Of World Masterpieces*, 4판, Edited by Maynard Mack. New York: Norton, 1984) 서문들만 편역해서 '세계문예사조사'라는 거창한 이름으로 간행했음을 알 수 있다. 서유럽 몇 나라의 문학개관 서문을 모으면 세계문예사조를 알게 된다는 발상이 바로 우리 학계의 문예사조론 인식의 현주소라 아니할 수 없다.

그러다 보니 문예사조에 관한 한 한국 문학예술은 서양 문학예술의 수입상으로 전락되기 일쑤다. 심지어는 낭만주의, 리얼리즘(사실주의), 자연주의, 상징주의 등 서양의 19세기 문예사조가 '혼란스럽게 수입된' 1920년대 한국문학은 '근대문학'이고 서구의 20세기 문예사조인 초현실주의, 이미지즘(주지주의) 등 최신 모더니즘이 수입된 1930년대 한국문학은 '현대문학'이며, 둘을 합쳐 '신문학'이라 부르자는 몰주체적인 서구 중심주의적 인식까지 '신문학사조사'의 이름으로 나와 있는 실정이다.[5]

한국 문예학계에서 장르와 사조 개념을 체계화할 때 그와 관련된 각종 현상과 텍스트군의 유형을 연구사 초기에는 서구 전례를 따라 합법칙적 체계로 설명하려 하였다. 즉 '르네상스-고전주의-낭만주의-사실주의와 낭만주의-초현실주의와 표현주의, 이미지즘 등 광의의 모더니즘-포스트모더니즘'식으로 기존 사조와 그 반동으로서의 새로운 사조 출현이라는 규칙을 찾으려 하였다.[6] 그러나

.......

5 백철,『신문학사조사』, 민중서관, 1953 참조.
6 서구 문예사조의 역사적 전개 과정에 '반동의 반동'이란 법칙이 있다고 한때 주장되었다. 마치 구소련과 북한에서 세계예술사가 리얼리즘으로의 합법칙적 발전이 있는 것처럼 가치론적으로 규범화한 것처럼, 이제는 폐기된 낡은 20세기적 발전사관적 사유의 산물이라

1990년대 이후 장르와 사조 연구가 일정 수준에 이르자 그러한 법칙과 규범 자체를 해체하기에 이른다. 따라서 2019년 현재 남한 학계에서 장르와 시조는 다양한 현상 그 자체를 사례 나열식으로 설명하거나 기술적으로(descriptively) 해설한다. 이러한 접근법을 굳이 이름 짓는다면 기술적 연구(descriptive research)라 하겠지만, 나쁘게 보면 외국문학이론의 무분별한 이식론적 결과물이라 할 수 있다.

이제 우리 근현대 문학 장에서 '기지촌 지식인'의 서구 중심주의적 산물이라고밖에 할 수 없는 '문예사조' 담론의 기존 인식틀에서 발본적으로 벗어나야 할 터이다. 어쩌면 '세계문예사조' 담론 자체가 허구이거나 이념형에 불과하다는 엄혹한 현실을 인정하지 않으면 안 되는 형국에 이르렀다.

사조 담론에 관한 한 몰주체적인 우리 남한과 다를 것 같은 북한은 어떤가? 이와 관련하여 북한 문예학자(안희열,『문학예술의 종류와 형태』, 문학예술종합출판사, 1996)의 '창작방법과 사조에 따른 분류' 서술 부분에 의하면, 북한 학계의 문예사조 인식틀은 다음과 같다.

- 진보적 창작방법과 사조: 사실주의(리얼리즘), 낭만주의, 계몽주의, 비판적 사실주의, 사회주의적 사실주의, 주체사실주의
- 반동적 창작방법과 사조: 자연주의, 형식주의, 실존주의, 실용주의, 현대파(=모더니즘 지칭?), 반소설(앙띠로망, 누보로망 지

고 평가된다.

칭?)

여기서 북한 문인, 예술가, 문예학자들은 페미니즘, 생태주의, 포스트모더니즘(탈근대주의) 등 최신 사조에 대해서는 무지하거나 아예 무개념임을 확인할 수 있다. 역시 문제가 적지 않다. 북은 장르와 사조 관련 각종 현상을 가치지향적으로 서술한 결과 규범적 유형화를 통한 입법비평적·재단비평적 준거를 강하게 작동시킨다. 그 결과 유일사상체계에 적합한 장르와 사조를 확정하고 그 반대편에 반동 부르주아미학사상의 결과물을 상정한다. 따라서 북한에서의 모든 창작방법, 예술방법, 사조, 미학 관련 논의는 주체문예리론체계 하에서 '유일하게 올바른' 진보적 창작방법인 '사실주의-사회주의적 사실주의-주체사실주의'와 그에 대척되는 '자연주의-랑만주의-형식주의-모더니즘-포스트모더니즘' 등의 반동 부르주아미학으로 이분화된다. 그 중간에 진보적 창작방법인 사실주의의 좌우편향인 '교조주의적 편향, 도식주의적 편향, 기록주의적 편향, 수정주의적 편향' 등 각종 '이색사상'이 있을 뿐이다.

다만 '로맨티시즘=랑만주의'에 대해서는 북한의 미학체계상 일정한 역사적 변모가 있어 주목된다. 즉 주체사상의 유일체계화(1967) 이전에 M. 고리키의 이분법적 미학이론에 기댄 사회주의 리얼리즘 미학체계에서는 소극적·반동적 낭만주의 계열인 감상주의, 퇴폐주의(데카당스, 댄디즘), 예술지상주의(탐미주의), 상징주의 등을 비판하고 훗날 사회주의 리얼리즘과 결합될 적극적·혁명적 낭만주의를 비판적 리얼리즘의 짝으로 상정하였다. 그러다가 주체문예리론체계 확립 후(1975)에는 별도의 낭만주의는 소멸되었고 사

회주의적 사실주의-주체사실주의의 미학적 부분요소로서만 그 의미를 인정받는 '혁명적 랑만성' 개념만 인정한다.[7]

다음으로 장르 개념의 분단 문제를 짚어보도록 한다.

왜 장르 개념의 분단사인가? 분단 이후 남북 문화예술의 장르 개념의 분단사를 논의하는 목적은, 정치적·이념적 이유로 상호 불통과 적대관계가 유지되어 멀어져버린 둘 사이의 이해와 소통이 필요하기 때문이다. 가령 '총서형식 장편소설, 혁명소설, 〈피바다〉식 혁명가극, 〈성황당〉식 혁명연극, 서정서사시'처럼 북한 특유의 독창적 장르는 그 용어와 개념, 기원과 기능을 이해해야 한다. 나아가 그들의 생경한 장르 개념 중 우리 장르 개념과 비슷한 것을 분석할 경우, '총서형식 장편소설'은 대하연작소설, '벽소설'은 콩트, 과학환상소설은 SF소설, 송시 등 송가문학은 선전물/찬양문학, 정론은 정치논설, '실화문학·실화소설'은 다큐멘터리·논픽션문학·팩션 등으로 비견(또는 문화적 번역)할 수 있다. 이러한 문학 장르체계의 분단과 상호 이해를 위한 비교 분석을 통해 궁극적으로 통일 이후의 사회 문화적 통합을 위한 문학예술 개념의 재통합 가능성을 모색하는 목적을 달성할 수 있다.

'예술작품들의 분류'를 지칭하는 남북한 개념은 각각 '장르'와 '형태'로 상이하다. 문화예술의 작품군을 일컫는 분류체계를 한국에서는 '장르(또는 갈래)'로, 북한에서는 '형태'라 지칭한다. 장르 분류의 원칙은 예술형식, 양식상의 분류와 내용상의 분류, 역사적 장

.......

7 문예 창작방법과 세계관의 관계 등 사조 개념 분단 문제에 대한 더 자세한 논의는 「리얼리즘(사실주의) 문학 개념의 남북 분단사」 서론에서 계속 다룬다. 그 부분을 참고하길 바란다.

르 관습(장르 규칙) 등이 있다(조동일, 김흥규의 장르론). 북한의 경우 문학예술의 종류와 형태를 구분하는 근거는 어떠한 창작방법을 사용하여 주제를 드러내는가, 즉 묘사수단이 무엇인가이며, 이를 기준으로 문학, 영화, 연극, 음악, 무용, 교예 등으로 구분[8]된다. 그리고 각각의 종류들은 또다시 여러 가지 기준에 의해 하위 갈래로 구분된다(정성무, 리현순의 형태론).

문예 장르 개념의 최상위 범주를 우리는 '문화예술'이라 하지만 북한은 문화예술 대신 '문학예술'이라 할 정도로 미묘한 차이가 있다. 문화예술 분야는 전통적 의미의 문학, 음악, 미술, 연극, 무용, 영화, 건축 등 서구 근대식 7대 장르체계와 차후 문화적 변화에 따른 새 장르 용어와 개념 추가가 반복되었다.[9] 이런 세계적 추세에 따라 21세기 현재 한국에서는 현대예술의 급변하는 '애니메이션, 비디오아트, 웹툰' 등 '복합/다원예술'의 연이은 출현과 '한시, 시조, 아악, 정악, 문인화' 등의 부침, 장르 확산과 혼종 현상에 따라 분류체계 자체가 바뀌고 있다. 즉 '문학=언어예술, 시각예술(미술, 건축, 사진, 만화 등), 공연예술(음악, 연극, 무용, 영화 등), 복합/다원예술(비디오아트, 행위예술, 사이버문화, UCC 웹예술 등)'[10]식의 보다 광범위하고 포괄적인 새로운 문화예술 분류가 시행되고 있다.

반면 북한에서는 구소련 등 유럽의 7대 전통 장르론을 따르다

.......

8 정성무, 『시대와 문학예술형태』, 평양: 사회과학출판사, 1987, p.37.

9 가령 프랑스에서는 헤겔의 미학 연구에서 쓰였던 연극, 미술, 건축, 문학, 음악을 기본으로 근대에 무용과 영화를 넣고, 8번째는 사진이나 만화가 혼용된 적이 있었다.

10 법적 제도와 행정 편의적 산물이긴 하지만 한국문화예술위원회의 장르 분류에 따른 것이다. 모든 UCC((user created contents=손수제작물, 사용자 제작 콘텐츠)가 예술은 아니지만 웹예술이 일반화되어 있음을 부인할 수 없다.

가 이른바 '문학예술혁명'(1973~1983) 때부터 건축이 빠지고 대신 '가극', '교예(서커스)'가 추가되어 8대 장르체계가 자리 잡았다.[11] 종전의 7대 주요 예술에서 건축이 빠지고 가극과 교예가 추가되었으되, 연극은 '〈성황당〉식 연극'으로 가극은 '〈피바다〉식 가극'으로 달라졌다. 그 문화정치적 함의는 김일성의 항일 빨치산 활동기 선동선전 방식의 '혁명적 문예활동'이라는 북한만의 특수성을 예술 일반이론, 보편미학으로 승화하려는 욕망을 반영한다고 풀이할 수 있다.

이렇듯 한반도 남북의 문화예술 장르에 대한 인식은 작가, 예술가가 실제 창작을 할 때 일종의 장르적 관습과 질서를 터득하는 데 도움을 주고 수용자가 좀더 심도 있는 감상을 하게 도와주기 때문이다. 예술작품 창작자가 어떻게 작품을 양식적 규범에 맞게 만들며, 수용자가 어떤 작품을 어떻게 보고 읽고 들어야 할지 선택하고, 어떻게 내용을 이해하고 감상할지 알기 위하여 장르표지와 장르적 관행이 도움이 된다. 즉, 창작자와 수용자가 어떤 한 작품을 읽을 때 그것이 어떤 장르에 속하느냐에 따라 그 성격을 선이해하고 독해할 수 있기 때문이다.[12]

.......

11 한중모·정성무, 「3장 문학예술형태의 발전」, 『주체의 문예리론 연구』, 사회과학출판사, 1983. 맨 앞에 '혁명적 대작과 소품'을 별도 항목으로 두고 문학, 영화, 〈피바다〉식 가극, 〈성황당〉식 연극, 음악, 무용, 미술, 교예 등 8대 장르로 예술장르체계가 새롭게 위계화된다.

12 원래 문화예술 전 장르를 망라한 사조와 장르 개념의 분단사를 총론으로 정리하려 했으나, 문화예술 전 장르의 사조론 관련 글들이 제때에 수합되지 않아, 필자가 서술 가능한 '문학' '장르' 개념의 분단사로 한정해서 본론을 전개하는 점을 양해 바란다.

2. 문학 장르 개념의 남북 분단사

1) 문예 분류의 전통과 남북한 문예지의 장르표지

우선 장르란 무엇인가 생각해보자. 프랑스어 장르(genre)라는 용어는 '종족, 혈통, 부문'의 뜻을 지닌 라틴어 게누스(Genus)에 어원을 두고 있다. 이는 원래 서구학문의 박물학, 생물학에서 동식물의 분류와 체계를 세우는 데 사용하던 용어였는데, 나중에 문학예술 작품의 유형 분류에 사용되면서 문학예술의 종류를 뜻하게 되었다. 동아시아에서는 종래 문종(文種), 문학의 종류를 뜻하는 전통적인 개념어로 '문체, 부문, 양식, 형태, 갈래' 등이 쓰였다. 동서양의 어원으로 미루어보건대, 장르 개념은 일정한 틀을 가진 공통된 관습과 특성을 지닌 문학예술 작품군(群)이라고 규정할 수 있다.

그런데 문학작품의 유형 분류를 했던 동아시아 전통 개념어는 대체로 문학의 본질을 논리적으로 체계화한 것이 아니라 고대 이래 오랜 전통을 지닌 한문학의 전근대적·관습적 명명을 계속 반복적으로 늘려왔기에 근대적 학문체계로서의 문예학적 이론체계에는 잘 들어맞지 않아 사문화되다시피 하였다. 식민지시대(1910~1945) 전후에 근대적 의미의 문화예술 개념이 근대학문제도의 일환으로 새롭게 형성되면서, 서구 근대의 개념인 '장르'가 근대문학 작품군의 새로운 분류 개념으로 정초되었다.

8·15해방과 함께 국토 분단, 민족 분열이 되어 남북국 분단체제가 되자 모든 사상과 이념뿐만 아니라 남북의 학문–문예학–문학장르론의 분류 개념도 분단되었다. 가령 '문학작품의 종류, 예술작품

의 분류'를 지칭하는 남북한 대표 용어/개념은 각각 '장르/갈래'와 '종류/형태'이다. 문화예술의 작품군을 일컫는 분류체계를 한국에서는 '장르'로, 북한에서는 '형태'라 지칭한 것이다.[13]

한국 장르론의 이론적 체계화를 정초한 조동일에 의하면, '갈래'에는 유개념(類槪念)으로 쓰이는 '큰갈래(Gattung)' 장르류(類)와, 종개념(種槪念)으로 쓰이는 '작은갈래(Art)' 장르종(種)이 있다. 큰갈래는 일반적으로 시대와 지역에 구애됨이 없이 공통되게 나타나는 것이고, 작은갈래는 시대와 지역의 영향을 받은 큰갈래가 구체적 모습으로 수행된 개별 작품군 형태로 나타난다. 북한에서도 문학예술의 '종류'를 '큰갈래'로, '형태'를 '작은갈래'로 층위를 구분하여 사용하기도 한다. 다만 '종류, 형태'의 구분 원칙을 고정된 기준으로 사용하지 않고 상대적으로 사용하고 있다. 가령 예술 전체 분류표에선 예술의 한 '종류'인 문학 '형태'로 표기되지만, 그와 별도로 문학의 하위 분류를 할 때는 문학의 '종류'의 하위 '형태'로 시와 소설이 표기된다. 예를 들어 소설의 경우 서사문학의 하위 장르라는 면에서는 '형태'로 취급되지만 단편, 중편, 장편의 상위 장르라는 면에서 본다면 '종류'가 되는 식이다.[14]

.......

13 장르론을 학문적으로 천착한 1970년대 중반부터 김수업, 조동일, 김홍규 등에 의해 종래 무비판적으로 사용하던 '장르'란 통념적 외래어 대신 문학의 유형 분류라는 개념어의 내포를 가장 잘 담은 '갈래'라는 용어를 이론체계로 담론화하였다. 교과서 등에 갈래라는 용어가 쓰이긴 하지만 학계와 일상생활에서는 장르라는 용어가 여전히 더 많이 쓰인다. 김수업, 『배달문학의 길잡이』, 금화출판사, 1978; 조동일, 『문학연구방법』, 지식산업사, 1980; 김홍규, 『한국문학의 이해』, 민음사, 1984 참조.

14 정성무, 『시대와 문학예술형태』, p.37; 한중모·김정웅·김준규, 『주체적문예리론의 기본 3』, 문예출판사, 1992. 1987년 정성무와 1992년 한중모의 분류를 비교한 『북한 문학예술의 장르론적 이해』, 도서출판 경진, 2010, p.35 표 4를 참조하여 필자가 수정.

이렇듯 문화예술의 대상부터 구체적인 문학 장르류(類), 장르종(種)까지 남북 문예학은 용어 개념의 공통점 못지않게 차이를 드러낸다. 개념사적 시각에서 둘을 비교하면, 문학개론 등 문예이론서, 교과서뿐만 아니라 각종 사전, 문예지까지 차이가 적지 않다. 가령 2019년에 나온 남북의 대표적인 문예지[15]의 최신호 목차를 보자.

.......

분류대상	정성무(1987)의 분류		한중모(1992)의 분류		
	종류	형태	형상수단	종류	형태
문학예술	문학	서사 시가 극문학	문자	문학	시, 소설…
	미술			미술	
	영화		화면의 편집	영화	
	연극		사람의 말과 행동	연극	
	음악	성악		가극	
		기악	음	음악	
	무용		배우의 육체적 동작	무용	
	교예	체력교예	배우의 육체적 동작	교예	
		동물교예			
		교예막간극			
		요술			

15 대표 문예지라는 언급도 기실 조심스럽다. 북한은 중앙 문예기관인 조선작가동맹 기관지 『조선문학』(1946~1953~현재)가 대표성을 띠지만 우리 한국은 그 어느 매체도 대표성을 자명하게 알 수 없다. 어쩔 수 없이 논의 필요에 따라 역사가 가장 오랜 『현대문학』 (1955~현재)과 문단 영향력이 가장 큰 『창작과비평』(1966~현재)을 비교한다. 이 글의 목적이 문예지 편집체제 비교가 아니라 장르표지의 현황 파악인 만큼 최신호 목차면의 장르를 주로 비교한다. 다만 남북한의 문학과 문예매체의 위상이 워낙 달라서 비대칭성을 전제하지 않을 수 없다는 것을 전제한다. 여기서 남북 문학장르의 비대칭성을 전제할 때 호아오 페레즈(J. Feres)의 '비기본개념의 개념사'적 접근법을 원용한다. 오랜 적대적 분단관계로 인해 동일한 발화가 서로 다른 의미를 발생시키며 때로는 사회적·정치적 맥락에서 달리 해석되는 남북한처럼 '개념의 분단사'를 논할 때, 영어 같은 국제적 소통 언어 (교통어)로 쉽게 설명하기 힘든 현상을 보다 효율적으로 설명 가능한 접근법이 '비기본개념의 개념사'이다. João Feres Junior, "The Expanding Horizons of Conceptual History: A New Forum," *Contributions to the History of Concepts* 1(1), Rio: International

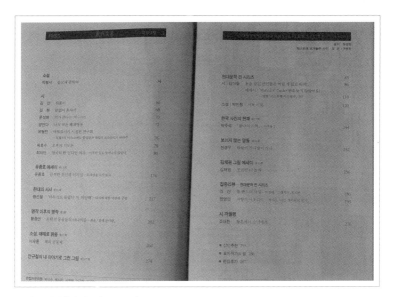

그림 1 월간 『현대문학』 2019년 3호

그림 2 계간 『창작과비평』 2019년 봄호

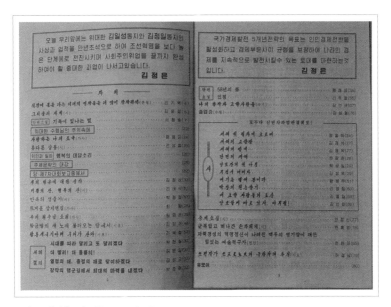

그림 3 월간『조선문학』2019년 1호

『현대문학』목차에는 소설, 시, 에세이, 사진, 리뷰, 격월평, 기타 기획기사와 고정란이 있다.『창작과비평』목차에는 권두사, 특집, 대화(대담), 논단, 촌평, 시, 소설, 작가론, 문학평론, 문학초점 등의 장르표지가 보인다.

　『조선문학』목차에는 론설, 시(시초), 소설, 가사, 수기, 수필, 연단, 자료, 기타 기획기사 등이 보인다. 마찬가지로 2018년 '군중문학 작품 현상 모집' 공고문으로 본 현재 북한의 실제 장르체계 실상은 다음과 같다.

.......

Conference on Conceptual History, the History of Political and Social Concepts Group (2005), p.5. 참조.

소설문학부문 – 중편소설, 단편소설, 단편실화, 벽소설, 수필, 단상

희곡문학부문 – 단막희곡/ 평론부문

시문학부문 – 장시, 련시, 시초, 서정시, 가사

아동문학부문 – 단편소설, 운문소설, 유년소설, 동시초, 가사[16]

△ 작품 종류

소설문학부문 – 장편소설, 중편소설, 단편소설, 실화소설, 과학환상소
　　설, 수필, 단상, 혁명전설, 사화

시문학부문 – 서사시, 서정서사시, 장시, 시초 및 련시, 서정시, 풍자시,
　　담시, 가사

아동문학부문 – 장편소설, 중편소설, 단편소설, 동화, 우화, 서사시, 서
　　정서사시, 동요동시초, 동요, 동시, 아동가사

극문학부문 – 장막희곡, 중막희곡, 단막희곡, 풍자극, 경희극, 촌극

평론부문 – 평론, 단평[17]

　　남북 문예지에 나온 장르 이름을 비교하면 시, 소설, 희곡, 평론,
아동문학 등은 대체로 비슷한데, 수필을 포함한 '교술' 장르를 두
고 남에서는 논설, 논단, 에세이, 리뷰, 촌평, 월평, 평론 등으로, 북
에서는 수필, 론설, 정론, 평론, 단평, 연단 등으로 지칭하고 있다. 이
들 장르표지의 저간에는 한국에서 '서정, 서사, 극' 같은 장르류(類),
'시, 소설, 희곡,' 그 하위의 '콩트, 단편소설, 장편소설, 대하역사소

╌╌╌╌╌╌

16 　미상, 「전국 군중문학 작품 현상모집 심사 결과」, 『문학신문』, 2018. 3. 17, 4면.

17 　미상, 「전국 군중문학작품 현상모집 요강」, 『문학신문』, 2018. 4. 7, 1면.

설, SF소설' 같은 장르종(種)으로 분류되는 장르체계가 북한과 공통점과 차이점을 보이되, 작품군을 구분해서 문예매체에 편집, 게재되고 있음을 알 수 있다. 이러한 저간의 사정을 감안하여 장르 개념의 분단사를 비교 분석하기로 한다.

2) 남한 문학장르론의 역사적 변천

주지하다시피 한국 문예학은 모든 근대 학문이 그렇듯이 서구 이론의 영향을 받아 수입한 학설을 창조적으로 변용하거나 자생적 이론을 만들려고 애쓴 도전과 응전의 역동적 과정을 거쳤다. 문화예술 장르론도 근대 서구 학문의 수입으로 시작되었다고 해도 과언이 아니다.

르네 웰렉과 오스틴 워렌이 『문학의 이론』에서 장르를 '문학의 제도'라고 규정했듯이,[18] 문학 장르 또한 문학장의 사회적 제도이므로 늘 변모한다. 장르 분류의 원칙은 예술형식, 양식상의 분류와 내용상의 분류, 역사적 장르 관습(장르 규칙) 등이 있다. 장르를 구분하는 기준으로, 1) 작품의 표현매체, 또는 양식(형태), 2) 작품에 반영된 제재의 성격, 3) 창작 목적과 작가의 의도, 4) 독자와의 관계에서 고려된 상황 등 여러 가지가 있다. 문학예술의 장르 구분은 아리스토텔레스 이래 20세기까지 계속되었다. 그는 문학예술을 인생과 자연의 모방(미메시스)이라 보고, 모방 수단이 되는 언어와 그 대상이 되는 인간 행동의 성격에 따라 문학작품들을 분류하고자 했다.

.......

18 R. Welleck & A. Warren, *Theory df Literature*, London: Peregrin Books, 1966 참조.

전통적인 3대 장르론의 창시자인 아리스토텔레스부터 헤겔에 이르기까지 서구인들은 문학적 발화자가 누구이며 발화자와 수용자의 관계가 어떤지에 따라 작품을 크게 세 가지로 분류하여 장르화했다.[19]

1945년 분단 이전의 식민지 근대의 문학장르론은 이론적 체계화가 없는 관습적 명칭을 통념적으로 따르거나, 아리스토텔레스 이후 헤겔이 정식화한 서구 문예학의 '서정, 서사, 극' 3대 장르론이 대세였다. 1945년 8·15해방과 동시에 남북으로 분단된 남북 문학장에서 장르론은 한동안 그리 중요한 관심사가 아니었다. 일제 강점기 이후 수입된 서구식 3대 장르론이 수용되어 문학장을 지배하였다.

한국에서는 197,80년대에 장르론의 비약적 발전이 있었다. 대표 학자인 조동일은 서정·서사·희곡이라는 종래의 3대 큰갈래에 '교술(敎述)'을 추가하여 서정·교술·서사·희곡이라는 4대 장르론을 주창하였다.[20] 분류학을 넘어선 철학적 고찰을 통해 문학 본질론에 다가가서 소설을 비롯한 문학의 개념 정의 자체를 '자아와 세계의 대결구도'라는 정교한 이론으로 체계화하고 그 이론체계를 외화하는 '한국문학통사와 세계문학사의 전개' 등 방대한 문학사 서술을

.......

19 ① 시적이거나 서정적인 것 – 화자는 일인칭으로, 시인은 청중과 무관하게 자기 감정을 노래하거나 찬양한다. 자기 자신이나 다른 사람에게 말하는 것처럼 가상으로. ② 서사시나 설화 – 화자는 자기 목소리로 말하지만, 등장인물들에게 그들의 목소리로 말하도록 한다. 시인은 듣는 청중과 직접 대면한다. ③ 드라마 – 스토리와 관객을 연결하는 화자의 개입이 거의 없이 등장인물이 스스로 스토리를 전부 말하는 방식을 취한다.

20 조동일, 김수업, 김흥규 등의 장르론에 대한 2장의 개략적 설명은 김문기, 「한국문학의 갈래」, 조동일·황패강 외 편, 『한국문학연구입문』, 지식산업사, 1982를 참조 요약한다.

통해 한국문학 및 세계문학사를 관통하는 장르론체계를 '입법화'하였다. 그는 장르 구분의 기준을 문학텍스트가 어떻게 텍스트 밖의 콘텐츠를 예술화하는지 '전환 표현하는 방식'과, 인식과 행동의 주체인 자아와 그 대상인 세계의 대결 양상에 두었다. 전환표현의 방식에 따르면, 서정은 비특정 전환표현, 교술은 비전환표현, 서사는 불완전 특정 전환표현, 희곡은 완전 특정 전환표현이라 했다. 그리고 자아와 세계의 대립 양상에 따라 서정은 작품외적 세계의 개입이 없이 이루어지는 세계의 자아화(自我化)이고, 교술은 작품외적 세계의 개입으로 이루어지는 자아의 세계화이며, 서사는 작품외적 자아의 개입으로 이루어지는 자아와 세계의 대결이고, 희곡은 작품외적 자아의 개입이 없이 이루어지는 자아와 세계의 대결이라 했다.

이러한 견해에 따라 한국문학 장르를 다음과 같이 구분하였다.

첫째, 서정: 서정민요·고대가요·향가·고려속요·시조·잡가·신체시·현대시

둘째, 교술: 교술민요·경기체가·악장·가사·창가·가전체·몽유록·수필·서간·일기·기행·비평

셋째, 서사: 서사민요·서사무가·판소리·신화·전설·민담·소설

넷째, 희곡: 가면극·인형극·창극·신파극·현대극[21]

.......

21 4대 장르론의 필요성과 이론적 정식화에 대한 문제의식이 시작된 것은 조동일, 「가사의 장르 규정」, 『어문학』 21, 어문학회, 1969이고, 그 집대성이 『문학연구방법』, 『한국 문학의 갈래 이론』이다. 조동일, 『문학연구방법』; 조동일, 『한국 문학의 갈래 이론』, 집문당, 1992 참조.

종래 관습적, 비학문적, 비체계적으로 통념화되던 장르 구분과 서구의 3대 장르론의 무비판적 수입 수준을 벗어나 한국문학 전체의 장르 구분을 체계적으로 시도한 것이다. 이 4대 장르론은 이론상으로 볼 때, 3대 장르론에서 설명하기 난감했던 가사(歌辭), 경기체가, 악장가사(歌詞) 같은 시가와 수필, 평론, 일기, 편지 등 문학적 산문을 교술장르에 새롭게 포용할 수 있다는 장점을 가진다. 반면 조동일의 4대 장르론은 그 권력담론적 입법성 때문에 적잖은 비판을 받고 수정 보완되었다.[22]

시, 소설, 연극의 3분법은 유럽 중심의 근대 심미적 문학관의 산물이고 3대 장르류에 교훈/교술/전술(傳述) 등 제4 장르류를 더한 4분법은 동아시아를 비롯한 비서구의 고대와 중세문학까지 포괄할 수 있는, 실생활 중심의 문학관의 산물이라 할 수 있다. 우리 문학의 현실을 그대로 반영한 장르론은 김수업, 려증동[23] 등이 제안하였다. 김수업은 문학 일반의 갈래를 고려하면서 우리 문학의 특수성을 잘 드러내기 위하여 서구문학의 큰 갈래인 서정문학·서사문학·희곡문학을 순우리말 용어로 '노래문학, 이야기문학, 놀이문학'이라 이름 짓고, 이 3갈래에 속하지 않는 일기·수필·문학비평을 별도의 '기타 큰갈래'로 설정하였다. 기실 '노래문학·이야기문학·놀이문학'이라는 용어가 서정·서사·희곡과 꼭 일치하는 개념은 아니다. '노래문학'은 "마음속에 생겨나서 나타내고 싶은 생각이나 느낌을

22 장르 구분의 기초가 되고 있는 '자아와 세계의 대결'이라는 용어의 개념이 과연 대립의 체계로 문학작품 속에서 이해될 수 있으며, 가사와 경기체가 등을 자아의 세계화라 볼 수 있을까 하는 의문이다. 수정 보완은 4대 장르론의 큰 틀은 인정하되 가사와 경기체가 등을 교술장르에 억지로 귀속시키지 않고 '중간/혼합 장르'를 인정한 것으로, 김흥규, 『한국문학의 이해』가 대표적이다.

23 김수업, 『배달문학의 길잡이』; 려증동, 『한국문학력사』, 형설출판사, 1983 참조.

제 목소리 그대로 제 입을 통하여 자기의 것으로 토로해 내는 문학"
이라 했고, '이야기문학'은 "마음속에 생겨나서 나타내고 싶은 생각
이나 느낌을 마치 자기의 것이 아니고 남의 이야기인 것처럼 꾸며
서 자기는 단순한 전달자에 지나지 않는 듯이 표현하는 문학"이라
했다. '놀이문학'은 "마음속에 생겨나서 나타내고 싶은 생각이나 느
낌을 남에게 시켜서 남들의 입으로 마치 그들 스스로의 것인 양 토
로하게 하는 문학"이라 했고, 넷째 '기타 갈래의 문학'은 "위의 세
갈래에 들지 않는 모든 문학을 다 싸잡아 넣은 것"이라 규정했다.[24]

　　김수업의 장르론은 서구식 학문체계의 수입학 산물이나 논리적
정합성만 지나치게 따지는 사변적 원리나 기준에 치중하여 작품들
을 억지로 맞추기보다 있는 그대로의 우리 문학 현실에 확고한 바
탕을 두고 분류한 것이다. 이렇게 우리만의 특수성에 기대 문예학
의 일반화를 시도한 소중한 방식이기에 혹 이야말로 북한이 주창하
는 주체사상의 이상이 장르론에 실현된 것인지도 모른다고 생각될
정도이다. 다만 아쉬운 점은 김수업의 문학 4갈래설은 넷째 기타 갈
래를 우리 문학의 큰갈래 하나로 설정함으로써 갈래 상호 간 대립
적이거나 체계적 관계를 가지지 못하기에 이론적 체계가 아니라 현
상추수적 설명의 산물이라는 커다란 문제점을 벗어나지 못한 사실
이다. 기타 갈래가 나머지 세 갈래와 어떤 식으로든 유기적 관계를
가질 수 있도록 체계화하고 넷째 갈래를 나타내는 갈래 이름도 찾
아야 이 4갈래설은 존립의 타당성을 확보하게 될 것이다.

　　조동일, 김수업 등의 4대 장르론은 수필·기행·일기 등을 포괄

........

24　김수업, 『배달문학의 길잡이』의 갈래론 설명과 목차 참조.

할 수 있을 뿐만 아니라, 서구식 근대문학이 도래하기 이전의 고대, 중세 문학 장르인 경기체가·가사·악장가사·송가 등까지 교술(교훈, 전술, 주제적 장르)장르에 포괄할 수 있으므로 3대 장르론의 한계를 극복하였다고 판단된다.

다만 4대 장르론도 문제가 없지 않다. 김문기의 주장처럼 수필·기행·일기·편지글 등을 문학의 범위에 포함시킨다면 어느 갈래에 소속시켜야 할 것인가를 분명히 해야 하고, 문학의 범위에서 제외시킨다면 이들의 비문학성을 명확히 설명해야 할 것이다. 아마도 이 두 가지 요건을 충족시키려면 중간/혼합장르를 인정하든가, 아니면 스타이거(E. Staiger)처럼 '서정적인 것' '서사적인 것' '극적인 것' '주제적인 것' 등으로 다소 포괄적인 분류를 시도해야 할 것이다.[25] 가사, 경기체가, 악장, 송가문학처럼 장르 소속이 불분명하거나 교술과 서정의 중간 또는 중첩적인 성격을 지닌 작품은 '명사적인 용어와 형용사적인 용어'를 써서 장르 소속과 2차적 특징을 명확히 해줌으로써 교술장르 설정의 문제점을 해결할 수도 있다. '서정'처럼 서사, 희곡, 교술(주제적, 傳述)식의 '큰갈래=장르류'와 시, 소설, 희곡, 수필처럼 '작은갈래=장르종'으로 층위를 나누고, 가사, 경기체가처럼 중간 혼합적 장르는 '서정적 교술' '교술적 서정'식으로 형용사를 활용한 분류체계가 제안되기도 하였다.[26]

.......

25 E. Staiger, *Grundbergriffe der Poetik*(시학의 근본개념), Zurich: Atlantis, 1946 참조. 스타이거에 따르면, 시간 개념을 중심으로 한 작가의 태도에 의해 서정적 양식·서사적 양식·극적 양식으로 나눠진다. 서정적 양식은 과거를 지향하며, 서사적 양식은 현재를 지향하며, 극적 양식은 미래를 지향한다. 이승훈, 「장르의 이론과 시간의 이론」, 『문학과 시간』, 이우출판사, 1983, pp.112-141에서 재인용; p. Hernadi, *Beyond Genre*, Cornell Univ. Press, 1972; 폴 헤르나디, 『장르론』, 김준오 역, 문장사, 1983 참조.

조동일 등이 정립한 한국문학 장르 논의의 역사적 변화를 40년이 지난 지금 다시 살펴보면, 장르 구분은 구분 자체를 '입법화'하고 거시적 체계가 개별 작품과 창작 및 비평을 억압하는 '장치'[27]가 되지 않았나 반성하게 된다. 분류체계 자체의 논리적 정합성에 목적이 맞춰져 유사한 양식적 특징을 가진 작품군을 한데 묶어 장르표지를 이름 지음으로써 문학의 본질과 작품 구조의 내면을 보다 깊이 이해하고 창작에 도움이 되었어야 했다는 말이다. 장르론의 출발은 작품 자체의 개별 사실에 맞아야 하며 체계적인 분류를 하기 위해 구분 기준, 곧 원리가 합리적이어야 한다. 다만 합리적인 분류 원리를 지나치게 사변적·현학적으로 따지다보면 정작 문학의 본질인 창조성(그 자체가 어떤 틀에 갇히기를 싫어하는 속성)과 예술의 특수성을 고려하지 못하고 창작과 비평의 억압요소로 작동될 수도 있다. 원래 수많은 작품들의 손쉬운 이해를 위해 일종의 분류학으로 장르적 관습(Genre convention)을 귀납한 장르론 체계가 만들어졌는데, 어느 순간 예술 본연의 창조성·다양성을 규제하거나 심지어 억압하는 연역적 규범 장치로 작동된다는 말이다.[28]

.......

26　이상은 김문기, 「한국문학의 갈래」, 조동일·황패강 외 편, 『한국문학연구입문』; 성무경, 『가사의 시학과 장르실현』, 보고사, 2000; 김창현, 『한국적 장르론과 장르 보편성』, 솔벗, 2005 참조.

27　여기서 '장치'(dispositif)란 조르조 아감벤이 미셸 푸코의 통치성 담론을 전유해 만들어낸 개념이다. 푸코와 아감벤에 따르면, 장치는 "담론, 제도, 건축상의 정비, 법규에 관한 결정, 법, 행정상의 조치, 과학적 언표, 철학적·도덕적·박애적 명제를 포함하는 확연히 이질적인 집합"이자 "이런 요소들 사이에서 세워지는 네트워크"이다. 아감벤은 장치의 사례로 감옥, 병원, 공장, 펜, 글쓰기, 문학, 인터넷서핑, 컴퓨터, 휴대전화 등을 들었다. 조르조 아감벤, 『장치란 무엇인가? 장치학을 위한 서론』, 양창렬 역, 서울: 난장, 2010, pp.17-33.

28　장르와 사조론은 수많은 문학예술 작품들의 다양한 현상, 개별 사실을 유형화하고 분류하여 일정한 집단적 특징을 귀납적으로 추론하는 과정에서 출발하였다. 그런데 그 이론이

이 때문인지 한국에서 1990년대 이후 문학예술 전반에 두루 적용되는 원리 설정으로서 4대 장르론이 좌표 설정 정도의 의미밖에 갖지 못하게 되고 이제는 장르론 자체가 문학장 전체에서 별로 중요한 관심사가 아니게 되었다. 개별 역사적 실체로서의 작은갈래 분류가 왜 필요한지 미시적 관심 대상으로 바뀌었다. 오히려 지역적·시대적 특성에 적합한 원리, 특히 상업적 지표로서의 '장르문학' 현상을 설명하는 방향으로 변모하였다. 다시 말하면 자기완결적이고 거시담론적인 체계화된 장르론은 해체되고, 심지어 장르론 논의의 물적 토대가 사라졌다. 장르론은 더 이상 한국 문학장의 관심사가 아니다. 다만 이전까지 본격문학이 아니라고 상품으로 매도되었던 SF소설, 심리스릴러, 유머서사물 같은 '장르문학'이 문학장의 '시민권'을 획득한 정도이다.

3) 북한 문학장르론의 역사적 변천

북한에서도 한국과 마찬가지로 장르론은 문학사와 문학이론을

........
일정한 시기에 체계화되고 관행화되면 이번에는 장르적 관습, 장르 규칙의 사조적 경향이 구체적인 개별 작품의 창작과 비평, 수용에 연역적으로 영향을 미친다. 심지어 관습과 규칙이 규범화되어 억압 장치가 되기도 한다. 개별적 사실과 현상이 이론을 만드는 것이 아니라 이론이나 규칙이 사실과 현상에 강력한 영향을 미치기 때문이다. 이런 효과를 과학철학자 이언 해킹(Ian Hacking)은 '인간종의 루핑 효과(the looping effect of human kinds)'라고 명명한 바 있다. 자연과학과 달리 인간과학에서는 대상(인간)과 그에 대한 지식 사이에 심대한 상호작용이 일어나 "인간종이 인간을 만들고(인간에 대한 범주가 사람을 만든다) 다시 인간이 인간종을 변화시킨다(사람이 인간 범주를 변화)"는 것이다. 장르와 사조론이야말로 인간과학의 루핑효과인 셈이다. 장하원, 「루핑효과」, 홍성욱 외 공저, 『21세기 교양 과학기술과 사회』, 나무+나무출판사, 2016, pp.267-271 참조.

체계적으로 논의하는 문예학에서 중요하게 취급되었다. 창작과 비평, 본격문학(순수문학)과 대중문학(북한에선 군중문학)의 구별이 무의미한 북한 사회주의 체제에서는 당 문예정책과 문예학적 지침이 개별 장르론으로 구체화되어서 창작의 질을 고양하고 수용자를 교양(계몽, 교육)하는 효율적 제도와 장치로 수렴되기 때문이다.

북한에서 장르론에 대한 인식이 '공민권'을 획득하고 일반화되는 시기는 195,60년대였다. 공식 역사서에 '사회주의 기초 건설기'와 '사회주의 전면적 건설기'로 지칭되며 사회주의 제도가 확립되고 김일성 중심의 유일지도체계가 점차 형성되는 시기이다. 사회주의가 토대와 제도로 공고화된 후 개별 분산적인 사회정치적 문제들이 점차 주체사상체제로 통합되는 도정(道程)이었다. 소련을 비롯한 동구 문예학의 영향을 받아 사회주의 당(黨)문학론과 리얼리즘 미학으로 정리된 사회주의 보편의 마르크스레닌주의 문예학이 주류를 이루었다. 마치 우리가 동시기에 서구 문예학의 장르론을 무비판적·비주체적으로 수용한 것과 별다를 바 없었다. 그러다가 북한 당 문예정책 담당자와 문예학계 자체의 문제의식에 따라 사회주의 사실주의론의 제반 문제들, 가령 사실주의 발생 발전론, 민족적 특성과 민족형식론, 형상과 전형론, 혁명적 문학 및 혁명적 대작론 등이 논쟁적으로 전개되었다. 이를 '마르크스레닌주의 문예학의 조선화(북한화)'라고 할 수 있다.

'마르크스레닌주의의 조선화'가 결국 마르크스레닌주의와 결별하고 김일성-김정일주의가 되었듯이 문예학도 주체문예론으로의 일방적 도정 끝에 주체문예론이라는 유일사상체계로 집약되었다. 1967년 이후 주체사상의 유일사상 체계화 과정에서 새롭게 형성된

'주체문예리론'체계에서 북한 특유의 새로운 '혁명적 문학예술' 장르의 필요성이 부각되면서 1970년대 김하명, 강능수, 한중모, 정성무 등이 참여한 '제1차 문학예술혁명' 결과 장르론을 비롯한 이론 체계의 전면적 재편, 아니 '창안, 발명'이 이루어졌다. 따라서 우리가 오늘날 접하는 북한 문학예술 장르는 대부분 1970년대 정립된 '주체문예리론체계'의 산물만 아는 셈이다. 때문에 우리에게 생경한 장르 용어인 '총서형식 장편소설, 혁명소설, 〈피바다〉식 혁명가극, 〈성황당〉식 혁명연극, 벽소설, 벽시, 과학환상소설, 서정서사시, 송시·송가문학, 정론, 실화문학·실화소설' 등을 쉽게 이해하지 못한다.[29]

북한 문학 장르론은 역사적으로 어떻게 변천되었을까. 우리가 문화예술이라 하고 북에서 문학예술이라 지칭하는 작품군에 대한 유형 분류에 관한 문예이론서는 정성무의 『시대와 문학예술형태』(문예출판사, 1987), 한중모·김정웅·김준규의 『주체적문예리론의 기본 3』(문예출판사, 1992), 안희열의 『문학예술의 종류와 형태(주체적문예리론연구 22)』(문학예술종합출판사, 1996), 리현순의 『문학형태론』(문학예술출판사, 2007) 등이 있다. 그러나 역사주의적으로 북한 장르사를 통찰하려면 주체문예이론의 체계화(1975~83) 이전의 사회주의 보편 문예이론의 교재, 가령 박종식·현종호·리상태, 『문학개론』(1961) 같은 문예이론서까지 통시적으로 검토해야 한

.......

29 더욱이 주체문예론 이전에 나온 195,60년대 북한 문학작품 제목 앞뒤에 붙은 '뿌블리찌쓰찌까, 레뽀르따쥬, 뻴레똔, 오체르크' 같은 러시아어 장르표지를 보면 적잖이 당황하게 된다. 각각 정론(정치논설), 보도문학(르포), 비판적 가십, 실화(다큐)로 '문화적 번역'을 할 수 있다.

다.[30]

① 박종식·현종호·리상태,『문학개론』, 교육도서출판사, 1961.

(문학의 사회적 기능 / 문학작품 / 문학 발전과정)

② 필자 미상,『(대학용)문학개론』, 교육도서출판사, 1970.

(문학의 사회계급적 성격 / 사회혁명적 성격 / 작가와 창작 / 문학발전

의 합법칙성)

③ 한중모·정성무,『주체의 문예리론 연구』, 사회과학출판사, 1983.

(사회주의 문예의 본성과 특징 / 창조 / 문예형태의 발전)

④ 정성무,『시대와 문학예술형태』, 문예출판사, 1987.

⑤ 안희열,『문학예술의 종류와 형태(주체적문예리론연구 22)』, 문학

예술종합출판사, 1996.

⑥ 리현순,『문학형태론』, 문학예술출판사, 2007.

⑦ 리기원 외 편,「문학의 종류와 형태」,『광명백과사전 6: 주체적문예

사상과 리론』, 백과사전출판사, 2008.

이 중『시대와 문학예술형태』와『문학예술의 종류와 형태』는 문

학예술의 유형 분류를 중점적으로 다룬 반면,『주체적문예리론의

기본 3』은 각 문학예술의 특성과 종류를,『문학형태론』은 문학에 한

........

30 북한 문학예술 장르론을 체계적으로 공동 연구한 단국대 문화기술연구소 편,『북한 문학
예술의 장르론적 이해』(도서출판 경진, 2010)의 성과도 크지만, 아쉬운 점은 주체문예
이론 이전의 장르론 전통에 대한 논의를 간과한 점이다. 따라서 필자는 주체문예이론서
(3~6번)만 분석한 기존 연구의 한계를 넘기 위하여 195,60년대 이론서와 2008년 이후
최근 이론서(1, 2, 7)를 함께 통시적으로 고찰한다.

정하여 문학의 하위 종류와 각각의 특성을 설명하고 있다.

북한 장르론은 문예이론 전반이 다 그렇듯이 사회주의적 사실주의 문예미학이 주류였던 195,60년대의 사회주의권의 보편적 장르체계와 주체사실주의미학이 유일화된 1970년대 이후 주체문예론에서 뚜렷한 차이를 보인다. 같은 주체문예이론체계 내에서도 1987년부터 2007년까지 종류와 형태 갈래에 대한 개념사가 미묘하게 변화를 보인다. 먼저 1960년대 문학개론의 장르체계를 살펴보자.

1961년판『문학개론』은 '문학작품의 종류와 형태' 아래 '현실묘사의 문학적 방식과 기본형태들' '소설' '오체르크' '서정시' '서사시' '극'이 설정되어 있다. 분류기준은 기본적으로 현실묘사의 3가지 방식에 근거하고 있다. 현실묘사의 3가지 방식은 현실인식의 다양성으로 설명되는데, 서사적 방식, 서정적 방식, 극적 방식으로 나뉜다. 먼저 서사적 방식은 '주인공과 그의 생활현상들을 작가 자신이 이야기해주며 그와 함께 등장인물들의 담화, 행동 및 사상들을 묘사재현하는 방법'을 의미하는데 '서사적 종류' 생성의 기초이다. 그리고 서정적 방식은 '인간들의 내적체험, 감정, 사상 등을 직접 표현하는 방식'이며, 극적 방식은 '등장인물의 대화와 행동으로써 현실을 재현하는 방식'이다. 이들은 모두 문학의 세 가지 종류를 이룬다.

'종류'는 다시 몇 가지 '형태'로 구분된다. 서사적 종류에는 연대기, 소설, 우화, 오체르크(실화문학) 등이 있고, 서정적 종류에는 향가, 고려 인민가요, 시조 등이 해당되며, 극적 종류는 희극, 비극, 정극으로 나뉜다. 이들은 다시 몇 개의 장르로 구분된다. 예를 들면 향

가에는 정론적(政論的) 향가, 풍자적 향가, 만가적(晩歌的) 향가가 있고, 소설에는 사회소설, 모험소설, 역사소설이 있다고 한다. 이에 따르면 이 시기까지 북한의 장르론이 3분법을 고수하고 있다는 점을 알 수 있다. 그리고 고전문학을 모두 아우르는 분류체계를 작성하고자 하는 노력이 주목된다. 장르를 형태의 하위 분류형식으로 보고 있는 점도 특징이다.

1961년판 개론에서 개별 장르의 특징은 주로 구성적인 측면에서 논해진다. 소설의 경우 용적에 따른 분류를 채용하여 단편소설과 중편소설, 장편소설을 나누고 있는데, 단편소설은 '인간생활의 한 계기를 포착하여 그를 묘사 재현하는 것'이 기본 특징이고 장편소설은 소설문학의 대형식으로 생활의 복잡성과 다양성이 무진장한 넓이를 가지고 반영되며 방대한 등장인물과 함께 기본주제에 따르는 여러 개의 부차적 주제들이 수반된다고 한다. 중편소설은 단편소설과 장편소설의 중간형식이다. 시의 경우는 감정의 성격에 따라 송가, 정론시, 풍자시를 구분한다. 극은 비극, 희극, 극으로 나누고 있다.

1970년판 『문학개론』의 장르론 부분을 보면 종래의 사회주의적 사실주의 문예이론이 지닌 장르론과 그때 막 이론화·체계화가 형성되기 시작된 주체문예이론의 단초 사이에서 '과도기적 개념 설명'이 이루어지고 있다. 1970년판 『문학개론』은 '문학작품의 언어와 형태' 장 아래 '1절 문학작품의 언어' '2절 문학작품의 형태구분' '3절 문학의 형태'가 배치되어 있어 1961년판 『문학개론』에서 다른 장으로 분류되었던 '언어와 형태'가 한 장으로 처리되고 있다. 이는 언어 항목의 비중과 지위가 낮아졌음을 의미한다. 그 외 영화 항목

이 추가된 것을 제외하면 장르 분류기준과 종(種)장르의 설정은 큰 차이가 없다.

1970년판 개론에서 장르분류의 기준은 크게 달라지지 않은 채 '서정-서사적' 방식이 추가된다. 여기에는 서사시, 수필, 담시 등이 해당되는데 이론적 체계는 설명이 생략된 채 문학이 풍요롭게 발전한 결과 서사적 방식과 서정적 방식의 침투가 일어난 역사적 현상으로 설명된다. 3분법체계가 4분법체계로 과도적으로 변하고 있음을 알 수 있다.

1970년판 개론에서 강조되는 것은 개별 장르의 사회적 기능이다. 이전에는 장르의 기능을 기원론을 통해 역사적으로 형성되고 고정된 형태 속에서 설명하는 데 반해, 여기서는 장르가 대상으로 하고 있는 당대 현실의 특성을 언급함으로써 장르의 사회적 기능을 부연 설명하고 있다. 단편소설의 경우 생활의 한 단면을 반영하는 게 특징이라 하여 1961년판과 큰 차이를 보이지 않지만 생활의 한 단면을 '혁명투쟁의 본질이 반영되고 시대의 특징이 집중된 극적인 것이 있는 데'라고 하여 부연 설명에서 차이를 드러낸다.

이 점은 서정시에서도 확인된다. 풍자시나 정론시의 설명에는 상대적으로 차이가 드러나지 않으나 송가(頌歌)의 설명에는 차이점이 두드러진다. 1961년판에서 송가는 '찬미할 만한 영웅적 공적에 대하여서와 웅장하고 송출한 만한 사건과 자연환경에 대하여 시인이 품은 동경과 찬양의 정을 담아 노래한 서정시 형태의 한 장르'로 「찬기파랑가」나 「용비어천가」가 이에 해당된다고 한다. 반면에 1970년판에서 송가는 송시(頌詩)로 개념이 살짝 바뀌어, '위대한 혁명의 수령에 대하여, 당과 조국에 대하여, 그의 영웅적 업적과 역사

적 사건에 대하여 송축의 사상감정을 노래하는 서정시'로 설명된다. 개인숭배적 수령론이 장르론에 관철된 점이 주목할 만하다.

또한 문학개론서에 영화(영화문학=시나리오) 항목이 새로이 추가되고 서정문학의 종류로 가사(歌詞)가 삽입되고 실화문학에 '예술적 정론'이 추가된 것도 1970년판 개론의 변화된 면모이다. 이는 전후 복구 건설 이후 새롭게 활성화되고 발전한 장르들과 사회적으로 중요성이 증대한 장르들을 적극 장르론에 포섭하려는 노력의 반영이라 할 수 있다. 1970년판 개론에서 모범적 작품으로 들고 있는 것이 항일무장투쟁 때 창조된 작품이거나 1950년대 이후에 창조된 작품이라는 사실도 이의 반영으로 보인다. 결국 이 변화는 개별 장르와 현실과의 연관을 증대시키고 사회주의 사회가 형성된 이후 새롭게 발전한 장르들을 중심으로 장르체계를 전면 재구성하려는 지향이 강화된 것으로 설명할 수 있다. 주지하다시피 그 결과 주체문학론으로의 일방적 도정이 귀결된다.

주체문학론의 중간 지침서인 『주체사상에 기초한 문예리론』(1975)에 이르면 문예이론의 서술체계와 내용 변화가 확연해진다. 이전 문학개론서에서 흔히 볼 수 있는 마르크스레닌주의 이념에 기초한 사회주의적 사실주의 미학을 원리로 삼는 사회주의 진영의 보편이론체계에서 벗어나, 김일성주의 중심의 주체사상에 기초한 주체사실주의 미학을 원리로 하는 '독창적인 문예리론체계'로 완전히 탈바꿈한 것이다. 더욱이 이 체계는 과거 문학예술사의 전통도 싹 바꾼다. 종래의 카프를 중심으로 한 일제 강점기 프롤레타리아예술운동의 전통은 뒤로 물리고 대신 1930년대 김일성의 항일 빨치산 무장투쟁 시기의 '혁명적 노래, 혁명적 연극, 혁명적 정론' 등을 전

경화시켜 이른바 '항일혁명문학예술'을 문학사·예술사의 유일 전통으로 적통화(嫡統化)시켰다.

'주체문예리론체계'는 1930년대 항일빨치산 투쟁을 했던 김일성이 주도했다는 '항일혁명문학예술'의 전통을 문학예술사의 유일 전통으로 규정하고 차후 모든 문예 창작의 유일한 준거로 절대시함으로써 문예이론에 관한 한 북한식 특수성을 보편이론화하기에 이른다. 그 핵심내용은 종래 공산주의적 인간학이라는 문학 개념 규정을 '주체의 인간학'으로 대체한 것이다.

또한 문예이론의 사상적 기초에 존재했던 마르크스레닌주의 대신 사람 중심의 철학과 수령론이 결합된 주체사상이 유일한 중심원리가 됨으로써 문예이론도 주체의 문예관에 입각한 새로운 이론체계로 정립된다. 그 내용은 1975년의 주체사상에 기초한 문예리론과 1983년의 주체문예리론체계이다. 1973년의 영화예술론에서 촉발된 '혁명적 문학예술' 담론체계에서는 종래의 리얼리즘적 전형화 이론 대신 '종자론, 속도전' 등 전혀 새로운 창작지침이 부각된다. 장르론도 사회주의권의 보편적 장르체계와 결별한다.

『주체사상에 기초한 문예리론』에는 '사회주의적 문학예술의 종류와 형태'라는 장 아래 '제1절 사회주의적 문학예술에서의 종류와 형태 발전의 합법칙성' '제2절 사회주의적 문학예술에서의 다양한 종류와 형태의 리용과 발전'이 설정되어 있다. 분류방식과 종장르의 특징을 나누어 서술하는 방식은 변화가 없지만, 문학 일반론에서 시작하여 단계적으로 사회주의 문학예술의 특징을 설명하지 않고 직접 사회주의 문학예술의 법칙과 그것의 이용방도에 주의를 돌리고 있다. 즉, 사회주의 문학예술론에 문학 일반론이 포함, 해체되

어 재서술되는 것이다.

이보다 중요한 것은 서술체계에서 강조점의 변화이다. 앞서 살펴본 개론서들은 모두 유와 종, 하위 장르를 세세하게 역사적 실체로 서술하는 데 반해 주체문예론은 고대중세문학의 고전에 대한 서술을 아예 생략한다. 대신 〈피바다〉 등 항일혁명문학예술을 중시한다.[31] 그러려면 장르를 문학에 한정할 수 없기에 문학예술 전반에 적용 가능한 '혁명적 대작과 소품의 병행 발전'이라는 원칙을 제안하였다. 혁명적 대작은 '위대한 역사적 사건들을 줄거리로 하여 조선혁명의 발전과 함께 투쟁 속에서 자라나는 주인공들의 전형적인 모습'을 그려내는 작품을 지칭하며 대형식은 사건 규모보다 사상적 내용의 심오성 여부에 의하여 규정된다고 주장한다.[32] 이러한 혁명적 대작론의 산물이 바로 북한의 문화정전이라 할 '총서 불멸의 력

.......

31 '주체문학'은 1992년 김정일의 『주체문학론』 이전까지 '주체사상에 기초한 문예, 주체문학예술, 주체문예'로 불리거나 그 하위범주로 혼용되었다. 그 기원이 1930년대 항일유격대의 무장 투쟁기 전투 중간 휴식 시간의 연설과 노래, 촌극 등 예술선동에서 출발한 '혁명(적) 문학예술'이었기 때문이다. 공연대본 같은 개인 창작 문학작품이 추후 공연된 것이 아니라, 1950년대 수집된 빨치산 참가자들의 회상기에 담긴 예술선동 기억을 토대로 1970년대에 공연과 문헌으로 (재)창작되었기에 원체험과 최초 기억에는 별다른 장르명이 없었다. 이를 수집, 분류하고 장르 호명과 의미화를 시도한 195,60년대에는 '항일혁명문학'으로 호명되지 못했다. 1970년대 초의 '문학예술혁명' 결과 '혁명적 문학예술-혁명문학예술-항일혁명문학예술(문예)-항일혁명문학'으로 장르명의 분화, 변천 후 비로소 주체문학의 '전통'으로 적통화(嫡統化)된 것이다. 이 과정에서 1930년대 김일성의 '직접 창작'을 1970년대 김정일의 창작 지도로 '재창작'했다는 수령론이 작동된 점도 주체문예의 문화정치학에서 눈여겨볼 대목이다. 김성수, 「항일혁명문학(예술)'담론의 기원과 주체문예의 문화정치」, 『민족문학사연구』60, 2016. 4 참조.

32 김성수, 「장편소설론의 이상과 '대작장편' 창작방법논쟁-북한의 사회주의적 사실주의 논쟁(3)」 『한길문학』, 1992 여름호; 남원진, 「'혁명적 대작'의 이상과 '총서'의 근대소설적 문법」, 『현대소설연구』40, 2009. 4, 각주 (1) 참조.

사 '불멸의 향도'이다. 김일성, 김정일, 김정숙 등 '수령' 또는 '혁명 가계'라 불리는 최고지도자의 일대기를 당대 최고의 작가들이 모여 수십 편의 장편 연작시리즈로 수십 년간 연속 간행하는 희귀한 창작방식을 선보이고 있다.

'주체문예리론체계'의 또 다른 주요 특징은 전에 볼 수 없이 문학예술 분야 내에서 영화와 가극, 가요의 중요성이 증대된 점이다. 이들은 모두 공통적인 특징을 지니고 있다. 첫째는 사회주의 사회 체제가 본격화된 이후 선전과 출판업의 발전에 따라 비약적으로 발전한 양식이라는 점이다. 둘째는 항일무장투쟁 시기에 창조되었던 연극이나 노래를 개작하거나 항일무장투쟁을 주제로 한 작품을 새롭게 만드는 과정에서 형식의 변형이 이루어진 작품들이라는 점이다. 특히 가극(歌劇)은 '〈피바다〉식 가극', '〈성황당〉식 연극'이라 하여 기존 연극예술의 틀을 과감하게 깨뜨린 작품이라 하여 종래 장르와는 별개의 것을 창조하여 사회주의 가극의 새로운 발전단계를 이룬 것으로 자평한다.[33] 여기에서 주체문예론의 장르론적 관심이 전 역사시기를 포괄하는 장르론 체계보다 사회주의의 특수성이 구현된 장르론 체계로 현저하게 이동하고 있다는 점과 '문학론'에서 '문화론'으로 관심이 이동하고 있음을 알 수 있다.

그렇다면 주체문예론의 장르론 체계는 어떻게 정리되었을까? 큰갈래=장르류는 인식활동의 다양성과 가치지향에 토대를 두고 있는 묘사방식에 따라 구분된다. 서사적 묘사방식은 '인간성격과 그를 둘러싸고 있는 생활들을 작가가 이야기해주며 그와 함께 등장인

.......
33 천현식, 『북한의 가극 연구』, 선인, 2013 참조.

물들의 담화, 행동, 사상 등을 묘사 재현하는 방식'이고, 서정적 묘사방식은 '주로 외부세계에 의하여 일어난 인간들의 내적 체험, 감정, 사상 등을 직접 표현하는 방식'이다. 반면 극적 묘사방식은 '등장인물의 대화와 행동으로써 현실을 재현하는 방식'이라 정의된다.

그런데 북한 장르이론의 또 다른 특징은 '종류, 형태'의 구분 원칙을 고정된 기준으로 사용하지 않고 상대적으로 사용하고 있다는 사실이다. 즉 문학예술의 '종류'는 일정한 부류에 속하는 문학예술작품들을 일정한 분류기준에 따라 일차적으로 분류하였을 때 구분되어 나오는 장르 또는 그 장르에 속하는 작품들의 속성을 규정하여 부르는 개념으로 사용된다. 그리고 '형태'는 일정한 종류에 속하는 문예작품들을 다시 일정한 분류기준에 따라 재차 분류하였을 때 나오는 문학예술의 장르 또는 그에 속하는 문예작품들의 속성을 '종류'와의 관계에서 규정되는 상대적 개념으로 사용된다. 예를 들어 소설의 경우 서사의 하위장르라는 면에서는 '형태'로 취급되지만 단편, 중편, 장편의 상위장르라는 면에서 본다면 '종류'가 된다는 것이다.

최근의 장르론 체계분류표 중 묘사방식을 기준으로 한 문학 하위 장르를 보자. 정성무, 『시대와 문학예술형태』(1987)와 안희열, 『문학예술의 종류와 형태』(1996) 등에 따르면 주체문예리론체계가 정립된 이후 현재까지 북한 문학은 형상수단과 묘사방식에 따라 하위범주를 다시 종류와 형태로 세분된다.

문학을 묘사방식에 따라 '서사문학, 시(가)문학, 극문학'으로 나누고 다시 시, 소설, 비극 등으로 하위분류한다. 위 표에 따르면 북한의 장르론 인식체계는 기본적으로 3분법에 기대고 있다는 사실을

묘사방식에 의한 분류					
분류대상	1987년의 분류		1996년의 분류		
	종류	형태	묘사방식	종류	형태
문학	서사문학	소설	서사적 묘사방식	서사문학	
		서사시			
		설화			
		우화			
	시가문학 (또는 서정문학)	서정시	서정적 묘사방식	서정문학	
		가사(歌詞)			
		민요			
	극문학	정극	극적 묘사방식	극문학	
		비극			
		희극			

알 수 있다. 소위 판소리나 가사, 경기체가 등과 같은 '혼합장르' 또는 '중간/중첩장르'의 귀속문제가 논쟁적으로 제시되지 않고 있는 사실도 분류체계가 일찍부터 고정되어 있었다는 사실의 반영이다.

하지만 그렇다고 북한 장르론이 단일장르적 특징만을 논하고 있는 것은 아니다. 실제로 북한 문학사에서 비약적 발전을 본 독창적 장르들은 거의 혼합장르, 중첩장르, 장르확산의 산물이라고 할 수 있다. 서정서사시처럼 서정시에 서사적 요소가 광범위하게 도입되거나 남한에선 사라진 서사시 창작이 장시와 별개로 꾸준히 수행된다든지, 영화나 가극, 음악무용서사시, 심지어 마스게임과 카드섹션이 총망라된 '대집단체조와 예술공연' 같은 초대형 버라이어티쇼 등의 형태가 창조되는 게 그런 예이다.

그렇다면 이러한 역동적 현상은 기존의 교과서적 3분법 장르론 체계와 어떻게 연관되어 창작지침으로 이론화되고 있을까? 우선 3대 장르류의 큰 틀 내에서 '서정-서사방식'을 추가하는 데서 그 방편을 찾아볼 수 있다. 서정-서사방식이란 서사적 방식과 서정적 방

식이 결합된 종류로 이에 해당되는 장르종으로 서사시나 수필, 담시(譚詩)를 들고 있다.

둘째로 형태와 종류의 구분 원칙이 고정되어 있다기보다 개별 장르종에 따라 편의적으로 설정된 점이다. 즉, "문학예술의 종류는 일정한 부류에 속하는 문학예술작품들을 일정한 분류기준에 따라 일차적으로 분류하였을 때 구분되어 나오는 갈래 또는 그 갈래에 속하는 작품들의 속성을 규정하여 부르는 개념이며 문학예술작품의 형태는 일정한 종류에 속하는 문예작품들을 다시 일정한 분류기준에 따라 재차 분류하였을 때 나오는 문학예술의 갈래 또는 그에 속하는 문예작품들의 속성을 종류와의 관계 속에서 규정하여 주는 개념"이라 규정하여 분류기준을 종장르의 특징에 맞추어 상대화하고 있다.[34] 예를 들면, 소설의 경우, 서사의 하위장르라는 면에서는 형태로 취급되지만 단편, 중편, 장편의 상위장르라는 면에서 본다면 종류가 된다는 것이다. 갈래가 종류와 형태가 통일되고 구체화된 결과물로 파악되고 있음을 알 수 있다.

물론 이러한 장르기준은 이전에는 시기별로 약간씩의 편차를 보이고 있다. 1961년판 개론에서는 형태, 종류, 장르가 단계적으로 배열되어 있는데, 예를 들어 서사적 방식, 서정적 방식, 극적 방식이 종류에 해당되고 연대기, 소설, 시조, 향가, 희극, 비극 등은 종류의 하위장르인 형태에 해당된다. 장르라는 용어는 형태의 하위 장르를

.......

34 오승련, 「친애하는 지도자 김정일동지께서 『주체문학론』에서 밝히신 주체의 문학형태리론에 대하여」(론설), 『조선문학』 1993. 9, p.30-36. 김정일, 『주체문학론』(조선로동당출판사, 1992)의 장르론을 구체적으로 체계화하기 위한 해설로서, 후일 이 지침에 따라 안희열, 『문학 예술의 종류와 형태』(1996)로 정리된다.

지칭하는 개념으로 정론적 향가, 만가적 향가, 사회소설, 모험소설 등에 제한되어 사용된다. 하지만 종류와 형태의 특징이 개별 장르에 통일적으로 구체화되고 있다는 기본 관점은 최근의 주체문예론에서도 일관되고 있음을 알 수 있다.

이상과 같은 북한 장르론의 특징은 일단 외국 문예학에서 나눈 기준에 여러 형태의 우리 문학을 일괄적으로 짜맞추려 하지 않았다는 점에서 긍정적으로 평가될 수 있다. 또한 장르론을 추상적 일반론에 개별 장르를 해소하지 않고 개별 장르들의 특성을 고려함으로써 장르론에 역동성을 부여한 것도 긍정적인 측면이다. 하지만 묘사방식, 형상수법 등 분류체계를 짜는 기준들 각각이 갖는 상호연관성이 치밀하게 설명되지 않으며 문학작품의 종류를 나누는 기준의 미학적 근거들이 불충분한 한계를 가지고 있다고 하겠다.

3. 사조와 장르 개념 분단사의 함의와 소통·통합 가능성

문학을 비롯한 예술작품군의 유형 분류를 목적으로 삼는 장르론은 그러나 단순 분류학이 궁극적 목적은 아니다. 분류를 통한 문화예술의 본질, 사회적 기능을 탐구하기 위한 수단이 되어야 한다. 장르란 문학예술장 내의 일종의 사회적 제도와 시스템이기에 작가와 독자의 관계 맺기, 사회적 약속의 산물이기도 하기 때문이다. 장르 개념 분단사에서 문제가 되는 것은 지구적 보편성 기준에서 일반적인 문학(시, 소설, 희곡), 음악, 미술, 연극, 영화 등과 달리 북한 체제에서만 존재하는 독창적 장르들의 이해와 그 사회적 기능, 문

화정치적 함의를 한반도적 시각에서 살펴보는 일이다.

　이런 맥락에서 우리 한국 장르론의 최근 현실은 어떤가? 주지하다시피 21세기 장르론은 기존의 장르론에서 탈피하여 기존 장르 관습이 해체되거나 혼종하는 식으로 변하였다. 1970년대 4대 장르론이 정립된 후 지나치게 체계화된 장르담론의 이론적 틀이 예술 창작의 본령을 질식시키는 일종의 규범, 억압장치로 군림한 현상에 대한 백래시로 2019년 현재 장르론 자체의 해체 국면을 만난 것이 한국 '문화예술' 장르론의 현실이다.

　물론 20세기에도 장르 확산과 해체 현상은 있었다. 다다이즘 시 혹은 앙띠로망(反소설) 등 전위예술이나 포스트모더니즘에 기반한 예술작품들은 장르의 혼란을 초래한 대표적 본보기가 된다. 그런데 '장르의 혼란'이라는 개념 자체가 기존 장르체계의 기준을 절대화한 억압적 용어라서 문제적이다. 문학을 포함한 예술의 본질이 기존 가치의 보존이 아니라 기존 질서의 해체와 새로운 영역 개척이라는 점에서 끊임없는 창조적 파괴가 필요하다. 때문에 기존 문학 장르와 장르 사이의 경계가 느슨해지고 해체 현상이 나타나거나 아예 장르 규칙 자체를 인정하지 않으려는 경향까지 보이는 것은 자연스럽다. 그래서 장르체계에 대한 이론적 체계화를 문학예술에 대한 위계화나 폭력적 질서 부여라고 비판받고 있는 실정이다.

　다만 최근 들어 문학예술장에서 시민권을 획득한 '장르문학, 장르소설'이란 용어가 작가, 출판사와 독자의 유통관계를 시장논리로 맺어주는 상업적 표지 개념 정도로 쓰이고 있는 실정이다. 게다가 종이책을 통한 활자문화의 전달 정도로 문학의 창작과 수용 등 유통수단을 당연시했던 기존의 아날로그 감성은 급격하게 사라지

고 있다. 문예지와 시집, 소설책처럼 종이와 문자는 영향력이 줄고 대신 페이스북, 트위터, 카톡, 밴드, 인스타그램 등의 사회적 소통망, 인터넷을 통한 사이버스페이스의 디지털 플랫폼이 영향력을 확산하고 있는 중이다.[35]

　　반면 북한에서는 문학 '종류와 형태'란 말이 작품 읽기를 통한 당 정책 수용 등 사회적 기능을 담당하는 강력한 문화통치 도구로 활용되고 있다. 문학예술에 대한 북한 학계, 예술장의 유형 분류는 문화예술을 시장논리와 학자의 담론장에 맡긴 우리 한국과는 달리 문예정책 당국이 관료주의적으로 체계화시켜 직접 관리하고 있다. 북한 '문학예술' 장르론은 자기완결적인 분류학으로 견고하게 체계화되어 있는 셈이다. 이는 북한 문예학이 작품의 사상적 내용과 교육적 기능을 강조하고, 작품을 중심으로 이론적인 논의를 진행시켜 가는 일반적인 특징을 가지고 있기 때문에 당연한 결과라 할 수 있다. 해당 시기 문예정책의 변화가 작가의 조직방식과 교육방식, 그리고 창작지도 방식의 변화로 나타난다고 할 때, 이것이 실현되는 단위는 구체적인 개별 장르들과 개별 장르의 구성상 특징이 구현된 작품일 수밖에 없다.

．．．．．．．

35　새로운 시대 새로운 문학은 느닷없이 오지 않고 SNS를 통해 야금야금 온다. 야금야금이 모이고 모여 역류할 수 없는 '거대한 신문학'이 터져나올 것이다. 문학은 만들어진 개념이 아니라 '만들어지는 현재'다. 문학이 이미 만들어진 개념이라면 그런 문학은 나무토막이나 다를 바 없다. 이미 만들어진 문학을 벗어나 만들어지는 생생한 현재진행형의 구체적 문학을 위해, 많은 한계와 문제에도 불구하고 이른바 SNS문학은 큰 역할을 하고 있다. 수많은 문인들의 SNS-페이스북 활동 역시 그 역할의 한가운데서 진행되고 있음은 말할 것도 없다. 김주대, 「SNS적 인간, SNS 문학」, 『영화가 있는 문학의 오늘』, 솔출판사, 2019 봄호 참조. http://munhaknews.com/?p=23497&fbclid=IwAR2DCA-WAJtOQ8tk2_gR3_xT_PbIeB1xJZsQl0TPZuwd9KOEiC1CS7rZkw

문학예술 장르 개념 분단사의 문화정치적 함의와 관련하여 북한 예술장르 중 가장 주목할 특이사항은, 제1차 문학예술혁명 (1971~1975) 결과 김정일의 지도로 창조된 북한이 자랑하는 '〈피바다〉식 혁명가극'과 '〈성황당〉식 혁명연극'의 역동적인 부침이다. '〈피바다〉식 혁명가극'이란 오페라와 창극을 바탕으로 북한 사회주의의 내용과 민족적이고 통속적인 양식을 결합한 북한 특유의 독창적인 가극이다. 1971년 김정일이 주도한 가극혁명으로 혁명가극 〈피바다〉가 시연된 이후 그를 본보기로 하여 이후 후속작이 계속 나왔다.[36] '〈성황당〉식 혁명연극'은 1970년대 초 김정일이 주도한 연극혁명을 통해 만든 주체사상을 기반으로 한 북한만의 독특한 연극양식을 말한다. 내용에서는 주체사상 주제, 형식에서는 과장된 화법과 동작을 중시하여 서구 연극과 차별화된 일상어적 화법과 동작선을 지키는 무대연출을 한다. 연극이면서도 음악적인 요소도 적극 활용한다.[37]

.......

36 〈피바다〉식 혁명가극은 1930년대 항일 빨치산 투쟁 시 널리 불리던 혁명가요 〈혈해지창〉을 기반으로 해서 김일성이 창작했다고 알려진 '혁명적 연극'〈피바다〉를 1971년 7월 김정일이 주도한 주체문예론에 입각해 가극 형식으로 재창작한 후 이후 그를 모델로 다른 공연물을 계속 창작하여 새로운 장르로 탄생된 것이다. '〈피바다〉식 혁명가극'장르의 양식적 특징은 기존 서구식 가극=오페라에서 중요한 부분을 차지했던 대화창과 아리아를 없애고 1절 2절 3절 식의 반복적 절가(節歌)형식의 대중적 노래를 도입한 점이다. 거기다 '방창'과 '흐름식입체미술'을 도입해 북한만의 독창적 형식을 만들었다. '방창'은 무대 밖에서 소리로 들려오는 가수들의 노래로, 독창, 중창, 합창 등 다양한 형식을 취한다. '흐름식 입체 무대 미술'은 무대 위의 장면과 장면이 끊어지지 않고 계속 연결되도록 극의 배경 무대를 사실적으로 재현한 무대 미술을 극 진행과 긴밀히 연결되도록 배치하는 무대연출 기법이다.

37 〈성황당〉식 혁명연극은 항일 빨치산 투쟁 당시 김일성이 1928년 오가자에서 공연했다는 혁명연극(아마추어 촌극) 〈성황당〉을 1978년 국립연극단이 연극무대에 옮기는 과정에서 만들어진 새로운 형식의 연극을 지칭한다. 영화와 가극 분야에서 이뤄진 문학예술혁명을

그런데 타자의 시선에서 보면 최고의 혁명예술 장르라는 자평과는 달리 김일성의 항일 빨치산 투쟁 시기의 예술선동 공연물(유격대 대원의 비전문적 아마추어 촌극 형태)의 기억을 되살려 40년 후 '(재)발견, 발명, (재)창조'한 것이라고 아니할 수 없다. 이는 최고지도자 수령과 인민대중의 이념적 통합을 위해 관객 청중들에게 정서적 단합을 기하기 위한 선전물로 재창조된 '만들어진 전통'이라고 하겠다. 사회주의 건설과 국방에 자발적으로 동원된 인민대중에게 심리적 보상을 한 일종의 선물로 그 사회적 기능을 풀이할 수도 있다. 잘 짜인 정교한 초대형 볼거리(스펙터클)를 제공하여 수령과 당, 인민대중의 삼위일체를 선동선전하기 위한 예술적 교양물로 기능하는 셈이다.

1999년까지 '가극대본'을 문학상이나 군중문학 현상모집에서 공공연하게 한 장르로 당당하게 공모하였다. 그러나 2000년대 이후 일반인을 대상으로 한 가극대본은 더 이상 모집되지 않는다. 단지 단막희곡만 공모될 뿐이다.[38] 이제 북한에서 '〈피바다〉식 혁명가극, 〈성황당〉식 혁명연극'은 장르적 기여나 예술적 기능은 예전 같

........

연극 분야에 적용한 것이다. 내용에서는 자주적인 주체형 인간의 전형을 창조하고, 형식에서는 신파조로 과장된 연기와 '다장면 구성형식', '입체식 흐름무대 미술', '방창과 설화를 통한 보조 형상수단 도입'을 시도한다. 기존 연극양식과 차별화된 〈성황당〉식 혁명연극의 특징은 다장면 구성과 '흐름식 입체무대 미술'과 '방창 등을 통한 보조형상수단' 동원이다. 기존 연극이 시공간적 제약을 극복하려 막과 장을 구분한 데 비해, 〈성황당〉식 혁명연극은 장막 구분을 없애고, 사건 전개 부분을 장면으로 구성해 제한된 극중 공간에서 보다 많은 사건을 한꺼번에 재현할 수 있게 하였다. '다장면'을 통해 서장과 종장을 포함하여 20개 정도의 장면으로 극을 흐름을 전개한다. '흐름식 입체무대 미술'과 '방창, 설화 등을 통한 보조형상수단'은 〈피바다〉식 혁명가극 기법을 연극 연출에 적용한 것이다. '설화'란 무대 밖에서 제시되는 해설자의 내레이션을 말한다.

지 못한 것이 엄연한 사실이다.

　　다만 분단 이후 남북 문화예술의 장르 개념의 분단사를 논의하는 애초의 목표를 잊지 말아야 한다. 정치적·이념적 이유로 상호 불통과 적대관계가 유지되어 문화예술적으로 너무 큰 장벽이 놓인 한반도 남북 사이의 이성적 이해와 정서적 소통의 절박함을 문화예술이 해결해줄 필요가 있기 때문이다. 가령 '총서형식 장편소설, 혁명소설, 〈피바다〉식 혁명가극, 〈성황당〉식 혁명연극'처럼 북한 특유의 독창적 장르를 우리가 정치적 목적 달성을 위한 날조된 장르로 매도할 수는 없다. 그 장르 명명과 개념, 기원과 사회적 기능을 포용적으로 이해해야 한다.

　　지금까지 장르 개념의 분단사를 개략적으로 살펴보았다. 장르 분단사를 논의한 것은 남북 문학과 예술 사이의 소통과 통합 가능성을 다원주의적으로 모색하자는 것이지 북한과의 차이, 이질성을 강조하여 배제하는 것이 목적이 아니다. 창조적 다양성을 포용하는 다문화주의적 가치로 북한 특유의 장르문학까지도 이해하고 받아들이자는 것이다. 문학 장르체계의 비교 분석을 통해 궁극적으로 통일 이후의 사회 문화적 통합을 위한 문화 개념의 재통합 가능성을 모색할 수 있다.

38　미상, 「전국 군중문학작품 현상모집 요강」, 『문학신문』, 2018. 4. 7, 1면. 예시.

참고문헌

1. 남한 문헌

강성윤 편, 『북한의 학문세계(상)』, 선인, 2009.

구갑우, 「한반도 민족 개념의 분단사」, 구갑우 외 공저, 『한(조선)반도 개념의 분단사:
　　　문학예술편 1』, 사회평론아카데미, 2018.

구레하라 고레히토(藏原惟人), 『藝術論』, 김영석 외 역, 개척사, 1948.

구중서 외 편, 『한국 근대문학 연구』, 태학사, 1997.

권순긍 외 편, 『우리 문학의 민족형식과 민족적 특성』, 연구사, 1990.

김문환 편, 『북한의 예술』, 을유문화사, 1990.

김성수, 「근대문학과 사회주의 리얼리즘의 발생-1950~60년대 북한학계의 사회주의
　　　리얼리즘 발생 발전 논쟁에 대한 비판적 검토」, 김성수 편, 『우리 문학과 사회주의
　　　리얼리즘 논쟁』, 사계절출판사, 1992.

_____, 『통일의 문학, 비평의 논리』, 책세상, 2001.

_____, 「주체문학의 역사와 이론」, 『동서문학』 2000 봄호.

_____, 「(민족)문학 개념의 남북 분단사」, 김성수 외 공저, 『한(조선)반도 개념의 분
　　　단사: 문학예술편 2』, 사회평론아카데미, 2018.

_____, 『미디어로 다시 보는 북한문학: 『조선문학』(1946~2019)의 문학 · 문화사』, 역
　　　락출판사, 2020.

김성호, 「노동소설과 당파적 현실주의의 간극」, 『문예연구』 창간호, 문학예술연구회,
　　　1991.

김영민, 『한국근대문학비평사』, 한길사, 1998.

_____, 『한국현대문학비평사』, 소명출판, 2000.

김윤식, 『한국근대문예비평사연구』, 일지사, 1976.

_____, 『한국 현대 현실주의 연구』, 문학과지성사, 1990.

김재용, 『민족문학의 역사와 이론』, 한길사, 1990.

_____, 『북한문학의 역사적 이해』, 문학과지성사, 1994.

_____, 『분단구조와 북한문학』, 소명출판사, 2000.

나인호, 『개념사란 무엇인가-역사와 언어의 새로운 만남』, 역사비평사, 2011.

누시노프(Nusinov, I.) 세이트린, 『사회주의 문학론』, 백효원 역, 과학과사상, 1990.

데미안 그랜트, 『리얼리즘』, 김종운 옮김, 서울대출판부, 1979.

레닌(Lenin, V. I.), 『레닌의 문학예술론』, 이길주 역, 논장, 1988.

로젠탈(Rozental, M.) 외, 『창작방법론』, 홍면식 옮김, 과학과사상, 1990.

루나찰스키(Lunacharskii, A. V.) 외,『사회주의 리얼리즘』, 김휴 편역, 일월서각, 1987.

루카치(Lukacs, G.), *Realism in Our time*, transl. by J. & N. Mander, Harper & Row, 1971.(『우리 시대의 리얼리즘』, 문학예술연구회 역, 인간사, 1986.)

_____, ,『소설의 이론』, 반성완 역, 심설당, 1985.

_____, ,『변혁기 러시아의 리얼리즘문학』, 조정환 역, 동녘, 1986.

_____, ,『리얼리즘미학의 기초이론』, 이춘길 편역, 한길사, 1987.

리우(Liu, Lidya H.),『언어횡단적 실천』, 민정기 역, 소명출판, 2005.

민병욱,『북한연극의 이해』, 삼영사, 2001.

박영정,『북한연극/희곡의 분석과 전망』, 연극과 인간, 2007.

박종식·현종호·리상태,『문학개론』, 교육도서출판사, 1961.

백낙청,「민족문학론과 리얼리즘론」,『한국근대문학사의 쟁점』, 창작과비평사, 1990.

백진기,「현 단계 문학논쟁의 성격과 문예통일전선의 모색」,『실천문학』1988 가을호.

_____,「민족해방문학의 성격과 임무」,『녹두꽃』2, 녹두출판사, 1989.

_____,「북한의 문예에 대한 올바른 이해를 위해」,『실천문학』1989 여름호.

서연호·이강렬,『북한의 공연예술 I』, 고려원, 1990.

서정남,『북한 영화 탐사』, 생각의 나무, 2002.

소련과학아카데미 편,『미학의 기초』, 신승엽 외 역, 풀빛, 1987;『마르크스 레닌주의 미학의 기초이론』, 일월서각, 1988.

아르놀트 하우저,『문학과 예술의 사회사』, 백낙청 역, 창작과비평사, 1981.

오생근 외 편,『문예사조의 새로운 이해』, 문학과지성사, 1996.

이구열,『북한미술 50년』, 돌베개, 2001.

이명자,『영화로 만나는 남북의 문화』, 민속원, 2009.

이선영 편,『문예사조사』, 민음사, 1986.

이일·서성록,『북한의 미술』, 고려원, 1990.

이향진,「주체영화예술론과 우리식 사회주의」,『북한 문화, 둘이면서 하나인 문화』, 한울아카데미, 2006.

이화여자대학교 통일학연구원 편,『북한문학의 지형도』, 이화여자대학교 출판부, 2008.

전영선,『북한의 문학예술 운영체계와 문예이론』, 도서출판 역락, 2002.

_____,『북한의 문학과 예술』, 도서출판 역락, 2004.

_____,『북한 영화 속의 삶이야기』, 글누림, 2006.

_____,『다시 고쳐 쓴 북한의 사회와 문화』, 도서출판 역락, 2006.

정병호·이병옥·최동선,『북한의 공연예술 II』, 고려원, 1991.

조동일, 『세계문학사의 허실』, 지식산업사, 1996.

_____, 『세계문학사의 전개』, 지식산업사, 2002.

조정환, 『민주주의 민족문학론과 자기비판』, 연구사, 1989.

_____, 『노동해방문학의 논리』, 노동문학사, 1990.

지겔(Siegel, H.), 『소비에트 문학이론 1917-1940』, 정재경 역, 연구사, 1988.

첸지파(陳繼法), 『사회주의 예술론』, 첸체기(叢成義) 역, 일월서각, 1985.

최유찬, 「현단계의 성격: 비판적 리얼리즘」, 『실천문학』 1990 가을호.

_____, 『문예사조의 이해』, 실천문학사, 1995.

_____, 『최유찬의 문예사조의 이해』, 작은책방, 2014.

최유찬·오성호, 『문학과 사회』, 실천문학사, 1994.

코울(Kohl, S.), 『리얼리즘의 역사와 이론』, 여균동 역, 한밭출판사, 1982.

코젤렉(Koselleck, R.), 『지나간 미래』, 한철 역, 문학동네, 1998.

한국문화기술연구소 편, 『북한 문학예술의 장르론적 이해』, 경진, 2010.

2. 논문

노동은·송방송, 「북한음악의 이해」, 『북한의 예술』, 을유문화사, 1990.

민경찬, 「'〈피바다〉식 혁명가극'의 음악적 특징에 관한 연구」, 『한국음악사학회』, 2002.

민병욱, 「북한연극의 공연방식과 미학」, 『한국극예술연구』, 2001.

_____, 「북한연극의 갈래론적 연구」, 『한국학연구』 16, 고려대 한국학연구소, 2002.

_____, 「북한 예술영화의 장르론적 연구」, 『한중인문학연구』 20, 한중인문학회, 2007.

이병옥, 「1990년대 이후 우리식 북한무용의 현황과 전망」, 『한국음악사학회』, 2002.

이현주, 「북한음악의 정체성에 관한 연구」, 『한국전통음악학』 창간호, 2000.

_____, 「북한음악의 변용과 철학사상적 근거」, 영남대학교 대학원 박사학위논문, 2004.

장기범, 「북한의 음악: 철학, 형식, 종류에 대한 고찰」, 『음악교육연구』 19, 2000.

천현식, 「북한음악연구」, 중앙대 대학원 석사학위논문, 2004.

3. 북한 문헌

『도서분류표(군중도서관용)』, 국립중앙도서관(평양), 1964.

고리끼, 『문학론』, 국립출판사, 1956.

김일성, 『김일성 저작집 26(1971. 1-1971. 12)』, 조선로동당출판사, 1984.

김정일, 『미술론』, 조선로동당출판사, 1992.

_____, 『김정일선집』 제3집, 조선로동당출판사, 1994.

_____, 『김정일선집』 제8집, 조선로동당출판사, 1998.

_____, 『김정일선집』 제9집, 조선로동당출판사, 1997.

_____, 『김정일선집』 제11집, 조선로동당출판사, 1997.

_____, 『영화예술론』, 조선로동당출판사, 1973.

_____, 『음악예술론』, 조선로동당출판사, 1992.

_____, 『주체문학론』, 조선로동당출판사, 1992.

김교련, 『주체미술건설』, 문학예술종합출판사, 1995.

김민혁, 『문학술어해석』, 평양: 교육도서출판사, 1957.

김정본, 『미학개론』, 평양: 사회과학출판사, 1991.

김정웅, 『종자와 작품 창작』, 평양: 사회과학출판사, 1987.

_____, 『종자와 그 형상』, 평양: 문예출판사, 1988.

류만, 『사회주의적 문학예술에서 생활묘사』, 평양: 과학백과사전출판사, 1979.

류만·김정웅, 『주체의 창작리론 연구』, 평양: 사회과학출판사, 1983.

류신정, 「명제해설 - 합창과 관현악곡은 우리나라에서 탐구하고 발견한 새로운 형식의
　　　성악종류이다」, 『조선예술』 1993. 11, 평양: 문학예술종합출판사, 1993.

리기도, 『주체의 미학』(조선사회과학학술집 철학편 85), 평양: 사회과학출판사, 2010.

리기원 외 편, 「제6절 창작방법과 사조」, 『광명백과사전 6: 주체적 문예사상과 리론』,
　　　평양: 백과사전출판사, 2008.

리동수, 『우리나라 비판적 사실주의문학연구』, 평양: 과학백과사전종합출판사, 1988.

리동원, 『문학개론』, 김일성종합대학출판사, 1985.

리현순, 『사회주의영화예술건설』, 문학예술종합출판사, 1998.

_____, 『문학형태론』, 문학예술출판사, 2007.

미상, 『(대학용)문학개론』, 교육도서출판사, 1970.

미상, 「예술상식 음악예술」, 『조선예술』 제8호, 문학예술종합출판사, 1968.

방형찬, 「문학 창작에서 주체성과 민족성을 고수할데 대한 사상과 그 독창성」(론설),
　　　『조선문학』 1998. 6.

사회과학원 문학연구소, 『주체사상에 기초한 문예리론』, 평양: 사회과학출판사, 1975.

사회과학원 주체문화연구소 편, 『문학예술사전』 상중하, 과학백과사전종합출판사,
　　　1991.

서연호·이강렬, 『북한의 공연예술 I』, 고려원, 1990.

안희열, 『문학예술의 종류와 형태(주체적문예리론연구 22)』, 평양: 문학예술종합출판
　　　사, 1996.

정성무, 『시대와 문학예술 형태』, 문예출판사, 1988.

한중모·김정웅·김준규, 『주체적문예리론의 기본 3』, 문예출판사, 1992.

한중모·정성무, 『주체의 문예리론 연구』, 사회과학출판사, 1983.

허의명, 『영화예술의 혁명전통』, 문학예술종합출판사, 1996.

리얼리즘(사실주의) 문학 개념의 남북 분단사

김성수 성균관대학교

1. 리얼리즘(사실주의) 사조에 대한 개념사적 접근

1) 리얼리즘이란 무엇이며, 이 개념의 분단은 무엇을 의미하는가

이 글은 '한(조선)반도 문학예술 개념'의 분단사 연구의 일환으로 '리얼리즘 문학 사조'를 남북한이 어떻게 개념화하고 활용하는지 비교 분석한다. 리얼리즘(realism) 또는 동아시아에서 '사실주의/현실주의'로 번역되어 사용되고 있는 이 용어는 남북을 관통하며 분단되고 절합된 개념어로 다양하게 활용되고 있다. 이에 '리얼리즘'이라는 단어의 쓰임과 맥락의 공통점과 차이를 논의하기 위해 남북의 역대 사전과 문예이론서, 문화예술 개념의 분단을 매개한 비평 담론을 중심으로 비교 분석한다.

그런데 사조로서의 리얼리즘(사실주의)[1] 경우 남북 문학장에서

.......
1 '사실주의(또는 현실주의)'는 res(실물)에 어원을 둔 realism의 번역어이다. 따라서 철학,

그 개념이 활용된 사회적·역사적·문단적 배경이 다르다. 따라서 모든 시기의 모든 개념 용례를 양적으로 단순하게 정리하는 것이 아니라 문학장에서의 쟁점(비평논쟁 같은 이슈 파이팅)으로 질적 접근을 하는 것이 효율적이다. 개념사는 담론을 대상으로 논의되어야 하기 때문이다.[2]

　문학예술은 현실을 형상적으로 인식하고 미적으로 전유하는 데서 자기 고유한 방법을 가지고 있다. 일정한 시기에 같은 미학적 원칙에 의거하여 활동한 창작자들의 창작성향은 공통된 사조를 이루며 그에 기초하여 창작방법이 생겨난다.[3] 그런데 문예사조론의 경우 구소련의 미학론에 기반을 둔 북한의 주체문예론과는 달리 우리 한국은 일반적으로 서양문학예술 위주로 이론이 다양하게 펼쳐졌다. 이른바 세계문학전집이란 것이 대개 그렇듯이 영문학, 불문학, 독문학 중심의 유럽 근대문학이 마치 세계문학사 전체인 것처럼 오해되고, 역으로 그 오류를 문학교육장에서 지속적으로 재생산하는

정치학의 선행 개념사가 전제되어야 한다. 가령 철학에선 이데아론, 이상주의, 명분론, 유명론, 명목론에 대립하는 현실주의, 실재론을 지칭하고 정치학에선 유토피아주의에 반하는 현실순응, 현실타협, 현실수긍적 태도를 지칭한다. 우리가 논의할 '사조로서의 리얼리즘'이란 경험적 현실 외의 이상적·초월적 세계의 존재가 없다는 일원론적 세계관에 근거한 진리나 진실, 미학적 가치, 예술창작방법을 통칭한다.

2　학계에 개념사 방법론을 처음 제창한 독일의 라인하르트 코젤렉에 의하면, 개념사는 연대기적으로 상이한 시대에서 연유하는 한 개념의 여러 의미의 다층성을 해명한다는 점에서 담론사와 유사하다. 라인하르트 코젤렉, 『지나간 미래』, 한철 역, 문학동네, 1998, pp.140-141. 국내에 개념사를 소개한 나인호도 "개념사는 개념의 의미를 담론적 맥락에서 파악하며, 담론사는 개념을 담론 분석의 지렛대로 활용한다"고 하면서 개념사와 담론사가 큰 차이가 없다고 한다. 나인호, 『개념사란 무엇인가: 역사와 언어의 새로운 만남』, 역사비평사, 2011, pp.42-43.

3　리기원 외 편, 「제6절 창작방법과 사조」, 『광명백과사전 6: 주체적 문예사상과 리론』, 백과사전출판사, 2008, p.35.

데 문예사조 과목이 일조한 셈이다.[4]

이 글에서 남북을 비교할 사실주의/현실주의로 번역 사용되는 리얼리즘 개념사만 해도 그렇다. "나는 리얼리즘이란 단어의 정의 속에 빠져 허덕이고 싶지 않다"면서 '리얼리즘이란 악명 높을 정도로 간교한 개념'이라고까지 주장했던 D. 그랜트[5]처럼 사조 개념은 한마디로 간단히 정의 내리기 어렵고 복잡한 담론체계에 놓여 있음을 쉽게 알 수 있다. 영문학에서 이야기하는 리얼리즘과 프랑스, 독일, 러시아 문학에서 이야기하는 리얼리즘이 각기 다르고 심지어 작가들이나 학자들까지 제각각이기 때문이다.

가령 독문학자 아르놀트 하우저가 『문학과 예술의 사회사』에서 리얼리즘의 상위에 자연주의라는 개념을 보다 포괄적으로 사용[6]하고 있는 데에 반해, 막심 고리끼 이후 러시아 및 사회주의권 문예학자들은 자연주의를 리얼리즘의 결여 형태나 대타항으로 악마화시켜 대립시킨다. 프랑스에서는 현실을 있는 그대로 묘사하되 특히 부정적 이면을 폭로 비판하는 데 중점을 둔 소박한 리얼리즘과 달리 자연주의를 여기서 더 나아간 자연과학적 방법론에 따라 현실의 비참한 상황을 분석, 관찰, 실험한 객관적 상황을 묘사하는 리얼리즘의 진화형으로 개념화한다. 영문학자 그랜트는 리얼리즘을 소박

.......

4 조동일, 『세계문학사의 허실』(지식산업사, 1996); 조동일, 『세계문학사의 전개』(지식산업사, 2002) 참조.
5 데미안 그랜트(Damien Grant), 『리얼리즘』, 김종운 역, 서울대출판부, 1979, p.9.
6 A. 하우저는 리얼리즘의 용어를 낭만주의와 그 이상주의적 경향, 환상의 지향 등에 대립하는 철학적 입장에만 사용하는 것이 타당하다고 주장한다. 19세기의 소설에 나타난 특징적 예술 스타일이나 수법의 명칭으로서는 자연주의라는 개념이 더 적절하리라는 관점이다. 최유찬, 『문예사조의 이해』 개정판, 이룸, 2006(초판, 실천문학사, 1995), p.289.

한 모사론의 직사(直寫)주의를 뜻하는 대응(correspondence)이론과, 현실을 고차적으로 확대 보충 변형하여 상상된 현실을 창조하는 통일(coherence)이론 두 원리로 양립시켰다.[7] 하지만 이들 주장은 개별 국가, 각 논자의 소론들일 뿐 이들이 합의한 보편이론은 존재하지 않는다.

사태가 이런 식이니 리얼리즘 사조를 둘러싼 서구 각 나라의 정치경제적 상황뿐 아니라 심리적, 이데올로기적, 문화적 상황까지 고려하면서 개념을 정리하는 것은 난망하다. 더욱이 서구 근대의 사조 개념을 이입한 일본과 중국, 한국의 민족, 계급, 이념문제 등을 고려하면 리얼리즘 개념뿐만 아니라 그 어떤 사조 및 창작방법 개념도 단일한 이론체계로 수렴하기는 거의 불가능하다.

이 글은 위와 같은 문제의식을 가지고 리얼리즘(사실주의) 개념의 분단사를 논의한다. 연구방법으로는 남북한 사전과 문예지, 문학이론서, 비평담론에 등장하는 리얼리즘(사실주의) 개념어를 비교하고 동일한 용어 개념의 공통점과 차이를 드러내는 비평담론 분석을 아우른다.

여기서 남북 간 텍스트의 비대칭성을 전제할 때 보다 유용하리라 기대되는 호아오 페레즈(J. Feres)의 '비기본개념의 개념사'적 접근법도 원용한다.

'비기본개념의 개념사'적 접근은 남북의 비대칭적 문학예술 개념의 현장에 실체적으로 다가갈 유용한 방편이 아닐까싶다. 개념사 이론의 출발은 이론 제창자인 R. 코젤렉(Reinhart Koselleck)의 독

.......

7 데미안 그랜트, 『리얼리즘』 개념서의 핵심 주장이다.

일어 'Begriffsgeschichte'지만, 국제 간 소통에는 영어가 주로 사용된다. 영어가 세계 여러 학회, 국제행사에서 개별 국가를 뛰어넘어 전 세계 사람들의 사상, 학문을 항상 공유하는 허브 역할을 하기 때문이다. 그런데 한반도의 남북관계 같은 특정 국면이나 '한국어/조선어'라는 언어공동체의 특수성에는 영어가 그리 효율적이지 않을 수 있다.[8] 획기적인 학문적 발견은 각각의 결과물이 아닌 시간에 걸쳐 연구되는 시계열적인 연구에서 탄생하는데 새롭게 발견된 개념과 이어지는 개념은 상위 개념을 거론한 논문에서 사용한 언어를 계속 사용할 수밖에 없다. 여기서 우리는 그들이 사용했던 언어에 계속해서 의존할 수밖에 없다는 사실을 부인할 수 있다. '남북 문학'의 호칭 문제의 경우 영어가 아닌 한국어로 작성된 글을 영어로 번역하여 충분히 설명하지 못하거나 내용이 변질되기도 한다. 가장

.......

8 오랜 적대적 분단관계로 인해 동일한 발화가 서로 다른 의미를 발생시키며 때로는 사회적·정치적 맥락에서 달리 해석되는 남북한처럼 '개념의 분단사'를 논할 때, 영어 같은 국제적 소통 언어(교통어)로 쉽게 설명하기 힘든 현상을 논리적으로 설명할 수 있는 접근법이 호아이오 페레즈의 '비기본개념의 개념사'일 터이다. 가령 그의 초기 논문은 스페인계 미국인과 브라질인의 표현이 일반적으로 '라틴아메리카' 개념을 만들었다는 미국 내 라틴아메리카 개념사의 주요 측면에 초점을 맞춘다. 미국에서 쓰이는 라틴아메리카라는 개념은 텍스트, 언설 및 이미지 전달에서 원래 의도하지 않은 속성을 드러낸다는 가설이 그것이다. 이를테면 브라질 농부의 증언, 멕시코 벽화가의 그림, 콜롬비아 작가의 사상, 이 모든 의사소통 행위는 미국에서 전혀 다른 의미를 보인다. 따라서 비기본개념의 개념사는 그러한 대유법적 조작(synecdochical operation)으로 은폐된 부정적 의미를 노출시킬 수 있다. 용어와 개념의 선택과 활용 자체가 정치적·이념적 지향을 띠기에 갈등이 커진다는 점에서 페레즈의 문제의식을 남북한 개념 분단사에도 적용시킬 수 있다. João Feres Júnior, "THE SEMANTICS OF ASYMMETRIC COUNTERCONCEPTS: THE CASE OF "LATIN AMERICA" IN THE US." 2005. 1, pp.83~106. 참조. (https://www.research-gate.net/publication/237300520_THE_SEMANTICS_OF_ASYMMETRIC_COUNTER-CONCEPTS_THE_CASE_OF_LATIN_AMERICA_IN_THE_US)

이상적인 해결책은 이러한 문제를 인정하고 여러 언어로 논문들을 게재하는 것이다. 비록 이러한 정책을 시행할 만한 자원이 뒷받침되어 있지 않아 당장 시행이 어렵긴 하지만 미래에 언젠가는 실현되어야 할 것이다.[9]

남북 문학장에서 사용하는 리얼리즘(사실주의) 개념의 경우가 바로 '비기본개념의 개념사'적 접근법이 필요한 경우이다. 가령 영어로 소통되는 리얼리즘(사실주의) 개념의 용례를 기준 삼아 남한 문학은 영문학식 리얼리즘 개념을 '제대로' 사용하는 데 반해 북한은 사실주의 개념을 자기들 멋대로 '잘못' 사용하고 있다는 식의 논의와 평가가 나온다면, 그것이 바로 '비기본개념의 개념사'적 접근법이 지적하는 오류가 되는 셈이다. 게다가 리얼리즘 개념조차 영국, 프랑스, 독일, 러시아, 스페인이 다 다르며 각 비평가, 학자들끼리도 동일하지 않다. 오히려 북한 주체문예이론이야말로 자기완결적 동일 개념을 고집하는 거의 유일한 예외적 사례일 뿐이다.

우리 한국은 분단 후 1960년대까지는 '사실주의'를 주로 사용했고 1980년대 말 한때 진보 진영 비평가들이, 종래의 사실주의(寫實主義)와 차별화하기 위하여 중국 사례를 빌려 현실주의(現實主義, 또는 事實主義)를 쓴 시기도 있었다. 하지만 1970년대 이후 지금까지 '리얼리즘'을 가장 많이 사용하고 있다. 반면 북한에서는 해방기에 잠깐 리얼리즘을 사용한 경우를 제외하고 줄곧 '사실주의'를 사

9 João Feres Junior, "The Expanding Horizons of Conceptual History: A New Forum," *Contributions to the History of Concepts* 1(1), Rio: International Conference on Conceptual History, the History of Political and Social Concepts Group (2005), p.5. 참조.

용하고 있으며 중국에서는 현실주의(現實主義)를 사용한다. 따라서 리얼리즘 개념의 남북 분단사를 논의하려면 영어로 환원되지 않는 한반도적 특수성을 해명하기 위하여 '비기본개념의 개념사'적 접근법이 필요한 셈이다.

'한(조선)반도 문화예술 개념'의 분단사를 체계적으로 논의하는 이 글에서는 당연히 리얼리즘 개념의 편폭을 다 함축한 우리말 '사실주의'를 사용하는 것이 논리적으로 맞다. 하지만 우리 학계, 문학 장에서는 기이하게도 1970년대 이전의 기법적 사실주의로 한정되거나 1980년대 말 '주체사상파'로 오해받지 않으려면 현실주의나 리얼리즘을 사용해야 하는 지적 분위기가 암암리에 존재한다. 또한 중국 문예학 용어를 들여온 현실주의라는 용어도 현실비판, 현실개혁을 지향하는 좌파(PD, ND계열) 문예학계의 희망과는 달리 정치학 등 사회과학 분야에서 현실 타협, 현실 수용의 내포로 쓰임새가 다르다. 그래서 우리 담론장에서는 리얼리즘이라는 외래어가 이 모든 정황을 객관적·중립적으로 아우르는 무게중심을 지닌 용어로 자리 잡은 형국이다.[10] 반면 북한은 사실주의로 통일되어 있다.

이 글에서는 위와 같은 문제의식을 가지고 남북 분단 70년 동안 '리얼리즘(사실주의)'이라는 단어의 개념 규정과 활용 맥락을 통해서 비평 담론에서 드러나는 개념의 의미망과 변모를 추적하고 분석하는 방법을 병행할 것이다. 개념어 추출은 남북의 역대 사전과 문예이론서 자료를 바탕으로 하되, 문화예술 개념의 분화를 매개하는

.......

10 　백낙청, 「민족문학론과 리얼리즘론」, 『한국근대문학사의 쟁점』, 창작과비평사, 1990. 참
　　조. 따라서 남북한 리얼리즘 사조 개념을 비교하는 이 글에서는 남한의 경우 주로 리얼리
　　즘을, 북은 사실주의를 사용한다.

비평 자료의 담론을 중심으로 한다.

문제는 사전이나 이론서, 비평담론의 비대칭성이다. 시대별로 1, 2종의 대표 정전(미디어)을 대상으로 하기에 논의가 손쉬운 북한에 비해, 시대별·분야별로 거의 무정부적 시장 논리로 난립했다 사라져간 수많은 문예미디어 중 어느 것에 대표성을 부여해서 사조 개념의 분단사를 비교할 수 있을지 모를 남한 사이의 공통분모를 찾는 것부터 난감하다. 일단 분단 이전인 일제 강점기와 해방 직후 사전, 문예지, 이론서의 리얼리즘 문학 개념을 공통분모로 전제한 후 해방 및 전쟁, 분단으로 달라진 남북한의 리얼리즘 사조 개념의 분단 과정을 추적할 것이다.

이를 위해서 리얼리즘에 대한 기본적인 이해와 우리 문학에서의 역사적 전개 과정에 대한 최소한의 전제가 필요하다. 리얼리즘의 용어 개념에 대한 원론적 논의를 한 후, 1920~30년대의 카프(KAPF, Korea Artista Proleta Federatio)를 중심으로 한 '프롤레타리아'문학, 1940년대 후반 해방기 조선문학가동맹 중심의 '민주주의 민족'문학, 1950~60년대 북한 조선문학예술총동맹을 중심으로 한 '사회주의 리얼리즘'문학, 1970~80년대 남한 민족문학작가회의나 민족문학예술인총연합을 중심으로 한 '민족/민중문학' 등으로 이어지는 리얼리즘문학의 역사적 전개 과정을 개괄적으로 정리해보기로 한다.

또한, 필자가 개괄하기 어려울 만큼 주장과 정보가 과다한 남한 리얼리즘 담론보다는, 정보가 너무 부족한 북한 담론을 중심으로 논의를 펼 생각이다. 분단 양 체제 문학예술장의 특성과 그 비대칭성 때문에 동일 수준에서 단순 비교가 어렵기도 하려니와 우리 학

계에 이미 잘 알려져 식상할 정도인 남한의 리얼리즘 담론은 소략
하게 정리하고, 거의 알려지지 않은 북한의 사실주의 담론 자료를
보다 상세히 서술할 것이다.[11]

2) 남북한의 '리얼리즘(사실주의)' 개념어 비교

남북한의 '리얼리즘(사실주의)' 개념어 비교를 위해 참고할 남북
한 리얼리즘 문예사조 관련 이론서는 대체로 다음과 같다.

아르놀트 하우저, 『문학과 예술의 사회사』, 백낙청 역, 창작과비평사,
1981.
소연방과학아카데미 편, 『미학의 기초』, 신승엽 외 역, 풀빛, 1987.(=
『마르크스 레닌주의 미학의 기초이론』, 일월서각, 1988)
이선영 편, 『문예사조사』, 민음사, 1986.
최유찬, 『문예사조의 이해』 개정판, 이룸, 2006.(초판, 실천문학사,
1995)
오생근 외 편, 『문예사조의 새로운 이해』, 문학과지성사, 1996.
막심 고리끼, 『문학론』, 국립출판사, 1956.
박종식·현종호·리상태, 『문학개론』, 교육도서출판사, 1961.
미상, 『(대학용)문학개론』, 교육도서출판사, 1970.
김정일, 『영화예술론』, 조선로동당출판사, 1973.

........

11 때문에 이 글은 논리적으로 완결된 학술논문 성격보다 전반적인 개략 서술에 주력한 공저
의 일부분을 지향한다.

사회과학원 문학연구소,『주체사상에 기초한 문예리론』, 사회과학출판사, 1975.

한중모,『주체사상에 기초한 사회주의적 사실주의리론의 몇가지 문제』, 과학백과사전출판사, 1980.

한중모 · 정성무,『주체의 문예리론 연구』, 사회과학출판사, 1983.

김정일,『주체문학론』, 조선로동당출판사, 1992.

리기원 외 편,「제6절 창작방법과 사조」,『광명백과사전 6: 주체적 문예사상과 리론』, 백과사전출판사, 2008.

위의 다양한 문건을 통해 공통적으로 합의할 수 있는 최소한의 개념 규정으로서의 리얼리즘(사실주의)이란 무엇인가? 리얼리즘은 생활의 진실한 반영이다. 그러나 이러한 규정만으로는 리얼리즘의 본질을 설명하기에 충분하지는 못하다. 따지고 보면 SF문학같이 리얼리즘과 거리가 먼 외계적 상상력의 소산이라 해도 결국은 현실의 반영이라 할 수 있기 때문에 보다 구체적인 리얼리즘 정의가 필요한 것이다. 특히 문학예술의 창작과 비평 과정과 관련해 볼 때 리얼리즘은 철학 원론에서 이야기하는 실재론(實在論)이나 서구 중심적 문예사조론에서 흔히 거론되는 19세기 사실주의(寫實主義) 또는 예술적 표현기법상의 사실적 표현을 의미하는 사실주의 기법과는 차이가 있다. 즉 문학사의 합법칙적인 발전 과정에서 의미 있는 부분에 대한 미학적 가치평가의 방법으로 리얼리즘이 거론된다는 말이다. 이는 리얼리즘을 창작방법 또는 예술방법이라는 미적 범주로 이해해야 작품평가나 문학사 이해에 유용하다는 뜻이다.

리얼리즘은 실제로 있는 사실에 기초하여 그것을 생활 자체의

형식으로 객관적으로 묘사하여 무엇보다도 현실생활의 본질과 역사적 합법칙성을 반영한다. 인간 사회의 복잡성에 기인한 많고 많은 주변 사실 중에서 역사 발전의 안목에서 본질적이며 의의 있는 것을 선택하며 그것을 구체적이며 개별적인 것을 통하여 일반화한다.

예를 들어 고전소설「흥부전」에 나오는 놀부 캐릭터를 보면 얼굴 모습이나 평소의 행실에서 못된 짓만 골라 하는 험상궂은 악인형으로 나온다. 그런데 우리가 살아가면서 실제로 겪는 현실에서 보면 악인이 반드시 얼굴이 못생기고 험악한 법은 없다. 그런 점에서 놀부의 형상은 사실의 객관적 묘사라는 리얼리즘의 성취에 모자란다고 할 수 있다. 그러나 부분적 세부묘사에 진실성이 모자란다고 해서 리얼리즘이 아니라고 하는 판단은 리얼리즘을 묘사기법의 세부적 사실성 여부에만 한정시키는 기법상의 사실주의(寫實主義)로 사용하는 정태적 사고의 산물이다. 오히려 놀부가 험악하게 생긴 것은 부자에 대한 민중의 적대감을 〈흥부전, 흥보가〉 창작자(또는 판소리 광대)가 공감하여 만들어낸 대표적 형상화의 결과일 수 있다. 여기서 보다 중요한 사실은 놀부의 삶이 18세기 이후 사대부 양반 중심의 신분제가 흔들리고 배금주의적인 평민부농이 등장하는 역사적 사실을 대표한다는 점이다.

구체적인 개인의 모습에서 사회의 본질과 역사의 방향을 읽을 수 있는 대표적 사례를 찾아낼 때, 우리는 이러한 인물을 '전형'이라 부르고 이러한 전형화를 창작방법 특히 질료를 미적으로 전유하는 형상화의 원칙으로 삼는 것을 리얼리즘 창작방법 내지 리얼리즘 미학이라 하는 것이다. 이 점에서 놀부는 18,9세기 평민부농의 전형이고「흥부전」은 리얼리즘소설인 셈이다.

리얼리즘에서 일반화와 개별화는 어느 한쪽만 강조될 수 없는 불가분의 관계에 있으며 긴밀하게 통일되어 있다. 놀부의 경우 그가 악인이나 부자의 모습과 행동만 보인다면 그것은 일반화만 강조되어 인물형상의 진실성과 생동성을 파괴하며 그런 작품은 도식성을 면치 못한다. 반대로 잘 생기고 양반 도덕윤리에 따라 착한 일만 하며 가난한 흥부를 도와주었다면 평민출신 부자의 속성과 민중이 기대했던 이미지에서 어긋나기 때문에 사물현상의 본질적이며 규정적인 내용을 표현할 수 없게 된다. 일반화와 개별화의 양극단을 벗어나, 못된 짓을 하는 부자에서 개과천선하게 되는 놀부의 모습은 구체적인 개성과 사회적인 전형을 동시에 얻게 되는 것이다.

리얼리즘에서 전형적인 성격은 그가 처한 환경의 전형성을 전제로 한다. 놀부가 18,9세기가 아닌 신라시대나 1970년대에 등장했다면 이미 전형으로서의 의미는 지니지 못한다. 왜냐하면 그의 성격이 역사적 의미를 띠는 것은 18,9세기라는 환경과 맞아떨어졌기 때문이지 시공을 초월하여 부자를 대표하는 구체적 사례는 되지 못하기 때문이다. 반대로 18,9세기에 양반의 시대적 역할이 강화되는 환경을 그린다면 그것도 본질과 어긋나기 때문에 전형적 환경이라고 할 수 없게 된다. 따라서 문학작품에서 전형적 환경이란 역사의 합법칙적 발전 과정에 부응하는 사회적 바탕을 의미한다고 하겠다.

리얼리즘 사조론에서 중요한 쟁점은 세계관과 창작방법의 관계 설정 문제이다. 세계에 대한 통일적 견해, 관점과 입장으로서의 세계관(세계인식)은 인간의 모든 인식과 창작 실천을 제약하는 만큼 현실에 대한 예술적 반영의 원칙인 창작방법에도 결정적인 작용을 한다. 이를 두고 1934년 소련작가동맹 창립총회 때부터 논란이 되

기 시작하여 리얼리즘 논쟁의 한 축이 될 정도였다. 한편으로는 예술 창작에서 올바른 세계관 정립이 가장 중요하다는 창작방법-세계관 일치(로젠탈) 주장부터 그런 태도를 속류(비속)사회학주의로 비판하고 사회경제적 토대로부터 예술의 상대적 특수성을 강조하는 창작방법-세계관의 변증법적 관계(누시노프)까지 다양한 논의가 있었다.[12]

현재 문예창작에서의 창작방법-세계관의 상대적 분리를 당연시하는 우리와는 달리 북한의 공식 문예노선으로는 세계관이 인간과 그 생활, 사회현실을 파악하고 평가하며 형상화하는 창작의 전 과정에 능동적으로 작용한다고 되어 있다. 리얼리즘(사실주의) 중심으로 우리 문학예술 창작방법 및 사조 개념의 남북 분단사를 정리하는 작업은, 인식론적 다양함을 당연시하는 우리 남한 학계와 유일사상체계로 일원화된 북한 학계의 '비대칭성'을 전제로 하지 않을 수 없다. 창작방법과 사조, 미학 또한 그렇다. 가령 남북한의 '리얼리즘, 자연주의' 개념어를 비교할 때 이런 인식론적 '비대칭성'을 안고 '문학예술 사조 개념'의 남북 분단사 연구를 진행할 수밖에 없다.

리얼리즘(사실주의)은 문자 그대로 객관적 현실을 정당하게 인식하고 진실하게 반영하는 창작방법이다. 하지만 생활의 진실한 반

.......

12 1934년 소련작가동맹 창립총회 때 창작방법과 세계관의 일치, 또는 창작방법에 대한 세계관 우위를 주장한 로젠탈과 창작방법과 세계관의 변증법적 교호관계를 주장한 누시노프, 킬포친 등의 논쟁에 대해서는 로젠탈 외, 『창작방법론』, 홍면식 옮김, 과학과사상, 1990; A. V. Lunacharskii 외, 『사회주의 리얼리즘』, 김휴 편역, 일월서각, 1987; H. Ermo-laev, 『소비에뜨 문학이론』, 김민인 역, 열린책들, 1989 등을 참조, 요약하였다.

영이라는 '광의의 리얼리즘' 규정보다 남북 분단사에서 보다 의미 있는 것은 역사적 실재로 구체화된 경우인데, 바로 비판적 리얼리즘과 사회주의 리얼리즘의 구분을 통한 외연과 내포를 따져볼 경우이다. '당대 사회의 객관적 묘사'로 보는 19세기식 근대 리얼리즘(사실주의, 자연주의)과, 사회변혁 이데올로기와 결합된 리얼리즘(변증법적 리얼리즘, 사회주의 리얼리즘)의 두 갈래로 대별할 수 있다.

우선 리얼리즘은 전형적 성격과 전형적 환경이 어느 정도 일치되어 나타나는 데서 찾을 수 있다. 마르크스레닌주의 미학이론 체계에서 리얼리즘 일반의 본질적 속성을 한마디로 규정하면 "세부의 진실성 이외의 전형적 환경에서의 전형적 인물들을 진실하게 그려내는 것"이라고 하겠다. 이는 F. 엥겔스의 「발자크론」(여성노동소설가 하크니스에게 보내는 편지 일부)에 나오는 말인데, 부르주아(시민)가 역사 담당층이었던 자본주의 사회를 비판하는 19세기 서구 장편소설의 기준을 설정하는 문맥에서 나왔다.[13] 리얼리즘을 단순한 사실적 기법이 아닌 전형화 논리로 규정한 엥겔스의 개념 규정과 해석, 그 '조선적/한국적 수용' 여부를 두고 북한에서는 1957~63년, 남한에서는 1987~92년까지 격렬한 대논쟁이 벌어졌다(이는 2, 3장에서 논의).

마르크스레닌주의 미학이론에 따르면 문학예술 발전의 합법칙

.......

13 Marx, K., Engels, F., ed. Baxandall, L.,『마르크스 엥겔스 문학예술론』, 김대웅 역, 한울, 1988; Marx, K., Engels, F.,『마르크스 엥겔스의 문학예술론』, 김영기 역, 논장, 1989. 원문 참조. 이에 대한 남북 학계의 다양한 논쟁과 해석은 북한 논문집『우리나라 문학에서 사실주의의 발생, 발전』(조선문학예술총동맹출판사, 1963. 5; 사계절, 1989)과 남한 논문집『다시 문제는 리얼리즘이다』(실천문학사, 1992)를 들 수 있다. 최유찬,『문예사조의 이해』개정판, 이룸, 2006(초판, 실천문학사, 1995), pp.344-345 참조.

적 요구에 의하여 발생한 리얼리즘은 역사적 전환기마다 발전의 단계를 보이는바 근대 시민사회에서는 비판적 리얼리즘을 낳았다. 자본주의 사회가 발전할수록 모순은 커지고 사회의 주역인 부르주아의 타락은 극심해지는데 이를 이성주의와 비판주의의 입장에서 비판, 폭로하는 것이 비판적 리얼리즘이다.

처음 중세귀족이 지배한 봉건제를 청산하고 근대 자본제사회를 건설할 초창기에는 시민계급이 대단히 건강한 역사의식을 가지고 있었다. 초기 부르주아의 건강한 역사의식이 고전주의나 낭만주의 사조를 낳는 모태가 되었던 것이다. 그러나 부르주아가 역사를 담당하고 일정한 시기가 지나 종래 중세귀족이 차지했던 지위에 오른 대부르주아와, 그 반열에서 낙오된 소부르주아로 계급분화를 일으키게 되었다. 돈만 아는 타락한 대부르주아에 대하여 비판의식을 가진 소부르주아의 표현이 바로 비판적 리얼리즘이라 할 수 있다. 『적과 흑』, 『고리오 영감』 등 우리가 아는 대부분의 세계명작(사실은 영국, 프랑스, 독일 등 서구의 근대문학에 한정된 한계를 보인다)이 바로 비판적 리얼리즘소설이라 하겠다.

엥겔스는 「발자크론」에서 프랑스혁명 당시의 왕당파였던 보수적인 귀족 출신 작가 발자크가 어째서 귀족을 비판 풍자하고 시민을 지지하는 소설(『인간희극』 등)을 쓸 수 있었던가 하는 의문을 제기했다. 그에 대한 해답으로 시민이 새롭게 등장하는 엄연한 역사적 사실을 있는 그대로 그려낼 수밖에 없었다는 점에서 '리얼리즘의 승리'라고 일컬었다. 이는 얼핏 잘못 생각하면 작가의 세계관이 보수적일수록 작품은 더욱 진실해지고 진보적일 수 있다는 아이러니로 오해될 수도 있다. 아니면 작가의 세계관과 작품의 창작방법

이 어긋날 수도 있다는 것을 암시하는 듯도 싶다. 이런 오해의 여지 때문에 1930년대 소련의 사회주의 리얼리즘 도입기에 '세계관과 창작방법' 논쟁이 벌어졌고 우리나라의 경우 1970년대 초에 김현, 염무웅의 리얼리즘 논쟁이 벌어졌다.

세계관과 창작방법의 관계는 단순하지 않다. 처음 리얼리즘론이 제기될 때는 세계관이 창작방법을 규정한다고 생각되었다. 이를테면 사회주의 사회에서 작가가 좋은 작품을 쓰려면 먼저 유물변증법을 열심히 공부해서 그에 따른 창작을 모색해야 한다는 것이었다. 그러나 이는 세계관과 창작방법의 혼동, 창작방법에 대한 세계관의 우월을 주장함으로써 실제 창작을 질식시킨 점, 세계관을 갖추지 못한 작가에 대한 배타적 태도 등 많은 문제점을 야기했다. 진실을 그리자는 리얼리즘이 세계관에 얽매이는 관념론, 명분론에 빠지는 자가당착을 보이게 된다. 이 문제를 두고 1930년대 소련과 일본, 식민지 조선에서 각기 프롤레타리아문예인들의 리얼리즘논쟁이 있었다.

논쟁의 출발은 세계관과 창작방법이 어긋날 수 있다는 전제 아래 실제 창작이 반드시 세계관의 규정을 따를 필요 없이 자유로울 수 있다는 주장에서 시작되었다. 이렇게 되면 이전과 달리 세계관보다는 창작방법에 무게중심이 놓이게 된다. 이는 발자크가 보수적인 세계관을 가졌는데도 진보적인 창작을 할 수 있었다는 사실에 근거한 것이다. 그러나 과연 그런가 의문이다. 리얼리즘 창작방법이라 할 때의 창작방법을 예술의 양식이나 형상화 방식, 창작기법(기술, 기교)론으로 오해하고 특정 양식이나 형식에 리얼리즘을 얽매는 문제가 생기리라는 점이다. 리얼리즘 창작방법이란 좁은 의미

의 창작 실제 규정이나 비평방법이 아니라, 예술의 창작과 수용 과정 전반의 대체적인 방향을 제시하는 '이념적 조종 중심'으로 보아야 하는 예술방법이다.[14] 단적으로 말하면 고정된 방법적 규정이 아니라 그때그때 변화하는 현실에 충실하라는 방향 제시라고 하겠다.

엥겔스의 「발자크론」에 대하여 리얼리즘의 입장에서 보다 올바른 해석은, 발자크가 살던 프랑스 혁명기는 귀족도 시민을 지지하는 식으로 혼란된 시대였기에 리얼리즘 소설은 바로 그러한 "모순된 시대 현실을 반영한 것"이라는 주장이다. 다시 말하면 세계관과 창작방법이 어긋나서 발자크 소설이 훌륭한 것이 아니라, 세계관과 창작방법이 모순되는 "역사적 현실을 소설에 반영"했기에 발자크의 리얼리즘이 위대하다는 것이다. 이렇게 본다면 리얼리즘은 관념론이나 창작기법 차원이 아니라 미적 반영론으로 격상되는 셈이다.

이러한 반영론의 시각은 레닌에 의하여 마련되었다. 레닌은, 러시아 혁명기의 귀족 출신 작가 톨스토이가 지은『안나 까레리나』,『부활』등은 종교적 인도주의 때문에 훌륭하다기보다는 귀족사회의 질서가 뒤집어져 혁명이 일어날 수밖에 없는 19세기 후반 러시아 사회를 충실하게 반영했기에 훌륭하다고 언급했던 것이다. 러시아 혁명의 성공으로 가시화된 사회주의 사회의 건설 과정은 리얼리즘의 발전 단계상 최고의 단계라는 사회주의 리얼리즘문학이 나타날 수 있는 사회 역사적 바탕이 되었다.

사회주의 리얼리즘은 사회주의적 이상을 가진 작가가 사회주의

.......

14　리타 쇼버, 「예술방법의 몇가지 문제에 대하여」, 문학예술연구소 편, 유재영 역,『현실주의 연구 1』, 제3문학사, 1990, p.71.

실현을 위한 노동계급의 대중적 투쟁현실을 그 혁명적 발전 과정에서 진실하게 반영하는 창작방법이다. 물론 사회주의적 이상만 표현된다고 사회주의 리얼리즘의 조건이 충족되는 것은 아니다. 작품의 서술자 내부적 시각에서 사회주의 건설의 이상이 보일 때 비로소 언급이 가능한 것이다.

막심 고리끼의 『어머니』는, 러시아혁명 직전 노동쟁의를 주도하나 죽은 아들의 뒤를 이어 운동에 뛰어든 어머니상을 제시함으로써 최초의 사회주의 리얼리즘 작품으로 평가받았다. 『어머니』에는 닐로브나라는 구체적 개인의 모습에서 사회주의 사회를 향한 노동계급의 대중적 투쟁이라는 역사 일반의 본질 – 전형을 찾을 수 있다.

이러한 사회주의 진영의 보편미학으로 자리 잡은 사회주의 리얼리즘 창작방법은 북한에서 리얼리즘(사실주의) 개념과 함께 어떻게 수용되고 재정의되었을까? 북한 학계의 학술적 용어, 개념의 패러다임이 대부분 그렇듯이 주체사상 이전과 이후가 크게 달라진다. 리얼리즘(사실주의) 개념과 관련된 역대 북한 문헌자료를 통시적으로 고찰하면, 북한 사회주의 체제가 처음 출발한 1950~60년에는 사회주의 진영의 보편적인 사회주의 리얼리즘 미학에 입각한 문예이론[15]에 기반을 두고 예술 창작을 실천하다가 1967년 주체사상의

.......

15 우리에게 잘 알려진 구소련의 마르크스레닌주의 이념에 기초한 사회주의 리얼리즘 미학이론의 교과서는 소련과학아카데미 편, 『마르크스레닌주의 미학의 기초』(모스크바: 모스크바국립정치연구소, 1960)이다. 이 책의 일본어본 『마르크스레닌주의 미학의 기초』 중역본(1968)이 각각 신승엽 외 역, 『미학의 기초』(풀빛, 1987) 또는 편집부 역, 『미학의 기초』(논장, 1988), 그리고 『마르크스 레닌주의 미학의 기초이론』(일월서각, 1988)로 소개되었다. 이 내용은 이미 1950, 60년대 번역 소개된 스탈린, 고리키의 사회주의 리얼리즘 문학론과 함께 주체사상 이전 북한 학계에 결정적인 영향을 주었다.

유일체계화 이후 특유의 '주체문예리론체계'로 변모한 역사적 과정을 대표하는 것들이다.

1967년 주체사상의 유일체계화 이전 북한의 사회주의 리얼리즘 미학의 시각은 사회주의적 보편성을 중심으로 조선적 특수성을 가미하는 수준이었다. 1950~60년대 문학원론서를 보면,[16] 창작방법이란 "작가가 생활 자료를 선택 평가 표현하는 예술적 일반화의 원칙, 형상 창조의 원칙"(1961년판 『문학개론』), "작가가 현실을 반영하면서 계급적 입장, 세계관적 기초, 창작수법상 견지에서 지도되는 사상예술적 원칙"(1970년판 『문학개론』)으로 개념 규정된다. '주체문예리론체계'에서 창작방법 개념은 부재하고 대신, '창작원칙, 창작지침' 차원으로 '속도전'('종자론'이 전제되어야 하는 조직 창작론) 개념이 제시된다.

1960년대 말부터 70년대 초중반에 이르기까지 주체사상에 기초한 문예이론이 체계화되면서 엥겔스-레닌-고리끼-즈다노프 등의 이데올로그들에 의해 역사적으로 전개된 사회주의 리얼리즘 미학의 보편적 이론체계는 북한에서 거의 폐기되다시피 하였다. 〈단심가〉〈피바다〉처럼 빨치산 무장투쟁기에 전문 문인 예술가가 아닌 비전문 비전업 유격대원 투사가 게릴라 투쟁의 쉴 참 오락시간에 짬짬이 선보였던 정치 연설과 선동가요, 촌극 등이 처음에는 '혁명(적)가극, 혁명(적)가요, 혁명(적)정론'으로 재발견되다가 아예 김일성이 의식적 · 조직적으로 창작 유통(생산과 수용)시킨 이른바 '항

........

16 이하는 M. 고리끼, 『문학론』, 국립출판사, 1956; 박종식 · 현종호 · 리상태, 『문학개론』, 교육도서출판사, 1961; 미상, 『(대학용)문학개론』, 교육도서출판사, 1970 등에 나온 '창작방법'항목의 요약이다.

일혁명문학예술'로 개념화하여 그들 '불후의 고전적 명작'들이 주체문학예술의 유일한 예술사 전통으로 재확립되었다.

이 과정에서 사회주의 리얼리즘 미학의 보편적 이론체계는 1966~75년 사이에 이론화된 '주체문예리론' 체계에 '선행한 사회주의 사실주의' 창작방법으로 일부 포섭, 융합되었다. 북한 학계에서 1964, 65년경까지 자기들 문학의 기원이자 적통으로 당연시했던 '카프를 중심으로 한 1920~30년대 프롤레타리아문학예술'의 정통론은 사라지고 기원 담론의 대체재로 만주 빨치산 무장투쟁기의 아마추어 예술선동을 신격화한 '(항일)혁명문학(예술)'[17]과 '주체문예/주체문학' 담론이 부각되었다.[18] 개념사적으로 보면 경천동지할 새로운 패러다임이 주체문예론에 도입된 셈이다.

여기서는 주체문예이론체계로 유일화된 최근 정전『광명백과사전』을 중심으로 북한 학계의 사실주의(리얼리즘) 원론을 간략히 정리하도록 한다.

창작방법은 문학예술 발전의 일정한 단계에서 발생하였다. 문학예술이 오랜 역사를 거쳐 발전하는 과정에 현실반영의 형식이 생겨나고 일정한 창작원칙이 생겨나게 되었으며 이러한 창작원칙은 일정한 단계에 이르러 더욱 굳어지고 체계화되어 독자적인 창작방법을 이루게 되었다. 사실주의는 인간과 그 생활을 진실하고 생동하게 형상하는 문학예술의 창작방법이다. 현실의 복잡한 연관 속에서 본

........

17 김성수, 「'항일혁명문학(예술)'담론의 기원과 주체문예의 문화정치」,『민족문학사연구』 60, 2016. 4 참조.

18 이에 대한 상론은 김성수, 「프로문학과 북한문학의 기원」,『민족문학사연구』 21, 2002 참조.

질적이며 의의 있는 것을 선택하고 그것을 구체적이며 개별적인 것을 통하여 일반화하는 것은 사실주의에 고유한 전형화의 원칙이다.

사실주의의 한 형태인 비판적 사실주의는 사실주의 발전의 일정한 단계에서 나타나 봉건 말기 또는 자본주의 사회현실의 모순과 불합리를 비판한 진보적인 창작방법이다. 비판적 사실주의 문학예술은 황금만능의 자본주의사회, 제국주의 통치 밑에 있는 식민지사회, 붕괴기에 직면한 봉건사회의 부정면과 암흑면을 해부학적으로 분석 묘사하고 폭로 비판한 것이 일반적인 특징으로 되고 있다. 하지만 자본제사회의 모순을 해부하고 폭로 비판하였지만 사회악의 근원과 그것을 없애기 위한 방도에 대해서는 밝히지 못하였다.

비판적 사실주의의 한계는 20세기 초에 사회주의를 위한 노동대중의 투쟁이 벌어지는 역사적 환경에서 노동계급의 혁명적 세계관인 유물변증법에 기초하여 출현한 사회주의적 사실주의에 의하여 비로소 극복될 수 있었다.

사회주의적 사실주의는 사회주의 혁명이 일정 수준에 오른 시기에 마르크스레닌주의를 세계관적 기초로 하여 발생·발전한 노동계급의 창작방법이다. 비판적 사실주의, 혁명적 낭만주의를 비롯한 종래의 진보적인 창작방법을 비판적으로 총화하고 한 단계 발전시킨 창작방법이다. 현실 반영에서의 기본은 노동계급을 비롯한 대중의 생활과 투쟁을 혁명적 발전 속에서 구체성을 가지고 진실하게 그리는 것이다. 유물변증법적 세계관에 기초하여 현실생활의 본질적 측면을 예술적으로 심오하게 전형화함으로써 문학예술작품에서 이전의 약점과 한계를 극복하고 사회주의적 이상을 내재적 시각으로 표현할 수 있게 하였다.

그러나 1990년대 초 현실 사회주의권의 쇠퇴 속에서 '마르크스-레닌주의 이념에 기초한 선행한 사회주의' 체제와 그에 기초한 '사회주의적 사실주의' 미학의 세계사적 몰락은 필연적이었다. 페레스트로이카정책의 일환으로 한때 '인간의 얼굴을 한' 사회주의적 사실주의 창작방법이 대안으로 제시되기도 했지만 서산일락이었다. 이를 목도한 북한 학계에선 '선행한 사회주의'와 '선행한 사회주의적 사실주의'의 한계를 극복하는 새로운 지양태를 모색할 수밖에 없었는데, 그것이 바로 주체사실주의 창작방법이다.

　　북한 학계의 공식 입장을 대변하는 김정일,『주체문학론』(1992)에 따르면, 주체사실주의란 사람을 중심으로 하여 현실을 보고 그리는 창작방법이다. '주체사실주의와 선행한 사회주의적 사실주의'의 근본적인 차이는 사람을 어떤 견지에서 보고 그리는가 하는 데 있다. 선행한 사회주의적 사실주의에서는 주로 인간을 사회적 관계의 총체로 보고 그렸다면 주체사실주의에서는 인간을 자주성, 창조성, 의식성을 가진 사회적 존재로 그린다. 주체사실주의는 주체사상이 밝힌 사람이 모든 것의 주인이며 모든 것을 결정한다는 철학적 원리에 기초함으로써 사람을 세계의 지배자, 개조자로 내세우고 세계의 모든 변화발전 과정을 사람을 중심으로 하여 가장 정확히 그리며 사람의 존엄과 가치를 최상의 경지에서 형상할 수 있게 하였다. 주체사실주의는 주체적인 관점에서 인간과 생활을 보고 그림으로써 전형화의 요구를 가장 철저히 실현할 수 있게 한다.

　　자기완결적이고 동어반복이긴 하지만 북한 문학예술 장에서 유일사상으로 체계화된 주체사실주의창작방법에 의거함으로써 혁명적이며 인민적인 문학예술이 새롭게 발전되었으며 일대 전성기라

자화자찬한다. 주체사실주의는 사람 중심, 인민대중 중심의 창작방법이므로 인민대중의 자주위업 수행에 이바지하는 참다운 문학예술을 창조할 수 있게 하는 위력한 사상적 및 방법론적 무기라는 주장이다.

이상에서 요약한 주체사실주의에 대한 이러한 자기완결적 이론 체계는 반증 가능성을 원천봉쇄한 비변증법적 신앙에 가까운 주장이라서, 종래의 리얼리즘/사회주의 리얼리즘에 대한 지구 보편적인 최소한의 합의와는 상당히 멀어진 개념 규정이라고 할 수 있다. 무엇보다도 인민대중의 자주성을 내세우는 이면에 '수령에의 충실성'이라는 도덕윤리가 미학요소로 '아무런 논리적 해명 없이' 무매개적으로 결합하는 논리 비약성으로 미루어볼 때, 북한적 특수성을 세계적 인류적 보편성으로 추상하는 강변이 또다시 확인된다. 실은 변증법적 유물론과 유물사관 대신 사람 중심의 철학을 표방하지만 기실 극단화된 개인숭배를 철학-사상-미학체계로 전일화한 주체사상-미학-문예이론 체계 전반의 근본적인 문제이기도 하다.

2. 분단 이전 리얼리즘 문학 개념

1) 사회주의 리얼리즘의 조선적 적용-1930년대 중후반 카프의 창작방법 논쟁

20세기 한반도의 근대 문예사조는, 근대 이전의 오랜 리얼리즘(사실주의)적 전통을 물밑 흐름에 두고 일본을 통한 서구 근대사조

의 이식 및 창조적 적용방식으로 역동적으로 전개되었다. 1920년대에 서구의 19세기 사조인 사실주의, 자연주의, 낭만주의, 상징주의 등이 유입되었고, 1930년대에 서구의 20세기 사조인 초현실주의(쉬르레알리즘), 다다이즘, 주지주의(이미지즘) 등 아방가르드(전위) 모더니즘이 소개되어 일정한 영향을 끼쳤다.

결국 1945년 분단 이전까지 근대 문예사조의 전반적 기조를 거칠게 개관하면 리얼리즘(사실주의)과 모더니즘(근대주의) 두 축을 구심점으로 다양한 사조가 명멸하는 형국을 보였다. 먼저 리얼리즘(사실주의)은 부르주아 리얼리즘이라 할 자연주의와 비판적 사실주의, 거기에 마르크스레닌주의 유입에 힘입은 사회주의적 사실주의가 병행적으로 분화하였다. 반면 모더니즘은 초현실주의(쉬르레알리즘), 표현주의, 다다이즘, 데카당스(퇴폐주의), 미래파 같은 유럽 대륙의 아방가르드 전위사조와 주지주의, 이미지즘 등 영미 모더니즘으로 이분되어 이식되었다. 그 밖에 상징주의, 유미주의, 낭만주의, 인상파, 입체파 등 군소 사조가 영향력을 행사하기도 했으나 오래가지는 않았다.

8·15해방 후 해방기 혼란 속에 문예사조 또한 백화제방을 맞이하였다. 그러나 남북 분단과 6·25전쟁으로 분단체제가 고착되자 문예사조도 철저하게 분리, 분단되었다. 남한에서는 마르크스레닌주의 이념과 그를 기반으로 하는 사회주의 리얼리즘(사실주의) 미학이 금기시되었고 북한에서는 '사실주의-비판적 사실주의-사회주의적 사실주의-혁명적 낭만주의' 이외의 거의 모든 사조가 부르주아미학사상 또는 그 잔재로 매도되어 거의 금기시되었다.

원래 우리 문학사에서 사회주의 리얼리즘이 처음 문제된 것은

1934~37년 카프 비평가들의 논쟁에 의해서였다. 카프의 논쟁은 1934년 구 라프를 해체하고 새로 결성된 소련작가동맹의 새 창작 방법론인 사회주의 리얼리즘 개념을 식민지 조선의 구체적 현실에 적용하기 위한 찬반 논쟁으로 진행되었다.[19]

논쟁은 처음 추백(安漠)이 사회주의 리얼리즘을 도입하고 카프의 종래 노선을 비판한 데서 비롯되었다. 그는 새 창작방법론에 따라 카프의 종래 입장인 '프롤레타리아 리얼리즘' 창작방법(나프의 나카노 시게하루(中野重治), 구라하라 고레히토(藏原惟人)의 주장 수용)이나 그 변형인 '유물변증법적 창작방법'이 예술의 복잡성을 무시하고 단순화시켰다고 비판했다. 유물변증법적 창작방법이란, 문학작품이 작가의 세계관을 곧바로 반영하는 것이므로 작가가 올바른 세계관, 즉 유물변증법을 갖추면 된다는 라프의 창작방법이다. 이에 따라 1930년을 전후한 제2차 방향 전환기 카프의 문학운동은 볼셰비키화되어 창작 기술보다 정치 투쟁성을 더 중시하게 되었다. 이는 세계관과 창작방법의 동일시와 혼동, 세계관이 창작방법을 직접 결정한다는 세계관 우월주의, 그리고 세계관을 갖추지 못한 작가를 배타시하는 종파주의 등의 오류에 빠진 결과 창작을 질식시키고 문학을 획일화시켰다는 비판을 받았다. 이에 사회주의적 사실주의에 따라 세계관과 창작방법이 모순될 수 있다는 가능성이 제시되고 창작의 자유가 상대적으로 보장된다는 점에서 안막, 권환, 박승극, 한효 등이 적극 수용론을 폈다.

.......

19 김윤식, 『한국근대문예비평사연구』, 일지사, 1976; 유문선, 「1930년대 창작방법론쟁 연구」, 서울대학교 석사논문, 1987; 김영민, 『한국근대문학비평사』, 한길사, 1998 등 참조.

이에 반해 반대론도 적지 않았다. 김남천은 사회주의 리얼리즘 수용론이 과거 카프의 오류를 비판한 의의는 있으나 그것이 대두된 소련의 작가조직 문제는 간과하고 식민지 조선의 긴박한 정치 현실을 회피한 탈정치주의적 경향을 낳았다고 비판했다. 안함광도 과거의 유물변증법적 창작방법이 잘못된 것은 아니라고 옹호하면서 사회주의 리얼리즘은 소련의 현실에 기반을 둔 이론으로 조선에는 적용되기 어렵다고 했다. 조선에는, 현실인식의 방법으로는 유물변증법을, 형상화의 방법으로는 리얼리즘을 내용으로 한 새로운 창작방법인 '유물변증법적 리얼리즘'을 적용해야 한다고 했다. 김두용도 소련에서는 사회주의가 현실이므로 사회주의 리얼리즘이 일반적이지만 조선에서는 자본주의가 현실이므로 일반화될 수 없다고 했다. 조선에서는 이데올로기를 강화하기 위한 투쟁이 필요하므로 소련과 달리 노농이 반자본주의, 반봉건 투쟁현실을 그린 '혁명적 리얼리즘'을 슬로건으로 해야 한다고 주장했다. 그 결과 "보편적으로는 사회주의 리얼리즘이지만 특수적으로는 혁명적 리얼리즘"이 되어야 한다고 결론지었다. 이러한 반론에 대해 한효의 수용론이 다시 제기되었고 또 반론이 나오는 등 논쟁은 계속되었으나 카프의 해체와 전향론의 등장으로 문제 자체는 미결 상태로 흐지부지되었다.

카프의 창작방법 논쟁은 소련과 일본의 사회주의 리얼리즘을 식민지 조선의 문학운동에 어떻게 적용할 것인가 하는 문제였다. 이를 간략하게 정리하면 다음과 같다. 괄호 안에는 주요 슬로건과 거론된 예시 작품과 관련 논쟁이다.

안막—프롤레타리아 리얼리즘 창작방법—대중을 당의 시각으로 볼세

비키화하라

 전위의 눈으로 세계를 보라(카프 작가 김남천 〈공장신문〉, 권환,
〈목화와 콩〉 논쟁)[20]

김남천－유물변증법적 창작방법(제2차 방향전환기 카프의 공식 창작
방법)

 (산 인간을 그려라, 고뇌하는 인간도 솔직히 그리라는 〈물〉 논
쟁)[21]

.......

20 유문선, 「1930년대 창작방법론쟁 연구」, 서울대학교 석사논문, 1987; 류보선, 「1920-30년
 대 예술대중화론 연구」, 서울대학교 석사논문, 1987; 김성수, 「1930년대 초의 리얼리즘론
 과 프로문학」, 『반교어문연구』 1집, 1988 참조.
21 1931년 카프 제1차 검거 때 임화를 비롯한 맹원 대부분이 불기소로 풀려나지만 김남천
 은 1930년 평양고무공장 파업을 선동했던 전과가 드러나 유일하게 2년간 투옥되었다. 출
 소 후 김남천은 『대중』 1권 3호(1933. 6)에 자신의 감옥 체험을 실감나게 그린 소설 「물」
 을 발표했는데, 이를 두고 임화가 카프가 추구하는 리얼리즘에 미달한다고 비판하고 반
 론이 이어진다. 김남천은 유물변증법적 창작방법에 따라 작품에서 '구체적인 산 인간'을
 그려야 한다고 주장한 바 있다. 「물」은 비좁은 감옥에 수감된 정치범들이 무더위에 시달
 려 애타게 물 한 모금을 갈망하는 욕망을 사실적으로 그림으로써 살아 있는 인간의 구체
 적 모습을 그려내야 한다는 자신의 문학론을 창작으로 보인 소설이다. 그런데 임화는 "염
 열(炎熱) 하에 찌는 듯한 복중 생활(伏中生活)의 고통을 대단히 레알한 붓으로 그리어 읽
 는 사람으로 하여 '사실 그럴 것이다. 그것은 현실이다. 이 작가가 말하는 것과 같이 괴로
 울 것이다.'라고 그의 작품을 있을 일, 있음직한 일을 표현한 것을 긍정케 한다."라고 일
 견 긍정 평가하면서도 그 묘사가 생물학적 욕망을 드러냈다고 비판한다. 김남천 소설이
 물 때문에 생리적으로 고통당하는 인간의 본능적인 욕망만을 드러내 보임으로써 인물을
 일면적으로 그리는 데 그치고, 현실을 협애화했다고 비판하고 나선다. 이를 리얼리즘 창
 작방법론으로 해석하자면 리얼리즘적 규준처럼 변화 발전하는 역사적 현실의 본질을 꿰
 뚫어보지 못하고 개인의 생리적 욕구라는 표면적 현상에 집착함으로써 자연주의적 편향
 을 보였다고 비판한 것으로 풀이할 수 있다. 김윤식, 「김남천, '물'논쟁, 논리적 대결 의식」,
 『임화 연구』, 문학사상사, 1993; 김외곤, 「'물' 논쟁의 미학적 연구」, 『한국 근대 리얼리즘
 문학 비판』, 태학사, 1995; 한형구, 「'擢월 테제'에서 '물논쟁'까지」, 『민족문학사연구』 24,
 2004; 김지형, 「'물 논쟁'에 나타난 김남천의 자기비판적 실천 고찰」, 『민족문학사연구』
 47, 2011 등 참조. 1992년의 김영현 단편소설 「벌레」의 리얼리즘적 성격 논쟁도 김남천의
 「물」 논쟁과 관련된다고 할 수 있다.

안막, 권환, 박승극, 한효―사회주의 리얼리즘 적극 수용론

　　(소비에트=노농연대의 '살아 있는 현실'을 그려라, 카프 작가 이

　　기영, 〈서화〉〈고향〉)

안함광―유물변증법적 리얼리즘(현실인식 방법은 유물변증법, 형상화

방법은 리얼리즘)

김두용―혁명적 리얼리즘(사회주의권 보편성은 사회주의 리얼리즘,

조선적 특수성은 혁명적 리얼리즘)

소련 작가동맹 건설기의 논쟁 성과를 식민지 조선에 수용하는 문제를 둘러싼 카프의 논쟁은 안막, 김남천, 임화, 한효, 안함광, 김두용 등의 치열한 논란만 불러일으켰다. 논쟁은 소련의 이론 도입에 대한 지나칠 정도로 민감한 추수주의적 경향으로 인해 비판될 수도 있으나 이 점은 프롤레타리아의 국제주의 연대성 원칙에 의해서 나름대로 이해할 수 있는 문제이다. 이 논쟁은 본질적으로 우리 정치 현실과 문학창작에 대한 구체적 논거를 결여하여 논의 자체가 관념적으로 전개된 추상성, 비역사성을 보였다는 데 진정한 한계가 있었다.[22]

　2) '진보적 리얼리즘' 대 '고상한 리얼리즘'―해방 직후 남북한
　　의 창작방법 논쟁 비교

　8·15 해방 직후 사조로서의 리얼리즘 논쟁은, 남한 진보 진영이

.......

22　권영민, 『한국계급문학운동연구』, 서울대출판문화원, 2014, pp.304-329 참조.

표방한 민주주의 민족문학론의 '진보적 리얼리즘' 대 북한 북문예총이 표방한 (신)민주주의 민족문학론의, '고상한 리얼리즘-사회주의 리얼리즘'으로 분단되었다. 남한 좌파(문학가동맹 김남천)는 창작방법으로 '진보적 리얼리즘'을 제창하고 북한은 '고상한 리얼리즘'을 주장한다. 둘 다 남로당 박헌영이 제창한 8월테제의 문학적 반영물이라 할 임화의 "해방된 조선문학은 계급문학이 아니라 민족문학이다."[23]라는 명제와 무관하지 않다. 김남천·이원조·임화 중심의 조선문학건설총본부(1945. 8. 16)와, 한효·이기영·한설야 중심의 조선프롤레타리아문학동맹(1945. 9. 17)으로 양분된 진보 문예단체와 당(남로당)과의 연계로, 당시의 건국이념에 부응하는 진보적 리얼리즘(인민연대에 의한 진보적 민주주의 국가 건설담론에 부응)과 사회주의 리얼리즘(프롤레타리아 일당 독재인 사회주의 국가 건설 담론에 부응)으로 나뉜다. (후자는 결국 먼저 월북해서 북문예총의 이념 및 창작방법 마련에 참여한다.)

조선문학가동맹은 민주주의 민족문학을 문학이념으로 설정한 후 그에 따른 창작방법으로 진보적 리얼리즘을 제시했다. 즉 일제의 식민지 지배에서 벗어난 자주적 독립국가를 만들어야 한다는 역사적 조건과 근대문학의 합법칙적 발전방향으로 볼 때, 그 내용은 당연히 일제 잔재를 반대하고 민족 구성원의 다수를 점하는 민중의 이익에 전적으로 복무하는 민주주의 민족문학을 건설하는 길로 나아가야 할 것이라는 주장이다.[24] 임화의 민족문학 '이념'에 맞춰 김

.......

23 임화, 「조선에 있어 예술적 발전의 새로운 가능성에 관하여(민족문화건설 전국회의에서 보고한 연설 요지)」, 『문학』 1, 1946, pp.115-122.

24 이러한 내용은 조선문학가동맹 서기국 편, 『건설기의 조선문학』(조선문학가동맹, 1946)

남천의 '진보적 리얼리즘'이라는 '창작방법'까지 이론체계를 갖추었다. 김남천은 진보적 리얼리즘이 "진보적 민주주의 건립을 역사적 임무로 하는 시대의 유물변증법과 맞물린 리얼리즘"이라고 정의했다. 그러면서 진보적 리얼리즘이 혁명적 낭만주의를 중요한 내적 계기로 삼아야 한다고 강조하는데, 그 이유는 민주변혁이란 과제 자체가 "민족의 거대한 꿈과 영웅적인 정신과 함께 징히 민족의 위대한 로맨티시즘"이기 때문이다.

　김남천은 진보적 리얼리즘의 특질을 세 가지로 요약한다. 첫째, 진보적 리얼리즘은 진보적 민주주의의 달성을 민족사적 과제로 하는 시대의 리얼리즘이다. '창작방법으로서의 리얼리즘'이란 "역사적으로 시대적으로 특정한 경향을 가지고 구체화되는 것"이므로 민주주의 개혁 단계의 리얼리즘의 구체적인 구현형태는 진보적 리얼리즘이어야 한다는 것이다. 둘째, 진보적 리얼리즘은 유물변증법을 세계관적 기초로 하는 창작방법이다. 리얼리즘은 언제나 세계관과의 밀접한 관련 속에서 존재하는데 이때 현실을 유동성과 발전성에 있어서 제대로 파악할 수 있도록 해주는 가장 과학적인 세계관이 유물변증법이기 때문이다. 셋째, 진보적 리얼리즘은 혁명적 로맨티시즘을 자신의 본질적 계기로 삼아야 한다.[25] 김남천의 진보적 리얼리즘론은 혁명적 낭만주의를 본질적 계기로 삼고 유물변증법을 세

·······
　　에 실린 임화, 김남천의 보고문에 주로 기초한 것이다. 이에 대한 자세한 분석 평가는 이우용 편, 『해방공간의 문학 연구』 1, 2권에 실린 윤여탁, 임규찬, 임헌영, 서경석 등의 논문을 참조할 수 있다.
25　조선공산당 중앙위원회, 「조선 민족문화 건설의 노선(잠정안)」, 『신문학』 1(1), 1946, pp.101-103.

계관적 기초로 하고 있다는 점에서 '비판적 리얼리즘 단계는 넘어섰으나 아직 사회주의적 토대가 완성되기 이전의 과도기를 반영하는 인민민주주의 토대 하의 변형된 사회주의 리얼리즘'론이라고 의미 부여할 수 있다.

문제는 북한이다. 8·15 해방 직후 소련의 영향이 절대적이었던 북한에서는 사회주의적 토대가 완성(1958년 8월)되기 이전의 과도기를 반영하는 인민민주주의 토대 하의 창작방법 사조로서의 리얼리즘은 고상한 리얼리즘이었다. 아직 사회주의 리얼리즘을 거론할 사회경제적 토대(공장 등 산업시설의 국유화와 노동자 자주관리제, 농촌의 집단농장화 등)가 마련되어 있지 않았기 때문에 소련 이외의 다른 동구권 인민민주주의 국가들처럼 과도기적 창작방법 개념을 도입한 것이다.

이런 맥락에서 해방기 북한의 창작방법론 관련 쟁점으로 민족문학론을 구체화하는 창작방법으로 제시된 '고상한 리얼리즘'론의 평가 문제가 쟁점으로 걸린다. 즉, 해방기 북한 특유의 '고상한 리얼리즘'과 보편적인 사회주의 리얼리즘의 관계를 어떻게 설정할 것인가 하는 점이 문제였다.

한식과 한효에 의하면, 고상한 리얼리즘론은 해방 직후 북한의 특수한 현실에서 자생적으로 나온 리얼리즘론으로서, 소련식의 보편적인 사회주의 리얼리즘은 아니라고 한다. 그들에 의하면 고상한 리얼리즘은, 인민민주주의혁명 단계인 해방 직후 북한사회에 걸맞는 역사적 과제를 담기 위해 '주제의 적극성', 민주 건설에 앞장서는 긍정적 인물형인 '고상한 인간의 전형' 창조 등을 내용으로 하고 혁명적 낭만주의를 포괄하는 리얼리즘 창작방법으로 규정되고 있

다.[26] 따라서 고상한 리얼리즘론은 그 내용에 있어서 남한 조선문학가동맹의 '진보적 리얼리즘'론과 상동성을 지닌다는 해석과 평가가 가능하다.

그런데 북한에서는 어떨까? 전통적인 사회주의 리얼리즘론과의 관계를 통해본 고상한 리얼리즘론의 위상은 어떻게 평가될 수 있을까? 일찍이 안막은 「조선문학과 예술의 기본임무」(문화전선 1호, 1946. 7)에서 북한의 새로운 민주주의문학이 사회주의 리얼리즘과 구별된다고 차별성을 강조한 바 있다. 새로운 민주주의문화는 조선 민족의 영토, 생활환경, 생활양식, 전통, 민족성 등의 '민족형식'을 통하여 형성되고 발전됨으로써 '내용에 있어서 민주주의적, 형식에 있어서 민족적' 문화라 할 수 있으며 사회주의 사회에 있어서의 '내용에 있어서 사회주의적, 형식에 있어서 민족적' 문화는 아닐 것이라는 주장이다. 이때 고상한 리얼리즘 창작방법이 문제된다.

도대체 '비판적/사회주의적'이란 형용사가 궤를 달리하는 '고상한'의 정체는 무엇일까? 관련 논의에 따르면, 8·15 해방 직후 소련의 영향으로 도입된 '고상한'이라는 번역어 개념이 1946년부터 '고상한 사실주의'라는 문예용어의 전조적 표현으로 정착됨을 확인할 수 있다. 즉 소련의 문학 담론 수용 과정에서 헌신적·영웅적 투쟁과 각종 시련 극복을 통해 인민대중을 긍정적으로 교양하려는 목적을 지닌 수식어로 정착된 '고상한'이라는 형용사가, 1946년 3월 북문예총의 결성 이후 '사상과 예술, 정신과 창작방법, 사람과 수준'

.......

26 한식, 「조선문학의 발전을 위하여」, 『문학예술』 1948. 4; 한효, 『민족문학에 대하여』, 문화전선사, 1949 참조.

을 수식하면서 '고상한 사실주의'로 고정된다. 1947년 초에 북한문학의 도식주의적 창작방법론으로 확정된다. 이때 '고상한'이라는 번역어는 1945년 8·15 해방 이후 새로운 민주주의 사회를 건설하기 위해 활용되었으며, 결국 사회주의적 인간형을 전제하며, 긍정적 주인공론에 기초하여 새로운 조선사람의 품성을 형상화하는 '혁명적 낭만주의'로서 사회주의적 사실주의에 가까운 '고상한 사실주의'론의 모태가 된다.[27]

그런데 '고상한 리얼리즘'은 그 개념조차 위상이 바뀌는 것을 볼 수 있다. 6·25전쟁 전에는 분명히 사회주의 리얼리즘과는 차별성을 드러냈던 개념이 어느새 동일 개념으로 바뀌고 나중에는 아예 개념 자체가 존재하지 않았던 것처럼 재정리되는 것이다. 1949년 안막, 한효 등은 고상한 리얼리즘이 사회주의 사회에 있어서의 '내용에 있어서 사회주의적, 형식에 있어서 민족적' 문화는 아닌 북한문학 고유의 것이라고 차별성을 강조했는데, 1960년 한중모의 문학사론 논문에는 동일 개념으로 바뀌어 언급된다.

당은 문학가들이 공장, 광산, 철도, 농촌, 어장 등 대중 속에 깊이 들어가서 조선 인민의 영웅적 노력과 투쟁을 '고상한 사실주의적 방법'(북조선 노동당 중앙위원회 상무위원회 제29차 회의 결정)으로 묘사할 것을 호소하였는바 여기에서의 '고상한 사실주의적 방법'은 훗날 곧바로 사회주의적 사실주의 방법을 의

<hr>

27　오태호, 「초기 북한문학 창작방법론의 역사적 기원 고찰-『문화전선』 제1~5집에 나타난 "고상한"의 수용과 정착 과정을 중심으로」, 『반교어문연구』 41, 2015 결론 요약.

미한다.[28]

전쟁 이후에 민족문학론이 자취를 감추고 처음부터 사회주의 리얼리즘문학이었다고 규정된 것과 똑같이 '고상한 리얼리즘'론도 처음부터 사회주의 리얼리즘 방법이었다고 재규정되고 아예 그 용어 개념 자체가 시나브로 실종되는 것이다. 이는 북한 문학사에서 과거의 사실 자체를 '승리한 자의 후대 기록 전유' 방식을 통해 은폐 왜곡하는 것으로 비판할 수 있다.

3. 1950, 60년대 북한의 사회주의적 사실주의 대논쟁

사조로서의 리얼리즘 담론은 해방 직후 남한의 진보 진영인 조선문학가동맹을 대표하는 임화가 제창한 민주주의 민족문학 이념의 창작방법으로서 김남천이 제창한 '진보적 리얼리즘'이 대표적이었으나, 우파와의 좌우 논쟁 이후 남한 문학장에서 급격하게 사라졌다. 즉 우파 순수문학파(부르주아 민주주의 국가 건설 담론에 부응)의 전위대 격인 조선청년문학가협회(1946.4)의 김동리와 문학가동맹의 김동석·김병규 간의 논쟁 이후 사조의 첨예한 대결 구도를 형성한 바 있으나, 대한민국 정부 수립(1948.8)을 계기로 좌파의 전향(보도연맹 가입), 월북 사태 등으로 일방적으로 중단되었다.

.......

28 한중모, 「해방후 사회주의적 사실주의 문학의 발전과 변모」, 『조선어문』 1960-4호; 이선영 외 편, 『현대한국비평자료집(이북편)』 7권, 태학사, 1994, p.371 참조.

한편 북문예총의 안막, 윤세평이 제창한 (신)민주주의 민족문학 담론의 창작방법으로서 '고상한 리얼리즘'이 한효, 안막에 의해 제창되었으나 1948년 9월 조선민주주의인민공화국 수립 이후 역사 서술이 바뀌었다. 1948년 말부터 '고상한 사실주의'가 실은 처음부터 '혁명적 랑만성'이 내재된 사회주의적 사실주의였다는 방식으로 입장이 달라졌다. 고상한 리얼리즘의 존재를 묵인/무시하고 정권 처음부터 비판적 사실주의와 혁명적 낭만주의의 결합체인 '사회주의적 사실주의'를 창작방법으로 공식화했다고 안함광, 한설야 등이 사후 재규정한다. 따라서 북한 문학장에서는 사조로서의 리얼리즘 담론의 위상이 더욱 고양되었다. 특히 6·25전쟁 후 몇 차례에 걸친 문학장 내의 반종파투쟁을 거치면서 '자연주의, 랑만주의, 감상주의, 형식주의, 모더니즘, 이색사상' 등 반대파의 사조를 싸잡아 '부르주아미학사상의 잔재'로 규정하고 배제하면서 일체의 창작방법/사조/미학적 다양성을 인정하지 않았다. 이후 1950~80년대 내내 북한의 문예사조는 사회주의적 사실주의로 일원화되었다.

북한문학의 역사적 흐름을 볼 때 리얼리즘 창작방법과 사조에 대한 개념사적 유의미함이 가장 잘 드러난 시기는 '사회주의적 사실주의 대논쟁'이 활발하게 펼쳐졌던 1950년대 중반부터 1960년대 초까지였다. 가령 1956년 제2차 작가대회를 계기로 촉발된 '도식주의 비판' 논쟁과 반비판,[29] 1950년대 후반~1960년대 초반의 사회주의적 사실주의 발생 논쟁이 좋은 예이다. 필자가 명명한 사회주

<hr />

29 김성수, 「전후문학의 도식주의 논쟁-1950년대 북한 비평사의 쟁점」, 김철 외 공저, 『한국 전후문학의 형성과 전개: 문학과논리 제3호』, 태학사, 1993 참조.

의적 사실주의 '대논쟁'은 '우리나라 문학에서 사실주의, 비판적 사실주의, 사회주의적 사실주의'의 발생·발전론,[30] 민족형식과 '민족적 특성'론,[31] '천리마 기수'의 전형론, '대작 장편' 창작방법론[32] 등의 쟁점이 토론회와 지상논쟁으로 월간『조선문학』, 계간(격월간)『조선어문』, 주간『문학신문』 등 다양한 문예매체를 통해 백가쟁명으로 전개된 것을 일컫는다. 이를 두고 마르크스레닌주의 이념에 기반을 둔 사회주의 사상과 사회주의적 사실주의 미학의 좌우경적 역동성[33]으로 전반적 성격을 규정할 수도 있을 것이다. 무엇보다 중요한 것은 1950년대 후반 북한 문학장의 사실주의 논쟁에서 1930년대 카프 비평가들의 사회주의 리얼리즘 창작방법론의 '조선적 수용'이나 해방 직후 서울의 조선문학가동맹과 평양의 북문예총 이데올로그들이 보인 정치 편향의 한계가 미적 자율성 측면에서 질적으로 극복되었다는 사실이다.

.......

30 「'작가동맹에서'(고정란)-'조선에서의 사회주의 사실주의 발생·발전'에 대한 연구회」, 『조선문학』 1956. 6, p.210 참조; 김성수, 「우리 문학에서 사회주의적 사실주의의 발생-북한의 사회주의적 사실주의 논쟁(1)」, 『창작과비평』 67, 1990 봄호; 김성수, 「근대문학과 사회주의 리얼리즘의 발생: 1950,60년대 북한 학계의 사회주의 리얼리즘 발생·발전 논쟁에 대한 비판적 검토」, 김성수 편저, 『우리 문학과 사회주의 리얼리즘 논쟁』, 사계절출판사, 1992 참조.

31 권순긍, 「우리 문학의 민족적 특성」, 권순긍·정우택 공편, 『우리 문학의 민족형식과 민족적 특성』, 연구사, 1990; 이상숙, 「북한문학의 '민족적 특성론' 연구: 1950-60년대를 중심으로」, 고려대학교 박사논문, 2004 참조.

32 김성수, 「장편소설론의 이상과 '대작장편' 창작방법논쟁-북한의 사회주의적 사실주의 논쟁(3)」, 『한길문학』 1992 여름호; 남원진, 「'혁명적 대작'의 이상과 '총서'의 근대소설적 문법」, 『현대소설연구』 40, 2009 참조.

33 김성수, 「사실주의 비평논쟁사 개관-북한 비평사의 전개와 문학신문」, 김성수 편저, 『북한 문학신문 기사 목록-사실주의 비평사 자료집』, 한림대학교 아시아문화연구소, 1994; 김성수, 「1950년대 북한문학과 사회주의 리얼리즘」, 『현대북한연구』 3, 1999 참조.

북한에서 사회주의적 사실주의가 공식적인 창작방법으로 강령화된 것은 정권이 공식 출범한 1948년 10월경 당의 일련의 결정서에 의해서다. 인민민주주의정권이 들어선 초창기부터 사회주의적 사실주의 창작방법의 비중이 뚜렷하긴 했지만 사실주의 미학 자체에 대한 포괄적이고도 본격적인 논란이 벌어진 것은 1950년대 말의 '사실주의 발생·발전' 논쟁에 이르러서였다. 이 시기 북한의 논쟁이 카프의 논쟁보다 진일보된 점은 무엇보다도 사회주의를 건설하는 과정의 경험에 근거한 현실성과 실제적인 역사 사실 및 작가 작품을 대상으로 다루고 있다는 구체성이다.

논쟁은 먼저 우리 문학에서 사실주의, 비판적 사실주의의 발생·발전 문제를 다루는 데서 파생되었다. 이 논쟁은 두 차원에서 이루어졌는데 사실주의 개념 규정 문제와 우리 문학사에의 적용 문제였다. 즉, 사실주의에 대한 엥겔스와 고리끼의 명제를 두고 용어·개념을 해석하는 데서 생긴 논란과 그 결과 우리나라에서 사실주의 문학의 발생과 역사적 발전단계를 언제 어떻게 볼 것이냐 하는 문제가 제기되었다.

사실주의라는 개념을 창작방법의 차원으로 보자는 데는 합의가 쉽게 이루어졌으나 엥겔스의 '디테일의 진실성, 전형적 환경, 전형적 성격' 명제를 전일적으로 우리 문학에 적용할 것이냐 아니면 19세기 서구의 비판적 사실주의 문학의 경우로 한정할 것이냐 하는 문제는 논란이 거듭되었다. 그 결과 우리 문학사의 주요 국면들, 구체적으로는 각각 9세기 최치원(나말여초의 6두품 지식인), 12~14세기 이규보·윤여형·이제현(고려 후기의 신진 士人=신흥사대부), 18~19세기 박지원·이옥·정약용(실학파) 등의 문학을 사실주의

발생 시점으로 삼자는 세 갈래의 주장이 나와 나름대로의 근거를 내세우면서 문학사 인식을 질적으로 비약시킨 계기가 되었다.

사실주의의 발생·발전 문제를 자본주의 발생·발전과 관련시켜 볼 때, 봉건해체기 비판적 사(士)집단의 세계관을 반영한 실학파 문학에서 사실주의가 발생했다고 보는 것이 일견 타당한 듯싶지만 좀 더 깊은 논의가 필요하다는 생각이다. 왜냐하면 같은 18~19세기 발생론자라도 김하명, 박종식 등은 비판적 사실주의 동시발생설을 주장하고 김민혁, 엄호석 등은 이에 반대하는 등 입장이 대립되어 있기 때문이다.

논쟁 결과, 마르크스 엥겔스 미학에 입각한 사실주의의 용어와 개념, 사실주의 발생의 토대가 되는 특정시대의 사회역사적 조건에 대한 규정 문제, 작가의 세계관과 미학 문제, 구체적인 작품분석 등의 쟁점이 부각되었다. 이들 쟁점은 비판적 사실주의와 사회주의적 사실주의의 발생·발전 문제에도 비슷하게 제기·적용되었다.

특히 비판적 사실주의 발생·발전 문제는 실학파 문학 말고도 19세기 말~20세기 초의 계몽기문학(남한에서는 '개화기문학, 근대전환기문학' 지칭)이나 양건식 단편 「슬픈 모순」(1910)에 대한 평가 문제와 밀접하게 관련되기도 하였다. 그러나 이 문제에 대한 우리의 평가는, 사실주의 일반에 대한 북한의 논쟁에 대한 비판과 마찬가지로, 어떤 몇몇 특정 작가의 특정 작품에서 새로운 창작방법 단계가 발생했다고 보기는 어렵다는 데 이른다. 즉 사실주의 일방이 박지원·정약용을 포함한 실학파 문학에서 발생했다고 보는 접근방식을 연장하여 비판적 사실주의도 10세기 초, 우리나라가 자본주의 시장구조에 편입되는 구한말에서 식민지시대 초까지의 시기에 자

본주의의 모순을 깨닫고 그 합리적 비판을 문학적으로 시도했던 일군의 비판적 작가들의 일련의 작품 속에서 발생한 것으로 파악할 수 있다는 말이다. 이 시기 문학에 대한 합법칙적 평가가 가능해지려면 특정 작품이 없더라도 가령 양건식·현상윤·백대진 등 1910년대 비판적 지식인집단 등 특정 작가·작품군의 범위를 정해줌으로써 발생·발전 문제의 논의를 진전시킬 것이라는 말이다.

우리 문학에서 리얼리즘의 역사적 발생·발전 문제는 북한 학계에서 1956년 시작되어 1963년 2월 말 사회과학원 언어문학연구소에서 결산 토론회가 대대적으로 이루어짐으로써 일단락되었다. 이 토론회의 내용은 논문집『우리나라 문학에서 사실주의의 발생, 발전』(조선문학예술총동맹출판사, 1963. 5; 사계절, 1989)이 출판되어 우리에게도 잘 알려져 있다. 내용을 보면 1958년의 토론에서 정립된 세 가지 견해차가 조금도 좁혀지지 않았음을 알 수 있다. 다만 비판적 리얼리즘 발생론만 좀더 심화되어 종래의 18세기 발생설을 비판하는 1910년대 발생설과 1920년대 발생설로 정리되었다. 이 책 논자들의 견해는 다음과 같이 요약된다(괄호 안은 남한 학자 견해).

9세기 최치원 등 육두품 지식인의 사실주의 발생설; 고정옥, 동근훈, 권택무. (윤기덕, 고대 리얼리즘 신화적 리얼리즘)
12~14세기 이규보·이제현·윤여형 등 신흥사대부의 사실주의 발생설; 한룡옥, 한중모, 안함광. (남한 김시업, '사대부 리얼리즘,' 임형택 '김시습 현실주의')
18~19세기 박지원·정약용 등 실학파 문인의 사실주의 발생설; 김하

명, 현종호(윤기덕, 17세기설). (남한 송재소, '실학파 리얼리즘')

1910년대 비판적 리얼리즘 발생설; 엄호석, 최탁호, 한중모, 안함광.
(남한 양문규, 김복순)
1920년대 비판적 리얼리즘 발생설; 김해균, 문상민, 리응수
1920년대 비판적 리얼리즘 발전; 나도향, 김소월
사회주의 리얼리즘의 맹아; 최서해의 「탈출기」(논쟁), 이상화의 일부 시
사회주의 리얼리즘의 발생(초기적 특성); 조명희 「낙동강」, 한설야 「과
도기」, 이기영 「원보」 「민며느리」, 송영 「일체 면회를 거절하라」. (남한
김성수)
사회주의 리얼리즘의 발전; 이기영 「서화」 「고향」, 한설야 「황혼」, 강경
애 「인간문제」. (남한 이현식, 김재용, 임규찬)[34]

논쟁을 통해 리얼리즘론의 인식이 제고되고 우리 문학사 전체
를 아우르는 각 시기별 대표 작가, 작품에 대한 구체적인 논의가
심화되어 미학적 체계를 갖춘 문학사 서술의 기초를 이루게 되었
다. 실제로 당시의 『조선문학통사』(1959), 『조선문학사』(1960년판,
1962년판), 『문학개론』(1961) 등을 보면, 김하명 · 박종식의 주장대
로 18,9세기 박지원 · 정약용 등 실학파문학에서 리얼리즘이 발생했
으며 그것이 곧바로 비판적 리얼리즘의 시원을 이루었다고 서술되
어 있어 논쟁의 추이를 알 수 있게 한다.[35]

.......

34 김성수, 「우리 문학에서 사회주의적 사실주의의 발생」; 「근대문학과 사회주의 리얼리즘의
　　발생-1950~60년대 북한 학계의 사회주의 리얼리즘 발생 · 발전 논쟁에 대한 비판적 검
　　토」 참조.

1950~60년대의 북한 사실주의 논쟁은 또한 1930년대 카프문학운동과 1945~48년 기간의 남북한 초기 문학운동에서 중점적으로 거론된 창작방법론의 사적 전통을 계승 발전시킨 것이라는 비평사적 의의를 가진다. 1934년 소련에서 처음 사회주의 리얼리즘이 제창된 이래 당시 카프 비평가에 의해 사회주의 리얼리즘의 '조선적 적용'을 둘러싼 논란이 벌어지고, 해방 직후 남북한에서 각기 새로운 인민민주주의혁명론에 기반을 둔 '민주주의 민족문학론'(임화, 이원조)과 '신민주주의 민족문학론'(윤세평, 안함광)의 문학이념에 걸맞는 창작방법론으로서 '진보적 리얼리즘'(김남천)과 '고상한 리얼리즘'(한효, 리정구, 한식)이 제시되었던 비평사적 전통과 관련된 것이다.

리얼리즘을 이렇게 '발생, 발전'이라는 구체적 역사성 위에서 논의할 수 있었던 직접적인 배경으로는 소련에서 벌어진 '리얼리즘의 역사적 발생·발전' 논쟁이 영향을 끼쳤다. 가령 1954년 12월 제2차 소련작가대회의 토론은『조선문학』1955년 2~3월호에 주요 논의가 번역 소개되어,[36] 1956년 10월 2차 조선작가대회의 토론 및

......

35 김동훈,「북한 학계 리얼리즘 논쟁의 검토」,『실천문학』1990 가을호 참조. 북한의 역대 문학사 서술에서 사실주의 개념이 어떻게 변모했는지 민족문학사연구소,『북한의 우리문학사 인식』(창작과비평사, 1991)을 참조할 수 있다.

36 미상,「제2차 전련맹 쏘베트작가대회에서의 토론들」,『조선문학』1955. 2-3.『조선문학』고정란 '오늘의 세계문학 소식'에 1954년 2차 소련작가대회 개최 사실과 준비 과정에 대한 공지가 있다.「제2차 쏘베트 작가 대회를 앞두고」,『조선문학』1954. 10, pp.133-136;『조선문학』1954. 11, pp.143-146. 대회 내용 및 의의는『조선문학』고정란 '작가동맹에서'에 실린 조선작가동맹 대표단의 귀국 보고에 있다.「제2차 전련맹 쏘베트작가대회와 관련된 동맹 사업」,『조선문학』1955. 2, p.189;「제2차 전련맹 쏘베트작가대회에 참가하였던 조선작가대표단의 귀환 보고 대회」,『조선문학』1955. 3, p.199.

대회 전후의 논쟁에 영향을 미쳤다. 또한 1956~57년 소련 과학원 어문학부와 막심 고리끼 명칭 세계문학연구소에서 이루어진 '세계문학사에 있어서의 리얼리즘의 발생·발전 문제에 관한 토론회'도 자극을 주었다. 이는, 당시 스탈린 사후 개인숭배가 배격되던 소련 및 동구사회의 지적 분위기 속에서 사회주의 리얼리즘론에 대한 우편향적 왜곡이 자행된 데 대한 반론 성격이었다. 여기서 우편향적 왜곡이란, 사회주의 리얼리즘이 고리끼 문학부터 존재했던 것이 아니라 스탈린 치하 즈다노프에 의해서 나중에 조작된 개념이라는 수정주의적 비판이었다. 사회주의권의 공식적 문예정책인 '미학적 발전의 최고단계로 일컬어지는 사회주의 리얼리즘'을 스탈린과 즈다노프에 의해 개인숭배라는 정치적 악용의 선례에 따라 실재하는 게 아니라 조작된 개념으로 비난하는 견해가 대두한 적이 있었다. 이에 대하여는 곧바로 수정주의적 견해로 비판 배격되었던 것이다.[37] 북한에서도 문예학자, 비평가 사이에 속류사회학주의, 도식주의를 비판하는 견해와 그에 반대하는 견해가 여러 논쟁의 이면에 깔려 있었는데 전자는 엄호석이 대표하고 후자는 김민혁, 박종식이 대표했다고 추정된다.[38]

그에 대한 반론으로는, 세계문학사에 오래전부터 존재했던 리얼리즘의 전통이 비판적 리얼리즘으로 발전하여 그 합법칙적 발전

.......

37 사회주의 리얼리즘이 조작된 개념이지 실재하는 것은 아니라는 주장의 체계적 논의로 우리에게 잘 알려진 것은 에르몰라예프, 『소비에트 문학이론』, 김민인 역, 열린책들, 1989이 있다. 그에 대한 비판을 『현실주의연구 I』, 편자 서문에서 볼 수 있다.

38 엄호석, 「문학평론에 있어서의 미학적인 것과 비속사회학적인 것」, 『조선문학』 1957.2. 이 글은 원래 김명수의 도식주의를 비판한 글로 논란이 된다. 박종식, 「전형성에 대한 수정주의적 견해에 반대하여」, 『새 시대의 문학』, 조선문학예술총동맹출판사, 1964 참조.

의 결과로 20세기 초에 사회주의 리얼리즘이 발생하여 1930년대에 비로소 '발견'되었다고 주장되었다. 여기서는 리얼리즘 미학의 역사를 '리얼리즘과 반리얼리즘의 투쟁'으로 보는 이전까지의 비역사적 태도를 비판하고 역사적 전개 과정과 발전법칙의 발견을 중시하게 되었다. 세계예술사상 리얼리즘의 구체적인 발생 시기로는 16세기 문예부흥기와 1840년대 전후의 러시아가 거론되어 격론을 벌였다.[39] 이 논쟁의 성과가 곧바로 북한에 소개되어 거의 같은 시기에 논쟁이 전개되었던 것이다. 한마디로 말해서 북한 학계의 리얼리즘, 사회주의 리얼리즘 발생·발전 논쟁은 '소련의 1950년대 비평 논쟁의 조선적 반영'으로 평가할 수 있다.[40] 주목할 점은 엥겔스의 리얼리즘적 전형화·정식화를 둘러싸고 사회주의적 사실주의의 규율과 조선적 적용이라는 쟁점에 대한 당대 1급 작가, 비평가들의 백가쟁명했던 활기 그 자체가 유의미하다는 사실이다. 이때만큼 리얼리즘 개념에 대한 논쟁적 천착이 이루어진 적은 분단 70년 동안 다시 볼 수 없기 때문에 더욱 그 비평사, 개념사적 의의는 크다고 생각한다.

북한 학계의 논의에 의해서 우리 근대문학에서 사회주의 리얼

.......

39 소련의 1957년 논쟁의 개관과 성격에 대해서는 R. 쇼버, 「예술방법의 몇가지 문제를 위하여」, 유재영 역, 『현실주의 연구 1』, 제3문학사, 1990, pp.60-61; N. 툰, 「소련의 현실주의 논의」, 최홍록 역, 같은 책, pp.144-149 참조.

40 「'작가동맹에서'(고정란)-'조선에서의 사회주의 사실주의 발생·발전'에 대한 연구회」, 『조선문학』 1956. 6, p.210; 김성수, 「우리 문학에서 사회주의적 사실주의의 발생-북한의 사회주의적 사실주의 논쟁(1)」, 『창작과비평』 67, 1990년 봄호; 김성수, 「근대문학과 사회주의 리얼리즘의 발생: 1950, 60년대 북한 학계의 사회주의 리얼리즘 발생·발전 논쟁에 대한 비판적 검토」, 『우리 문학과 사회주의 리얼리즘 논쟁』, 사계절출판사, 1992 참조.

리즘이 발생한 시기가 구체적으로 1920년대 중반임이 드러나고 그 과정에서 많은 작가, 작품이 깊이 있게 분석된 것은 중요한 성과이다. 1930년대 카프 비평가들의 창작방법론 논쟁에서 발생시기는커녕 사회주의 리얼리즘이 사회주의 사회가 아닌 식민지 조선에도 적용될 수 있는가 하는 문제를 두고 초보적인 수준의 논란을 벌인 것을 생각하면 이는 발전이라고 하겠다. 왜냐하면 1930년대의 카프 논쟁이 '조선적 특수성'에 초점을 맞추어 이전까지의 속류사회학주의를 극복하고 과학적 문예학으로 발전한 것이라고 높이 평가한다 하더라도 한계는 여전히 남게 되기 때문이다. 다시 말해서 근본적으로 식민지 조선 사회성격의 엄밀한 분석과 식민지 시기 문학의 구체적 역사성에 대한 천착이 결여된 관념적 논쟁이었다는 한계가 조금도 벗겨진 것이 아니기 때문이다. 이런 점에서 1930년대 카프의 창작방법 논쟁의 의미를 '사회주의 리얼리즘의 조선적 구체화'라 한다면, 1950~60년대 북한 학계의 리얼리즘 발생·발전 논쟁은 '리얼리즘의 역사적 구체화'라고 의미를 규정할 수 있을 것이다.

한편 이 논쟁은 곧바로 이어지는 1950~60년대 북한 사회주의 문학의 '민족적 특성', '천리마 기수 등 전형', '혁명적 대작 장편' 논쟁의 전초라는 점에서도 중요하다. 사회주의 건설 초기에 괄목할 생산력 발달을 보였던 북한 사회의 당대적 요구에 부응하여 노동영웅의 예술적 형상이 부각되는 등 사회주의 리얼리즘의 '현실적 구체화'가 이루어졌던 것이다. 가령 박지원의 한문소설 「예덕선생전」의 노동 찬양이라는 주제사상이 리얼리즘적 전통의 중요한 성과로 파악되는 배경에는 1950, 60년대 '천리마운동의 기수'—노동영웅의 전형 창조 문제가 걸려 있었던 것이다.

4. 1970, 80년대 남한의 리얼리즘 논쟁

195,60년대 북한의 사회주의적 사실주의 대논쟁이 활발히 전개된 것과는 반대로 이 시기 남한에서 리얼리즘(사실주의)이라는 단어는 사실적 기법 이상의 유의미한 개념이 아니었다. 이른바 '예총/문협 정통파'의 순수주의 이데올로기가 득세한 195,60년대 남한 문학예술 장에서는 김동리·서정주·조연현 등이 제창한 탈정치적·탈현실적 '생의 구경적 형식' 탐구가 주류를 이루었다. 현실에 대한 예술적 관심조차 자연주의 사조와 사실주의 표현기법 차원을 크게 벗어나지 못한 게 사실이다. 문학예술의 현실비판적 성향이나 정치적 경향성이 거세된 기록주의·쇄말주의[41] 편향의 사실주의(寫實主義)가 주된 내용이다. 거기에 더해 2차대전 이후 서구의 새로운 전후(戰後) 사조가 유입되어 무차별적으로 유행하였다. 즉 행동주의, 실존주의, 프로이드주의, 형식주의, 구조주의 등의 일시적 유행이 실례이다.[42] 1960년 4·19혁명의 시대상을 반영한 1960년대 참여문학론의 실존주의적 앙가주망론에서 현실비판적 성향이 일부 보

.......

41 쇄말주의(Trivialism)는 사물이나 현상의 본질은 탐구하지 않고, 사소한 문제를 상세하게 설명하려는 태도를 말한다. 일반적으로 자연주의 문예사조에서 필요 이상의 디테일 묘사가 과할 경우 이를 경멸하여 이르는 말이다.

42 남한의 비(非)리얼리즘, 반(反)사실주의 사조에 대한 북한 비평가들의 비판은 집요할 정도로 무한반복된다. 박임, 「남조선의 반동적 자연주의 문학」, 한효(외), 『문예전선에 있어서의 반동적 부르죠아 사상을 반대하여』(자료집 2), 조선작가동맹출판사, 1956; 박종식, 「남조선에서 미제가 류포하는 부르죠아 반동 미학의 본질」, 『새 시대의 문학』, 조선문학예술총동맹출판사, 1964; 경일, 「남조선 반동문학의 조류와 그 부패상」, 『조선문학』 1966. 8; 김하명, 「남조선에 류포되고 있는 부르죠아문예사조의 반동적 본질과 그 해독성」, 『조선문학』 1980. 11 등등.

였지만 문학예술장의 주류는 아니었다. 남한에서 리얼리즘이 부활한 것은 1970년대 초와 말 2차례의 리얼리즘 논쟁에서였다.

1970년대 리얼리즘 논쟁은『사상계』1970년 4월호의 '4·19혁명과 한국문학' 좌담에서 시작되었다. 참석자들은 현실을 객관적으로 파악한다는 리얼리즘적 사유의 기반을 의미하는 리얼리즘이 4·19에서 비로소 출발한다는 김윤식의 발제에 대체로 동의하였다. 다만 구중서와 김현은 리얼리즘에 관한 견해차를 노정하였다. 가령 1930년대 염상섭 작품에 대한 문학사적 평가에서 구중서는 "사회 또는 인간생활의 현상을 객관적으로 묘사하는 데 그쳤고, 어떤 역사의식의 지향이라든가 또는 이상주의적 요소를 작품에 담아서는, 또 창조해나가는 그런 의식작업을 못했기 때문에" "상황의 전모에 대한 공정한 묘사를 통해서 재구성하고 재창조한 작가의 세계관이 약했기 때문에" "완성된 리얼리즘이라고 보기는 어렵고 리얼리즘적 요소를 지닌 자연주의의 단계"에 놓여 있다고 비판하였다. 반면 김현은 "염상섭의 「삼대」라든가 채만식의 「탁류」와 같은 작품은 현실에 대한 투철한 분석력과 저항정신을 가지고 있는 아주 좋은 리얼리즘 작품"이며, "현실을 진실하고 성실하게 바라보는 것이 리얼리즘의 기본적인 요건이 된다" "30년대 같은 상황에서 그들처럼 현실을 성실하게 진실하게 보기도 힘들" 것이라고 고평하였다.

김현은 김승옥 등 4·19 이후의 리얼리스트들이 쓴 리얼리즘이란 자기 계층의 부재라는 쓰디쓴 확인을 의미하는 것이라고 하였다. 이에 대해 구중서는 리얼리즘이 아닌 자연주의문학이라 규정한다. 이후 염무웅과 김병익이 논의를 진전시켰다. 1970년대 초반의 리얼리즘 논쟁은 주로 리얼리즘의 개념 확정과 그것의 한국문학에

대한 적용 문제가 논쟁의 축을 이루어 왔다고 할 수 있다. 이 논쟁의 중심 개념이었던 리얼리즘론은 그 후 1970년대 후반에 들어 제3세계문학과의 연대감을 확보하고 우리 문학의 선진성을 자각하는 중요한 원리로 확인되면서 '제3세계 리얼리즘'론으로 논의 지평을 넓혔다.

1970년대 리얼리즘 논쟁의 핵심은 창비 진영의 김병걸·백낙청·염무웅·임헌영·구중서 등이 제창한 현실비판적 담론에 문지 진영의 김현·김병익·김주연·김치수 등이 그를 노동자·농민 등 민중을 빗댄 지식인의 반성적 그림자에 불과하다고 비판한 데 있다. 그럼에도 불구하고 논쟁은 1960년대의 순수-참여문학 논쟁 당시 문학의 사회적 기능을 원론적인 차원에서 옹호하던 참여론자들이 자기 이론을 보다 구체화하여 리얼리즘을 단지 기법이나 사조에 한정된 개념이 아니라 작가의 세계관과 미학으로 전향적으로 이해하려는 수준을 보여준 것이다.

1978년 9월 12일 김동리는 「한국문학의 나아갈 길」(태창출판부 주최) 강연에서, 오랫동안 남한 문단권력을 장악한 문협 정통파의 순수문학을 상징하는 극우 이데올로그답게 창비 진영의 '제3세계 리얼리즘'론을 사회주의 리얼리즘론의 위장이라고 폭로함으로써 이념 논쟁을 일으켰다. 「한국적 문학사상의 특질과 그 배경-한국문학의 나갈 길」(조선일보 기사 제목)에서 그 대안으로 동리 특유의 '인생의 영원성'과 '보편성'을 주장하였다. 이에 백낙청, 염무웅, 임헌영 등 창비 진영 논객들은 반공이데올로기가 강고하게 작동되는 분단체제 하에서 자신들을 사회주의 리얼리스트로 규정하는 것은 이념공세라며 거세게 반발하였다. 염무웅은 「리얼리즘의 심화시

대」에서 김정한, 오유권의 소설과 김지하 시를 리얼리즘으로 평가할 수 있는데 여기에 어찌 사회주의를 붙이냐고 반문했으며, 임헌영은 「한국문학의 과제-민족적 리얼리즘에의 길」에서 리얼리즘을 인간이 가질 수 있는 예술의 극치, 미학의 결정체로 휴머니즘의 대변자로 평가하였다.[43]

마침 이에 대한 당시 북한 비평가의 논평이 있어 여기 인용한다. 징형준에 따르면, 보수 원로 김동리가 백낙청 등 진보 비평가들에게 좌파라 낙인찍으려고 의문을 표했던 사실주의가 자신들의 사회주의적 사실주의와는 그 사상적 기초부터 완전히 다른 것이라 논평한다.

> (전략) 해방전 시기부터 '순수문학'을 부르짖으며 문학의 계급성과 혁명적인 교양적 기능을 반대해오던 부르죠아반동소설가 김동리는 남조선에서 1970년대에 들어와 현실비판의 문학이 급속히 장성해지자 이를 반대하기 위하여 또다시 문학의 사회정치성과 현실적인 교양적 기능을 부정해나섰다. (중략) 그는 문학의 공리성, 사회성을 반대하고 작품에 '인생의 영원한 문제'나 '형이상학적인 것'을 다루라고 주장하였는데 그가 말하는 문

.......

43 1978년 9~11월에 조선일보 지상을 통한 일종의 창작방법 논쟁이 이념 논란의 수준을 넘어 어느새 사회적 파장을 불러올 만큼 활발하게 진행되었다. 김동리, 「문학엔 임무가 있을 수 없다-임헌영, 구중서 씨의 반론에 대하여」; 구중서, 「위험한 '사상의 올가미'-김동리 씨의 '사회주의적 사실주의론'을 읽고」; 김동리, 「문학이 '누구편'에 서야만 하나-구중서, 염무웅 씨 소론에 대하여」; 염무웅, 「인간편에 선 진실의 증언-김동리 씨의 논지에 대한 답신」; 김동리, 「이럴 수도 저럴 수도 있는 것이 아니다-염무웅 씨의 글에 대한 반론」 등 지상논쟁이 지속되다가 윤재근의 중재(중간정리)로 마무리되었다.

학세계는 바로 신의 문제, 종교적 세계와 같은 중세기적 신비주의의 세계이다.(중략)

남조선의 '현실참여' 작가들이 비록 남조선현실의 부정면을 작품에 심각하게 반영하였다고 하더라도 남조선현실의 비참성과 엄혹성에 비추어볼 때 그것은 아직 멀고멀었다고 해야 할 것이다. 그런데 김동리는 남조선 현실의 부정면을 그린 '현실참여' 문학과 사실주의적 경향을 긍정하고 지지하는 남조선평론가들을 반대하여 피대를 돋구며 '사회주의적 사실주의'라고까지 하였다.

(중략) 남조선 평론가들이 지향하는 사실주의는 우리의 사회주의적 사실주의와는 그 사상적 기초부터가 다른 것이다. 다 아는바와 같이 사회주의적 사실주의 창작방법의 세계관적 기초는 로동계급의 혁명적 세계관, 공산주의사상이다. 우리의 사회주의적 사실주의 창작방법은 영생불멸의 주체사상과 그 구현인 우리 당의 로선과 정책에 기초하여 현실을 보고 그리며 민족적 형식에 사회주의적 내용을 담는 것을 근본원칙으로 삼는다. 그러나 남조선 평론가들이 들고나가는 사실주의는 그들 자신이 말하고 있는 바와 같이 발자크나 똘쓰또이 류의 사실주의 즉 비판적 사실주의이다.

(중략) 그런데 반동작가 김동리는 이러한 사실주의경향에 대하여 '사회주의적 사실주의'라는 사상적 감투까지 씌워 남조선 평론가들과 작가들을 위협 공갈하였다. (중략) 사실 김동리의 이 폭언을 지지하는 작가나 평론가는 별로 없다. 한두 반동 평론가가 김동리의 편을 들기는 하였으나 그의 희극적 영상을

지워낼 수는 없었다. 왜냐하면 비판적 사실주의를 '사회주의적
사실주의'라고 증명해낼 수는 도저히 없었기 때문이다.[44]

1978년 조선일보에서 벌어진 김동리와 창비 비평가들 사이의
'사회주의 사실주의' 문학 논쟁은, 사실주의라는 개념의 분단사가
결국 사상검증의 잣대로 악용된 해프닝으로 재규정될 수 있다. 이
를 두고 훗날 고명철은 유신체제 말기의 '매카시즘에 의해 오도된
리얼리즘'이라고 그 비평사적 의미를 규정한 바 있다.[45]

남한 문예사조사에서 현실비판적 성향이나 정치적 경향성이 전
면 복원된 것은 1980년대 중후반의 민족문학 논쟁의 연장선에서
활성화된 리얼리즘 창작방법 논쟁이었다. 즉 백낙청, 염무웅, 김명
인, 조정환, 백진기 등 민족문학론 담지자들이 1987년 민주화운동
과 노동자투쟁의 시대정신을 반영하여 종래의 사실 기록 수준의 사
실주의(寫實主義)를 지양한 현실 비판적 '사실주의'를 리얼리즘[事
實主義=현실주의]으로 복권시킨 것이다.

1980년대 리얼리즘 창작방법 논쟁은 새로운 문학의 주체가 종
래의 소시민적 성향을 지닌 지식인 엘리트가 아니라 기층 노동자
내지 노동계급이라는 이른바 '민족문학 주체' 논쟁의 연장선에서
나온 것이다. 1987년 6월 항쟁과 7, 8월 노동자 대투쟁의 문학적 반
영물이라 할 민족문학 논쟁은 미적 반영론으로 승화되지 못하고 기

.......

44 장형준, 「남조선에 류포되고 있는 순수문학론과 그 문학의 반동성」(론설), 『조선문학』
 1981. 7, pp.57-61.
45 고명철, 「민족문학론의 문제틀을 이루는 리얼리즘론」, 『논쟁, 비평의 응전』, 보고사, 2006,
 pp.207-225.

계적 반영론에 머물고 말았다. 결과론이지만 1990년대 초 위기에 봉착한 민족문학론이 리얼리즘 창작방법론으로 돌파구를 마련한 것은 필연적이다. 가령 조정환의 노동해방문학론 체계(이념, 주체, 변혁론, 창작방법 등의 일사불란한 이론체계)에서 볼 수 있듯이 사회과학 변혁론이 일방적으로 관철되는 문학예술운동이 자기정체성을 확인하고 예술의 상대적 특수성에 착안하여 내재적인 논리를 찾아나선 셈이다. 다만 리얼리즘의 한 요소라 할 당파성에 대한 과잉낙관으로 말미암아 현실적 토대가 결여된 선취된 이념적·논리적 메커니즘[46]이었던 것이다.

1980년대 후반의 민족문학론은 실제 창작과 문예이론, 문학예술과 사회과학, 사회과학과 운동론 간의 관계에 대한 정당하고 심층적인 고려가 부족한 채, 사회경제적 토대에 대한 문학예술의 상대적 독자성과 특수성에 대한 고려 없이 자기완결적인 논리구도를 선도한 한계를 드러냈다.

실제로 구체적인 작품론이 이와 연관되면서 생산적인 논쟁이 일구어지기도 했는데, 가령 임헌영에 따르면 이들 논쟁은 부족하나마 실제 작품을 거론하여 자신의 주장점을 분명히 밝힌다. 예컨대 자유주의, 다원론자는 양헌석 『태양은 묘지 위에 붉게 타오르고』를, 시민적 민족문학론자는 박완서, 김향숙 등에 대하여, 민중적 민족

........

46 "사회주의 현실주의는 사회주의 문학·예술의 창작 및 수용의 제측면에서 목표지향적 행위를 지도하는 방향방법으로 작용한다. 한편 이는 결코 '논리적·합리적 조종 메카니즘이 아니라 특수한 예술적 반영에 있어서의 인식방법과 평가방법의 관계를 규정하는 정신적·이념적 조종중심'인 것이다." 김영룡, 「사회주의 현실주의 논의의 역사적 전개에 대한 일고찰」, 『현실주의 연구 1』, 제3문학사, 1990, p.13; R. 쇼버, 「예술방법의 몇가지 문제를 위하여」, pp.60-61.

문학론은 박노해의 『노동의 새벽』을 비롯한 일련의 노동자 작품과, 홍희담의 「깃발」, 김인숙의 「강」이나 기타 작품, 윤정모, 정도상, 김남일, 한백의 여러 작품 등, 노동해방문예론자는 김인숙에 대하여 각각 긍정적인 평가를 내리고 있다고 한다.

이런 맥락에서 1980년대 후반의 민족문학 논쟁이 담당 주체와 세계관 차원에서 벗어나 창작방법을 구체적으로 분석하는 미학적 차원으로 진전된 것은 주목을 요한다. 김명인과 조정환 사이에 전개된 노동자의 진정한 전형이 무엇인가 하는 리얼리즘 논쟁도 그 하나의 예다. 민중적 민족문학론은 그 미학적 기초가 '체험의 유물론적 기초'를 다지는 일이며, 그 핵심은 올바른 노동자 전형의 창조에 있음을 강조하였다. 민족문학 주체 논쟁의 연장선상에서 보다 진전된 생산적 논의로 주목받았던 리얼리즘론도 초기에는 김명인의 보통 노동자를 전형으로 고민하자는 제안에 조정환이 계급환원주의를 비판하고 신원보다 계급의식이 중요하다는 식의 전형론으로 대응하는 등 일정한 성과를 올렸다. 그런데 당대 운동 상황과 결부시켜 '대표적 전형', '선취된 전형'을 둘러싼 논쟁으로 단순화되면서 미적 주체 논쟁이 변혁 주체론과 혼선을 빚어버렸다. 김명인 스스로도 자칫하면 이러한 사고가 '계급 현실에 대한 구조주의적 · 정태적 파악'이 전제된 '기계적 창작방법론'으로 전락하거나 특정한 전술 목표 아래 문학을 질식시키는 결과를 가져올지도 모른다고 한 것처럼, 자연주의적 예술 인식 태도와 경험주의 미학에 기초한 것이어서 문제가 많았다.

일찍이 1930년대 초에 그 역기능이 역사적으로 입증된 '프롤레타리아 리얼리즘'을 연상케 하는 '노동자계급 현실주의'나 1980년

1980년대 민족문학(주체) 논쟁과 리얼리즘 논쟁 구도[47]

	정통 순수문학	다원주의(신자유주의) 소시민적 입장 (일정 한계 내)		70년대 시민문학, 시민적 전망 계승한 민중적 전망 (독재정권과 싸우는 시민+민중)			
명 칭	순수문학	자유주의 문학	소시민적 민족문학	민중적 민족문학	민주주의 민족문학	노동해방 문예	민족해방 문학
대표 잡지 그룹	문인협회, 현대문학	문지, 문학과사회	민족문학 작가회의, 창비	문학예술 운동 사상문예 운동	사노맹, 노동해방 문학	문예연, 노문연 현실주의 연구 노동자 문예통신	녹두꽃 노둣돌
이론가 평론가	김동리	정과리 성민엽	백낙청	김명인	조정환 임규찬	조만영	백진기 김형수
예시된 작가와 작품	이문열, '시인과 도둑' 현길언, '사제와 제물'	최윤, '저기 소리 없이 한 점 꽃잎이 지고' 임철우 김광규	고은, '화살' 신경림, '농무' 윤정모, '고삐' 박완서	정화진, '쇳물처럼' 안재성, '파업'	박노해, '노동의 새벽' 방현석, '내일을 여는 집'	김인숙, '강' 홍희담, '깃발'	김남주, '조국은 하나다' 김하기, '완전한 만남'
창작방법	반리얼리즘	다양 모더니즘	제3세계 리얼리즘	민중적 리얼리즘	노동자계급 현실주의	당파적 현실주의	사실주의
주도집단	순수 문인	양심적 지식인	민중적 지식인	보통 노동자	노동계급 전위	노동계급	민중대중 (인민대중?)
한국사회 규정	자유 민주주의	중진자본주의 아류 제국주의	시민 민주주의	(신식민지) 국가독점자본주의			식민지 반자본주의
변혁론	체제 수호	지배 이념 담론 비판	일반 민주주의 시민 변혁 (CDR)	민중민주 변혁(PDR)	민족민주 변혁(NDR)	민중민주 변혁(PDR)	민족해방 변혁(NL) 주체사상파

보수우파　　　　　　　　　　←→　　　　　　　　　　진보좌파

.......

47　1980년대 후반의 남한 민족문학 (주체) 논쟁의 전체 구도를 한눈에 이해하게 만든 이 표

대 말 들어서서 현실 적합성이 사라진 동구의 사회주의 리얼리즘 론을 수입한 '당파적 현실주의'론, 극단적인 개인숭배 신화에 고착 화된 주체문예이론을 무비판적으로 수용한 '사실주의'론 등으로는 1990년 전후 남한의 복잡다단한 현실을 진실하게 형상화하는 이념 적 조종 중심으로 기능하긴 어려웠다고 생각된다. 너무 늦게 온 마 르크스레닌주의를 절대화하거나 감성적으로 다가온 주체사상에 손 쉽게 동일시된 나머지 정작 현실사회주의권의 몰락이라는 세계사 적 흐름을 예견하지 못한 채 조급하고 선험적으로 사회주의사회로 의 이상을 구체화할 수 있다고 믿었던 혁명적 낙관주의와 그에 기 반을 둔 혁명적 낭만주의가 '현실주의, 리얼리즘, 사실주의' 등의 미 명으로 행세했던 것이나 아니었을까 싶다.

문제는 비평이 창작자의 개성과 상상력, 창조성을 북돋아주지는 못할망정 노동자계급 당파성의 이름으로 그것을 억압하기까지 한 다는 데 있다. 문학의 미학적 원리인 당파성이 쉽게 물신화되고 역 으로 한국사회의 본질을 포착하고 새로운 세상을 꿈꾸는 데 실패했 다는 반성과 맞물리면서 현실적 설득력은 약화된 채 자기 논리에

........

는 1991~2004년 상명대학교, 성균관대학교 국어국문학과의 '한국현대문학사 강의' 일환 으로 만든 강의 노트이다. 당연한 말이지만 문학사를 참고서 방식의 강의용 도표로 대체 할 수는 없다. 도식에 집착하기보다는 이 표를 궁극적으로는 해체하려고 한다. 1980년대 말 당시에는 그토록 강조해마지 않던 각 진영 간의 정치적 차별성이 사라지고 이제는 그 경계가 완전히 허물어졌기 때문이다. 중요한 것은 1991~2010년 사이의 이러한 인식 변 화 자체를 문학사로 보자는 생각이다. 문학사는, 나아가 모든 역사는 늘 다시 쓰여져야 한 다. 민족문학 논쟁의 경과 전체를 다룬 내용은 졸고, 「민족문학운동과 사회변혁의 논리」, 『작가연구』 10, 새미출판사, 2000, 3장을 요약한 것이고, 표 자체는 김성수 외, 「문학」, 한 국예술종합학교 한국예술연구소 편, 『한국현대예술사대계 제5권: 1980년대』, 시공아트, 2005, p.60에서 가져왔다.

집착하는 난해한 논쟁으로 이어진 결과 시인, 소설가 등 창작자들에게 또 다른 염증만 안겨준 형국이 되었던 것이다. 그 결과 시, 소설 창작이 위축, 질식되고 그나마 산출된 작품들 대부분이 도식화 현상을 보인 것이 가장 큰 폐해였다.

물론 조정래의『태백산맥』같은 문학사적 성과작이 나올 수 있었던 것은 1980년대 비평의 힘이 컸다고 생각한다. 마치 4·19혁명 덕에『광장』이 나온 것처럼 1987년 6월항쟁과 7, 8월 노동자 대투쟁이 없었다면『태백산맥』이 면모를 보일 수 있었을까싶다. 이 작품의 경우에는 1980년대 사회변혁운동의 이론적 성과와 비평의 선도적 구실 덕에 연재 초기의 김범우 중심적 우편향을 벗어나 민중 중심적 민족문학의 대표작이 될 수 있었다. 사회운동과 역사학의 진보적 연구성과를 등장인물의 성격 발전이나 전형적 상황 묘사에 적절하게 반영할 수 있었던 것이다. 하지만『태백산맥』의 후반기 내지 개작은 행복한 경우에 속한다. 나머지 대부분의 시인, 소설가들은 사회변혁운동의 온갖 담론과 그로부터 파생되는 지식인 문인으로서의 도덕적 책무감에 주눅든 일방, 사회과학이론이나 사회변혁운동 현장의 목소리를 정교한 체계적 논리로 들이대면서 창작방향을 일일이 제시하는 비평의 선도적 역할 자체에 적잖은 반감을 표했다.

1980년대 말부터 1990년대 초에 이루어진 리얼리즘 논쟁은 이전의 민족문학 주체 논쟁이 지닌 사회과학 중심주의로부터 벗어나 예술의 특수성을 따져보는 미학 차원의 논쟁으로 중요한 의미가 있었다. 하지만 "진정한 리얼리즘이란 디테일의 사실성 이외에 전형적 상황 하의 전형적 인물의 진실한 재현"이라는 엥겔스의 전형화

규정을 두고 논란을 거듭한 결과 도식적 창작 지침을 시인, 소설가, 극작가 등 창작자에게 또다시 일방적으로 강요하는 형국을 빚고 말았다. 미학적 논의를 진전시킨 결과 루카치의 인식론적 미학이나 까간의 가치론적 미학을 대안으로 모색하긴 했으나 구소련이나 동독의 한물간 사회주의 리얼리즘 미학이론에 손쉽게 기댐으로써 한국의 급변하는 엄혹한 현실을 간과하고 창작 대중이나 독자 대중으로부터 외면당하는 이론주의적 자가당착에 빠지고 말았다. 이러한 문제점은 '시와 리얼리즘' 논쟁에서도 비슷하게 노정된다.

현 시점에서 1989~94년도 리얼리즘 창작방법 논쟁의 추이를 돌이켜보면 한국사회가 가장 좌경화되었던 당시 사회변혁운동의 분위기에서 문예창작은 정치선전의 일종의 대체재나 예술선동의 메타포로 작동하지 않았나 싶다. 사회변혁운동이라는 거대한 기계의 한낱 톱니바퀴로 작동하는 문학예술운동 및 하위범주로서의 창작방법이 일방적으로 '리얼리즘'으로 일원화되었다. 그것도 정파적 견해나 입장과 상관없이 폭력적으로 톱다운 방식으로 리얼리즘 이외의 다른 창작방법이나 미학은 '부르주아 반동'이거나 '쁘띠'적 사고의 산물로 매도됨으로써 규범화되었던 견해들이 난무하였다.

다만 같은 리얼리즘이라 하더라도 미세한 내적 차이가 엄연하게 존재하였다. 이를테면 1970년대 민족문학론자의 '제3세계 리얼리즘'이나 '비판적 리얼리즘,' 민중적 민족문학론자의 '민중적 리얼리즘,' 노동해방문학론자의 '노동자계급 현실주의.' 노동해방문예론자의 '당파적 현실주의' 등이 그것이다. 더욱이 각 주장의 배타적 절대화는 문제라 아니할 수 없다. 구체적 작품 성과나 현실적 토대에 대한 고려 없이 독단성이나 관념성에 빠진 듯이 보이는데도 서로들

자신만이 올바른 당파성을 확립한 주장이라 강변했던 것이다. 이에 문예운동의 이론적 토대로서 미래에 대한 방향을 감지하기 위하여 과거 문학사의 리얼리즘적 재규정에 학계의 관심이 필요하다는 것을 절실하게 느낀다. 1980년대 문학운동이 카프 및 문학가동맹 등 과거 진보적인 문학운동의 합법칙적 발전의 연장선상에서 이루어진 것이라는 역사적 정통성 확보를 꾀한 것일 수도 있다. 그렇기에 그러한 노력이 1980년대 당대의 사회변혁운동의 행동지침을 마련하기 위한 역사적 계보와 명분 찾기라는 문학예술장의 노력의 산물이라고 다시금 의미를 부여할 수 있을 터이다.

5. 리얼리즘 개념의 분단과 소통 전망

1945년 이후 지금까지 분단 70여 년 동안 한(조선)반도 문학예술 장에서 리얼리즘 개념의 분단사는 어떤 궤적을 보였을까?

남한에서 리얼리즘 사조의 현실적 위력이 가장 컸던 시기는 1987년부터 1992년까지의 격렬했던 민주화운동기였다. 1987년 민주화운동과 노동자투쟁의 시대정신을 반영하여 종래의 사실 기록 수준의 사실주의(寫實主義)를 지양한 현실 비판적 '사실주의'를 '事實主義=현실주의=리얼리즘'으로 복권시킨 것이다. 특히 급진파인 김명인, 조정환, 조만영, 백진기 등은 1970년대 리얼리즘 담론을 주도했던 백낙청의 '제3세계 리얼리즘'론을 소시민적이라 비판하면서 각기 '민중적 리얼리즘, 노동자계급현실주의, 당파적 현실주의, (주체)사실주의'가 새로운 민족문학의 창작방법이라고 차별성을 드

러냈다. 이들 급진파가 은연중에 전제한 것은 노동계급 등 민중이 주인 되는 광의의 사회주의 사회가 도래할 것이기에 그 방향을 합법칙적 발전으로 '선취'하고 문예 창작도 그 길을 지향하며 그를 향해 복무해야 하는 사회적 실천과제로 삼았다는 점이다. 이를 개념사적으로 재규정하면 비판적 리얼리즘에서 사회주의 리얼리즘으로 창작방법 내지 예술방법의 방향을 정하는 가치론적 미학을 당위 및 실천방침으로 상정한 셈이다.

그러나 1992년 이후 구소련과 동유럽 현실사회주의 진영의 몰락과 마르크스레닌주의의 소멸에 따라 이들 급진파가 한때 이상시하면서 기댔던 사회주의 리얼리즘 사조 또한 현실적 기반을 급격히 상실하였다. 이에 1970년대 리얼리스트였던 구중서가 '광의의 리얼리즘'을 다시 호명하기도 했지만, 현실 비판적 '리얼리즘' 사조의 운명은 이미 서산일락이 되었다. 기실 사조로서의 리얼리즘의 현실적 기반이었던 가치론적 민족문학 이념이 대세였던 시대는 가버린 것이다. 이른바 '87년체제'와 거대담론의 급락 이후 민족/계급/노동/통일/민족문학 이념이 급격하게 쇠퇴하면서 그를 뒷받침했던 창작방법이자 미학이었던 리얼리즘도 예술적 아우라를 상실한 셈이다. 2000년대 이후 리얼리즘 사조/미학은 중진자본주의=아류제국주의화한 남한의 부정적 세태가 반영된 배타적이고 권위적인 낡은 미학으로 규정되면서, 한국사회의 다원주의, 예술적 다양성에 역행하는 낡은 거대담론의 산물로 치부/매도되기까지 하였다.[48]

.......

48 1974년 11월 유신체제하 비판적 지식인 작가들의 저항단체로 출범한 자유실천문인협의회가 1987년 6월항쟁의 성과로 9월 민족문학작가회의라는 진보적 문인조직으로 확대 개편되었다가, 2007년 12월 한국작가회의로 개명한 것이 남한사회에서 '민족문학'의 문단

1990년대 이후 30년 가까이 포스트모더니즘, 페미니즘, 생태주의 등 광의의 포스트담론이 유행하고 있으나 그 어느 것도 남한사회를 대표하는 사조나 문학예술을 대변하는 문예사조가 되지 못한 것이 엄연한 사실이다. 이렇듯 다양한 창작방법과 사조가 공존하는 현금의 현상은 한편으로는 문화적 다양성을 구가하는 다원주의 사회의 일반적인 현상으로 긍정할 수 있다. 하지만, 다른 한편으로 문화제국주의에 포섭된 채 온갖 외래 사조가 정글처럼 명멸하는 시장논리만 남아 있을 따름이라는 비판적 시선도 가능하다.

특히 현재 남북한 사조 개념의 분단사를 한자리에서 논의하는 담론장에서 냉철하게 평가할 때 분단 양 체제의 거의 유일한 공통항으로 기대되는 리얼리즘 사조의 현실정치적·문화적 힘이 가장 쇠퇴, 몰락한 시기라 해도 과언이 아니다. 특히 우리 한국에서는 사조사적으로 볼 때 포스트주의가 널리 확산되면서 사조의 최초 유입-주창자들이 중심적인 공격 목표로 삼은 것이 바로 리얼리즘의 절대적 권위와 폭력성, 당위가 지닌 강박관념이었기 때문이다. 리얼리즘 사조의 본질상 역대 비리얼리즘 사조가 추구했던 상상력의 자유를 최소화하려는 재현=미메시스라는 이데올로기와 문학예술이 시대와 대상의 총체성을 담아야 한다는 거대담론과 도덕적 강박이 사람들을 억압했을 터이다.

북한의 경우는 어떤가? 북한이 건국한 1948년 전후 북한사회는 아직 사회주의체제가 아닌 과도적인 인민민주주의체제였다. 이에

.......

적 위상의 사적 변모를 잘 보여주는 한 사례라 하겠다. 문단과 학계에서 한때 비판적 진보성을 상징했던 민족문학이라는 개념이 지구촌시대에 맞지 않는 낡은 배타적 자기중심적 산물로 밀려난 셈이다.

따라 사회주의체제의 토대를 반영하는 사회주의 리얼리즘(사회주의적 사실주의) 창작방법을 곧바로 제창하지 못했다. 그래서 사회주의문학을 지향한 과도적 개념으로 안막, 윤세평, 안함광, 한효 등에 의해 '(신)민주주의 민족문학' 이념에 호응하는 '고상한 사실주의' 창작방법을 제창한 바 있다. 그 내용은 비판적 사실주의와 혁명적 낭만주의가 결합된 형태로서, 실은 남한의 진보적 문인조직인 조선문학가동맹의 김남천이 제창한 '진보적 리얼리즘'론을 의식한 명명이라 아니 할 수 없다.

그런데 1948년 말부터 '고상한 사실주의'가 실은 처음부터 '혁명적 랑만성'이 내재된 사회주의적 사실주의였다는 방식으로 입장이 달라졌다. 특히 6·25전쟁 후 반종파투쟁을 거치면서 자연주의, 낭만주의, 감상주의, 형식주의, 이색사상 등 반대파의 사조를 '부르주아미학사상의 잔재'로 규정하고 배제하면서 일체의 창작방법적·사조적 다양성을 인정하지 않았다. 이후 1950~80년대 내내 북한의 문예사조는 사회주의적 사실주의로 일원화되었다.

게다가 그 '사회주의적 사실주의'조차 미학적 입법자였던 '레닌-고리끼-즈다노프'로 이어지는 사회주의 진영 일반의 보편미학으로부터 점점 멀어져 북한 특유의 '주체성'이 전제된 사실주의로 특화되었다. 즉, 사회주의 리얼리즘의 특징으로 레닌적 당성, 사회주의적 애국주의와 공산주의적 인도주의, 비판성, 혁명적 낭만성 그리고 '긍정적 주인공'의 전면적 진출 등을 강조한다. 여기서 긍정적 주인공이란 사회주의를 긍정하고 그의 실현을 위해 투쟁하는 인간과 사회주의 및 공산주의를 건설하는 투사를 지칭하고 있다. 그 인물형상의 속성으로는 사회주의적 목적지향성, 대중성, 창조적 노

동과 계급투쟁 속에서 형성된 긍정적 자질 등이 거론되어 새로운 인간형의 창조가 사회주의 리얼리즘의 중요요소임을 확실히 하고 있다.[49]

주체문예론 이전 시기 사회주의 리얼리스트들[50]의 리얼리즘 및 사회주의 미학 인식은 주로 '레닌-고리끼-즈다노프'로 이어지는 사회주의 진영 일반의 보편미학에 근거한 것이다. 195,60년대 당시 북한 학계에 번역 소개된 소련 및 동유럽의 이론 투쟁에서 보이는 사회주의 리얼리즘 인식의 좌우 편향에 대한 소개와 비판, 북한식 재해석이 북한 특유의 리얼리즘론을 정초했던 셈이다. 가령 북한의 사실주의 논쟁에 직접적 영향을 끼친 당시 소련에서의 미학 논쟁은 예술을 정치 도구로 삼고 창작방법을 세계관에 무조건 일치시키려 했던 즈다노프의 좌편향(1948~51)으로부터 벗어나려고, 정치경제적 토대로부터 예술의 상대적 특수성을 확보하려는 시도에서 나왔다. 마치 스탈린 시대 때 세계 철학사를 관념론과 유물론의 투쟁으로 이분법적 대립구도로 단순화시켜 보듯이 예술사를 리얼리즘과 반리얼리즘의 단순대립 구도로만 보려는 기존 통념에 대한 반성에서 나왔던 것이다. 북한에 번역 소개된 소련 자료에 따르면 사회주

.......

49 북한 문학예술의 각 시기를 대표하는 전형을 시계열적으로 정리해보면, 사회주의 리얼리즘 초창기(1946~58)의 '긍정적 주인공, 혁명 투사,'사회주의 건설기(1954~66)의 '천리마 기수', 주체문예론 형성기(1966~75)의 '항일혁명투사, 주체형 인간', 주체문예 전성기(1972~94)의 '3대혁명소조원'과 '숨은 영웅'(1975~93), '선군(혁명)문학' 시기(2000~현재)의 주인공 '선군 투사' 등을 떠올릴 수 있다.

50 김하명, 강능수, 한중모, 정성무, 김정웅 등이 전일적으로 이론체계화한 '주체문예리론'의 유일화(1967~72) 이전까지 북한의 사회주의 리얼리즘 보편미학의 이데올로그로는 해방 전부터 활동한 안막, 안함광, 한효, 윤세평부터 해방후 등장한 엄호석, 박종식, 리상태, 김민혁, 김명수 등을 들 수 있다.

의 리얼리즘 개념에 대한 잘못된 이해의 예로서, 사회주의 리얼리즘을 아무런 매개 없이 세계관으로 막 바로 해석하는 것, 예술방법을 단지 스타일(묘사 수법, 문체)적 요구의 단순합계로 보는 것, 사회주의 리얼리즘을 예술 위에서 스스로 발전하는 추상적 존재로 이해하는 것, 문학적 실천의 달성을 위한 소극적 일반화로 이해하는 것 등이 지적되고 있다.[51] 이에 따라 훗날 리얼리즘에 대한 인식이, 창작과 수용의 전 과정에 관철되는 예술방법으로서 인식방법과 가치평가방법의 통일을 포괄하는 예술적 반영 과정을 조정하는 기본적인 원리, 방식, 규칙의 체계로 이해될 수 있는 길을 열어놓았던 것이다.

1967년 주체사상의 유일사상 체계화 이후 '주체사상에 기초한 문예이론'이 체계화·구체화되면서 '종자론, 속도전, 집체창작' 등의 개념이 고안된 후 유일무이한 창작원칙으로 절대화된 채 모든 예술창작에서 수행되고 있다.

종래의 보편미학인 사회주의적 사실주의 창작방법을 북한식 주체문예식으로 보완한 새로운 '창작지침'으로 제시되었지만 큰 틀에서 사회주의적 사실주의를 벗어난 것은 아니었다. 왜냐하면 사회주의적 사실주의의 기본 원칙인 '인민성, 계급성, 당파성'과 노동계급의 전형화 원리 등이 동일하기 때문이다. 그러나 주체문예이론이 점차 정교하게 체계화되면서 '주체사상에 기초한 사회주의적 사실주의의 새로운 전형화원리'로 종래의 '인민성, 계급성, 당파성' 대신

........
51 김성수 편, 『우리 문학과 사회주의 리얼리즘 논쟁』, 사계절출판사, 1992. 자료집의 마지막 글인 웨. 에르. 쉐르비나 외, 「사회주의적 사실주의의 발생 및 발전」 참조.

'인민성, 로동계급성, 당성'으로 개명하고 거기에 더해 '수령에의 충실성'이라는 새로운 범주를 덧붙였다.[52]

1990년대 초 사회주의 진영의 몰락에 따른 위기감에서 북한 당국은 더 이상 사회주의적 사실주의 사조를 표방할 수 없게 되었다. 이에 1980년대 주체문예이론 체계에서 이미 강화되었던 개인숭배적 수령 담론인 '수령에의 충실성' 원칙을 강화한 '주체사실주의' 창작방법을『주체문학론』(1992)에서 공식적으로 제창하기에 이르렀다. 현실 사회주의 진영의 몰락에 따라 더 이상 현실적 근거를 잃은 '선행한 사회주의적 사실주의'의 제한성을 극복한 새로운 창작방법으로 주체미학과 주체사실주의 창작방법이 대안으로 제시되었다. 2018년 현재까지 북한 문예사조는 장르와 분야에 상관없이 '인민성, 로동계급성, 당성' 원칙에 '수령에의 충실성'(지도자에 대한 충성)이라는 윤리 범주를 미학 요소로 결합시킨 '주체미학, 주체사실주의 창작방법'이 예술작품의 창작과 유통 전 과정에 전일적으로 관철되는 유일 전범으로 군림하고 있다.

세계 문학예술사에 리얼리즘 사조가 끼친 긍정적·부정적 영향력이 있을 것이다. 특히 사회주의 리얼리즘이 고도화되었던 1950~60년대 북한에서는 스탈린주의적 개인숭배나 속류사회학주의적 좌편향을 극복하고 예술의 상대적 특수성을 강조한 시기가 있었다. 마치 현실 사회주의 진영이 쇠퇴 몰락한 1980년대 중반 이전의 동구가 리얼리즘 사조의 자기갱신을 치열하게 모색했던 것처럼

.......

52 한중모,『주체사상에 기초한 사회주의적 사실주의리론의 몇가지 문제』, 과학백과사전출판사, 1980 참조.

말이다. 리얼리즘 창작방법이 창작과 유통을 도식주의 교조주의로 질식시키지 않고 예술 창작의 특수성을 살리려 했던 시도는 소련과 동독에서 1960~70년대에 까간 미학[53] 등을 통해 폭넓게 해결을 모색한 바 있다. 그러나 주체문예론이 유일체계화된 1970~90년대 북한 사조론에서는 오히려 미학적 창작상으로 퇴보한 느낌이다. 예를 들어 한중모의 사회주의 리얼리즘 이론서와 리동수의 비판적 리얼리즘 이론서를 보면 사회운동과 문예의 기계적 관련, 내용과 형식의 분리, 리얼리즘을 세계관('당성') 편향으로 이해하는 등 창작방법으로서의 인식을 더 발전시키지 못하고 있는 것으로 평가된다.[54] 심지어 리동수는 리얼리즘을 현실 반영의 원칙과 방법이라 하면서 문학의 사회역사적 단계 규정을 하기를, 봉건적인 사회관계를 반영하는 봉건사회의 리얼리즘, 자본주의적인 사회관계를 반영하는 자

.......

53 M. S. 까간, 『미학강의(1963)』 I, II, 진중권 역, 새길, 1998.

54 한중모, 『주체사상에 기초한 사회주의적 사실주의 이론의 몇가지 문제』(과학백과사전출판사, 1980); 리동수, 『우리나라 비판적 사실주의 문학 연구』(과학백과사전종합출판사, 1988) 참조. 리동수에 의하면 비판적 리얼리즘은 리얼리즘 문학발전의 일정한 역사적 단계에 형성된 진보적 문예사조로 이해되고 있다. 그래서 자본주의적 사회관계가 형성되는 역사적 시기와 연관시켜 당대 현실을 기본적으로 유물론적 전제에서 해석하고 합리주의 사상과 인도주의 이념에 기초할 것 등의 요소 및 발생 형성의 역사적 배경, 비판대상과 과업, 사조의 세계관적 기초와 창작이념의 견지에서 통일적으로 규정되어야 한다고 주장한다. 결론적으로 비판적 리얼리즘은 자본주의적 사회관계의 형성을 배경으로 발생한 리얼리즘의 한 역사적 형태로서, 합리주의 사상과 인도주의 이념에 기초하여 황금만능이 지배하는 자본주의 사회의 사회악을 예리하게 비판한 진보적 문예사조로 규정된다. 이는 주로 김정일의 『영화예술론』(1973)에 기댄 규정이라고는 하지만, 일찍이 고리끼가 언급한 대로 "대부르조아에 의하여 부흥된 봉건귀족들의 보수주의에 반대하는 투쟁과 자유주의적이며 인도주의적인 사상에 기초한, 즉 소부르조아의 민주주의를 조직하는 방법으로서의 투쟁"으로 개념 규정한 것에 비해 나아진 이론적 진전이 없다. 리동수, 같은 책, pp.7-15; 고리끼, 『문학론』 제4권(국립문학예술출판사, 1956), p.161 참조.

본주의사회의 리얼리즘, 사회주의적인 사회관계를 반영하는 사회주의 리얼리즘 식으로 이해하고 있다. 이는 북한 문예학계에서 당파성을 기능주의적으로 이해하는 당성 개념에 바탕하여 리얼리즘 인식에 대한 편의주의적 속류사회학주의적 발상을 노정하고 있는 것으로 생각된다.

결론적으로 해방 이후 70년 넘게 지속된 분단체제 하에서 남북한의 문예사조 또한 철저한 분리 분열상을 보이고 있다고 하겠다. 게다가 상대 체제의 대표 사조를 금기시하거나 주변화하는 헤게모니 쟁투가 강하게 작동하기도 한다. 가령 남한에서 지배적인 다양한 사조들, 196,70년대의 실존주의, 자연주의, 형식주의, 1990년대 이후의 포스트 담론과 포스트모더니즘은 북한에서 '부르주아반동미학'으로 비판받는다. 반대로 북한의 유일한 사조인 사회주의적 사실주의-주체사실주의는 남한에서 '종북좌파의 문화적 지표'처럼 금기 대상으로 호명된다. 불행하게도 분단체제 하의 문예사조는 분단 이전의 '광의의 사실주의(리얼리즘),' 비판적 사실주의 정도의 공통항 외에는 찾기 어렵다고 아니할 수 없다.

이제야말로 독일어권, 영어권의 학술용어로 소통되기 힘든 비영어권 언어 간의 도치된 소통 현황을 지혜롭게 헤쳐 나가자는 페레즈(J. Feres)의 '비기본개념의 개념사'적 접근법이 남북 간의 학문적, 문화적, 정서적 소통에도 적극 활용되어야 할 때라고 생각될 정도이다. 가령 '한(조선)반도 문화예술 사조 개념'의 분단사를 총체적으로 정리한 이 글의 결론에서 '통일된 민족문학사' 서술을 향후 전망한다면, 리얼리즘 개념의 다양성을 모두 아우르는 겨레말 '사실주의'를 사용하는 것이 순논리상 타당하다. 그럼에도 불구하고

우리 남한 학계, 문학장에서는 냉전과 분단체제 하에서 암묵적으로 합의된 이면적 진실, 즉 사실주의를 리얼리즘과 차별화하는 기법적 차원으로 폄하하거나 1980년대 말 '주체사상파'로 오해받지 않으려면 현실주의나 리얼리즘을 사용해야 하는 지적 분위기가 엄존한다. 왜냐하면 북한이 자기네 문화예술의 창작방법을 지칭하는 사조-미학적 용어와 개념을 '사실주의'로 일관되게 사용하고 있기 때문에 '구별짓기' 하고자 하는 묵계가 없지 않다는 사실이다. 앞으로 남북 간의 문학적·학문적 소통장에서는 리얼리즘이라는 외래어가 그간의 냉전정황을 객관적·중립적으로 아우르는 용어이니 필요하다는 소극적·퇴행적 자세에서 벗어나 '사실주의'로 소통/통일하는 것이 온당하다고 판단된다.

문학예술 사조 개념의 분단사 연구는 이제 시작이다. 앞으로 남북한 리얼리즘 문예사조의 지속과 거리를 드러낸 이들 전 과정을 남북한의 사전과 문예이론서, 문예매체 등을 통해 분석할 것이다. 가령 남북한의 창작방법, 문예사조 관련 담론을 개념사적으로 정리해보면 현실 추수적인 스케치 기록 수준의 '사실주의(寫實主義=북한에서 자연주의로 매도)'와 현실 비판적 함의를 지닌 '사실주의 事實主義=현실주의=리얼리즘'을 변별해서 의미화 실천하는 작업이 필요하다. 여기서 얻은 성과를 바탕으로 리얼리즘 축의 반대편에 존재하는 '낭만주의, 모더니즘(초현실주의, 표현주의, 인상주의, 이미지즘 등을 포괄하는 의미), 포스트모더니즘' 등 非리얼리즘축 사조 개념의 분단 과정을 통시적·공시적으로 비교하여 그 담론 차이의 의미를 좀더 명료하게 분석하길 기대한다.

참고문헌

• 자료

『조선문학』,『조선어문』,『문학신문』,『창작과비평』,『실천문학』,『문학예술운동』,『사상
문예운동』등

1. 남한 논저

『한국민족문화대백과사전』(개정증보판), 한국학중앙연구원, 2010.

강만길 외 편,『80년대 사회운동 논쟁』, 한길사, 1989.

구갑우 외 공저,『한(조선)반도 개념의 분단사: 문학예술편 1』, 사회평론아카데미,
2018.

구중서 외 편,『한국 근대문학 연구』, 태학사, 1997.5.

권순긍 외 편,『우리 문학의 민족형식과 민족적 특성』, 연구사, 1990.

권영민,『한국계급문학운동연구』, 서울대출판문화원, 2014.

김동훈,「북한 학계 리얼리즘 논쟁의 검토」,『실천문학』1990 여름호.

김명인,「지식인문학의 위기와 새로운 민족문학의 구상」,『문학예술운동』1, 풀빛사,
1987.

_____,『희망의 문학』, 풀빛사, 1990.

김성수,『통일의 문학, 비평의 논리』, 책세상, 2001.

_____,「통일문학 담론의 반성과 분단문학의 기원 재검토」,『민족문학사연구』43, 민
족문학사학회, 2010. 8.

_____,『미디어로 다시 보는 북한문학:『조선문학』(1946~2019)의 문학·문화사』, 역
락출판사, 2020.

_____,「남북한의 리얼리즘(사실주의) 문학비평 개념 비교」,『현대문학의 연구』72,
한국문학연구학회, 2020.

김성수 외 공저,『한(조선)반도 개념의 분단사: 문학예술편 2』, 사회평론아카데미,
2018.

김성수 편,『우리 문학과 사회주의리얼리즘 논쟁』, 사계절출판사, 1992.

김성호,「노동소설과 당파적 현실주의의 간극」,『문예연구』창간호, 문학예술연구회,
1991.

김영민,『한국근대문학비평사』, 한길사, 1998.

_____,『한국현대문학비평사』, 소명출판, 2000.

김윤식,『한국근대문예비평사연구』, 일지사, 1976.

_____,『한국 현대 현실주의 연구』, 문학과지성사, 1990.

김재용,『민족문학의 역사와 이론』, 한길사, 1990.

_____,『북한문학의 역사적 이해』, 문학과지성사, 1994.

_____,『민족문학의 역사와 이론 2』, 한길사, 1996.

_____,『분단구조와 북한문학』, 소명출판사, 2000.

나인호,『개념사란 무엇인가: 역사와 언어의 새로운 만남』, 역사비평사, 2011.

민족문학사연구소 남북한문학사연구반,『북한의 우리문학사 재인식』, 소명출판, 2014.

민족문학사연구소 편,『북한의 우리문학사 인식』, 창작과비평사, 1991.

_____,『새 민족문학사 강좌 01/02』, 창비사, 2009.

백낙청,「민족문학론과 리얼리즘론」,『한국근대문학사의 쟁점』, 창작과비평사, 1990.

백진기,「현 단계 문학논쟁의 성격과 문예통일전선의 모색」,『실천문학』1988 가을호.

_____,「민족해방문학의 성격과 임무」,『녹두꽃』2, 녹두출판사, 1989.

_____,「북한의 문예에 대한 올바른 이해를 위해」,『실천문학』1989 여름호.

백철,『조선신문학사조사』, 수선사, 1948.

서민형,「당파적 현실주의의 이해를 위하여」,『실천문학』1990 가을호.

서울사회과학연구소 경제분과,『한국에서의 자본주의 발전』, 새길, 1991.

신형기 · 오성호,『북한문학사』, 평민사, 2000.

실천문학편집위원회 편,『다시 문제는 리얼리즘이다』, 실천문학사, 1992.

역사문제연구소 문학사연구모임,『카프문학운동연구』, 역사비평사, 1989.

오생근 외 편,『문예사조의 새로운 이해』, 문학과지성사, 1996.

오태호,「초기 북한문학 창작방법론의 역사적 기원 고찰-『문화전선』제1~5집에 나타
난 "고상한"의 수용과 정착 과정을 중심으로」,『반교어문연구』41, 반교어문학회,
2015.

_____,「해방기(1945~1950) 북한문학의 '고상한 리얼리즘' 논의의 전개 과정 고찰-
『문화전선』,『조선문학』,『문학예술』등을 중심으로」,『우리어문연구』46, 우리어
문학회, 2013.

윤여탁 외,『시와 리얼리즘 논쟁』, 소명출판, 2001.

이명재 편,『북한문학의 이념과 실태』, 국학자료원, 1998.

이선영 편,『문예사조사』, 민음사, 1986.

이선영 · 김재용 외 편,『현대문학비평자료집: 이북편』1-8권, 태학사, 1994.

이종석,『조선 로동당 연구』, 역사비평사, 1995.

_____,『새로 쓴 현대북한의 이해』, 역사비평사, 1999.

이철주,『북의 예술인』, 계몽사, 1966.

이춘길,『김정일의 문예관과 북한의 '문학예술혁명' 정책 연구』, 한국문화정책개발원,

1995.

조선문학가동맹 엮음, 『건설기의 조선문학』, 조선문학가동맹, 1946.

조정환, 『민주주의 민족문학론과 자기비판』, 연구사, 1989.

_____, 『노동해방문학의 논리』, 노동문학사, 1990.

최유찬, 「현단계의 성격: 비판적 리얼리즘」, 『실천문학』 1990 가을호.

_____, 『문예사조의 이해』 개정판, 이룸, 2006(초판, 실천문학사, 1995).

_____, 『최유찬의 문예사조의 이해』, 작은책방, 2014.

최유찬·오성호, 『문학과 사회』, 실천문학사, 1994.

편집부 편, 『한국 현대소설이론 자료집』, 한국학진흥원, 1985-89.

편집부 편역, 『레닌의 문학론』, 여명, 1988.

한림대 한림과학원 편, 『두 시점의 개념사』, 푸른역사, 2013.

홍기삼, 『북한의 문예이론』, 평민사, 1981.

2. 북한 논저

『광명백과사전』, 백과사전출판사, 2008.

과학원 문학연구실, 『조선문학통사』, 평양: 과학원출판사, 1959.

김정본, 『미학개론』, 평양: 사회과학출판사, 1991.

김정웅, 『종자와 작품 창작』, 평양: 사회과학출판사, 1987.

_____, 『종자와 그 형상』, 평양: 문예출판사, 1988.

김정일, 『영화예술론』, 평양: 조선로동당출판사, 1973.

_____, 『주체문학론』, 평양: 조선로동당출판사, 1992.

김창석, 「미학개론」, 조선미술사, 1959.

류만, 『사회주의적 문학예술에서 생활묘사』, 평양: 과학백과사전출판사, 1979.

류만·김정웅, 『주체의 창작리론 연구』, 평양: 사회과학출판사, 1983

리기도, 『주체의 미학』(조선사회과학학술집 철학편 85), 평양: 사회과학출판사, 2010.

리기원 외 편, 「제6절 창작방법과 사조」, 『광명백과사전 6: 주체적 문예사상과 리론』, 평양: 백과사전출판사, 2008.

리동수, 『우리나라 비판적 사실주의문학연구』, 평양: 과학백과사전종합출판사, 1988.

미상, 『(대학용)문학개론』, 평양: 교육도서출판사, 1970.

박종식·현종호·리상태, 『문학개론』, 평양: 교육도서출판사, 1961.

사회과학원 문학연구소, 『주체사상에 기초한 문예리론』, 평양: 사회과학출판사, 1975.

사회과학원 철학연구소, 『주체의 철학사전=북한 주체철학 철학사전』, 힘, 1988.

안함광, 『조선문학사(1900~)』, 평양: 교육도서출판사, 1956.

안함광 외, 『해방후 10년간의 조선문학』, 평양: 조선작가동맹출판사, 1955.

안희열, 『문학예술의 종류와 형태(주체적문예리론연구22)』, 평양: 문학예술종합출판사, 1996.

윤세평 외, 『해방후 우리 문학』, 평양: 조선작가동맹출판사, 1958.

장영, 『작품의 인간문제(주체적 문예리론 연구 1)』, 평양: 문예출판사, 1989.

정성무 외, 『문예론문집』 1, 어문도서편집부 편, 평양: 사회과학출판사, 1976

한설야 외, 『제2차 조선작가대회 문헌집』, 평양: 조선작가동맹출판사, 1956.

한중모, 『주체사상에 기초한 사회주의적 사실주의리론의 몇가지 문제』, 평양: 과학백과사전출판사, 1980.

한중모·정성무, 『주체의 문예리론 연구』, 평양: 사회과학출판사, 1983.

한효, 「현대조선문학사조」(1~3), 『문화전선』 3~5집, 1947. 2~47. 8.

3. 해외 논저

고리끼, M., 『문학론』, 편집부 역, 평양: 국립출판사, 1956.

구레하라 고레히토(藏原惟人), 『藝術論』, 김영석 외 역, 개척사, 1948.

그랜트(Grant, Damien), 『리얼리즘』, 김종운 역, 서울대출판부, 1979.

까간 M. S., 『미학강의』 I, II, 진중권 역, 새길, 1998.

누시노프(Nusinov, I.), 세이트린, 『사회주의 문학론』, 백효원 역, 과학과사상, 1990.

레닌(Lenin, V. I.), 『레닌의 문학예술론』, 이길주 역, 논장 1988.

로젠탈(Rozental, M.) 외, 『창작방법론』, 홍면식 옮김, 과학과사상, 1990.

루나찰스키(Lunacharskii, A. V.) 외, 『사회주의 리얼리즘』, 김휴 편역, 일월서각, 1987.

루카치(Lukacs, G.), 『소설의 이론』, 반성완 역, 심설당, 1985.

_____, Realism in Our time, transl. by J. & N. Mander, Harper & Row, 1971 (문학예술연구회 역, 『우리 시대의 리얼리즘』, 인간사, 1986).

_____, 『변혁기 러시아의 리얼리즘문학』, 조정환 역, 동녘, 1986.

_____, 『리얼리즘미학의 기초이론』, 이춘길 편역, 한길사, 1987.

리우(Liu, Lidya H.), 『언어횡단적 실천』, 민정기 역, 소명출판, 2005.

마르크스(Marx, K.), Engels, F., ed. Baxandall, L., 『마르크스 엥겔스 문학예술론』, 김대웅 역, 한울, 1988.

마르크스(Marx, K.), Engels, F., 『마르크스 엥겔스의 문학예술론』, 김영기 역, 논장, 1989.

마오쩌둥(毛澤東), 『모택동의 문학예술론』, 이욱연 역, 논장, 1987.

뷔르거(Bürger, p.),『미학 이론과 문예학 방법론』, 김경연 역, 문학과지성사, 1987.

사이드(Said, E. W.),『오리엔탈리즘』, 박홍규 역, 교보문고, 1991.

소연방(USSR) 과학아카데미 편,『마르크스 레닌주의 미학의 기초이론』, 신승엽 · 전승 주 · 유문선 역, 일월서각, 1988(소련서 〈모스크바국립정치연구소, 1960〉의 일어 역,『마르크스레닌주의 미학의 기초』 중역본).

소연방과학아카데미 편,『미학의 기초』(전 3권), 편집부 역, 논장, 1988.

아르놀트 하우저,『문학과 예술의 사회사』, 백낙청 역, 창작과비평사, 1981.

에르몰라예프, H.,『소비에뜨 문학이론』, 김민인 역, 열린책들, 1989.

이저(Iser, W.), *The Reading Process*, Cohen, R. ed., New Direction in Literary History, Routledge & Kegan Ltd., 1974.

이토우 츠토무(伊東勉),『리얼리즘이란 무엇인가』, 이현석 역, 세계, 1987.

지겔(Siegel, H.),『소비에트 문학이론 1917-1940』, 정재경 역, 연구사, 1988.

첸지파(陳繼法),『사회주의 예술론』, 쳉체기(叢成義) 역, 일월서각, 1985.

코울(Kohl, S.),『리얼리즘의 역사와 이론』, 여균동 역, 한밭출판사, 1982.

코젤렉(Koselleck, R.),『지나간 미래』, 한철 역, 문학동네, 1998.

클라임(Kliem, M.),『맑스 · 엥겔스 문학예술론』, 조만영 · 정재경 역, 돌베개, 1989.

토도로프(Todorov, T.),『바흐찐: 문학사회학과 대화이론』, 최현무 역, 까치, 1989.

편집부 편역,『레닌의 문학론』, 여명, 1988.

피셔(Fischer, E.),『예술이란 무엇인가』, 김성기 역, 돌베개, 1984.

Baxandall, Lee ed., *Radical Perspective in the Art*, Penguin books, 1972

Engels, F., "Letter to Margaret Harkness, April, 1888," L. Baxandall & S. Morawski ed., *Marx & Engels on Literature & Art*, N.Y.: Progress Press, 1974.

Feres Junior, Joao, "For a critical conceptual history of Brazil: Receiving begriffsgeschichte," *Contributions to the History of Concepts* Vol.1 No.2, International Conference on Conceptual History, 2005.

_____, "THE SEMANTICS OF ASYMMETRIC COUNTERCONCEPTS: THE CASE OF "LATIN AMERICA" IN THE US," 2005. 1. (https://www.researchgate.net/publication/237300520_THE_SEMANTICS_OF_ASYMMETRIC_COUNTER-CONCEPTS_THE_CASE_OF_LATIN_AMERICA_IN_THE_US)

_____, "The Expanding Horizons of Conceptual History: A New Forum," *Contributions to the History of Concepts* Vol.1 No.1, International Conference on Conceptual History, 2005.

_____, "Taking Text Seriously: Remarks on the Methodology of the History of

Political Thought," *Contributions to the History of Concepts* Vol.4 No.1, 2008.

Liu, Lidya H., *Translingual Practice: Literature, National Culture, and Translated Modernity—China, 1900~1937*, Stanford: Stanford UP, 1995.

4. 북한의 사실주의(리얼리즘) 논쟁 주요 목록

4.1. 사실주의(리얼리즘) 발생 논쟁

김하명, 「조선문학에서의 사실주의의 형성에 관하여」, 『조선어문』 1957. 4.

고정옥, 「조선문학의 사실주의적 전통」, 『조선어문』 1958. 1.

김하명, 「다시 한번 조선문학에서의 사실주의의 형성에 관하여」, 『사실주의에 관한 론 문집』, 과학원출판사, 1959. 3.

한룡옥, 「사실주의 론의와 리규보의 문학」, 『사실주의에 관한 론문집』, 과학원출판사, 1959. 3.

박종식, 「우리나라에서 사실주의 창작방법의 확립에 이르기까지」, 『사실주의에 관한 론문집』, 과학원출판사, 1959. 3.

김민혁, 「사실주의의 개념에 대한 력사적 구체적 리해를 위하여」, 『사실주의에 관한 론 문집』, 과학원출판사, 1959. 3.

류창선, 「사실주의와 비판적 사실주의의 발생문제」, 『조선어문』 1959. 4.

리응수, 「조선에서의 사실주의 발생시기 문제」, 『조선어문』 1960. 3.

고정옥, 「조선고전문학에서의 사실주의의 발전단계들」, 『조선어문』 1960. 4.

한룡옥, 「조선문학에서의 사실주의의 형성시기 문제와 관련하여 다시 한번 론함」, 『조 선어문』 1960. 5.

박종식, 「우리나라에서 사실주의문학의 발생과 발전」, 『문학개론』, 교육도서출판사, 1961. 11.

한중모, 「조선문학에서의 사실주의 발생과 발전에 대하여」 (1) (2), 『문학연구』 1962. 3~4.

고정옥, 「조선문학에서의 사실주의 발전의 첫 단계는 9세기이다」, 『우리나라 문학에 서 사실주의의 발생, 발전』, 조선문학예술총동맹출판사, 1963. 5; 사계절출판사, 1989. 인용본.

권택무, 「창작방향과 고대 사실주의 문제」, 『우리나라 문학에서 사실주의의 발생, 발 전』, 조선문학예술총동맹출판사, 1963. 5.

동근훈, 「사실주의에 관한 맑스, 엥겔스의 견해와 조선문학에서의 사실주의 발생, 확립 문제」, 『우리나라 문학에서 사실주의의 발생, 발전』, 조선문학예술총동맹출판사, 1963. 5.

한룡옥, 「조선문학에서의 사실주의 창작방법의 발생시기에 대하여」, 『우리나라 문학에

서 사실주의의 발생, 발전』, 조선문학예술총동맹출판사, 1963. 5.

한중모, 「사실주의 문제와 조선문학」, 『우리나라 문학에서 사실주의의 발생, 발전』, 조선문학예술총동맹출판사, 1963. 5.

안함광, 「우리나라 문학 발전에 있어서의 사실주의 문제」, 『우리나라 문학에서 사실주의의 발생, 발전』, 조선문학예술총동맹출판사, 1963. 5.

김하명, 「사실주의 개념과 조선문학에서의 그의 형성시기 문제」, 『우리나라 문학에서 사실주의의 발생, 발전』, 조선문학예술총동맹출판사, 1963. 5.

현종호, 「사실주의 개념의 정당한 리해와 조선문학에서 그의 발생, 발전」, 『우리나라 문학에서 사실주의의 발생, 발전』, 조선문학예술총동맹출판사, 1963. 5.

윤기덕, 「사실주의에 관한 엥겔스 명제의 옳은 이해와 그의 발생시기 문제」, 『우리나라 문학에서 사실주의의 발생, 발전』, 조선문학예술총동맹출판사, 1963. 5.

4.2. 비판적 사실주의(리얼리즘) 발생 논쟁

최시학, 「허균의 '홍길동전'」, 『청년문학』 1957. 4.

엄호석, 「우리나라에서 비판적 사실주의 형성문제」, 『문학연구』 1962. 2.

김하명, 「조선문학에서의 비판적 사실주의의 형성 발전에 대하여」, 「평양신문」, 1962. 7. 13.

엄호석, 「우리나라에서의 비판적 사실주의」, 『문학신문』, 1962. 7. 20.

박종식, 「우리나라에서 비판적 사실주의의 발생」, 『문학신문』, 1962. 8. 28.

_____, 「우리나라에서 비판적 사실주의문학의 발생」, 「새 시대의 문학」, 조선문학예술총동맹출판사, 1964. 1.

엄호석, 「우리나라의 비판적 사실주의」, 『우리나라 문학에서 사실주의의 발생, 발전』, 조선문학예술총동맹출판사, 1963. 5.

김해균, 「비판적 사실주의 개념에 대한 몇 가지 의견」, 『우리나라 문학에서 사실주의의 발생, 발전』, 조선문학예술총동맹출판사, 1963. 5.

문상민, 「비판적 사실주의 발생의 일반적 원리와 관련하여」, 『우리나라 문학에서 사실주의의 발생, 발전』, 조선문학예술총동맹출판사, 1963. 5.

최탁호, 「비판적 사실주의에서 환경과 성격」, 『우리나라 문학에서 사실주의의 발생, 발전』, 조선문학예술총동맹출판사, 1963. 5.

리응수, 「사실주의 논의의 본질과 그 발생설의 역사적 경위에 대하여」, 『우리나라 문학에서 사실주의의 발생, 발전』, 조선문학예술총동맹출판사, 1963. 5.

리동수, 「우리나라에서 비판적 사실주의의 발생형성」, 「우리나라 비판적 사실주의문학 연구」, 과학백과사전종합출판사, 1988. 5.

4.3. 사회주의 사실주의(리얼리즘) 발생 논쟁

한효, 「조선문학에 있어서 사회주의레알리즘의 발생조건과 그 발전에 있어서의 제 특징」, 『문학예술』1952. 6.

리정구, 「신경향파문학과 사회주의사실주의」, 『문학신문』, 1957. 1. 17.

엄호석, 「조선문학에 있어서의 사회주의적 사실주의 발생과 관련하여」, 『조선어문』 1958. 1.

리정구, 「1920년대 우리나라 사실주의문학의 정당한 이해를 위하여」, 『조선어문』 1958. 3.

방연승, 「신경향파문학에 대한 평가에서 제기되는 몇 가지 문세」, 『조선어문』1958. 4.

리상태, 「조선문학에서의 사회주의사실주의 발생문제와 관련한 몇 가지 의견」, 『조선어문』1959. 1.

한중모, 「「1920년대 소설문학에서의 사회주의적 사실주의의 형성에 대하여」」, 『사실주의에 관한 론문집』, 과학원출판사, 1959.

박종식, 「우리나라에서 사회주의적 사실주의문학의 발생과 발전」, 『문학개론』, 교육도서출판사, 1961. 11.

엄호석, 「사회주의 사실주의 창작방법」, 「조선문학에서의 사조 및 방법연구」, 1963.

김성수 편, 『우리 문학과 사회주의 리얼리즘 논쟁』, 사계절출판사, 1992.

4.4. 사회주의 사실주의(리얼리즘)의 민족형식 논쟁(일부)

류창선, 「문학형식에서의 민족적 특성」, 『조선문학』1958. 11.

김하명, 「문학의 민족적 특성과 생활반영의 진실성」, 『문학신문』, 1959. 3. 12.

김창석, 「문학예술의 민족적 특성에 대하여」, 『조선문학』1959. 4.

윤세평, 「'형제'와 민족적 특성 문제」, 『문학신문』, 1960. 1. 19.

김창석, 「이론적 명백을 요하는 문제」, 『문학신문』, 1960. 2. 5.

윤세평, 「민족적 특성에 관한 의견 상위점」, 『문학신문』, 1960. 3. 22.

_____, 「공산주의자의 전형창조와 관련된 민족적 특성에 대한 약간의 고찰」, 『조선문학』1960. 4.

리상태, 「전형창조에서의 민족적 성격」, 『문학신문』, 1960. 5. 10.

최일룡, 「민족적 특성에 대한 의견」, 『문학신문』, 1960. 5. 20.

한룡옥, 「민족적 특성에 대한 의견」, 『문학신문』, 1960. 9. 6.

권순긍·정우택 편, 『우리 문학의 민족형식과 민족적 특성』, 연구사, 1990.

문학사조로서 자연주의란 허공의 적과 개념의 분단체제의 형성

― 자연주의 개념의 내전과 분단

구갑우 북한대학원대학교

1. 문제설정

식민지시대에 국제공용인 에스페란토 약자 '카프'(KAPF)로 이름을 표현했던 '조선프롤레타리아예술가동맹'(Korea Artista Proleta Federacio, 1923-1935)의 이론가이자 시인인 임화(林和, 북한어 '림화', 1908-?)에게 문학사조로서 '자연주의'(自然主義, naturalism)는 식민지시대에 '주요타격방향'(direction of the main blow) 가운데 하나였던 듯하다. 주요타격방향은 주적(主敵)이 아니라 이웃일 수 있는 정치적 반대파를 공격하기 위해 사용되는 개념이다.[1] 임화는 1934년 『조선일보』에 발표한 글, "낭만적 정신의 현실적 구조"에서 사실주의(寫實主義)와 자연주의를 구별하며, "전자는 지배적

.......
1 1924년 소련의 지도자 레닌(V. Lenin)이 사망한 이후 스탈린(J. Stalin)이 자신의 권력을 정당화하기 위해 발표한 글, 『레닌주의 기초』에서 전략을 "주어진 혁명단계에서 주요타격방향(direction of the main blow)의 결정"으로 정의했다. J. Stalin, *The Essential Stalin*, edited by Bruce Franklin, London: Croom Helm, 1973, p.156.

시민이 확립된 체제에 대한 평화적 긍정과 만족에 서 있는 대신, 후자는 그 사회 확립 후에 얼마 안 가서 정치적 경제적으로 불리한 입장에 슨 소시민의 불평불만의 반영이”라 쓴 바 있다.[2]

그러나 임화의 동지였던 카프 출신 평론가 한효(1912-?)는 한국전쟁의 와중인 1953년 1월 북조선에서 발행한 조선문학예술총동맹의 기관지인『문학예술』1월호에 “자연주의를 반대하는 투쟁에 있어서의 조선문학 (1)”의 제목을 “자연주의는 우리 문학의 적이다”로 달았다. 이 표제 하의 첫 머리는 수령 김일성의 자연주의 비판이었다. 한국전쟁과 더불어, 자연주의는 식민지시대 주요타격방향을 넘어 북조선 문단의 주류가 지향하는 사실주의의 적으로 승격되었다. 한효의 평론에서 임화는 적인 자연주의를 대표하는 문학인이 된다. 한국전쟁이 내전에서 국제전으로 비화된 시점에서, 북조선 내부에서 문학사조를 둘러싼 개념의 내전이 발생했음을 확인하게 한다. 한효는 한 걸음 더 나아가 남한문단의 주류를 자연주의로 규정하기까지 한다.

문학사조로서 자연주의란 개념이 한국전쟁의 기간 북조선에서 왜 주요타격방향을 넘어 주적이 되었을까가 이 글의 질문이다. 전쟁이란 정치의 극단적 연장사건이, 문학의 영역에서도 문학사조를 둘러싸고 물리적·이념적 전쟁을 야기한 원인에 대한 규명이다. 상대적으로 강도는 약하지만 남한문단에서도 한국전쟁의 와중에서 문학사조를 둘러싼 유사 내전이 전개되었다. 카프의 구성원이었던 김팔봉은 향락문학이 범람하는 전쟁의 한복판에서 승리를 위한 전

.......

2 　임화,『임화 평론선집』, 지식을만드는지식, 2015, p.42.

쟁문학의 필요성을 강조하면서 주적을 공산주의문학으로 설정했지만, 전선의 피비린내를 담은 예술성과 흥미성을 갖춘 작품의 부재를 지적하며 문학평론가 곽종원은 그 원인의 하나로 "19세기 자연주의 문학형식의 고집"을 들었다.[3]

전쟁은 문학을 이데올로기적 국가장치로 사고하게끔 했다.[4] 전쟁에서 승리할 수 있게 남북이 각각 국민과 인민을 주체로 호명하는 역할을 문학에 부여한 것이다. "전쟁은 필연적으로 국가주의를 요구"하고, "전쟁국가는 단일하고도 견고한 사상의 통일체를 요구하"기 때문이다.[5] 그러나 남한과 북조선 각각의 내부에서 진행된 개념의 전쟁의 정도는 상이했다. 북조선에서는 물리적 숙청을 동반한 개념의 내전이었다면, 남한에서는 개념을 둘러싼 말의 공방이었다. 북조선에서는 문학사조의 일원화를 결과하는 전쟁이었다면, 남한에서는 문학사조의 다원주의를 반영하는 공방이었다. 한반도에 형성된 개념의 분단체제의 비대칭성을 보여주는 한국전쟁기의 사례다. 이 글은 이 개념의 분단체제란 시각에서 식민시대 자연주의 개념의 수입 이후 북조선에서 한국전쟁의 와중에서 자연주의가 적으로 변모해 가는 과정을 중심으로 분석한다. 특정 시공간에서 특정 문학사조를 적 또는 친구로 만드는 힘은 문학과 정치의 관계에서 나온다는 시각에서다.[6]

.......

3 서동수, 『한국전쟁기 문학담론과 반공프로젝트』, 소명출판, 2012, pp.219-229.
4 루이 알뛰세, 『레닌과 철학』, 이진수 역, 백의, 1991, pp.135-192.
5 서동수, 『한국전쟁기 문학담론과 반공프로젝트』, pp.303-304.
6 문학과 정치는 세 층위에서 관계한다. 문학은 현실정치의 자장 안에서 상대적 자율성을 갖는다. 현실정치의 양극화가 심화될수록 문학의 상대적 자율성은 감소한다. 특히 극단적 정치의 한 형태인 전쟁과 같은 상황에서 현실정치는 적과 동지를 가르는 이분법의 본질로

2. 문학사조로서 자연주의란 개념: 수입과 전유

1) 서구 자연주의의 탄생

문학사조는 '주의'(主義, ism)를 담은 '개념'으로 실재한다.[7] 개별 문학작품 속에 현존하거나 또는 해야 할 개념이란 의미다. 첫째, 문학사조는 이론가나 평론가가 개별 문학작품을 읽고 발견한 또는 발견되지는 않았지만 작품 속에 실재하는 지시적 개념일 수 있다. 작가가 사조를 창작 과정에서 의식했는지 여부는 문제가 되지 않는다. 작가의 의도와 무관하게 어떤 작가의 작품 속에 특정 사조가 구현되어 있다고 말할 수 있다. 둘째, 문학사조는 이론가나 평론가의 사유 속에 실재하는 개념으로, 작가에게 그 주의의 실현을 요구하는 운동적 개념일 수 있다. 문학사조가 발명이라면, 이론으로서의 문학사조가 작가의 의식을 통과하면서 어떻게 작품에 투사되고 있는지를 검증할 필요가 있다. 물론 문학사조는 운동적 개념을 거쳐

.......

현상하기 때문에, 문학도 양자택일의 순간에 직면하게 된다. 따라서 작가의 문학사조 선택이 현실정치의 문학적 대리인인 이론가와 평론가의 직접적 영향력 하에 놓이는 사태가 발생한다. 문학과 정치의 두 번째 층위는 문단 내부의 정치다. 문단 내부에서 갈등하는 진영의 형성은, 특정 문학사조와 결합되어 있다. 문학의 쓸모 또는 문학의 공공성, 즉 문학적 실천의 내용과 형태를 둘러싼 진영 대립은, 특정 진영과 특정 사조의 연계로 나타난다. 세 번째 층위는 작가가 생산한 작품 속의 정치다. 작가가 특정 사조를 의식하든 의식하지 않든 자신의 (비)정치적 의도를 문학적으로 형상화하는 과정도 정치의 한 형태로 포착할 수 있다. 창작의 결과는 이론가와 평론가에 의해 특정 사조를 투사한 작품으로 해석된다.

7 일본에서 1873년경 'ism' 또는 principle의 번역어로 '주의'(主義)가 등장했다고 한다. 주의는 서양의 근대사상과 연관된 번역어에 사용되었다. 이한섭, 「개항이후 한일어휘교섭의 일단면: 「주의」의 예를 중심으로」, 『일본학보』 24, 1990, pp.125-146.

지시적 개념으로 진화할 수 있다.[8]

주의로서의 문학사조란 개념에 내재한 지시와 운동의 공존은 사실 모순이다. 이 모순은 그 주의를 대표하는 정전(正典, canon)을 만드는 방식으로 해소되곤 한다. 예를 들어 19세기 서유럽에서 등장한 문학사조 가운데 하나인 리얼리즘(realism)은, 있는 그대로 자연을 모방하는 것처럼 있는 그대로의 현실에 존재하는 하층계급의 삶을 문학에 도입하려는, 즉 미학적 전환과 민주정치적 실천을 결합하려는 운동적 개념이었다.[9] 작가의 의도와 유/무관하게, 프랑스 작가들인 스탕달(Stendhal), 발자크(H. de Balzac), 플로베르(G. Flaubert) 등의 작품이 고전적인 리얼리즘의 정전으로 읽혔고 읽힌다.

그러나 리얼리즘이란 문학사조는 하나의 기의를 가지는 개념이 아니(었)다. 리얼리즘이란 문학사조는, 현실을 반영하고 재현하는 한 방법이지만, 동시에 새로운 인간의 전형을 창작하려는 운동이기 때문이다. 따라서 리얼리즘이란 문학사조는 본질적으로 논쟁적인 개념이다. 리얼리즘의 한 극단이 하층계급의 삶의 재현에 몰두하는 소재주의라면, 다른 극단은 현실과 유리된 새 인간형을 제시하는 낭만주의라 할 수 있다. 현실의 재현과 전형의 창출 사이의 심연에 다리를 놓는 것은 온전히 작가의 몫이다. 예를 들어, 발자크의 사례

........

8 "무릇 개념에는 지시적 차원과 논쟁적 차원 외에 또 하나의 차원, 곧 구호나 간판으로서의 용도가 다소간에 따른다. '민족문학'의 경우 70–80년대에 반독재 민족민주운동의 구호로서 강력한 호소력을 지녔던 것이 좋은 예다." 백낙청, 『통일시대 한국문학의 보람』, 창비, 2006, pp.24–25.

9 스테판 코올, 『리얼리즘의 역사와 이론』, 여균동 편역, 한밭출판사, 1982, 제5장. 고전주의에 맞서는 또 다른 문학사조가 고전주의가 강조하는 이성보다는 감성에 주목했던 낭만주의다.

에서 드러나듯, 작가의 정치적 보수주의와 예술의 진보성이 양립할 수 있다.[10]

세계문학사는 물론 조선의 좌파 문단에서 리얼리즘이란 개념의 정의와 관련하여 발자크를 주목하게 한 언명은 마르크스(K. Marx)의 동료인 사회주의 혁명가 엥겔스(F. Engels)로부터 나왔다.[11] 1888년 4월 엥겔스는 영국 작가 하크네스(M. Harkness)에게 그녀의 작품인 '빈민가 소설'(slum novel) 『도시의 처녀』(A City Girl: A Realist Story)를 읽고 평가하는 편지에서,[12] 리얼리즘은 전형적 상황 하에서 전형적 인물들의 진정한 재생산을 의미한다고 말한 바 있다. 특히 발자크를 평가하면서 작가의 의도와 관계없이 또는 그의 계급적 감정이나 정치적 편견에도 불구하고 리얼리즘을 구현한 작품이 생산될 수 있음을 지적했다. 핵심은 하크네스의 작품이 노동계급의 삶을 사실주의적으로 묘사하고 있지만, 노동계급적 당파성을 결여하고 있기 때문에 (사회주의) 리얼리즘을 구현하고 있지는 못하고 있다는 것이었다.[13] 리얼리즘이 작가의 세계관과 상관없이, 작품으로만 리얼리즘을 평가할 수 있다는 언명으로 읽힌다. 창작방법으로서 리얼리즘은 온전히 작가의 능력에 귀속되는 문제일

.......

10 아르놀트 하우저, 『문학과 예술의 사회사 4』, 백낙청·염무웅 옮김, 창작과비평사, 1999, p.67.

11 엥겔스의 발자크론이 공개된 시점은 1933년이었고, 1930년대 중반을 지나며 조선문단에도 소개되었다. 서경석, 「김남천의 발자크 연구노트론」, 『인문과학연구』 19, 1999, pp.1-20.

12 K. Marx and F. Engels, Collected Works Volume 48: Letters 1887-90, London: Lawrence & Wishart Electric Books, 2010, pp.166-169.

13 백낙청, "사회주의 리얼리즘과 엥겔스의 발자끄론," 『창작과비평』 18(3), 1990, pp.244-245.

수 있다.

　서구에서 19세기 후반에 등장한 자연주의는 리얼리즘의 파생적 연장이었다. 자연주의 예술가들은 "사회 현실을 객관적이고 현실에 충실하게 재현하는 것을 목표로 하였다."[14] 실험과 관찰을 통해 지식을 축적하는 방법론적 선회에 기초한 과학혁명의 결과로 등장한 실증주의(positivism)와 다윈의 진화론에 기초한 자연주의는, "인간을 사회라는 거대한 기계에 의해 조종되는 연약한 존재로 보는 결정론적 태도를 갖고 있었다."[15] 대표적 작가로 거론되는 프랑스의 문인 에밀 졸라(Emile Zola)는 '실험의학'을 문학에 수용하여, '의사'를 '소설가'로 대체하고자 했다.[16] 자연과학적 결정론을 문학에 수용한 자연주의란 문학사조는 주인공이 비극적 종말을 맞는 숙명론으로 평가될 수 있다. 그러나 자연주의의 출현은 인과론 속의 인간이 수동적 존재이기는 하지만 원인을 수정하면 필연의 경로를 재설계할 수 있는 능동적 존재라는 인식의 전환의 소산이었다.[17]

.......

14　스테판 코올, 『리얼리즘의 역사와 이론』, pp.127-147. 코올은, 자연주의와 함께 "개인적인 현실 포착"을 강조하는 인상주의를 리얼리즘의 '발전'으로 본다. 철학적 자연주의는, 자연세계가 유일한 실재이고 인간도 자연세계와 분리될 수 없는 그 일부로 생각한다. 자연세계의 구성요소는 모두 과학적 방법에 의해 동등하게 접근 가능하다고 본다. 윤리학의 측면에서 자연주의는 선과 악 같은 가치개념도 자연적 또는 사실적 단어들을 사용해서만 쓸 수 있다는 생각이다. M. Proudfoot and A. R. Lacey, *The Routledge Dictionary*, London: Routledge, 2010, pp.269-272; D. Borchert, ed., *Encyclopedia of Philosophy 6*, Farmiton Hills: Thompson Gale, 2006, pp.492-495.

15　김성곤, 『사유의 열쇠: 문학』, 산처럼, 2002, p.26.

16　이찬규·이나미, 「클로드 베르나르의 실험의학: 19세기 프랑스 문학에 나타난 자연주의와 근대성의 기원 연구」, 『의사학』 22(1), 2013.

17　김성곤, 『사유의 열쇠: 문학』, p.26이 숙명론이라면, 이찬규·이나미, 「클로드 베르나르의 실험의학」은 자연주의를 유물론적 결정론으로 인식하지 않고, 실험과 관찰에 주목했던 의사 클로드 베르나르를 만약 졸라가 온전히 수용했다면, 주체의 능동성을 담지한 "변증법

2) 자연주의의 수입 및 번역과 변용

근대의 문예사조 가운데 하나인 자연주의의 '자연'(自然)은 서양어 nature의 번역어이자, 동시에 번역의 공간인 일본에서 사용되던 전통어였다. 즉 자연이란 개념어는 번역 과정에서 만들어진 조어(造語)가 아니었다.[18] 동아시아 전통에서는, 예를 들어 기원전 저서로 알려진 『노자(老子)』에 자연이란 용어가 사용되고 있었다. 이 전통의 자연이 nature의 번역어로 사용된 것이다. 18세기 후반 네덜란드어 natuur가 최초 명사 자연으로 번역되었고, 정착된 시점은 19세기 후반이었다고 한다.

서구적 근대에서 nature는 철학자 데카르트(R. Descartes, 1959-1650)가 제시한 것처럼, 법칙처럼 작동하는 "기계로서의 자연"으로 등장했다.[19] 자연과 대조되는 개념은 인위(人爲)를 담지한 문화(文化)였고, 자연은 신과 인간의 정신과 분리된 객관적 실재였다. 반면, 『노자(老子)』에서 사용되던 자연은 '무엇'의 상태나 속성을 나타내는, "스스로 그러하다"와 "본래 그러하다"는 의미의, 명사가 아닌 서술어였다.[20] 서로 다른 정의를 가지는 두 자연 개념 때문

........

적 결정론"으로 보려 한다. 자연주의란 개념에 대한 해석의 차이다.

18 야나부 아키라, 『번역어 성립사정』, 서혜영 옮김, 일빛, 2003, p.126. 『번역어 성립사정』에서 다루고 있는 번역어인 사회, 개인, 근대 등과 달리 자연이란 용어는 일본적 전통에서 발견된다는 의미다.

19 이정우, 『개념-뿌리들』, 철학아카데미, 2004, pp.121-127. 다른 한편, 서양어 nature는 개별 사물들의 본성 또는 '본질적 속성'(essential properties)을 의미한다. 예를 들어 "우리 안에 들어와 있는 자연이 본성"이다. 이정우, 『개념-뿌리들』, p.85.

에 19세기 후반 일본에서 '문학과 자연'을 둘러싼 논쟁에서, 자연이 정신을 포함하는가가 쟁점이 되기도 했다. 서양어 자연은 정신을 포함하지 않지만 『노자』에서 유래한 자연에는 정신이 담겨 있을 수 있기 때문이었다.[21] 근대의 번역어를 유통되던 전통어에서 찾았을 때 발생한 문제였다.[22]

근대와 전통이 만나 만들어진 "어긋나는" 번역어인 자연의 형용사인 natural에 ism이 붙은 문예사조로서 naturalism이 "자연파"로 일본에 등장한 시점은 1889년 1월이었다고 한다.[23] 번역자는 19

.......

20 오상무, 「『노자』의 자연 개념 논고」, 『철학연구』 82, 2008, pp.1-20. 이 글에 따르면, '무엇'은, 만물(萬物) 또는 백성 또는 군주의 불언, 또는 도·덕의 존귀함일 수 있다. 대표적으로 『노자』 가운데, "그래서 만물의 자연을 도울 뿐 감히 인위적으로 하지 않는다"를 인용한다. 김명석, 「『노자』의 '자연'개념에 대한 소고: 자발성 개념을 중심으로」, 『철학사상』 63, 2017.

21 야나부 아키라, 『번역어 성립사정』, pp.127-130.

22 『노자』의 자연 개념과 연관되어 있는 '무위'(無爲)는 아무것도 하지 않는다는 의미가 아니라 자연의 본래성과 자연발생성(spontaneity)을 돕는 '역할'을 한다. 『노자』가 반대하는 것은 자연에 반(反)하는 인위라는 주장이다. 오상무, 「『노자』의 자연 개념 논고」, p.6. 물론 다른 해석도 있다. 예를 들어, 『노자』의 자연 개념이 "특정 존재가 지닌 본래적 성향이 자기 내부의 힘이나 원리에 의해 발현되는 의미의 자발성(spontaneity)"을 가지지만, 일본의 연구자 이케다 토모히사(池田知久)의 주장처럼 만물이나 백성이 "자율적으로 자신의 삶을 계획하고 영위해 가려는 의식적·주체적 노력으로" 보려는 것에 대해서는, 무위가 아닌 작위(作爲)에 가깝다는 비판도 제기된다. 김명석, 「『노자』의 '자연'개념에 대한 소고: 자발성 개념을 중심으로」, pp.3-32.

23 야나부 아키라, 『번역어 성립사정』, pp.140-142. 이정우, 『개념-뿌리들』(pp.81-113)에서 지적하는 것처럼, 동아시아에서 자연 개념을 둘러싼 근대성과 전통의 충돌만큼이나 자연은 서양에서도 개념사적 변천을 겪었다. 고대 그리스어에서 자연을 의미하는 단어는 physis였다. 이 단어는 자동사 형태로 "자란다", "태어난다"는 의미에서 도출된 개념이었다. 그리고 "이 말들은 일단 먼저 식물들의 성장을 기술하는 말로 사용되었으며 이후 동식물 일반의 생성과 성장을 나타내는 말로 사용"되었다고 한다. 김남두, 「파르메니데스의 자연이해와 로고스의 실정성」, 『철학사상』 15(1), 2002, p.200. physis가 탄생을 의미를 담은 라틴어 natura로 번역되면서 문화와 대조되는 자연 개념이 형성되었고, 이후 그리스도

세기 후반 번역어 자연을 서구적 근대의 의미에서 해석한 의사이자 소설가인 "모리 오가이(森 鷗外)"였다. 모리 오가이가 언급한 자연주의 작가는 에밀 졸라였다. 그러나 번역어 자연처럼 일본어 자연주의는 졸라가 표방한 자연주의와 차이가 있었다. 20세기 초반 문학사조로서 '일본적 자연주의'는 자연주의와 내면묘사를 동일시하는 것이었기에, "오역(誤譯)"이란 지적까지 있을 정도다.[24] 자연주의가 '인간의 자연성'을 있는 그대로 드러낸다는 의미로 사용되었기 때문이다. 졸라류의 자연주의가 근대화로 발생한 노동자계급의 실상을 있는 그대로 재현하고자 하는 사회비판이었다면, 일본적 자연주의는 인간의 성적 욕구와 같은 내면을 있는 그대로 드러내고자 했다는 점에서 "변질"로까지 평가된다.[25]

일본적 자연주의가 근대 자연과학의 실증주의가 주창한 것처럼, 연구자와 연구대상, 작가와 현실의 분리를 실천하지 못한 것은 사실이다. 그러나 자연과 자연주의란 번역어를 오역과 변질이라 보기보다는, "'개인'에 내재하는 자연과 외재하는 자연과의 감응"의 결과, 즉 "서양적 자연관과 동양적인 자연관"의 융합으로 해석할 수도 있다.[26] 서구적 근대와 달리 동양의 근대 형성 과정에서 개인 주

.......

교와 만나면서 자연은 조물주(造物主)의 피조물(被造物)이 되었다는 것이 이정우의 『개념-뿌리들』의 주장이다.

24 김윤지, 「다야마 가타이(田山花袋)와 염상섭의 소설 비교: 『이불(蒲団)』과 『표본실의 청개구리』를 중심으로」, 『일어일문학』 45, 2010, pp.248-249; 김윤지, 「한·일 자연주의 소설의 수용 양상 비교」, 『한국일본어문학회 학술발표대회논문집』, 2008, pp.285-290.

25 안영희, 「한일자연주의소설의 묘사이론과 소설세계: 평면묘사와 일원묘사」, 『일본문화연구』 20 2006, pp.413-414.

26 김윤경, 「번역어 '자연(自然, nature)'의 성립사정: 근대 초기, 일본과 조선의 문화번역」, 『문화와 융합』 40(4), 2018, pp.390-392.

체의 출현이 주관과 객관의 분리가 아니라 주관과 객관의 합일을 통해 이루어졌다는 의미다. 자연주의에 대한 일본적 이해가 개인의 내면을 가감 없이 드러내는 일본적 소설 형태인 '사소설'(私小說)을 낳았다고 할 수 있다.[27] 즉 원(原) 개념의 전파가 시공간적 층위를 통과하면서, 번역 과정에서 전유와 변용이 발생했다고 보는 것이 정당한 해석일 것이다. 문예사조로서 자연주의는 일본을 거쳐 조선에 수입되면서 다시 변용을 거치게 된다.

식민지 조선에서 문학사조로서 자연주의가 주창된 첫 글은, 1915년 『신문계』에 실린 백대진의 글 "현대조선에 자연주의문학을 제창함"으로 알려져 있다. 핵심 내용은 몽상적, 낭만적 문학에서 벗어나 "현실을 지향하여 인생의 암면까지도 노골적으로 진직히 묘사하여 허무·가식·공상이 없는" 자연주의 문학을 지향하는 것이었다.[28] 일본적 자연주의의 수입 흔적은 사소설이 드러내고자 했던 "암면", 즉 어두운 면에서 확인된다. 조선에서 자연과 자연주의란 개념을 둘러싼 본격 논의는, 1919년 3·1운동 직후인 1920년 2월에 발표된 김환의 소설 "自然의 自覺"을 둘러싸고 문예 동인지 '창조'의 김동인과 '폐허'의 염상섭의 논쟁에서 찾아볼 수 있다.[29] 김환의

.......

27 예를 들어 일본 사소설의 시작이라 할 수 있는 다야마 가타이의 『이불』은 인간의 성적 욕구를 적나라하게 드러냈다는 평가를 받았다. 『이불』의 마지막 구절이다. "성욕과 비애와 절망이 홀연히 도키오의 가슴에 엄습해왔다. 도키오는 그 이불을 깔고 요기를 덮고 차갑고 때 묻은 비로드 동정에 얼굴을 묻고 울었다. 어두컴컴한 방, 집 밖에는 거친 바람이 불고 있었다." 이 해석과 『이불』의 인용문은, 김윤지, 「다야마 가타이(田山花袋)와 염상섭의 소설 비교」, p.250.

28 장사선, 「남북한 자연주의 문학론 비교 연구」, 『국어국문학』 130, 2002, pp.347-349에서 인용.

29 이 논쟁과 관련된 내용은, 송민호, 「1920년대 초기 김동인-염상섭 논쟁의 의미와 자연 개

소설에서 자연은 서구적 의미와 동양의 전통이 '의도적으로' 혼재되어 있었고, 염상섭의 비평은 명사로서의 자연과 부사로서의 자연을 김환이 구분하지 못하고 있다는 데 초점을 맞추고 있었다. 김동인에게 자연은 인공의 반대말이면서 동시에 저절로 만들어졌다는 의미를 담고 있었다.

　김동인과 염상섭의 자연과 자연주의를 둘러싼 '예비 논쟁' 이후 1922년 4월 염상섭이 想涉이란 필명으로『개벽(開闢)』에 발표한 평문 "個性과 藝術"은 식민지 조선에서 자연주의의 "효시"로 읽히곤 했다.[30] 조선식 자연주의가 에밀 졸라에 대한 "오해"이기는 하지만, 자연주의 그 자체가 다의성을 담고 있고, "후진사회에서는 개성확립으로서의 근대문학이 자연주의로서 시공의 양면을 통해 형성 확립되었다는" 점을 지적한다.[31] 반면, "개성과 예술"은 "자연주의를 오해한 글이"며 "개성의 해체·붕괴 위에 구축된 것이 프랑스 중심의 일반적 자연주의라면, 개아나 개성에 집착하면서 국가나 사회와 격절된 개성만을 추구한 것이 일본이나 염상섭의 회색적 '자연주의'"라는 단언도 있다.[32] "개성과 예술"을 '다시' 읽어 본다.[33]

........

　　넘의 의미적 착종 양상」,『서강인문논총』 28, 2010, pp.124-133.

30　대표적으로, 김윤식,「韓國 自然主義文學論攷에 對한 批判: 韓國 現代文藝비평사 연구(三)」,『국어국문학』 29, 1970. 1919년 3·1운동 이후 일제의 문화통치가 시작되면 등장한 지성사 전반을 아우르는 종합 매체였던『개벽』은 1920년 6월에 창간되어 1926년 8월 강제 폐간되기까지 통권 72호가 발행되었다. 1919년 3·1운동 이후 일제가 문화정치를 표방하면서 각종 청년단체들이 생겨나기 시작했고, 그 가운데 하나인 '천도교청년회'가 창간한 잡지가『개벽』이었다. 김동인은 염상섭과 현진건이『개벽』을 무대로 "출세"했다고 적은 바 있다. 1923년 중후반을 경계로『개벽』에는 사회주의 관련 논설이 증가한다. 최수일,『『개벽』연구』, 소명출판, 2008.

31　김윤식,「한국 자연주의문학논고에 대한 비판」, p.2.

32　장사선,「남북한 자연주의 문학론 비교 연구」, p.348. 이 글에서는 문학평론가 백철이

敎權의 威壓으로부터 解放되고, 夢幻에 甘醉한 浪漫的 思想의 베일로부터 버서 나와 自己의 正體를 明瞭히 凝視할만치, 깁고 오랜 꿈애서 깨여 나온 近代人은, 爲先 모든 것을 疑心하기 始作하얏다. 이 疑心이야말로 어떠한 時代에던지 모든 文化의 酵母다. … 自覺한 彼等은, 第一에 爲先 모든 權威를 否定하고, 偶像을 打破하며, 超自然的 一切를 물리치고 나서, 現實世界를 現實 그대로 보랴고 努力하얏다.

데카르트의 "나는 생각한다. 그러므로 나는 존재한다"를 떠올리게 하는 서술이다. 근대적 자아로서 정신과 그 대상인 현실, 즉 자연을 "그대로" 보려 하는 예술인의 자세가 담겨 있다. 염상섭은, 위 인용문 뒤에 "이러한 思想은, 自然之勢로 信仰의 動搖를 誘致한 同時에, 神聖이니, 偉大니, 絶對니, 崇拜이니 하는 等 用語에 對한 意義를 疑心하게 되엇다"고 적었다. 리얼리즘이란 문예사조를 "사상"으로 수용하며, 자연이란 개념은 전통적 의미로 사용하고 있다. 그 다음 염상섭은 비약한다. "현실"을 일본식 자연주의로 해석한다. 일본식 자연주의의 수입 흔적이다.

.......

1956년 발간한 『신문학사조사』에서 염상섭의 "개성과 예술"을 자연주의를 옹호한 글로 평가하고, "표본실의 청개구리"를 자연주의에 기반하여 만들어진 작품으로 평가했지만, 이후 번복했다고 지적하고 있다.
33 想涉, "個性과 藝術," 『開闢』 22, 1922. 이 글에서 인용하는 자료 가운데 url이 부기되어 있는 것은 국사편찬위원회 한국사데이터베이스에 실려 있는 것들이다. http://db.history.go.kr/item/level.do?setId=22&itemId=ma&synonym=off&chiness-Char=on&page=1&pre_page=1&brokerPagingInfo=&position=1&levelId=-ma_013_0220_0150 (검색일: 2019. 9. 9.)

이러한 心理狀態를, 普通 이름하야, 現實暴露의 悲哀, 또는 幻滅의 悲哀라고 부르거니와, 이와가티〈2〉信仰을 일허버리고, 美醜의 價値가 顚倒하야 現實暴露의 悲哀를 感하며, 理想은 幻滅하야, 人心은 歸趣를 일허버리고, 思想은 中軸이 부러저서, 彷徨混沌하며, 暗澹孤獨에 울면서도, 自我覺醒의 눈만은 더욱더욱 크게 뜨게 되엇다. 或은 이러한 現象이, 돌이어 自我覺醒을 促進하는 그 直接原因이 된 것이라고도 할 수 잇다. 何如間 이러한 現象이 思想方面으로는 理想主義, 浪漫主義 時代를 經過하야, 自然科學의 發達과 共히, 自然主義 乃至 個人主義思想의 傾向을 誘致한 것은 事實이다. … 自然主義의 思想은, 結局 自我覺醒에 依한 權威의 否定, 偶像의 打破로 因하야 誘起된 幻滅의 悲哀를 愁訴함에, 그 大部分의 意義가 잇다.

리얼리즘이란 "사상"을 자연주의 "사상"으로 이해하면서, 자연주의와 개인주의를 동일시한다. 그리고 모파상의 작품『여자의 일생』을, "未婚한 處女가 自己의 男便될 사람은 偉大한 人物이라고 想像하고, 結婚生活은 神聖하고 滋味스럽은, 男女의 結合이라고 생각하얏든 것이, 及其也 結婚하고 보니 平凡한 男子에 不過하고 男女의 關係는 結局 醜猥한 性慾的 結合에 不過함을 깨닷고 悲歎하는 것이, 自然主義作品"으로 평가한다.

近代人의 自我의 發見이라는 것은, 一般的 意味로는 人間性의 自覺인 同時에, 個個人에 就하야 考察하면, 個性의 發見이요, 高調요, 굿센 主張이며, 새롭은 價値賦與라 하겟다. … 所謂 個性

이라는 것은 무엇인가. 個個人의 稟賦한 獨異的 生命이, 곳 그 各自의 個性이다. 함으로 그 거룩한 獨異的 生命의 流露가 곳 個性의 表現이다.

즉 염상섭에게 근대인의 표징은 바로 개성이다. 근대적 자아는 개성을 가진 존재다. 따라서 예술도 자연법칙(natural laws)에 따라 설명되어야 한다고 주장하는 자연주의 예술철학자 테느(H. Taine)의 주장에 배치되는 기술이라고 할 수 있다.[34] "靈魂은 永遠히 不滅할 것이다"는 구절은 정신을 물질로 환원하고자 하는 자연주의에 대한 몰이해로 읽힐 소지도 있다. "개성과 예술"이 조선식 자연주의의 시초가 아니라는 주장을 뒷받침하는 구절들이기도 하다.

그러나 염상섭은 '종이'를 예로 개성이 인간의 보편적 본성을 부정하는 것이 아님을 보여준다.

一般으로 紙類는 共通한 使命잇는 것이다. 卽 同一한 需用的 價値가 잇는 것이다. 更言하면 紙類로서의 共通한 生命이 잇다. 그러나 洋紙는 鐵筆로 씨우거나 塗壁에 適當하고, 朝鮮紙는 毛筆로 씨우거나 窓戶紙로 使用될 紙品을 享有한 것이다. 勿論 兩種 紙類의 用途를 絶對로 轉換하여서는 아니 된다 함은 아니나, 그 特性을 딸아서 適用하여야 充分한 效果를〈4〉 어드리라 함이다. 함으로 鐵筆로 씨우거나 塗壁用으로 使用되는 데에, 洋紙의

........

34 H. Taine, *Philosophy of Art*, New York: Holt & Williams, 1873. 1864년 겨울 테느의 강의록에 기초한 책이다.

個性이 잇고 딸아서 그 生命이 잇는 것이며, 朝鮮紙는 毛筆로 씨우며 窓戶紙에 需要되는 거긔에, 朝鮮紙된 特長 卽 個性이 表現되며, 生命이 流露되는 것이다.

일반적 인간성과 독이적 생명이 공존할 수 있는 논리의 제시다. 자연주의 예술철학자 테느가 "예술 작품은 일반적 정신의 상태와 주위 환경의 합세에 의해 결정된다"고 했을 때,[35] 이 일반적 정신의 상태는 염상섭이 일반적 인간성이라 하는 것과 동의어처럼 보인다. "개성과 예술"은 보편적 인간성이 개인에게 개성으로 구현되고, 그 개성의 집합적 형태가 "민족적 개성"으로 나타남을 보여주려 한다는 점에서 자연주의 선언으로 읽힌다.

문학사조 자연주의의 개념사에서 서양의 표준을 설정하고 일본과 조선에서 수입하는 과정에서 오해가 발생했다는 주장은, 개념의 제국주의론에 접근하는 것이다. 조선이 근대로 진입하는 시기에 번역가이자 문학인이었던 안서(岸曙) 김억(金億)은, 1921년 『개벽』에 실은 근대문예에 관한 글에서 번역과 "지방색"을 언급한다.[36]

近代文學上의 傾向은 各國을 勿論하고 가튼 점이 만흡니다. 人情, 風土, 習慣, 境遇에 依하야 自然 어찌할수업시 다른 點은 잇습니다. 마는 그러나 大體로 보면 가튼 點이 잇는 것은 毋論입니다. 佛國에 自然主義가 流行하는 때에는 반듯이 露國에도 自

.......
35 H. Taine, *Philosophy of Art*, part II.
36 안서, 「近代文藝, 自然主義 新浪漫主義 附 表象派 詩歌와 詩人」, 『개벽』 12, 1921. http://db.history.go.kr/id/ma_013_0120_0200 (검색일: 2019. 9. 21.)

然主義의 時代엿습니다. 말하자면 全體를 싸고 돌아가는 思潮
의 傾向은 同一하엿습니다. 그러기에 近代文藝에는 어떤 나라의
近代라는 것을 말하지 아니하고, 다만 一般으로 떠돌아 가는 思
潮의 傾向을 말하면 곳 歐洲全體의 文藝를 紹介함이 되는 바입
니다. 한데 文學上에 重要한 地位를 占領하고 잇는 地方色 所謂
Local colour라는 것이 잇습니다. 이것은 그 地方사람이 아니
고는 別로 興味를 느끼지 못하며, 또는 價值를 認定할수업는 것
입니다. 여러 말할 것업시 朝鮮의 春香傳 가튼 것을 外國사람이
본다하면 무슨 興味가 잇겟습니까. 더욱 千字풀이가튼대 이르
러서는 어떠한 言語를 가지고라도 飜譯할 수업는 것입니다, 하
고 또 그것을 飜譯한다고 하여도 족음도 朝鮮사람이 朝鮮文으
로 읽고 느끼는 것만한 興味가 업는 것은 重言을 要할 것이 업
습니다. 이러한 것이 다 地方色이라는 것입니다. 이러한 것은 近
代나 古昔을 毋論하고 如前히 잇습니다.

프랑스의 자연주의 선언이라 할 수 있는 졸라의 "실험소설"
(1879)과 염상섭의 "개성과 예술"을 비교하는 한 연구에서는, 자연
주의 개념의 오역과 오해가 아니라 자연주의 개념의 "변형" 또는
"변용"이 이루어졌음을 실증하고 있다. 일본식 자연주의의 수입이
고,[37] 식민지 상황에서 근대적 자아와 민족적 개성을 필요로 한 시

.......
37 염상섭의 자연주의가 하세가와 덴케이(長谷川天溪)가 『太陽』에 실렸던 "幻滅時代の藝
術"(1906), "現實暴露の悲哀"(1908) 등에서 차용한 것이라는 주장에 대해, 환멸시대나
현실폭로가 "개성과 예술"에 담겨 있지만 그 글들에는 개인주의와 개성이란 내용이 없다
는 점을 들어, 염상섭의 자연주의 수입 과정에 대한 보다 정치한 연구가 필요하다는 주장

점에서 발생한 개념의 "독창적 변형"일 수 있다는 해석도 가능하다.[38]

3) 사회주의자의 자연주의 비판

"개성과 예술"이 발표된 이후인 1924년 『개벽』의 창간 4주년 기념호 부록인 『重要術語辭典』에는 자연주의란 항목이 있다. 이 사전의 편찬자는, 1923년 사회주의 계열의 문학 동호회인 파스큘라(PASKYULA) 소속이었고 이후 1925년 카프의 구성원이 되는, 낭만주의에서 전향한 회월(懷月) 박영희(朴英熙)였다.[39] 그 사전의 자연주의에 대한 정의다.[40]

.......

도 있다. 송민호, 「1920년대 초기 김동인-염상섭 논쟁의 의미와 자연 개념의 의미적 착종 양상」, p.116. 염상섭이 일본식 자연주의를 받아들였음을 실증하는 프랑스와 일본과 한국 3국의 자연주의 비교연구로는, 강인숙, 『佛·日·韓 3국의 자연주의 비교연구 II: 염상섭과 자연주의』, 솔과 학, 2015. 이 책은 염상섭의 "표본실의 청개구리"를 전형적인 일본식 자연주의인 1인칭 사소설로 규정하고 있다.

38 유기환, 「자연주의론 비교 연구: 졸라의 「실험소설」과 염상섭의 「개성과 예술」」, 『불어불문학연구』 100, 2014, pp.289-314. 개념의 발생-전파-번역-전유-변용-분단의 과정에 대한 이론적 논의는, 구갑우, 「한반도 민족 개념의 분단사」, 구갑우·이하나·홍지석, 『한(조선)반도 개념의 분단사 1』, 사회평론아카데미, 2018, pp.25-59 참조.

39 동인지 『백조』의 감상적 낭만주의에서 신경향파 사회주의로 전향하는 박영희는, 송민호, 「카프 초기 문예론의 전개와 과학적 이상주의의 영향: 회월 박영희의 사상적 전회 과정과 그 의미」, 『한국문학연구』 42, 2012, pp.145-178. 1925년 이전의 박영희는 "러시아나 프랑스의 문학작품, 혹은 서양의 문화적 전통과 교양에서 얻은 지식을 인용하고 참조하면서" 글을 썼다. 예를 들어, "약한 신은 강한 생활에는 있을 수가 없는 것이다"와 같은 표현이다. 이원동, 「1920년대 박영희의 일본 프로문학론 수용과 자기 맥락화: 참조와 인용의 방법을 중심으로」, 『어문학』 135, 2017, p.274.

40 朴英熙 編, "開闢創刊四十周年記念號附錄, 重要術語辭典," 『개벽』 49, 1924. http://db.history.go.kr/item/level.do?sort=levelId&dir=ASC&start=1&limit=20&page=1&pre_page=1&setId=3&prevPage=0&prevLimit=&itemId=ma&types=&synonym=

19세기 중엽으로부터 擬古主義(고전주의, classicism)가 쇠패하면서 다시 일어난 문학상 운동이니 擬古主義에서 형식에 속박되엿든 것에 반항적으로 浪漫主義, 또 그것에서 다시 뛰여 나온 것이다. 다시 말하면 「자연 그대로」 혹은 「잇는 그대로」라는 말을 막연히 표시하는 것이다. (1) 객관의 세계를 자연이라구 부른다. (2) 마음의 세계 즉 정신의 세계에 대해서 물질계를 자연이라고 부른다. (3) 理想에 대해서 자연이라구 부르는 때가 잇다. (4) 기교에 대해서 죽음도 인위적 가공을 더하지 안은 赤裸의 事象을 자연이라구 부른다. (5) 사물의 천성, 즉 천연 그대로의 성질을 자연이라구 부른다. (6) 이상에 대한 정상을 자연이라구 부른다. 이와 가티 자연이란 말은 그 의미가 여러 가지인고로 自然主義라는 말도 그 써지는 방면이 여러 가지인 것이다.

위의 글에서 볼 수 있는 것처럼, 자연주의는 "막연히 표시"하는 문예사조로 그리고 자연이란 개념 자체가 전통과 근대를 담은 번역어이기 때문에 자연주의 또한 "그 써지는 방면이 여러 가지"로 정의된다.[41] 염상섭이 강조한 개인주의와 개성 그리고 민족적 개성은 정의에 포함되어 있지 않다. 바로 밑 철학에서의 자연주의 항목에

.......

off&chinessChar=on&brokerPagingInfo=&levelId=ma_013_0480_0320&position=0 (검색일: 2019. 9. 9.)

41 루소와 니체도 자연주의 윤리학의 한 분파로 해석되고 있다: "자연이라는 말을 천연이라는 뜻으로만 해석할 것이면 「자연으로 도라가거라, 사람의 본성을 따러라.」 한, 룻소(Rousseau, 1670-1741(佛))의 道德論도 또한 일종이다. 어듸까지든지 본능에 충실하라는 니이쩨에의 道德論도 그 본능이라는 것을 사람의 본성이라고 시인하는 것으로부터 보면 밝히 그것은 윤리학상 自然主義라고 하겟다."

는 "철학상의 自然主義 그 근본사상은, 정신현상을 물질현상의 연속으로 보는 것이다"는 구절이 있다. 더불어, "정신현상은 물질현상에서 나온 것이고 물질 이외에는 정신이 잇지 안이하다. 마음의 작용은 신체가 잇슨 후에 비로소 생기는 것이다. 즉 말하는 唯物論이다.—모든 현상을 물질과 그 동작의 결과라고 보는 唯物觀이 철학상 自然主義인 것이다."라고 되어 있다. 정신 대 자연의 대립구도를 설정한 앞의 자연주의와 모순되는 진술이다. 그러나 철학으로 제한되었지만, 만약 자연주의가 유물론이라면 사회주의자들은 이 철학적 정의를 긍정해야 하는 상황에 놓이게 된다.

그 뒤에 나오는 "自然主義文學"의 정의다.

自然主義 아래서 쓰는 작품이니 관찰묘사는 순객관적으로 하는 것이다. 古文藝에서 美를 요점으로 하엿든데에 반대로 眞을 잡을려고 애섯다. 가장 自然主義의 목적 제재와 방법 태도의 일반은 전에 낭만주의와 自然主義새이에 徑路를 알면 自然主義文學의 본질을 알 것이다.

(1) 공상에서 실현에 (2) 열정에서 理智에, (3) 주관적에서 객관적에 (4) 정신에서 물질에 (5) 기교에서 무기교에 (6) 예술을 위한 예술에서 인생을 위한 예술에 (7) 유희에서 엄숙에 (8) 운문에서 산문에 (9) 이상에서 평범에—등의 구별을 할 수가 잇다.

그리고 자연주의 묘사를 일본식 자연주의의 특징인 "暗面描寫"

와 동일시한다. 자연주의 작가로는, 모파상, 졸라, 플로베르 등의 프랑스 작가를 지목한다.[42] 암면묘사의 정의에서, "성욕"의 묘사를 강조하는 것에서 일본식 자연주의의 영향을 볼 수 있다.

　　과학적이라는 것은 동시에 현실적이라 할 수 잇다. 현실적이라는 것은 얼는 말하면 「赤裸」라고도 할 수 잇다. 그런고로는 自然主義者의 묘사는 어대까지든지 실제를 중하엿고 그 취미의 선악으로 발현 혹은 은폐하지는 안엇다. 인생의 眞이라든지 혹은 현실적이라면 모든 것이 「赤裸」가 되는 것이다. 다시 말하면 선악을 합해 된 인생의 전부를 관찰하게 되는 것이다. 따라서 잇때것 감추어 잇는 인생의 暗面, 인생의 醜汚한 暗面이 나타나게 되엿다. 현실과 眞을 사랑하는 自然主義者는 인생의 暗面을 묘사하는 것이다. 그런고로 人生美만을 찬송하든 浪漫主義에 비해서 自然主義는 暗面 묘사를 중요한 점으로 삼엇다. 暗面에는 더욱이 「성욕」에 대한 것이 만엇다. 自然主義 이전에는 성욕이라는 것은 할 수 잇는대로 멀리 하엿다. 더러운 것, 非倫의 것, 붓으로 쓰기에도 붓그러운 일이라구 하엿다. 그러나 성욕이 인간 생활을 강하게 지배하는 이상, 그것을 배척하고는 참된 인생을 묘사할 수가 업다. 眞-現實-科學的이라는 곳에서 自然主義의 문학에는 성욕이 중요하게 된다는 것은 사실이다. 자연주의에서 성욕뿐만 안이라 인간의 물질적 방면이 自然主義에서 중

.......

42 19세기 프랑스 소설가는 모파상, 졸라, 플로베르, 발자크 순으로 조선에 소개되었다고 한다. 사실 작품의 생산 시기는 역순인데, 이 현상은 모파상이 단편소설 작가여서 일본에서 먼저 번역되었을 것이라는 추론도 있다. 유기환, 「자연주의론 비교 연구」, p.292 주석 7번.

요시하게 된 것은 늘 말하는 것이다. 인간을 영적이라고 생각하는 대신에 인간도 犬猫와 가튼 동물에 더 지내지 안는다는 것이다. 극단으로 말하면 인간도 戰的 생활을 선택하고 잇다. 세계는 醜化하여 간다. 억지로 醜化시키는 것이 안이라 자연히 그 전체가 醜化되여 가는 것이 현대의 생활이다. 그런고로 그들은 인생의 醜面을 용감이 發露시키고 말엇다. 묘파산의 「뻴암이女의 일생」 소라의 「野獸의 喜劇」 다눈시오(D'annunzio)의 「死의 승리」 등 소위 世人이 말하는 貪婪, 强慾, 敗倫, 不德인 모든 인생의 暗面을 폭로시켯다. 다시 말하면 暗面描寫는 自然主義 작품의 중대한 것이다.

결국, 암면묘사와 자연주의 문학묘사와 같은 것이 된다. 사회주의자였던 회월이 편집한 이 사전에서 사실주의(寫實主義)로 번역된 리얼리즘이 상대적으로 소홀히 취급되고 있다는 점도 주목의 대상이다. 1920년대 중반 정도까지 사실주의는 주로 표현기법 차원에서 언급되었다.[43] 사실주의는 다음과 같이 기술된다.

觀念이나 理想을 써나 現實그대로 事實그대로를 描寫하는 主義니 一八五〇年으로부터 一八七〇年동안은 獨逸文壇은 寫實主義의 時代이엿다. 「少年獨逸派」의 사람들이 寫實的 傾向에기 우러젓든中굿스-고와가튼사람의만흔 作品이잇다 시골의 生活

┈┈┈┈
43 손정수, 「1930년대 한국 문예비평에 나타난 리얼리즘 개념의 변모 양상에 관한 고찰」, 『외국문학』 46, 1996, p.228. 조선에서 사실주의란 표현이 등장한 시점은 1909년경이었다고 한다.

을 그린 村落生活을 그린 곳도헤루�"오에투밥바等 맷사람의 손
으로된것이잇섯다. 그 村落小說文藝도 寫實主義派에 加入할만
한 것이다 戱曲에는 헷베루도 쏘한 有名한 寫實主義者이엿다.

이 정의는 조선문단에서 자연주의가 리얼리즘보다 먼저 유입되
었음을 보여주는 지표로 보인다. "현실그대로 사실그대로"로는 자
연주의와 같은 내용이고, 사실주의의 사례로 19세기 독일문단을 예
로 드는 것도 특이하다. 자연주의와 달리 사실주의의 연관 항목도
없다.

사실 회월은, 자연주의라는 문예사조가 서구에서 일본을 경유한
수입품임을 인식하고 있었다. 1924년『개벽』제44호에 실린 글, "自
然主義에서 新理想主義에 기우러지는 조선문단의 최근경향"의 앞
부분이다.[44]

朝鮮문학이라는 것은 일반을 표준삼고 말하면 그 수입하여
드리는 문학이, 太平洋이나 太西洋을 넘어 오는 것이 안이라 엇
던 것을 물론하고 玄海灘을 넘어 오는 연락선이 실코서 오는 것
이 사실이다. … 우리는 아즉것 憧憬의 眞美를 맛보기 전, 남의
자연주의를 수입하엿고, 남의 심각한 자연주의를 맛보기 전에,
또 남의 이상주의에 따라나려는 모방적 생활도 하엿든 것이다.

.......

44　懷月,「"自然主義에서 新理想主義에 기우러지는 조선문단의 최근경향」,『개벽』44, 1924.
　　http://db.history.go.kr/item/level.do?setId=125&itemId=ma&synonym=off&chi-
　　nessChar=on&page=1&pre_page=1&brokerPagingInfo=&position=55&levelId=-
　　ma_013_0430_0150 (검색일: 2019. 9. 9.)

조선의 자연주의 작품이 한계적이었음도 지적한다.

> 자연주의 문학이 잇달것이면, 그것은 진실한 의미에서 보면, 인생의 暗面이라는 것의 묘사보다도 주인공의 타락을 서술한데 불과하엿다. 따라서 묘사는 병적으로 不活潑하엿고 流暢한, 농후한 색채잇는, 소-라나 모파산의 소설의 그것과 가티, 그리 상쾌한 맛도 물론 업섯다. 다시 말하면 日本文學의 자연주의의 波及이나 안이엿든지 하는 感도 적지안타.

그러면서 자연주의에서 신이상주의(新理想主義)로의 이행을 소망하는 모습을 보인다. 신이상주의는 자연주의의 과학성과 대척점에 있는 정신주의라 부를 수 있는 이념적 지향이었다. 예술을 위한 예술이 아니라 인생을 위한 예술을 추구하는 신이상주의를 경유하여 박영희는 사회주의자의 길을 가게 된다.[45]

> 신이상주의는 어대까지든지 적극적으로 인생을 긍정하고, 생명을 사랑하고 노력을 힘쓰는 것이다. 자연주의는 방관적이며, 의지를 버리고 감정보다도, 다만 현실을 객관적으로 묘사하려는데 비해서 新이상주의는 가장 堅實하고 참된 인생의 적극

........

45　송민호, 「카프 초기 문예론의 전개와 과학적 이상주의의 영향」, pp.145-178.『개벽』의『중요술어사전』을 분석한 연구에서도, 박영희가 자연주의 대 신이상주의의 대립구도를 염두에 두었음에 주목하고 있다. 강용훈, 「문학용어사전의 계보와 문학 관련 개념들의 정립 양상: 1910-1920년대 제국 일본과 식민지 조선에서 편술된 문학용어사전을 중심으로」, 『상허학보』38, 2013, p.167.

적 개방일 것이다. 자연주의를 주창할 만한 암흑의 시대는 비록 완전치는 못한 문학이나, 지내가고 말 것이다. 우리의 생활이 暗面으로만 잇지 안이할 것에 추측해서, 우리의 압혜는 아즉 출생치도 안이한 幻滅時代도 잇고 (생활은 환멸시대에 잇스나 문예는 아즉 도달치 안이 함) 새 광명을 기다리는 영웅주의 시대도 잇슬 것이다. 그러나 실제로 우리압혜는 큰 환멸의 深淵이 가로거처 잇는 것이다. 이것은 朝鮮 전민족의 생활이 그러한 까닭이다. 그럼으로 이 환멸을 넘어서 비로소 건전한 인생 참된 생활을 잡게 되는 것을 나는 新이상주의라고 의미하엿다.

1925년 8월 카프가 설립되고 4개월여가 지난 후, 회월은 1925년 12월 『개벽』에 게재한 글에서 "기형적으로 발달한 부분적 생활을 마취시키는 문학은 말고 생활의 수평적 향상을 위한 민중적 문학을 건설할 때가 이르럿다"고 주장하며, 김기진의 "붉은 쥐"(1924년), 조명희의 "땅 속으로"(1925년), 이기영의 "가난한 사람들"(1925년), 주요섭의 "살인"(1925년), 박영희의 "전투", 송영의 "느러가는 무리"(1925년) 등의 작품을 언급하며 "신경향파(新傾向派)"란 용어를 사용한다.[46]

얼는 말하면 지금까지에 文壇은 쁘르즈와의 文壇이엿다. 그러나 푸로레타리아의 생활이 해방되려는 이 때에, 쁘르즈와의

46 박영희, 「新傾向派의 文學과 그 文壇的 地位, 今年은 文壇에 잇서서 새로운 첫거름을 시작하엿다」, 『開闢』 64, 1925. http://db.history.go.kr/id/ma_013_0630_0180 (검색일 2019. 9. 9.)

몰락이 不遠한 이 때에, 우에 말한 新傾向派는 더 심각한 각오를 가지고 無産계급에 유용한 문학을 건설하기에 힘써야 할 것이다.

두 개의 문학, 부르주아 문학과 프롤레타리아 문학이 있다는 선언에 다름 아니다. 문학사조로서 자연주의는 프롤레타리아 문학의 묘사법이 아니라는 생각의 일단이 등장하며, 신이상주의를 주창할 때보다 조금 더 폄하된다. 자연주의는 프롤레타리아의 철학인 유물론과 친화성을 결여하게 된다.

더 稠密하게 분석하여서 보면 아즉것 그 중에 혹자는 전형적 형식에서 해방되지 못하고 자연주의나 낭만주의 시대의 묘사법이 만히 보인다. 그러나 그들은 형식에는 불만한 그만큼 본질에 충실하려 하엿다. 또한 형식에 매몰되엿든 그만큼 그 주인공의 최종은 파괴, 살인, 조소, 宣傳...등의 답변이 잇섯다.

박영희의 "신경향파"란 개념은 사회주의 경향의 작품에서 "공통된 특성을 추출하고", "근대 비평의 언어로 체계화"한 것으로 평가된다.[47]

신경향파란 개념을 제시한 후 박영희는 문학사를 재구성하는 방식으로 "계급문학"의 개념을 도입했다. 1926년 1월 『조선일보』에 발표한 "旣成文學의 自然性과 階級文學의 必然性"에서는, "전

........

47 이원동, 「1920년대 박영희의 일본 프로문학론 수용과 자기 맥락화」, pp.272-273.

제적 생활의 산물로서의 고전문학"에서 "자유의 미의식"을 담지한 "낭만주의문학"으로, 낭만주의문학에서 "사회의 현상과 인생의 생활을 있는 그대로 옮겨 놓는 것을 중요시하"는 자연주의문학으로,[48] 그리고 이 기성문학들에서 프롤레타리아 문학인 계급문학, 투쟁문학으로의 이행을 주장했다. 박영희에게 자연주의문학의 "과학의 본질상 요소는 세공(細工)"이었다.

> 『이상에 대한 현실』이 아니라 『불합리한 현실에 대한 투쟁』을 말하여 『객관의 세계』가 아니라 주관의 세계를 뜻함이며 『정신세계에 대한 물질세계』가 아니라 『생산분배의 사회적 의식』을 말함이여, 『기공』이 아니라 『행동』이며 『암면묘사』가 아니라 『xxxx』이니, 하나는 현상의 자연적 의시를 말함이요, 하나는 행동의 필연성을 뜻함이니 전자는 기성문학의 자연성이요, 후자는 프롤레타리아 문학의 필연성이다.

부르주아 문학인들이 신흥예술을 "고의(故意)"의 예술이라 부르는 것에 대해 박영희는 사회현상을 그들은 자연성으로 보고 있음을 지적했다. 박영희에게 자연은 필연에 대비되는 우연의 의미를 가지는 전통적 개념으로 사용된 셈이다. 그러나 박영희의 글에는, 생산분배와 같은 마르크스주의적 흔적이 보이지만, 자연주의문학의

........

48 임화는 1926년 1월 『매일신보』에 발표한 글에서, "우리 문단도 자연주의가 제창된 때로부터 엿태껏 실 경험을 주요시하는 고백문예적 작품이 만이 발표되엿다"고 적었다. 林和, 「근대문학상에 나타난 연애: 연애와 문예의 신구」, 이형권 엮음, 『임화 평론선집』, 지식을 만드는지식, 2015.

뒤를 잇는 계급문학은 어떤 창작방법을 가지는지가 명확하지 않았다.[49] 박영희가 신경향파란 개념을 제시한 후 자연주의 문학인인 염상섭과 인신공격에 가까운 논전을 벌였을 때,[50] 염상섭은 계급문학을 낭만주의와 자연주의와 같은 근대문학의 한 사조로 인식했다.[51]

사회주의자 팔봉(八峰) 김기진(金基鎭)은 프롤레타리아 문학이 제기된 이후 1929년 문학사조로 "변증적 사실주의"를 내세웠다. "사람의 의식이 생활상태를 결정하는 것이 아니라 그와 반대로 생활상태가 의식을 결정한다"는 마르크스의 "정치경제학 비판 서문"의 한 구절을 증명된 명제라 주장하며 시작한 글에서였다.[52] 그 글의 부제는, "양식문제에 대한 초고"였다. 팔봉의 "존재를 최후로 결

.......

49 예를 들어, 카프의 초기 구성원이었던 팔봉 김기진은 1925년 2월 『개벽』 제56호에 "一月創作界總評"이란 글에서, 현진건의 "불"을 평하면서, 말미에 "寫實主義는 엇던 意味에서 조타. 그러나 寫實主義가 寫實主義로써 끗을 막을 때 얼마나 애색한지…"라 쓰고 있다. 자연주의와 구분하여 사실주의란 개념을 문학사조로 사용하고 있지만, 계급문학이 선택하는 문학사조로서의 사실주의는 아닌 듯하다. 임화는 이 시점에서, 성아(星兒)란 필명으로 "정신분석학을 기초로 한 계급문학의 비판"을 썼다. 『조선일보』, 1926. 12. 23.

50 박영희가 신경향파란 개념을 제시하자 조선식 자연주의 선언을 했던 염상섭은 "階級文學을 論하야 所謂 新傾向派에 與함"이란 반박 글을 발표했다. "惡性『인풀류엔자』"인 신경향파는 "文壇的 一現象"으로 "아무 의미 없는 말"이란 것이 염상섭의 주장이었다. 자신의 '자연주의적 작품'을 "기교에 기우러졌다"고 평가하는 신경향파에 대한 불만도 담겼다. 염상섭, "계급문학을 론하야 소위 신경향파에 여함," 『조선일보』, 1926. 1. 22. 인신공격에 가까운 글의 내용은 박영희의 대응인 "新興藝術의 理論的 根據를 論하야 廉想涉君의 無知를 駁함"으로 절정에 올랐다. 염상섭의 글이 "이론도 없고 주견도 없고 판단력조차 상실되"어 있다고 시작한 박영희는, 예술상의 2대 분파로 "예술을 위한 예술"과 "인생을 위한 예술"로 구분하며 문학이 후자가 되어야 함을 주장했다. 박영희, 「신흥예술의 이론적 근거를 론하야 염상섭군의 무지를 박함」, 『조선일보』, 1926. 2. 3.

51 이원동, 「염상섭이라는 타자와 프로문학의 내용형식 논쟁」, 『국어국문학』 167, 2014, p.270.

52 八峰, 「辨證的 寫實主義 (一): 樣式問題에 對한 草稿」, 『동아일보』, 1929. 2. 5. http://db.history.go.kr/id/npda_1929_02_25_v0003_0420 (검색일: 2019. 9. 23.)

정하는 것은 형식이다"라는 명제를 내세웠다.[53] 그 이유는 부르주아 문학의 사조가 프롤레타리아 문학의 형식이 아니라는 주장을 위해 서였다. 팔봉의 형식은 사조에 다름 아니었다는 해석도 가능하다. 팔봉의 자연주의란 문학사조에 대한 평가다.[54]

> 종래의 문예상의 제 유파 예컨대 고전주의, 낭만주의, 자연 주의, 사실주의의 등은 각기 그 사회적, 계급 배경과 근거를 명 확히 가지고 있다. … 자연주의 또는 사실주의는 19세기 중엽으 로부터 점차 대두하여 온 그리고 오늘의 융성을 보이는 상공 부 르주아지에 그 근거를 두었으니 자연주의문학은 봉건영주와 지 주계급의 이데올로기에 반항하여 일어서서 옹감히 개성의 해방 인습의 타파 현실에의 복귀 관학적 정신의 발양 등의 이데올로 기를 가지고 싸워온 문학인 까닭이다.

자연주의와 사실주의를 동일시하면서, 자연주의의 시대적 사명 을 긍정했다. 염상섭의 "표본실의 청개구리", "밥", "두 출발" 등은 "냉정하게 사물에 대하고 인생을 있는 그대로 객관적으로 해부하

.......

53 八峰, 「辨證的 寫實主義 (二): 樣式問題에 對한 草稿」, 『동아일보』, 1929. 3. 1. http://db.history.go.kr/id/npda_1929_03_01_v0003_0600 (검색일: 2019. 9. 23) 1920년대 중 후반 회월과 팔봉의 이른바 '내용형식논쟁'을, 김기진과 염상섭은 "실감의 창출을 중심으 로 한 소설의 재현 효과를 강조했지만"박영희는 프롤레타리아 문학의 고유성을 "소설을 사회적 삶을 은폐하거나 그 은폐를 파괴하는 기능으로 이해"했다, 근대소설이 무엇인 가라는 문제의식 하의 해석은, 이원동, 「염상섭이라는 타자와 프로문학의 내용형식 논쟁」, pp.282-284.

54 八峰, 「辨證的 寫實主義 (三): 樣式問題에 對한 草稿」, 『동아일보』, 1929. 3. 2. http://db.history.go.kr/id/npda_1929_03_02_v0003_0520 (검색일: 2019. 9. 23.)

려 하였고 이상을 동경하지 않고 현실에 집착하려" 했다는 평가를
했다. 염상섭은 "1920년대의 조선의 중류계급 소시민의 이데올로
기"를 대변했다는 문학을 계급적 이해관계의 발현으로 보는 마르크
스주의적 평가와 함께였다. 따라서 사회현상에 대한 관찰의 태도가
자연주의문학에서는 주관적, 보수적이라면 프롤레타리아 문학에서
는 "객관적, 현실적, 실재적, 구체적, 진취적"이라는 주장이었다. 이
이분법을 제시하면서도 작가들의 평가에서는 프롤레타리아 문학을
대표하는 최서해와 이기영이 낭만주의적 요소를 가지고 있기에 김
동인과 염상섭을 조선의 대표적 "리얼리즘"(realism) 작가로 평가
하고, 김동인의 "감자"와 염상섭의 "윤전기"를 비평했다.[55] 다시금
자연주의와 리얼리즘의 동일시였지만, 리얼리즘을 사실주의로 번
역하지 않은 점은 주목의 대상이다.[56] 1928년 러시아프롤레타리아
작가동맹(RAPP)이 프롤레타리아 리얼리즘을 창작방법으로 제시
하자,[57] 리얼리즘의 번역어로 종래의 사실주의와 음역(音譯, translit-
eration)인 리얼리즘이 병행적으로 사용되었던 것으로 보인다.[58]

.......

55 八峰,「辨證的 寫實主義 (四): 樣式問題에 對한 草稿」,『동아일보』, 1929. 3. 3. http://
 db.history.go.kr/id/npda_1929_03_03_v0003_0420 (검색일: 2019. 9. 23.)
56 八峰,「辨證的 寫實主義 (五): 樣式問題에 對한 草稿」,『동아일보』, 1929. 3. 4. http://
 db.history.go.kr/id/npda_1929_03_04_v0003_0580 (검색일: 2019. 9. 23.)
57 M. Silina, "The Struggle Against Naturalism: Soviet Art from the 1920s to the
 1950s," *Racar* 41(2), 2016, pp.91-104.
58 시인 이상화는 상화(尙火)란 필명으로 1926년 2월『개벽』제66호에 실린 글「무산작가
 와 무산작품 (2)」에서 러시아의 무산계급을 다룬 예술을 언급하며 "리알리즘"이란 용어
 를 사용한 바 있다. http://db.history.go.kr/id/ma_013_0650_0150 (검색일: 2019. 9.
 23.) 식민지시대 리얼리즘의 또 다른 번역어로, 현실을 그린다는 寫實과 함께 "실제로 있
 었던 일이나 현재에 있는 일"을 가리키는 사실주의(事實主義) 또는 현실주의(現實主義)
 가 사용되었다. 예를 들어, 懷月, "'골키'의 文學的 報告에 關聯하야,"『개벽 신간』3, 1935.

팔봉에 이르면, 자연주의는 부르주아의 이해를 대변하는 "종래의 리얼리즘"으로 프롤레타리아 문학이 취해야 할 "주의(主義)"는, 해석하면 자연주의/사실주의에 기초하지만 프롤레타리아 승리를 역사적 필연으로 그리는 "프롤레타리아의 철학에 입각한 변증적 사실주의"로 명명된다. 이 변증적 사실주의의 원칙으로는, 객관적 태도의 견지, 사회적 인과관계의 구성, 총체성의 추구, 물질적 사회생활의 분석, 계급대립의 부각, "다소 과장적" 묘사의 사용, 당파성을 의미하는 프롤레타리아 전위의 시각의 견지 등이 제시되었고, 이 원칙들은 작가의 시험과 그 결과에 따라 개정될 수 있음이 부기되었다.[59] 다소 거칠게 해석한다면, 팔봉의 변증적 사실주의는, '프롤레타리아 계급의 집단적 당파성을 견지하며 그 계급의 승리를 지향하는 다소의 낭만주의가 담긴 자연주의'로 '길게' 정의할 수 있다.[60]

사회주의 문학인들의 자연주의에 대한 해석은 팔봉의 틀을 벗어나지 않았다. 예를 들어, 1931년 5월-7월 사이 한설야가 『동아일보』에 쓴 『사실주의 비판』에는 "우리가 寫實主義, 現實主義 또는 自然主義로서 불으는 리아리즘(내츄라리즘)의 기원은 멀리 원시인류

.......

http://db.history.go.kr/id/ma_013_0740_0310 (검색일: 2019. 9. 23.)

59 八峰,「辨證的 寫實主義 (七): 樣式問題에 對한 草稿」,『동아일보』, 1929. 3. 6. http://db.history.go.kr/id/npda_1929_03_06_v0003_0560 (검색일: 2019. 9. 23.); 八峰,「辨證的 寫實主義 (八): 樣式問題에 對한 草稿」,『동아일보』, 1929. 3. 7. http://db.history.go.kr/id/npda_1929_03_07_v0003_0550 (검색일: 2019. 9. 23.)

60 팔봉의 변증적 사실주의는 프롤레타리아 문학을 위한 '창작방법론'으로 보기에는 한계가 있지만, 사회주의 문학인들에게 방법론에 대한 문제의식을 일깨운 개념으로 평가된다. 팔봉 이후 프롤레타리아 리얼리즘이란 창작방법론은 안막에 의해 제기된다. 조진기,「한일 사회주의 리얼리즘 비교연구 (II): 1930년대 창작방법론을 중심으로」,『어문학』 58, 1996, pp.393-395.

에까지 소급한다"는 표현이 나온다.[61] 이 시기 사회주의 문학인들이 "있는 그대로 쓰기"란 점에서 자연주의를 사실주의와 동의어로 사용했음을 보여준다. 1924년 『개벽』의 『重要術語辭典』에 등장한 일본식/조선식 자연주의가 아니라 '원산지'에서 정의한 자연주의의 수용인 셈이다. 주목의 대상은 프랑스의 사실주의가 "반동적 제 유파"에 휩쓸려 문제가 있었지만, 투르게네프나 도스토예프스키 등의 러시아 사실주의는 "국민성의 발로"로 평가하며 상대적으로 긍정적으로 평가했다. 사회주의 러시아를 염두에 둔 평가였다. "인생을 위한 예술"을 표방한 "리아리즘"의 한계는, "역사 진행의 필연적 법칙을 알지 못하엿고 마츰내 노자(勞資)의 대립이라는 엄연한 사실을 쌰닷지 못하엿"다는 것이 한설야의 지적이었다. 대안은, 팔봉의 "변증적 사실주의"와 임화의 "社會的 事實主義"와 같은 것이라 말하는 "창작 이론"인 "푸로레타리아 리아리즘"이었다.[62] 한설야는 소련문단에서 수입한 마르크스주의적 용어를 쓰는 것에 주저하지 않음을 보여주고자 했다.

소련에서 세계관이자 창작방법으로 '사회주의 리얼리즘'이란 개

.......

61 한설야, 「寫實主義 批判: 작품 제작에 관한 論綱」, 이경재 엮음, 『한설야 평론선집』, 지식을 만드는지식, 2015. 1931년 카프는 볼셰비키 예술의 대중화를 선언하고 무엇을 쓸 것인가와 더불어 어떻게 쓸 것인가를 고민하게 된다. 한설야의 "사실주의 비판"은 그 연장에서 발표된 것이다. 일본 사회주의 문학인인 구라하라 고레히토(藏原惟人)의 "프롤레타리아 예술의 내용과 형식"과 "예술적 방법에 대한 감상"에서의 문제의식을 반영한 글로 평가된다. 구라하라는 1930년을 전후하여 프롤레타리아 리얼리즘을 제기한 바 있다. 조진기, 「한일사회주의 리얼리즘 비교연구 (II)」, p.398.

62 2009년 북한이 '현대조선문학선집' 제38권으로 발간한 『해방전평론집』에 실려 있는 한설야의 같은 글에서는 사회주의자에서 전향한 김기진에게는 『동아일보』 원문대로 '씨'를 붙이고 있지만, 북한에서 숙청당한 임화에게는 '씨'조차 없었다. 류희정 편찬, 『해방전평론집』, 평양: 문학예술출판사, 2009, p.167.

넘이 등장한 시점은 1932년경이었다.[63] 1934년 8월 레닌그라드에서 열린 제1회 전연맹소비에트작가회의에서 공식적으로 사회주의적 리얼리즘이 채택되었다. 사회주의적 리얼리즘은, 사실상 리얼리즘과 낭만주의의 통합 또는 비판적 리얼리즘과 혁명적 낭만주의의 결합,[64] 즉 사실과 신화의 통합이었다.[65] 문학평론가 백철(白鐵)은

.......

63 사회주의 리얼리즘을 둘러싸고 1930년대 후반 조선의 사회주의계열의 비평가들—임화, 안함광, 김남천, 한효, 김두용 등—의 논쟁이 전개된다. 쟁점은, 사회주의 리얼리즘의 수용 여부, 사회주의 사회가 아닌 조선의 특수성을 반영한 사회주의 리얼리즘의 가능성, 사회주의 리얼리즘이 세계관인가 창작방법인가 등이었다. 하정일, 「1930년대 후반 사회주의 리얼리즘론의 발전과 반파시즘 인민전선」, 『창작과비평』 19(1), 1991, pp.321-347; 신제원, 「임화의 '현실'과 사회주의 리얼리즘」, 『국제어문』 66, 2015, pp.225-258; 홍원경, 「김남천의 창작방법론 변모과정: 1930년대 작품을 중심으로」, 『어문론집』 31, 2003, pp.189-208; 장사선, 「한효의 해방 이전 비평 활동 연구」, 『국어국문학』 117, 1996, pp.303-325 등을 참조. 사회주의 리얼리즘을 '주체사실주의'로 재구성한 북한에서는 1930년대 후반 사회주의 리얼리즘을 둘러싼 논쟁을 다음과 같이 정리한다: "평론들에서는 세계관과 창작방법의 분립을 주장한 백철, 박영희 등의 우경적경향을 비판하고《이데올로기와 리얼리즘의 병행》을 강조하였으며 사회주의적사실주의를 우리 나라 문학현실에 적용하는 문제를 둘러싸고 서로 엇갈린 주장으로 하여 복잡성을 띠였으나 기본적으로《우리 문학이 나아갈 길은 오직 사회주의적사실주의창작방법에 의거한 로선뿐이다.》라는데로 의견이 모아졌다.//프로레타리아문학평론에서 제기된 창작방법문제, 사회주의사실주의에 관한 문제는 리론상의 론의에 치중하고 창작실천과 결부되어 론의되는 면이 부족하였으나 사회주의적사실주의에 대한 리해를 심화시키고《카프》문학의 계급적성격과 사실주의적특성을 더욱 높이 발양시키게 하는데서 중요한 작용을 하였다." 북한에서 숙청된 임화, 김남천, 한효, 안함광 등의 평론은 언급되지 않고, 사회주의 리얼리즘과 관련하여 리기영, 박승극, 권환, 한설야 등의 글이 게재되어 있다. 류희정, 『해방전평론집』, pp.12-13.
64 비판적 리얼리즘은 사회주의 리얼리즘과의 연관 속에서 논쟁적 개념이다. 비판적 리얼리즘과 사회주의 리얼리즘의 구분이 적절하지 않다는 주장부터, 비판적 리얼리즘은 시민계급의 이해관계를 대변하고 있기 때문에 노동계급적 당파성을 결여하고 있다는 해석까지를 볼 수 있다. 즉 비판적 리얼리즘이 사회주의 리얼리즘일 수 있고, 다른 해석은 비판적 리얼리즘을 사회주의 리얼리즘의 전 단계가 되기도 한다. 차봉희, 「한국적 구체화로서 외국문학의 수용: '비판적 리얼리즘'의 수용을 중심으로」, 『한신논문집』 13, 1996, pp.271-346. 비판적 사실주의는 졸라 류의 자연주의이고 발자끄는 사회주의 현실주의라는 또 다른 해석도 볼 수 있다. 백낙청, 「사회주의 리얼리즘과 엥겔스의 발자끄론」, p.245.

"1933년도 조선문단의 전망"에서 "33년도에서 우리들이 해결해 가야할 중요한 과제는 첫째로 현재 國際的으로 문제되며 해결되면서 잇는 唯物辨證法的 創作方法問題를 다른 나라가 아니고 이 곳에서 해결해 가는 것이다"라고 적었다.[66] 카프의 이론가인 임화는 소련에서 사회주의적 리얼리즘이 공식화되기 전인 1934년 4월 『조선일보』에 새로운 창작이론을 제시한 글에서 사실주의와 낭만주의, 사실주의와 자연주의의 관계를 정리한다.[67]

> 문학사 가운데서 절대적으로 순수한 사실주의와 조금도 사실적이 아닌 낭만주의를 구별하는 것은 오즉 추상세계에 있어서만 가능한 것이고, 현실적으로 양자가 다 상대적인 한에 사실적이고 낭만적이다.

사실주의와 낭만주의의 경계가 절대적이지 않다는 선언이다. 현실에 대한 핍진한 묘사를 기반으로 전형적 영웅을 만들어야 하는 사회주의적 리얼리즘에 한 걸음 다가가는 언명이었다.[68] 그리고 사

.......

65 T. Lahusen and E. Dobrenko, *Socialist Realism Without Shores*, Durham: Duke University Press, 1992.

66 백철, "1933년도 조선문단의 전망," 『동광』 40, 1933. http://db.history.go.kr/id/ma_014_0390_0300 (검색일: 2019. 9. 24.) 1930년대 후반 전향한 백철은 또 다른 주의인 행동적 휴머니즘을 주창하게 된다. 박미령, 「백철론」, 『비평문학』 11, 1997, pp.167-196.

67 임화, 「낭만적 정신의 현실적 구조: 신창작 이론의 정당한 이해를 위하여」, 『임화 평론선집』, pp.31-47.

68 "진정한 낭만적 정신-역사주의적 입장에서 인류사회를 광대한 미래로 인도하는 정신이 없이는 진정한 사실주의도 불가능한 것이다." 임화, 「낭만적 정신의 현실적 구조」, p.46. 임화의 유물변증법적 세계관에도 불구하고 낭만에 대한 강조가 주관주의적 편향을 생산했다는 주장은, 신제원, 「임화의 '현실'과 사회주의 리얼리즘」, pp.225-258.

실주의와 자연주의를 구분한다. 자연주의가 사실주의의 연장이라는 서구 문학사에 대한 '정확한' 이해에 기초해서다.

전체로 고전 낭만 사실에, 그리고 사실로부터의 자연주의 문학이 발흥하는 과정은 봉건적 중세에 대한 시민계급의 충돌과 전 사회생활에 있어서 평민계급에 지배권 확립의 전 과정의 반영이며, 사상적으로는 시민적 세계관과 봉건적인 그것과의 사이에 세계관상의 충돌에 일표현이었던 것이다.

문학상의 '레알이즘'적 정신은 생산력의 발전, 자연과학의 흥륭과 함께 생탄(生誕)한 실증적 사상과 개인주의 문학상 반영이다.

그러나 사실주의와 자연주의가 구별되는 것은 전자가 긍정적인 대신, 후자가 부정적인 데 있다.

즉 전자는 지배적 시민이 확립된 체제에 대한 평화적 긍정과 만족에 서 있는 대신, 후자는 그 사회 확립 후에 얼마 안 가서 정치적 경제적으로 불리한 입장에 슨 소시민의 불평불만의 반영이다.

그러므로 자연주의는 대시민이 어떠한 사회조직을 만들었나 하는 것을 과학적인 정밀성을 가지고 추출하는 것을 임무로 한다.

이 시점에 사회주의 문학인이 도달한 자연주의에 대한 이해다. 염상섭의 "개성과 예술"에서 출발하여 일본식 암면묘사와 개인주

의에 주목한 조선식 자연주의가 만들어졌지만,[69] 1934년경의 임화에 오면 조선에서 자연주의란 문학사조는 사실상 서구의 개념과 같게 된다. 물론 자연주의는 사회주의 문학인에게 비판의 대상이 되는 문학사조였다. 해방 이후 한반도가 분단이 되면서, 북조선에서 자연주의란 문학사조는 주요타격방향을 넘어 인정할 수 없는 '적'이 된다.

3. 자연주의 개념의 내전과 분단

1) 한국전쟁 전야의 문학사조들의 내전: 개념의 분단체제의 전사(前史)와 원형

1945년 12월 창간한 『백민』은 창간호의 권두언을 통해 "문화에 굶주린 독자"를 위한 "대중의 식탁"을 자처하며 해방과 자유를 등치하며 '자유'를 기치로 "계급이 없는 민족의 평등과 전세계인류의 평화"를 위한 문학을 언급했다.[70] 1946년 6월 미소공동위원회가 결렬되고 38선을 기점으로 한 한반도 분단의 가능성이 높아지고 직후 이승만이 정읍발언을 통해 단독정부 수립 가능성을 언급했을 즈음, 『백민』에는 '민족진영'과 '좌익진영'을 구분하는 이항대립이 등장했

.......

69 1926년 임화는 "우리 문단도 자연주의가 제창된 때로부터 엿태껏 실 경험을 주요시하는 고백문예적 작품이 만이 발표되엿다"고 썼다. 임화, 「근대문학상에 나타난 연애: 연애와 문예의 신구」, 『임화 평론선집』, p.7.
70 『백민』의 창간사는, 천정환, 『시대의 말 욕망의 문장』, 마음산책, 2014, p.52.

다. 민족을 반공(反共)과 연계한 것이었다. 1947년 중반부터 『백민』의 이론가인 소설가 김동리는 '민족문학'이란 개념을 통해 영토와 혈통과 같은 전근대적 전통과 의미망을 구성하면서도 핵심에서는 '정치'와 분리된 '순수문학'으로서 민족문학을 정의하면서, 남쪽 내 좌파와 북쪽의 문학과 구별, 정립하는 기표로 사용되었다.[71]

순수문학을 대표했던 소설가 김동리의 말이다.[72]

민족문학에 대한 잡다한 의견을 정리하여 살펴볼 때 거기엔 다음의 세 가지 계통이 흐르고 있음을 알게 된다. 즉, 계급투쟁의 문학으로서의 민족문학, 민족주의 문학으로서의 민족문학, 본격문학으로서의 민족문학, 이 세 가지가 그것이다.

온갖 주의(主義)의 문학이 다 있을 수 있고, 또 필요한 것인지도 모르나 조선과 같이 아직 문학이 어리고 옅은 데서는 그 무슨 주의보다도 먼저 문학이 되어야 하는 것이며, 그것이 얼마만치 훌륭한 문학이며 의의 있는 문학이냐 하는 것은 그것이 무슨 주의를 표방하며 어떠한 정치적 의의를 가졌느냐 하는 것보다 그것이 얼마만한 생명(영구성)을 가졌느냐 하는 데 있는 것이다.

........

71 이민영, 「1947년 남북 문단과 이념적 지형도의 형성」, 『한국현대문학연구』 39, 2013, pp.441-446; 김한식, 「『백민』과 민족문학: 해방 후 우익 문단의 형성」, 『상허학보』 20, 2007, pp.231-270.
72 김동리, 「민족문학론」, 『대조』 3(3), 1948.

본격문학으로서의 민족문학을 지향하며, 특정 문학사조를 가지지 않겠다는 의사로 읽히는 대목이다.

1946년 2월 설립된 문학가동맹의 기관지로 1947년 7월에 창간된 『문학』은 창간사에서 "민족문학"의 재건으로 그 주장을 시작했다. "근대적인 민족문학을 늦도록 가지지 못하였다"는 반성은 그 다음이었다.[73] 즉 『문학』은 근대국가를 건설할 주체로서 민족을 호명하는 작업 속에서 민족문학의 개념을 제시하고자 했다. 당시 좌파의 과제를 사회주의혁명이 아닌 "부르죠아 민주주의 혁명 단계"로 규정한 것과 같은 맥락이었다. 특히 "국수주의"의 배격이 창간사에 포함되어 있음에 주목할 필요가 있다. "단군"과 "홍익인간"을 내세우는 국수주의는 "혁명적 민족문학"의 수립이 아닌 것이라는 주장에서 식민지시대 사회주의자들이 민족을 근대적 현상으로 인식했던 반복이기도 했다. 그러나 민족개념의 갱신이 없었던 것은 아니었다. 『문학』의 이론가로 1947년 11월 월북하게 되는 임화는, 민족이 근대 자본주의의 산물이라 생각하면서, "정신에 있어 민족에 대한 자각"과 모어(母語)로 돌아가는 것이, 문학과 언어와 민족의 결합체로서 민족문학 건설의 필수적 요건임을 지적하고 있었다.[74]

1946년 6월 임화의 말이다.[75]

........

73 창간사는, 천정환, 『시대의 말 욕망의 문장』, p.67.

74 장용경, 「일제하 林和의 언어관과 '民族'의 포착」, p.205; 하정일, 「임화의 민족문학론과 언어론」, 『한국근대문학연구』 23, 2011, p.10.

75 임화, 「조선민족문학건설의 기본과제에 관한 일반보고」, 신두원·한형구 외 편, 『한국 근대문학과 민족-국가 담론 자료집』, 소명출판, 2015.

3·1봉기 후 불과 2,3년이 못 가서 신문학은 조선 시민계급의 정신적 반영이기보다도 더 많이 조선 현실에 대한 소시민층의 비관적 기분과 급진적 반항의식의 표현수단으로 화하고 말았다. 이것이 1922-24(년) 전후 조선문학의 주조를 이룬 자연주의 문학의 특색이다.

프로문학은 수입된 사조의 모방으로 기인되는 공식주의적 약점을 드러내었다. 종래의 신문학 가운데 들어 있는 좋은 의미의 민족성을 부르주아적이라고 하여 부정하는 과오에 빠졌다.

민족성을 긍정해야 하는 임화는 조선문학의 주류 문학사조를 자연주의로 파악하고 있었다.

해방공간에서 남쪽의 정치권에서는 단일민족론을 문학계에서는 서로 다른 민족개념이 산출되고 있던 즈음 북쪽에서는, 1945년 10월 대중 앞에 등장한 김일성이 나라와 민족과 민주를 사랑하는 "전민족"이 단결하여 "민주주의자주독립국가"를 건설하자는 발언을 했다. 이 연설에서 김일성은 "우리 민족"과 "조선민족"과 "조선인민"을 등가어로 사용했고, 전민족의 단결은 국가건설을 위한 "민주주의민족통일전선"의 형성을 의미했다. "민족문화"의 발전도 언급되었고, 1946년 3월 북조선임시인민위원회 위원장 김일성은 모스크바 3상회의의 신탁통치안에 대한 암묵적 동의를 표하며 이른바 "민주주의적 정부"의 건설을 위한 토대로서 "20개조 정강"을 제시하면서 17조에 다시금 "민족문화"의 발전이 등장했다.[76] 한반도 북쪽을 점령한 소련군은 1945년 9월부터 소비에트 질서의 도입이

아니라 부르주아 민주주의 권력을 수립할 것을 요구하고 있었고,[77] 따라서 김일성의 민족에 관한 언명들은 이 맥락에서 이해될 수 있는 것이었다.

그러나 소련군을 해방군으로 생각했던 김일성이 민족을 자본주의적 현상으로 이해한 스탈린의 민족개념을 수정할 수는 없었을 것이다. 더불어 소련이 민족주의를 부르주아 이데올로기로 규정했기 때문에 민족주의는 금기어였다. 그럼에도 민족은 문화와 연결되어 의미망을 형성하고 있었다. "20개조 정강"에서 민족문화를 언급한 김일성은 1946년 5월 "문화인들은 문화전선의 투사로 되어야 한다"는 연설에서 "조선의 민족문화를 발전시키"는 문제를 언급했고, 그 방법으로 "자기의 고유한 문화가운데서 우수한 것은 계승하고 락후한 것은 극복하며 선진국가들의 문화가운데서 조선사람의 비위에 맞는 진보적인것들을 섭취하"는 것을 민족문화 발전의 방안으로 제시했다.[78] 1946년 7월 '북조선예술총연맹'의 기관지로 발간된 『문화전선』 창간호에 실린 문학평론가 안막의 글에서도 새로운 민주주의 문화가 조선민족의 생활환경, 생활양식, 전통, 민족성 등의 "민족형식"을 통해 발전된다는 표현이 등장했다.[79]

1947년 2월 북한의 『문화전선』에서는 '고상한 리얼리즘'을 문예사조로 설정했다. 북조선로동당이 "문학의 당성 원칙"에 입각하여

........

76 김일성, 『김일성전집 2』, 평양: 조선로동당출판사, 1992, pp.137-143; 김일성, 『김일성 선집 제1 권』, 평양: 조선로동당출판사, 1954, p.44.

77 와다 하루끼, 『북한 현대사』, 남기정 옮김, 창비, 2014, p.50

78 김일성, 『사회주의문학예술론』, 평양: 조선로동당출판사, 1975, p.19.

79 이민영, "1947년 남북 문단과 이념적 지형도의 형성," p.437.

만든 문학사조의 출현은 이른바『응향』사건과 함께였다. 1946년 12월 북조선문학예술총동맹의 원산지부에서 발간한 시집『응향』에 대해 평양지부에서 그 내용을 검토하고, 이 시집을 회의적, 퇴폐적, 공상적, 현실도피적이라고 비판했다.『문장 독본』과『예원 써클』도 "남 조선 반동 문학"으로 규정되었다. 이 사건으로 당의 검열에 저항한 월남문인이 생겨났다.

그러나 1956년 북조선에서 대학교재로 출간된 안함광의『조선문학사』에서는, 1945년 해방 이후 북조선문단의 창작방법이 '사회주의적 사실주의'였다고 정리하고 있다.[80] 한반도에서 사회주의적 사실주의를 구현한 대표작으로는, 식민시대 리기영의 "제지 공장촌", "고향", 한설야의 "과도기", "씨름", "황혼", 송영의 "산상민", "일체 면화를 거절하라!" 등이 제시되었다. 사회주의적 사실주의는 "혁명적 발전에서 진실하게 또한 력사적 구체성에서 묘사하여 인민들을 사회주의 정신으로 교양하"는 창작방법으로, 식민시대를 거쳐 북조선에 수입된 문학사조였다.

당시 북조선이 설정한 혁명단계가 박헌영과 임화의 언급처럼 인민민주주의혁명의 단계였다면, '비판적 리얼리즘'이 그 단계에 부합하는 문학사조였다. 김일성은 1946년 5월 민족문학론을 정식화하며, "민족적 형식과 민주주의적 내용"으로 규정한 바 있다. 그리고 1947년부터 북조선로동당이 제시한 창작방법은 고상한 리얼리즘이었다. 1947년 3월 북조선로동당 중앙상무위원회의 결정도 "북 조선에 있어서의 민주주의 민족 문화 건설에 관하여"란 제목을

80 안함광,『조선문학사』, 평양: 교육도서출판사, 1956.

달고 있었다. 그러나 북조선의 평론가들은 문학사 다시쓰기를 통해 해방 이후 문학사조를 사회주의적 사실주의로 재규정했다. 식민시대 조선의 진보작가의 창작방법도 사회주의적 사실주의가 지배적이지는 않았지만 사회주의적 사실주의였다는 주장도 해방 이후의 문학사조를 정당화하는 논리였다.

안함광의 『조선문학사』는 사회주의적 사실주의를 다음처럼 정의했다: "사회주의적 사실주의의 기본적인 원칙은 문학의 당성 원칙과 관계된다"; "사회주의 레알리즘 문학은 애국주의적 인주주의적 파뽀스의 표현을 자체 특징으로 한다"; "사회주의적 레알리즘 문학은 긍정적 주인공의 지배적 창조를 요구한다"; "사회주의적 사실주의는 폭로와 비판의 강한 정신을 요구한다"; "사회주의적 사실주의는 혁명적 랑만주의를 자기의 구성 부분으로 한다."[81] 요약하면, 사회주의적 사실주의에서는 부정적 현실의 재현과 긍정적 인간의 창조가 그 핵심이었다.

한반도에서 문학적 개념의 분단은, 한국과 조선이란 한반도 두 국가의 수립 이전인 1946년경 그 원형을 드러냈다. 남한에서는 민족문학론이란 기표를 공유하면서, 주의를 배제한 순수문학을 표방한 진영과 좌파계열의 리얼리즘이 대립했다면, 북한에서는 『응향』 사건 이후 당의 지도로 등장한 고상한 리얼리즘이 지배적 문학사조였다. 남북한 모두 문학사조의 내전을 거쳤다. 그 과정에서, 남한의 좌파문인은 월북했고, 북한의 우파문인은 탈북(exit)을 선택하고 월남했다.[82] 문학적 개념의 분단이 하나의 구조로 정착되면서 재생산

.......

81 안함광, 『조선문학사』, pp.349-360.

을 지속하는 체제로 기능하는 것은 한반도에서 두 국가가 수립되고 전쟁을 거치면서였다.

4. 한국전쟁과 문학사조의 내전 그리고 개념의 분단 체제의 형성

한반도의 물리적 분단과 개념의 분단 이후, 남한의 문단은 이승만 정부의 타도해야 할 적과 적의 위협을 담지한 반공주의 노선을 문학적으로 구현하는 방향으로 나아갔다. 예를 들어 1949년 6월 조직된 국민보도연맹에 가입하는 방식의 '전향'을 통해 좌파로 의심을 받던 문인들은 반공주의의 내외면화를 고백할 정도였다.[83] 그리고 전쟁이란 극단적 사건의 발생과 더불어 반공주의 이념은 한국국민의 일원으로 살고자 했던 문인들에게 생존을 위한 이념이 될 수밖에 없었다. 한국전쟁 시기에는 어떠한 문학사조보다 반공주의가 창작의 방향과 방법을 지시하는 '사조'였다.

전쟁 시기 한국의 문단은, 마치 북조선에서 문학이 당의 문학이 되어야 했던 것처럼, 군과 카르텔을 형성했다. 문인들의 생존을 위한 선택이었지만, 군과 정부의 입장에서는 물리적 전쟁을 지원하는 이념전쟁의 수단인 "精神的 毒까스"로 문학을 생각했기 때문에 가

.......

82 물론, 남북 모두에서 문인들은 전향(loyalty)과 지하운동(voice)을 선택할 수도 있었다. 기업, 조직, 국가의 쇠퇴에 대한 반응을, exit, loyalty, voice로 정리한 경제학적 연구는, A. Hirshman, *Exit, Voice, and Loyalty*, Cambridge: Harvard University Press, 1970.

83 서동수, 『한국전쟁기 문학담론과 반공프로젝트』.

능한 연합이었다. 한국전쟁의 발발과 더불어 한국문단과 문학의 주류는 국가장치의 일부가 되었다. 그러나 노골적인 반공주의를 전면에 내세운 문학작품이 대중의 "흥미와 감동"을 얻기란 불가능했다. 당시 문학평론가 곽종원은 "이 원인을 현실의 사실들을 인간의 생명과 결부시키지 못한 점, 취재 범위의 협소함, 19세기 자연주의 문학형식의 고집에서 찾고 있다." 한국전쟁 시기 반공문학은 피난지 부산을 중심으로 한 "향락문학"과 공존했다.[84]

　　한국전쟁 시기 북조선에서는 정치적 분파들의 내전이 전개되었고, 문단도 그 소용돌이에 휩싸이게 되었다. 현실정치가 문단에, 문학작품에 영향을 미치는 구조의 작동이었고, 자연주의란 문학사조를 둘러싼 북조선 내부에서의 전쟁이 발생했다. 그 전장의 한복판에는 1945년 해방정국에서 남로당의 지도자 박헌영을 "조선 근로자의/위대한 수령"으로 묘사하며, 그의 연설이 "유행가처럼 흘러나오는" 상황에서도 "사랑도 재물도 없는/두 아이와 가난한 안해여"을 읊었던 임화가 있었다.[85] 임화는 1947년 11월쯤에 월북해 평양이 아닌 해주의 제1인쇄소에서 근무했고, 1950년 6월 말경 북한군과 함께 서울에 왔고, 7월에는 낙동강 전선까지 갔고, 나중에 임화 숙청의 계기가 된 시 "너 어느 곳에 있느냐: 사랑하는 딸 혜란에게"를 보면 1950년 10월 한국군과 유엔군이 38도선을 넘은 후에는 "자강도 깊은 산골"로 몸을 피한 것으로 보인다.[86] 1950년 10월 한

.......

84　이 단락은 서동수, 『한국전쟁기 문학담론과 반공프로젝트』, pp.219-229 참조.

85　임화, 「1945년, 또 다시 네거리에서」, 임화문학예술전집 편찬위원회, 『임화예술전집 1』, 소명출판, 2009.

86　오성호, 「임화의 월북 후 활동과 숙청」, 『현대문학의 연구』 21, 2003, p.501.

국전쟁에 개입한 중국인민지원군은 연안파 공산주의자였던 박일우를 부사령원 겸 정치위원회에 임명하면서 사실상 김일성의 작전지휘권을 박탈했고, 12월 상순 중국인민지원군과 조선인민군이 '중조연합사령부'를 구성하는 방식으로 이 조치를 제도화했다.[87] 그 이후인 같은 해 12월 21일 자강도 강계에서 열린 조선로동당 중앙위원회 제3차 전원회의에서 김일성은 한국전쟁 초기 철직당한 중국공산당의 장정에 참여했던 연안파 공산주의자 무정을 다시금 비판했고, 만주파 공산주의자로 1950년대 후반 항일무장투쟁회상기를 쓰는 임춘추를 출당하기도 했다.[88] 김일성은 당중앙위원회 "보고"에서 다음과 같이 말했다고 한다.[89]

당의 명령이라면 물불을 가리지 않고 그것을 실천하는 강력한 규률이 전당을 지배하도록 하여야 하겠습니다. 당규률을 약화시키는 온갖 경향들과 무자비한 투쟁을 전개하며 그 누구를 막론하고 당규률을 위반하는자는 엄격히 처벌하여야 하겠습니다. 이번 전쟁을 통하여 누가 진정한 당원이며 누가 가짜당원인가 하는것이 명백히 드러났습니다. 전쟁은 당내의 불순분자, 비겁분자, 이색분자들을 무자비하게 폭로하였습니다. 이러한 분자들을 당대렬에서 내쫓고 당을 강화하여야 하겠습니다.

.......
87 와다 하루끼, 『한국전쟁』, 서동만 옮김, 창작과비평사, 1999, pp.199-219.
88 이종석, 『조선로동당연구: 지도사상과 구조 변화를 중심으로』, 역사비평사, 1995, pp.242-243.
89 김일성, 「현정세와 당면과제: 1950. 12. 21. 조선로동당 중앙위원회 제3차전원회의에서 한 보고」, 『김일성전집 12』, 평양: 조선로동당출판사, 1994.

박헌영을 비롯한 남로당에 대한 공격을 예상하게 하는 발언도 있었다.

　　적후방에서의 유격대활동이 매우 미약하였습니다. 우리는 인민군대의 진격이 시작되면 남반부의 지하당조직들이 각지에서 폭동을 일으키고 유격투쟁을 전개하여 인민군대의 진격을 방조하게 될것을 기내하였습니다. 그러나 남반부에서 당사업이 잘되지 못하였고 또 미제와 리승만역도에 의하여 수많은 당원들이 투옥학살되였던 관계로 이러한 투쟁은 거의 전개되지 못하였습니다.

그러나 작가, 예술가들에 대한 공격은 하지 않았다. "지금 동무들은 모든 조건이 불비한 산골에서 고생을 하고있습니다"라는 김일성의 말은, 임화가 시 "너 어느 곳에 있느냐"를 썼던 장소가 자강도임을 다시금 짐작하게 한다. 김일성의 작가, 예술가에 대한 부탁은 미제의 만행을 폭로하라는 것이었다.[90]

　　미제국주의자들은 수많은 조선사람들을 야수적인 방법으로 무참히 학살한 승냥이들입니다. 작가, 예술인들은 미제승냥이들의 교활성과 악랄성, 포악성과 야만성을 온 천하에 낱낱이 폭로하여야 합니다.

.......

90 김일성, 「우리의 예술은 전쟁승리를 앞당기는데 이바지하여야 한다: 1950. 12. 24. 작가, 예술인, 과학자들과 한 담화」, 『사회주의문학예술론』, pp.42-52.

지난날 선교사의 탈을 쓰고 조선에 기어들었던 미제승냥이
놈이 조선의 한 어린이가 사과밭에서 떨어진 사과 한알을 주었
다고 하여 그의 이마에 청강수로《도적》이라고 새겨놓는 천인
공노할 만행을 감행하였다는것은 널리 알려진 사실입니다. 이
얼마나 치떨리는 일입니까. 이것이 바로 미제침략자들의 승냥
이본성입니다.

한설야가 1951년 4월 『문학예술』에 발표한 반미소설 "승냥이"
를 연상하게 하는 대목이다. 실제로, 한설야는 김일성의 말을 통해
소설의 주제를 잡았다고 밝힌 바 있다.

그러나 1951년 7월 전쟁이 지금의 휴전선을 근처에서 교착상
태를 보이고 정전협상이 개시될 즈음 북한 내부에서는, 두 번째 권
력투쟁이 발생했다. '책벌주의'와 '관료주의'라는 이름으로 당조직
을 책임지고 있던 소련계 허가이가 비판되었다.[91] 더불어 '돌연' 문
학사조 자연주의에 대한 공격이 시작된다. 1951년 7월 2일 『민주조
선』에 실린 김일성의 글, "김일성장군의 격려의 말씀: 전체작가예술
가들에게"와 임화가 1951년 7월 26일 인쇄하고 27일에 발행했다고
적혀 있는 『조쏘친선』 1951년 7월호에 게재한 "조선문학발전위에
끼친 막씸 고리끼의 거대한 영향"에는 자연주의란 문학사조를 둘러
싼 내전이 예시되고 있었다. 작가와 예술가들은 조국과 인민이 요
구하는 것을 만들어야 한다는 취지의 김일성의 글 가운데 일부다.[92]

.......

91 이종석, 『조선로동당연구』, pp.245~250.
92 김일성, 『김일성장군의 격려의 말씀: 전체작가예술가들에게』, 문화선전성, 1951년 7월.

우리 작가 예술가들은 원쑤들의 만행 그대로를 보인다하여 그것이 곧 예술이 되지않는다는것과 증오심을 더 고취시키지 않는다는것을 잊어서는 안되겠습니다.//어떠한 예술작품에서든 지 자연주의적 요소를 숙청함으로써만이 사실주의적인 예술작품을 창작할수 있을것입니다.//유감스럽게도 우리 작가 예술가들의 작품에 아직도 그러한 자연주의적인 수법이 농후하게 나타나고 있습니다. 이러한 경향과 철저한 투쟁을 전개하지 않고서는 우리의 문학예술이 옳은 방향으로 발전할수 없을것입니다.

임화도 카프와 조선공산당을 소환하며 자연주의 비판에 동참했다.[93]

위대한 로씨야사회주의十월혁명의 승리에 고무되고 三一운동에서 조선인민들이 흘린 고귀한 피 위에 생성된 조선문학은 언제까지나 인테리겐챠적 인도주의와 서구라파적 자연주의에 머물러 있을수는없었다.

그러나 1925년 카프의 설립을 언급한 것은 괜찮았지만, 임화는 조선공산당의 창건을 같이 이야기하고 있었다. 남로당계열인 임화에게 당연한 것이었겠지만, 한국전쟁기 세 번째 권력투쟁의 칼은 남로당계열을 향하고 있었다. 물론 임화는 카프를 평가하며 당시

.......
93 림화, 「조선문학 발전위에 끼친 막씸 고리끼의 거대한 영향」, 『조쏘친선』 7, 1951, pp.37-40.

북조선 문단권력을 장악하고 있던 리기영과 한설야의 카프에 대한 기여를 높이 평가하고 있었다. 예를 들어, 한설야가 "계급문학과 로동계급의 장성을 묘사하였으며 조선민족의 문명의 새로운 력사적 담당자로서 로동계급"을 "씨름", "과도기", "황혼" 등에서 묘사했다는 평이었다.

1953년 1월 조선문학예술총동맹기관지인 『문화예술』 1월호에, 평론가 한효의 글, "자연주의를 반대하는 투쟁에 있어서의 조선문학(1)"이 실렸다. 1952년 12월 15일 조선로동당 중앙위원회 제5차 전원회의에서 김일성의 보고 "로동당의 조직적 사상적 강화는 우리 승리의 기초"에는, "문학 예술 분야에 조성되고 있는 반인민적 반당적 문학과의 투쟁"이라는 내용이 담겨 있었다.[94] 한국전쟁기 세 번째 권력투쟁인 박헌영을 비롯한 남로당계열에 대한 비판의 서막이 1952년 12월 중앙위원회 전원회의였다. 『문화예술』 1월호의 표지 뒤 첫 장에는 "우리의 수령 김일성 장군"의 초상화와 함께 김일성의 중앙위원회 전원회의 보고의 일부가 적혀 있다.

지금 문예총 내부에 잠재하고 있는 남이니 북이니 또는 나는 무슨 그룹에 속했던 것이니 하는 협애한 지방주의적 및 종파주의적 잔재 사상과의 엄격한 투쟁을 전개하여 문화인들 내에 있는 종파분자들에게 타격을 주는 동시에 당과 조국과 인민을 위한 고상한 사상을 가지고 조국의 엄숙한 시기에 모든 힘을 조국

........
94 김일성, 「조선로동당 중앙위원회 제5차 전원 회의에서 진술한 보고: 로동당의 조직적 사상적 강화는 우리 승리의 기초」, 『조선중앙년감 1953』, 평양: 조선중앙통신사, 1953, pp.55-72.

전쟁 승리를 위하여 집중하도록 하여야 하겠습니다.

한효의 글은, "자연주의는 우리 문학의 적이다"로 시작하고 있다.[95] 그리고 글의 첫머리에 1951년 6월 김일성이 "전체작가예술가들에게"란 글에서 언급한 "자연주의적 요소"의 "숙청"이 등장한다. 소련공산당 중앙위원회에서 "무사상성과 정치적 무관심성과 예술을 위한 예술"을 자연주의의 특징이자, 적으로 규정했다는 내용이 그 다음이다. 자연주의는, "레알리즘적인 외피를 쓰고 나타나는 반레알리즘이"라는 것이 한효의 주장이다. 서구의 문예사에서 리얼리즘의 파생물인 자연주의를 "렬등한 사실주의"로 또는 "쇠퇴한 사실주의"로 보려는 북조선 문단의 한 흐름조차, 나중에 자연주의 비판에 동참하는 동료 평론가 "안함광 동무"까지 포함하여, 사실주의와 자연주의가 적대관계를 "덮어 버리려고" 한다는 것이 한효의 당시 북조선 평론계에 대한 지적이었다.

"임화 동무"에 대한 비판은 자연주의 개념사와 관련하여 가장 주목의 대상이다. "안함광 동무"와 달리 "임화 동무"는 숙청의 길을 걸었기 때문이다. 한효는, 임화가 한국전쟁기에 출간했다고 알려졌지만 실물을 확인할 수 없는 저서 『조선문학』에서 이상화의 "빼앗긴 들에도 봄은 오는가?", 최서해의 "탈출기", "기아와 살육"을 "아직도 명백히 사실주의적 방법이 수립되지 못하였고 주관적이며 감상적이며 자연주의적 경향들을 가지고 있었다"고 썼다는 것이다.

........

95 한효의 「자연주의를 반대하는 투쟁에 있어서의 조선문학」은, 오태호 엮음, 『한효 평론선집』, 지식을만드는지식, 2015에서 인용한다. 큰따옴표가 있는 구절들이 그것들이다. 한효의 이 글의 원본은, 조선문학예술총동맹기관지인 『문학예술』 1953년 1월호에 실려 있다.

한효는 임화가 이상화와 최서해를 "자연주의적인 문학"으로 평가했다고 주장한다. 그러나 임화는 한효의 글이 발표되기 약 1년 6개월 전인 1951년 『조쏘친선』 7월호에 실은 글에서, 한효의 해석과는 다른 주장을 하고 있었다.

> 위대한 로씨야사회주의十월혁명의 승리에 고무되고 三一운동에서 조선인민들이 흘린 고귀한 피 위에 생성된 조선문학은 언제까지나 인테리겐챠적 인도주의와 서구라파적 자연주의 머물러 있을수는없었다.//압제자와 착취자를 반대하며 인간들을 노예와 야만으로 만드는 사회제도에 반항하는 강력한 인간 즉 고리끼적 사상과 주인공을 갖인 문학이 벌써 一九二三-四년에 등장하였다.

임화는 최서해와 이상화가 등장할 수 있었던 역사적 배경을 그리며, 두 작가가 "서구라파적 자연주의"를 넘어섰다는 주장을 하고자 했다. 곧이어 신경향파 작가 최서해와 이상화가 등장한다.

> 「최서해」의 「탈출기」 「기아와 살육」 「홍염」 등의 단편소설에서 주인공들은 자기들을 기아와 분쟁에 몰아넣은 사회제도를 저주하고 반항하며 파괴하려는 적극적 인간으로 출현하였다.

> 「리상화」의 시 「빼앗긴 들에도 봄은 오는가」 「박팔양」의 시 「밤차」 「거리는 나와 해를 겨누라」 등에는 낡은 제도를 반대하고 새 사회를 위하여 투쟁하라는 우렁찬 소리가 울려왔다.

물론 임화가 1935년 10월부터 11월까지 『조선중앙일보』에 연재한 "조선 신문학사론 서설: 이인직으로부터 최서해까지"에서의 자연주의와 관련한 논조와 차이를 보이는 것은 사실이다. 길지만 인용해 본다.

자연주의문학의 지상주의적 퇴화와 낭만적 시가의 관념적 승화의 혼탁한 교류 가운데서 신경향파문학이 소설을 통하여 그의 사실주의를 건설하는 것은 지극히 당연한 일이었다.

(박영희적 경향에 대비하여) 최서해적 경향이라고 부를 「홍염」이라든가, 「기아와 살육」이라든가는 보다 더 많이 상섭, 동인 등의 자연주의문학의 사실적 정신과 관계하고 있는 것으로 이인직 이후의 조선적 리얼리즘의 전 발전이라고 볼 수 있다. 사실 자연주의문학에서 그 최고의 절정을 이룬 조선의 사실주의는 한설야, 이기영의 고도의 종합적 사실주의 계단에 이르는 중간적인 도정적 존재이었다.

서해의 명예에 의하여 대표되는 이 경향은 자연주의문학으로부터의 확고한 예술적 전진으로, 개인적 관찰의 시각으로부터 사회적인 광도(廣度)로 확대된 사실주의, 또 서해의 소설 「갈등」에서 보는 것과 같은 자기박탈과 추구의 강한 객관적 정신은 문학의 저류(低流)로서의 세계관과 더불어 문학 자신 가운떼 표시된 예술적 진화의 정통적인 현상이었다.

물론 이 경향을 '개인적 복수의 문학'이라는 규정을 내릴 만큼 생활적, 혹은 현실상의 제 모순을 개인적 돌발 행위로 결과케 한 작품이 불소(不少)한 것이나 … 이러한 결함은 신경향파문학이 과거 자연주의문학으로부터 받은 악한 유산의 하나임을 이해아여 한다. 신경향파문학은 자연주의문학의 낡은 제 영향을 완전히 벗어나 순수한 자기를 형성하기에는 역사적으로 너무나 유소(幼少)하였었다.

임화의 "조선 신문학사론 서설"에서 최서해와 이상화가 사실주의로 한 단계 올라섰지만, 자연주의의 흔적이 있음을 인정했다. 그러나 1951년 7월의 글에서는 자연주의의 흔적조차 언급하지 않았다. 임화의 전향이었는지 모르지만, 임화의 저서『조선문학』에 실제로 최서해와 이상화가 어떻게 해석되고 있는지 알 길이 없지만, 한효의 임화 비판은 몸통을 비켜나 잔가지를 과잉해석했다는 느낌이다. 1953년 1월의 시점에서 한효는 임화를 적으로 몰아야 하는 정치적 필요를 가지고 있었을 것이다. 결국 김일성과 한효의 글을 통해 북한에서 자연주의란 문학사조는 주요타격방향을 넘어 적으로서의 위치를 가지게 된다.

5. 한국전쟁 이후 자연주의 개념의 분단

한국전쟁 이후 임화를 포함한 남로당계열이 숙청된 이후, 남한의 자연주의 개념의 정의는 서구의 자연주의로 회귀한 반면, 북한

은 북한식 자연주의 개념을 보다 세련된 형태로 만들었다. 자연주의란 적을 설정하고, 그 적에게 물리적 폭력을 가했던 북한에서는 서구적 의미의 자연주의 개념으로의 복귀가 불가능했다. 북한에서 자연주의의 재정의를 위해서는 그 적들에 대한 복권이 필요했을 것이다.

한국전쟁기 자연주의란 문학사조가 전쟁승리의 문학을 만들어내지 못했다고 비판했던 곽종원은 자연주의를 다음과 같이 정의했다.[96]

구라파에 있어선 주로 보불전쟁후 에밀·조라를 중심하여 약20년간 소설과 극을 지배한 문학운동을 말하는 것이다. 자연주의란 말은 원래 철학용어로서『모든 제1원리인 자연에 도라 간다』는 일종의 유물론 또는 무신론을 지칭하는 것이다. 드디어『예술은 자연의 재현이 아니면 안된다는 예술이론』의 뜻을 갖게 되고『실제적 과학문학』으로서 등장하게 되었다. 이 문학의 영역에 있어 과학주의를 가장 단적으로 체현한 것이 조라였다. 이에 그의 문학사상은『실험소설론』에 진술되어 있다. 그의 대저 투-공-마카-루총서를 차례차례로 발표한 1871년부터 93년까지가 불란서 자연주의의 전성기였다. 자연주의는 문학사적으로 본다면 19세기후반 사실주의의 정점으로서 후로-벨, 공굴형제, 테-누등 사실주의 실증주의의 유파에 속하는 작가와 비판가는 모도다 이 선구자로 간주되고 있다. 즉 철학적으로 무신

.......
96 곽종원 편,『현대세계문학사전』, 창인사, 1954, p.88.

론, 도덕을 떠난 인간과 그 근대사회에 있어서의 생태연구의 열정 사회적 시야의 치밀한 소설구성조사와 자료의 중시 이러한 점들이 자연주의작가의 공통된 특색이라 할 것이다. 1880년은 대체로 자연주의의 전성기였지만 동시에 쇠퇴의 징조가 나타나 자연주의이론의 약점을 지적하는 비평가의 공격은 벌서 그 효과를 나타내기 시작하였다. 즐루멜-를 아나돌-, 후란스 등이 반기를 들어 깊은 상처를 주었던 것이다. 이때는 벌서 과학사상의 자체의 반성기였던 것이다. 벨그송의『의식의 직접관계에 관하여』불-제의『제자』가 발표된 것은 같은 1889년이었다. 이리하여 자연주의이론은 점차로 쇠퇴하여 갔던 것이다.

카프의 구성원이었지만 전향한 평론가 백철도 비슷한 정의를 기록하고 있다.[97]

19세기 후반기에 주로 졸라를 중심으로하여 일어나서 약 20년간 소설과 극을 지배한 문학운동이다. 자연주의란 원래 철학상의 용어로서《모든 것을 제 1원리인 자연으로 돌리라》는 일종 유물론 내지 무신론을 말한 것이다. 그 영향이 예술부문에도 미치게 되어《예술은 자연의 재현이어야 한다》는 뜻을 갖게 되고 나아가서는 자연주의문학이란 실증적 과학적 문학으로 해석되었다. 크로드 베르나르(1813-1878)의 '實驗醫의 實驗學序說'의 방법을 적용한 졸라 소설론은 자연주의문학의 대표적 이론이

.......
97 백철 편, 『세계문예사전』, 민중서림, 1955, p.520-521.

다. 졸라 외에도 자연주의작가는 소위 《메당의 그룹》에 참각한 모팟쌍, 유이스망, 레옹·엔니크, 포울·아레크시, 앙리·세아를의 5인과 아르퐁스·도오데, 에드몽·드·공쿠르 등이다. 졸라의 자연주의에 비하여 모팟쌍, 유이스망, 도오데, 공쿠르 등은 좀더 비판적이지만, 무신론적인 결정론과 도덕적인 고려를 떠난 인간과 그 근대사회에서의 생태연구, 사회적 시야의 중시, 조사자료의 엄선과 치중등 문체로 공통된 문학내로를 지적할 수 있다. 1890년대를 최성기로 하여 차츰 쇠퇴하여 갔다.

남한 문단의 평론가들이 만든 사전에서 염상섭은 더 이상 조선문학 자연주의의 시조로 언급되지 않는다. 염상섭은 1955년 9월 『서울신문』에 발표한 "나와 자연주의"에서 스스로 자연주의를 표방하고 문단에 등장한 것은 아니었다고 회고하고 있다. 그리고 자연주의가 수입품이 아니었음을 강조한다.[98]

> 나를 가리켜 자연주의작가 혹은 사실주의 작가라 한다. 하등의 이의도 불만도 없다. 그것은 내가 신문학운동에 있어 시종일관하게 본궤도를 걸어왔다는 의미이기 때문이다. 그러나 혹자의 설(說)과 같이 의식적으로 자연주의 작품을 가지고 문단에 등장한 것은 아니었다.

.......
98 염상섭, 「나와 자연주의」, 한기형·이혜령 엮음, 『염상섭 문장 전집』, 소명출판, 2014, pp.299-302.

처녀작 「표본실의 청개구리」를 발표할 제 의식적으로 자연주의를 표방하고 나선 것은 아니었다. 거기에 나오는 인물이나 사건이 모두 실제의 인물이요, 작자의 체험한 사실이었다는 점만으로도 수긍될 것이다.// 이 말을 왜 하느냐 하면 우리의 자연주의문학이나 사실주의문학이 모방이라거나 수입이 아니요, 제 바탕대로 자연생성한 것이라는 뜻이며 또 하나는 창작(소설)은 다른 예술보다 시대상과 사회환경을 더욱 반영하는 것이기 때문에 그 시대와 생활환경이 자연주의적 경향을 가진 작가들과 작품을 낳게 한 것이라는 뜻이다.

염상섭은 스스로, "사실주의에서 한 걸음도 물러나지는 않았고 문예사조에 있어 자연주의에서 한 걸음 앞선 것은 벌써 오랜 일이었다"고 평가하고 있다. 사실상 염상섭은 사실주의와 자연주의를 동의어로 사용하고자 했다.

반면 북한은 소련을 통해 자연주의 개념을 재수입한다. 한효의 자연주의 비판의 준거점도 사실은 소련의 이론가들이었다. 1955년 소련 교육성 교육도서출판사에서 출간한 『문예소사전』의 1958년 번역본에 나온 자연주의의 정의다.[99]

자연주의란 광의에 있어서는 문학과 예술에서 생활의 부차적 현상들을 외면적으로, 기록적으로, 일반화를 거침이 없이 재현하는 방법으로써 생활을 묘사하는 것을 의미한다. 자연주

.......
99 엘. 찌모페예브 · 엔 웬그로브, 『문예소사전』, 최철윤 역, 평양: 조쏘출판사, 1958, p.139.

는 비전형적이며 중요하지 않은 성격들을 묘사하며, 우연적인 세태적 장면들을 묘사하며, 부정확한 말투와 조잡한 표현으로 말미암아 어지러워진 언어를 재현하는 등의 현상들에서 나타난다. 자연주의는 현실을 닮으려고 노력하면서도 동시에 현실을 무비판적으로, 일반화함이 없이 재현하기 때문에 단순화된 사실주의 또 때로는 전연 외곡된 사실주의로 되고 있다. 자연주의는 생활의 진실한 사실주의적 묘사에 겨우 접근하기 시작하고 있는 작가들이나 혹은 생활적 진신을 외곡하면서 그런 묘사로부터 둘러서는 작가들의 창작에서 나타난다.

유명한 작가 에밀 졸라가 지도하였던, 19세기 말엽에 불란서에서 발생한 문학 조류를 문학사에서 보다 좁은 의미에서 자연주의라고 한다. 에밀 졸라는 자기의 리론적 저서들에서 작가는 자기가 묘사하는 현실에 대해서 비판적 태도를 취해야 한다는 것을 부인함으로써 작가를 랭담하게 모사하는 무관심한 관조자로 전환시켰다. 그러나 이러한 그릇된 견해를 가지고 있었음에도 불구하고 졸라 자신의 창작은 그의 일련의 작품들에 있어서는 심오한 일반화가 풍부히 있는 진실로 사실주의적인 생활 묘사의 수준에까지 몰라 섰다. 그러나 에밀 졸라의 추종자들은 현실을 정확하게 기록주의적으로 재현하려고 노력하였기 때문에, 즉 현실 묘사의 외면적 진실성을 보존하였기 때문에 생활의 진실한 사실주의적 화폭을 창조할 수 없었으며 그 말의 정확한 의미에서 자연주의 작가들이었다.

북한에서 만든 사전에서 자연주의는 보다 과격하게 비판된다.[100]

반동적인 부르죠아문학예술조류의 하나. 자연이나 사회생활의 개별적측면들을 복사 라렬하면서 현실에 대한 정당한 반영과 사회정치적 및 사상미학적 평가를 거부하고 예술적일반화에 의한 전형의 창조를 반대하는 반사실주의적인 조류이다.

자연주의는 사회생활과 동떨어져서 자연만 노래하려 하거나 사회생활의 이러저러한 현상을 눈으로 보는 그대로 그린다는 명목밑에 생활에서 본질적인것과 비본질적인 것, 필연적인 것과 우연적인 것을 갈라내고 합법칙적이고 본질적인것을 묘사할 대신에 잡다한 생활현상을 피상적으로, 기계적으로 복사함으로써 현실을 외곡하며 문학예술의 인식교양적기능을 마비시키고 인민들을 진보와 발전을 위한 투쟁에서 떼여낸다. 자연주의는 반동적 부르조아지의 주관적 관념론 철학인 실증주의와 사회현상을 생물학적으로 해석하는 사회다윈주의에 리론적 바탕을 두고 19세기후반기 서구라파문학예술에서 나타났다. 자연주의는 문학예술창작에서 이른바《자연과학적인 방법》을 적용해야 한다고 주장하며 자주적인 사회적존재인 인간을 동물과 다름없이 보면서 사회생활과는 동떨어져서 순수자연만을 례찬하거나 인간의 이른바《동물적인 본능》을 묘사한다. 자연주의의 반동적본질은 염세주의, 색정주의, 허무주의 등을 퍼뜨림으로써 인민대중의 계급의식을 마비시키고 그들을 혁명투쟁에서 떼여내려는데 있다. 뿐만아니라 자연주의는 인간을 동물과 같이 취

........
100 사회과학원 문학연구소,『문학예술사전』, 평양: 사회과학출판사, 1972, pp.596-597.

급함으로써 제국주의자들의 인간증오사상과 침략적전쟁정책을 합리화하고 있다. 자연주의는 상징주의, 형식주의, 초현실주의 등 각종 퇴폐적인 부르죠아반동문학예술 사조 및 류파들과 합류되여있다. 우리 나리에서 자연주의는 1920년대 일본제국주의침략자들의 비호밑에 렴상섭, 김동인 기타 부르죠아반동작가들에 의하여 류포되였으며 매국배족적인 반동적목적을 추구하는데 리용되였다. 자연주의는 오늘 공화국남반부에서 인민들의 혁명의식을 마비시키기 위한 미제국주의와 그 주구들의 반동적인 사상적수단의 하나로 리용되고 있다.

자연주의 비판은 염상섭, 김동인 등의 식민시대 작가를 넘어 남한 문단 전체로 확장되었다. 주체문학론에 입각한 주체사실주의의 등장 전까지 북한이 설정한 구도는 남한의 자연주의 대 북한의 사회주의적 사실주의였다.

참고문헌

1. 남한 문헌

강용훈, 「문학용어사전의 계보와 문학 관련 개념들의 정립 양상: 1910-1920년대 제국 일본과 식민지 조선에서 편술된 문학용어사전을 중심으로」, 『상허학보』 38, 2013.

강인숙, 『佛·日·韓 3국의 자연주의 비교연구 II: 염상섭과 자연주의』, 솔과 학, 2015.

곽종원 편, 『현대세계문학사전』, 창인사, 1954.

구갑우, 「한반도 민족 개념의 분단사」, 구갑우·이하나·홍지석, 『한(조선)반도 개념의 분단사 1』, 사회평론아카데미, 2018.

김남두, 「파르메니데스의 자연이해와 로고스의 실정성」, 『철학사상』 15(1), 2002.

김동리, 「민족문학론」, 『대조』 3(3), 1948.

김명석, 「『노자』의 '자연' 개념에 대한 소고: 자발성 개념을 중심으로」, 『철학사상』 63, 2017.

김성곤, 『사유의 열쇠: 문학』, 산처럼, 2002.

김윤경, 「번역어 '자연(自然, nature)'의 성립사정: 근대 초기, 일본과 조선의 문화번역」, 『문화와 융합』 40(4), 2018.

김윤식, 「韓國 自然主義文學論攷에 對한 批判: 韓國 現代文藝비평사 연구(三)」, 『국어국문학』 29, 1970.

김윤지, 「한·일 자연주의 소설의 수용 양상 비교」, 『한국일본어문학회 학술발표대회논문집』, 2008.

_____, 「다야마 가타이(田山花袋)와 염상섭의 소설 비교: 『이불(蒲団)』과 『표본실의 청개구리』를 중심으로」, 『일어일문학』 45, 2010.

김한식, 「『백민』과 민족문학: 해방 후 우익 문단의 형성」, 『상허학보』 20, 2007.

박영희, 「新傾向派의 文學과 그 文壇的 地位, 今年은 文壇에 잇서서 새로운 첫거름을 시작하엿다」, 『開闢』 64, 1925.

_____, 「신흥예술의 이론적 근거를 론하야 염상섭군의 무지를 박함」, 『조선일보』, 1926. 2. 3.

朴英熙 編, "開闢創刊四十周年記念號附錄, 重要術語辭典," 『개벽』 49, 1924.

백낙청, "사회주의 리얼리즘과 엥겔스의 발자끄론," 『창작과비평』 18(3), 1990.

_____, 『통일시대 한국문학의 보람』, 창비, 2006.

백철, "1933년도 조선문단의 전망," 『동광』 40, 1933.

백철 편, 『세계문예사전』, 민중서림, 1955.

想涉, "個性과 藝術," 『開闢』 22, 1922.

상화(尙火), 「무산작가와 무산작품 (2)」, 『개벽』 66, 1926.

서경석, 「김남천의 발자크 연구노트론」, 『인문과학연구』 19, 1999.

서동수, 『한국전쟁기 문학담론과 반공프로젝트』, 소명출판, 2012.

성아(星兒), "정신분석학을 기초로 한 계급문학의 비판," 『조선일보』, 1926. 12. 23.

손정수, 「1930년대 한국 문예비평에 나타난 리얼리즘 개념의 변모 양상에 관한 고찰」, 『외국문학』 46, 1996.

송민호, 「1920년대 초기 김동인-염상섭 논쟁의 의미와 자연 개념의 의미적 착종 양상」, 『서강인문논총』 28, 2010.

_____, 「카프 초기 문예론의 전개와 과학적 이상주의의 영향: 회월 박영희의 사상적 전회 과정과 그 의미」, 『한국문학연구』 42, 2012.

신제원, 「임화의 '현실'과 사회주의 리얼리즘」, 『국제어문』 66, 2015.

아키라, 야나부, 『번역어 성립사정』, 서혜영 옮김, 일빛, 2003.

안서, 「近代文藝, 自然主義 新浪漫主義 附 表象派 詩歌와 詩人」, 『개벽』 12, 1921.

안영희, 「한일자연주의소설의 묘사이론과 소설세계: 평면묘사와 일원묘사」, 『일본문화연구』 20 2006.

알뛰세, 루이, 『레닌과 철학』, 이진수 역, 백의, 1991.

염상섭, "계급문학을 론하야 소위 신경향파에 여함," 『조선일보』, 1926. 1. 22.

염상섭, 「나와 자연주의」, 한기형·이혜령 엮음, 『염상섭 문장 전집』, 소명출판, 2014.

오상무, 「『노자』의 자연 개념 논고」, 『철학연구』 82, 2008.

오성호, 「임화의 월북 후 활동과 숙청」, 『현대문학의 연구』 21, 2003.

유기환, 「자연주의론 비교 연구: 졸라의 「실험소설」과 염상섭의 「개성과 예술」」, 『불어불문학연구』 100, 2014.

이민영, 「1947년 남북 문단과 이념적 지형도의 형성」, 『한국현대문학연구』 39, 2013.

이원동, 「1920년대 박영희의 일본 프로문학론 수용과 자기 맥락화: 참조와 인용의 방법을 중심으로」, 『어문학』 135, 2017.

이정우, 『개념-뿌리들』, 철학아카데미, 2004.

이종석, 『조선로동당연구: 지도사상과 구조 변화를 중심으로』, 역사비평사, 1995.

이찬규·이나미, 「클로드 베르나르의 실험의학: 19세기 프랑스 문학에 나타난 자연주의와 근대성의 기원연구」, 『의사학』 22(1), 2013.

이한섭, 「개항이후 한일어휘교섭의 일단면: 「주의」의 예를 중심으로」, 『일본학보』 24, 1990.

임화, "조선 신문학사론 서설: 이인직으로부터 최서해까지," 『조선중앙일보』, 1935.

_____, 「1945년, 또 다시 네거리에서」, 임화문학예술전집 편찬위원회, 『임화예술전집 1』, 소명출판, 2009.

_____, 『임화 평론선집』, 지식을만드는지식, 2015.

_____, 「조선민족문학건설의 기본과제에 관한 일반보고」, 신두원·한형구 외 편, 『한국 근대문학과 민족-국가 담론 자료집』, 소명출판, 2015.

장사선, 「한효의 해방 이전 비평 활동 연구」, 『국어국문학』 117, 1996.

_____, 「남북한 자연주의 문학론 비교 연구」, 『국어국문학』 130, 2002.

장용경, 「일제하 林和의 언어관과 '民族'의 포착」, p.205.

조진기, 「한일사회주의 리얼리즘 비교연구 (II): 1930년대 창작방법론을 중심으로」, 『어문학』 58, 1996.

차봉희, 「한국적 구체화로서 외국문학의 수용: '비판적 리얼리즘'의 수용을 중심으로」, 『한신논문집』 13, 1996.

천정환, 『시대의 말 욕망의 문장』, 마음산책, 2014.

최수일, 『『개벽』 연구』, 소명출판, 2008.

八峰, 「辨證的 寫實主義 (一): 樣式問題에 對한 草稿」, 『동아일보』, 1929. 2. 5.

_____, 「辨證的 寫實主義 (二): 樣式問題에 對한 草稿」, 『동아일보』, 1929. 3. 1.

_____, 「辨證的 寫實主義 (三): 樣式問題에 對한 草稿」, 『동아일보』, 1929. 3. 2.

_____, 「辨證的 寫實主義 (四): 樣式問題에 對한 草稿」, 『동아일보』, 1929. 3. 3.

_____, 「辨證的 寫實主義 (五): 樣式問題에 對한 草稿」, 『동아일보』, 1929. 3. 4.

_____, 「辨證的 寫實主義 (七): 樣式問題에 對한 草稿」, 『동아일보』, 1929. 3. 6.

_____, 「辨證的 寫實主義 (八): 樣式問題에 對한 草稿」, 『동아일보』, 1929. 3. 7.

코올, 스테판, 『리얼리즘의 역사와 이론』, 여균동 편역, 한밭출판사, 1982.

하루끼, 와다, 『한국전쟁』, 서동만 옮김, 창작과비평사, 1999.

_____, 『북한 현대사』, 여균동 편역, 창비, 2014.

하우저, 아르놀트, 『문학과 예술의 사회사 4』, 백낙청·염무웅 옮김, 창작과비평사, 1999.

하정일, 「1930년대 후반 사회주의 리얼리즘론의 발전과 반파시즘 인민전선」, 『창작과비평』 19(1), 1991.

_____, 「임화의 민족문학론과 언어론」, 『한국근대문학연구』 23, 2011.

한설야, 『한설야 평론선집』, 지식을만드는지식, 2015.

홍원경, 「김남천의 창작방법론 변모과정: 1930년대 작품을 중심으로」, 『어문론집』 31, 2003.

懷月, 「"自然主義에서 新理想主義에 기우러지는 조선문단의 최근경향」, 『개벽』 44, 1924.

_____, "'골키'의 文學的 報告에 關聯하야」, 『개벽 신간』 3, 1935.

2. 북한 문헌

김일성, 『김일성장군의 격려의 말씀: 전체작가예술가들에게』, 문화선전성, 1951년 7월.

_____, 「조선로동당 중앙위원회 제5차 전원 회의에서 진술한 보고: 로동당의 조직적 사상적 강화는 우리 승리의 기초」, 『조선중앙년감 1953』, 평양: 조선중앙통신사, 1953.

_____, 『김일성 선집 제1권』, 평양: 조선로동당출판사, 1954.

_____, 『사회주의문학예술론』, 평양: 조선로동당출판사, 1975.

_____, 『김일성전집 2』, 평양: 조선로동당출판사, 1992

_____, 「현정세와 당면과제: 1950. 12. 21. 조선로동당 중앙위원회 제3차전원회의에서 한 보고」, 『김일성전집 12』, 평양: 조선로동당출판사, 1994.

류희정, 『해방전평론집』, 평양: 문학예술출판사, 2009.

사회과학원 문학연구소, 『문학예술사전』, 평양: 사회과학출판사, 1972.

림화, 「조선문학 발전위에 끼친 막씸 고리끼의 거대한 영향」, 『조쏘친선』 7, 1951.

안함광, 『조선문학사』, 평양: 교육도서출판사, 1956.

찌모페예브, 엘·웬그로브, 엔, 『문예소사전』, 최철윤 역, 평양: 조쏘출판사, 1958

한효, 「자연주의를 반대하는 투쟁에 있어서의 조선문학」, 『문학예술』 1953. 1.

3. 해외 문헌

Borchert, D., ed., *Encyclopedia of Philosophy 6*, Farmiton Hills: Thompson Gale, 2006.

Marx, K. and Engels, F., *Collected Works* Volume 48: Letters 1887-90, London: Lawrence & Wishart Electric Books, 2010.

Hirshman, A., *Exit, Voice, and Loyalty*, Cambridge: Harvard University Press, 1970.

Proudfoot, M. and Lacey, A.R., *The Routledge Dictionary*, London: Routledge, 2010.

Silina, M., "The Struggle Against Naturalism: Soviet Art from the 1920s to the 1950s," *Racar* 41(2), 2016

Stalin, J., *The Essential Stalin*, edited by Bruce Franklin, London: Croom Helm, 1973.

Taine, H., *Philosophy of Art*, New York: Holt & Williams, 1873.

1950-1960년대 인상주의 개념의 분단

홍지석 단국대학교

고희동의 도쿄미술학교 양화과(洋畵科) 입학(1909)으로 본격화된 근대 서양미술 수용사에서 '인상주의'(Impressionism)는 남다른 의미를 갖는다. 인상주의의 수용과 더불어 화가들은 주변세계의 자극에 반응하는 자기 몸(눈)의 감각과 지각에 집중하게 됐고 뒤이어 회화를 통한 객관과 주관의 종합을 문제 삼게 됐다. 인상주의, 후기인상주의를 체화하는 과정에서 '지각'과 '재현', '향토성'은 일제강점기 내내 회화의 첨예한 쟁점이 됐고 나혜석, 김주경, 오지호, 이인성 등 인상파와 후기인상파의 영향을 받은 화가들이 특히 '풍경화'를 중심으로 비평과 실천 영역에서 거둔 성취는 해방 이후 남북한 미술의 비옥한 토대가 됐다.

이 글은 '언어 사용'의 수준에서 전후(戰後) 남북한 미술계에서 인상주의 개념의 동일성이 해체되고 상이한 지평에서 전용(轉用)되는 양상을 살피고자 한다. 이 시기 남북한 미술에서 확실히 '인상주의'라는 개념은 공히 낡은 어떤 것을 지칭하는 개념이었으나 그들이 각기 다른 문맥에서 지향한 '현대미술'을 성취하기 위해서 반드

시 경유할 필요가 있던 문제적 개념이기도 했다.[1] 전후 남한미술에서 인상주의는 이른바 '추상'으로 향하는 모더니즘의 흐름을 역사적으로 이해하기 위한 핵심개념이었다. 인상주의라는 개념은 19세기 미술과 20세기 미술의 단절을 강조하기 위해서도 또 양자의 연속성을 이해하기 위해서도 중요했던 것이다. 반면 북한에서 인상주의는 1950년대 말에 '부르주아의 퇴폐사조'로 규정되어 공식 기각됐으나 북한식 리얼리즘(사회주의사실주의, 주체사실주의)의 도식적, 규범적 양상이 문제될 때마다 (재)소환되어 현실체험과 몸의 감각을 내세운 화가와 비평가들의 이론적 기초를 제공했다. 특히 1950년대-1960년대 북한미술계에서 풍경화를 중심으로 전개된 사실주의 논쟁과 고유색 논쟁은 사실상 인상주의의 해석을 둘러싸고 벌어진 논쟁이었다. '풍경화'를 미술의 핵심 장르로 간주하는 북한에서 인상주의는 간단히 배제할 수 없는 것으로 존재했고 '억압된 사조'는 언제나 뜻하지 않은 방식으로 귀환했다.

1. 1950-1960년대 남한

1954년 11월 3일 화가 앙리 마티스가 프랑스 니스에서 85세의 일기로 사망했다. 그해 11월 21일 『경향신문』 지면에 화가 김병기

.......

1 예컨대 1949년 북한에서 발행한 『새조선』이라는 잡지에서 문학평론가 안함광은 해방 이후 북한미술의 발전을 다음과 같이 묘사했다. "과거의 슐·리알리즘 또는 인상주의적 미로(迷路)에서 완전히 벗어나 고상한 사실주의 길에로 새길을 개척하면서 있는 미술계의 발전이라든가…" 안함광, 「민주건설의 발전상-문학예술부문」, 『새조선』 2(8), 1949, p.49.

가 마티스의 죽음을 추모하는 글을 발표했다. 그는 마티스의 사망
소식을 전하며 그의 부보(訃報)가 "우리들 한국의 미술가와 미술애
호인들에게도 적지 않은 충격을 주고 있다"[2]고 썼다. 김병기는 마
티스의 다음과 같은 발언, 곧 "우리들은 죽어야 한다고 느끼게 하는
것이 아니라 사람들이여 우리들은 살아야 한다고 느끼게 하는 것"
이라는 발언을 인용하며 예술의 사명은 인간에게 즐거움을 제공하
는 것 이외의 것이 아니라고 역설했다. 물론 김병기에 따르면 이런
태도는 마티스 이전에도 나타난다. 김병기는 전(前)세기말의 인상
파가 추구한 "색채의 발견이라고 하는 회화방법의 근본이념" 역시
따지고 보면 "상승일로의 19세기가 자아내는 생의 즐거움을 구가
한 것"이라고 주장했다. 하지만 인상파와 마티스의 작업은 뚜렷하
게 구분된다는 것이 그의 판단이다. 즉 김병기가 보기에 "인상파 화
가들의 환희의 감정은 생활의 분위기"로 나타났지만 "마티스처럼
화면 자체로 구체화되지는 못하였다." 인상파는 아직 지난 시기의
관념적 유산에 매몰되어 있었으나 마티스는 '화면 자체의 의식', 곧
"형태와 색채와 선의 구성"을 통해 "순결하게 생의 환희의 감정을
고조시킬 수 있었다"[3]는 것이다.

　김병기의 글에서 인상주의는 이미 지나간 과거로 간주됐다. 실
제로 "야수파를 비롯하여 일체(一切)의 새로운 미술이 회화적 요소
나 조건의 일부분을 특별히 강조, 확대시켜…찬연한 현대미술의 탄
생을 보게 된"[4] 시점에서 인상주의는 다만 동시대성을 상실한 낡은

.......

2　김병기, 「마티스의 예술-그의 죽음을 애도하며」, 『경향신문』, 1954. 11. 21.

3　위의 글.

4　박고석, 「현대회화의 문제(上)」, 『동아일보』, 1957. 2. 16.

전통(그것도 뚜렷한 한계를 지닌 낡은 유산)으로 보일 따름이었다. 하지만 전후 남한 미술비평. 또는 근대미술사 서술에서 인상주의는 여전히 문제적 개념으로서의 지위를 누렸다. 인상주의는 특히 19세기 미술과 구별되는 20세기 미술, 또는 모더니즘으로 지칭될 현대미술의 정체성을 다룰 때 늘 문제적 개념으로 부상했다.

1) 핀트를 덜 맞춘 사진 같은 회화

박경원과 이봉상의 『학생미술사』는 전후 남한미술에서 인상주의에 대한 인식의 지평을 확인할 수 있는 텍스트다. 『학생미술사』에서 인상주의는 재현이 아니라 非재현을 지향하는 현대미술의 시작으로 서술됐다. 『학생미술사』의 저자들에 따르면 19세기 말에 들어가서 "자연의 구속을 벗어나고 역사적인 제약도 벗어나서 비재현적인 미술 즉 재현을 일삼지 않는 미술이 대단한 세력으로 일어나기 시작"하였는데 "이것의 시작이 인상파의 운동"이었고 이로써 인상파는 "현대미술을 자아낸 큰 동기"가 되었다는 것이다.[5]

저자들에 따르면 인상주의의 업적은 물론 과거의 유산을 바탕으로 한다. "화란의 풍경화가를 거쳐 자연파에 와서는 과거의 어느 형식에 빠지지 않고 자연을 상대로 하여 화가 자신의 정신을 상당히 표현"하였고 "사실파의 크르베도 현실에서 절실히 느낀 바를 묘사"했으며 "낭만파의 거성 들라크로아는 자기가 갖이고 있던 격정을 그대로 표현"했다는 것이다. 『학생미술사』의 저자들이 보기에

.......
5 박경원·이봉상, 『학생미술사』, 문화교육출판사, 1953, p.90.

이러한 미술행동들은 확실히 "자기 지성, 자기 의욕, 자기 감정을 표현하는데 애를 썼다"는 점에서 의의를 갖는다. 하지만 그럼에도 저자들이 보기에 자연파와 사실파, 낭만파는 고전시대부터 꾸준히 지켜오던 '재현의 회화'라는 범위를 벗어나지 못했다는 한계가 있었다. 인상파에 이르러서야 비로소 비재현을 지향하는 움직임이 시작됐고 그것이 현대미술의 발전을 추동했다는 것이 저자들의 판단이다.[6]

주목을 요하는 것은 『학생미술사』의 저자들이 미술에서 비재현적 경향의 등장을 기술발전과 새로운 매체의 출현과 연관 짓고 있다는 점이다. 저자들에 따르면 1839년 다게르의 사진 발명은 회화운동에 큰 충격을 주었다. 즉 사진은 일반이 좋아하는 재현의 가치를 회화보다 훨씬 더 높은 수준에서 보여줬다는 것이 저자들의 판단이다. "사진이 등장하여 그림보다도 더 큰 가치를 보여 주었으니 화가들은 초조하여 그대로 그린다는 것은 벌써 케케묵은 것이요 화가의 의도를 그대로 표현하여야 한다는 비재현활동이 심해지고 말았다"는 것이다. 저자들에 따르면 인상파의 활발한 움직임은 "이러한 사진기술의 발달과 사회적인 환경에서 나온 것"[7]이다.

그런데 저자들이 인상파 미술에서 발견한 비재현적 경향이란 대체 무엇인가? 그들이 "인상파 회화를 창조한 지도자이자 그 주인공"으로 평가한 모네에 대한 서술을 참조할 수 있다.

.......
6 위의 책, pp.89-90.
7 위의 책, p.91.

온갖 자연물에는 결코 고유한 색이라고는 없다. 꽃은 빨갛다, 나무는 푸르다 하는 것은 개념에 지나지 않고 태양의 위치에 따라서는 그 꽃이 보라색으로 변하는 수도 있고 나무는 회색으로 변하는 수도 있다. 이것이 왜 그러냐하면 모든 것은 태양광선의 양과 각도로서 그 물체의 색이 변하기 때문이다. 그러니까 우리가 묘사할 때는 태양의 칠색(七色)을 기준으로 하여 이 색을 원색 그대로 병렬, 배치하여 묘사함이 온당한 것이다. 간단히 말하면 이상과 같은 이유가 인상파의 과학적인 근거라고 할 수 있다. 그런고로 인상파는 대개가 병렬식 점묘(點描)이요, 또 원색을 그대로 사용하고 있는 것이다.[8]

『학생미술사』의 저자들에 따르면 모네로 대표되는 인상파의 제일의 공로는 "색에 대한 연구와 채색의 과학적 표현"이다. 하지만 저자들이 보기에 인상파는 "예술로서의 큰 결함"을 갖고 있다. 인상파 화가들은 색(의 지각)에만 몰두하면서 "감각적인 예술의 범위에서 조금도 벗어나지 못했다"는 것이다. 저자들에 따르면 인상파는 "그네들의 눈이라는 렌즈를 통하여 외계의 물상을 수동적으로 칸버쓰 위에다 그린 것에 불과한 것"이며 따라서 "핀트를 덜 맞친 사진"과 다름이 없다. 이런 관점을 견지할 경우 인상파는 그 자체로는 큰 의미가 없다. 그것은 그 뒤에 올 새로운 경향, 즉 "화가의 능동적인 힘, 즉 의지와 정신이 움직일 여지가 없는" 인상파에 불만을 갖고 등장한 후기인상파를 전제로 할 때만 비로소 진정한 의미를 갖

.......

8 위의 책, pp.92-93.

는다.[9]

『학생미술사』의 저자들이 '비재현적 경향'으로 설명한 미술은—인상파가 아니라—후기인상파에서 진면목을 드러낸다. 그 후기인상파에게 예술은 결국 "인간의 표현이요 개개 인간의 개성의 표현이며 그 개성이 지니고 있는 의지와 정신의 적극적 표현"이라는 것이 저자들의 주장이다. 이 경우 인상파가 갖는 역사적 의의는 감각에 충실하여 (본의 아니게) 인간 의지와 정신의 가치를 일깨워줬다는 점에 있다. 따라서 인상파는 후기인상파, 곧 '세잔느의 환희', '고우간의 문명의 허식을 싫어하는 정신' '고구의 태양과 같은 힘과 감정'을 촉발한 원인으로서 가치를 갖는다. 저자들은 그 후기인상파의 의지와 정신의 표현이야말로 "순수회화의 중요한 요소"라고 설명했다.[10]

2) 서양 현대미술의 기원[11]

『학생미술사』에서 확인할 수 있듯 전후 남한에서 '인상주의'는 역사적 발전을 중시하며 이른바 모더니즘의 계보를 설정하고자 했던 논자들의 주목이 됐다. 현대예술의 시작으로 인상주의에 주목하는 일은 좀처럼 납득하기 힘든 서양 현대미술을 납득할 만한 것으

........

9 위의 책, p.94.
10 위의 책, p.95.
11 이 소절의 제목은 김영나의 『서양현대미술의 기원 1880-1914』(시공사, 1997)에서 가져
 왔다. 이 책의 첫 절은 '19세기 후반의 미술과 유럽사회'인데 여기서 저자는 인상주의 미
 술을 집중 서술하고 있다.

로 만들기 위한 특단의 대책일 수 있었다. 무엇보다 인상주의는 일제강점기 이래 일반에 친숙한 미술 양식이었기 때문에 그것을 현대미술의 기원으로 삼아 그로부터 현재에 이르는 발전상을 선형적으로 정리하여 제시하면 납득하기 어려운 현재의 미술을 납득 가능한 것으로 전화시키기에 용이했다. 일례로 오지호는 1956년에 발표한 「데포르메論」에서 '데포르메'(déformer)에 의해서만 "오인(吾人)의 정신으로 하여금 현실의 자연과는 별개의 자연, 새로운 생명으로서의 자연을 느끼게 할 수 있다"면서 그것을 "회화자체의 본질적 요구"[12]로 규정했다. 오지호에 따르면 이러한 데포르메는 "회화 창생(創生)의 태초로부터" 있어 왔던 것이지만 19세기 말엽으로부터 현금(現今)에 이르는 이른바 '의식적 데포르메의 시대'는 인상주의에서 시작됐다. "그것은 인상파에서 시작되어 야수파에 이르러 그것의 본질적인 형식을 완성하였고 그것은 다시 피카소를 중심으로 하는 일파에 의하여 비약되고 그 일부는 드디어 회화권 이외(以外)로 일탈하는데"[13] 이르렀다는 것이다.

회화에 있어서의 개인적 양식이 체질적인 어떤 것에 연유한 것이라면 인상파 이전에는 왜 그 이후에 있었던 것과 같은 백조쟁명(白鳥爭鳴)의 찬란한 개인양식들이 없었는가. 그 이유는 명확하고 간단하다. 전자의 시대까지에는 예술관과 그 기법이 거의 일정하여 누구도 그것을 깨트릴 생각을 하지 않고 한정된 테

........

12 오지호, 「데포르메論」(1956년 8월 『조선일보』), 『현대회화의 근본문제』, 예술춘추사, 1968, pp.172-173.
13 위의 글, p.174.

두리 안에서 거의 일률적인 회화 행동을 하였다. 즉 양식에 있어서의 개인차의 발견의 기회가 허용되지 않았던 것이다. 여기에 대하여 인상파로부터 사정은 일변하였다. 인간감정은 수천년 동안 계속되어온 모든 속박으로부터 일시에 해방되었다. 여기서 인간의 개성이 발견됨으로써 가능한 회화의 모든 양식이 한꺼번에 꽃이 핀 것이다.[14]

또 다른 사례를 참조할 수 있다. 김홍준은 1960년에 발표한 글에서 "현대의 예술감각은 현 사회의 불안과 착잡(錯雜)을 배경으로 산출된 것"이라는 전제 하에 현대예술의 난해성은 복잡다단한 현대사회에서 비롯됐다고 주장했다. "콤프렉쓰한 불안과 공포의 세대"를 짓누르는 다양성과 복잡성을 지닌 생활 이면에서 "무딜 대로 무디어진 감성들을 상대로 곡예의 나발을 불어야" 하는 현대예술의 선구로 그는 인상주의 회화를 거론했다. 즉 인상주의 회화에서 "종래의 단조하고도 공통된 빛깔인 흑색과 갈색의 음영은 시시각각으로 변하는 광선의 색감을 주(主)로 하여 마치 프리즘을 통한 광학적 분석으로서의 빛깔로 나타나게" 됐다는 것이다. 그에 따르면 인상주의를 시작으로 여기서 발전한 것이 "스라, 콧호, 고걍 등의 신인상파, 그리고 몽드리안, 니콜손 등의 자기도취적 추상파 등"으로서 이들이 "다양한 현대미술의 모양새를 이루는 모양"이다.[15]

이러한 관점은 1962년에 발표된 이항성의 『서양미술사』에서 훨

┄┄┄┄┄

14 위의 글, p.178.

15 김홍준, 「현대예술의 난해성-회화, 음악, 시 등에 나타난 인상주의의 반영을 중심으로 하여」, 『경향신문』, 1960. 8. 25.

씬 정교하게 다듬어졌다. 여기서 인상주의는 낭만주의와 사실주의의 유산을 물려받아 이를 발전시켜 후기인상파, 더 나아가 마티스의 야수파, 피카소의 입체파의 등장을 촉발시킨 예술운동으로 서술됐다. 이항성에 따르면 19세기 서양미술의 전개는 '만드는 그림'에서 '자연을 따르는 그림'으로의 발전으로 요약할 수 있다. 낭만주의를 거쳐 다비드 이후 점차 높아진 사실주의는 바르비종파의 정서적이고 순박한 미술에서 쿠르베의 엄격한 자연주의를 거치며 미술을 문학과 종교 등의 구속에서 해방할 수 있었다는 것이다. 그리고 마침내 "이러한 경로를 통하여" 시민적이며 세련된 인상주의에로 옮겨져 갈 수 있었다는 게 그의 판단이다.[16] 이항성에 따르면 프랑스의 인상주의자들은 "세련된 감각으로 빠리의 풍속을 묘사했다"는 점에서 새로웠다. 자연을 그대로 표현하는 쿠르베의 사실주의는 색채에 대해서는 이전과는 다를 바 없는 어두운 표현이 두드러졌으나 마네와 그의 주변에 모여든 화가들은 "밝게 더욱 밝게"를 외치며 어두운 화면을 밝은 색채로 바꾸어 놓았다는 것이다.[17] 이항성에 따르면 마네는 쿠르베의 향토적 사실을 도회적 사실로 전환시킴으로써 "감각표출을 본질로 하는 근대회화의 발전적 도약을 마련"했다.[18] 그런가하면 인상파 화가 모네는 색조분할 방법을 창안하여 "채색을 혼합하지 않고 원색 그대로 칠하는 것이 밝은 색채와 빛나는 광채를 표현"했다. 이항성에 따르면 모네의 천재적인 시력은 "끊임없이 변화하는 빛과 공기와의 뉴앙스의 미묘한 아름다움을 화면

.......

16 이항성, 『서양미술사』, 문화교육출판사, 1962, p.78.

17 위의 책, p.79.

18 이항성 편, 『인상파 화가 3』, 문화교육출판사, 1964, p.46.

에 확정하는"[19]데에 이르렀다.

이항성의 『서양미술사』에서 인상주의 미술은 도회의 근대생활에 부응하는 밝은 빛과 색—선명하고 동적인 색채—의 예술로 부각됐다. 물론 역사주의자들이 이해하는 미술의 발전에는 단절이 없다. 인상주의에서 더욱 발전하여 현대회화와 관계가 깊은 커다란 일을 한 화가들이 존재한다. 후기인상파라고 불러 다른 것과 구별하는 "스라, 세잔느, 고호, 고갱 등 네 사람"[20]의 미술이 존재한다. 스라(쇠라)는 "모네가 시도하였던 색조 분할을 더욱 정확하고 과학적인 것으로 하기 위하여 과학이론과 색채학을 응용하였으며 원색의 섬세한 텃취로 화면을 구성하여 안막(眼膜)을 통하여 색채를 혼합시키는 신인상주의를 제창"했고 세잔느는 "인상주의 회화에서 형체가 등안시되는 것에 불만을 가져 오랜 세월을 두고 고심한 결과 인상파의 밝은 색채를 사용하면서 확실한 형태와 공간을 느낄 수 있는 작품을 제작"했으며 고갱(고갱)은 "인상주의를 연구한 다음에 사실주의를 싫어하여 물체의 형태에 어떠한 사상을 암시하며 상징시키려는 종합주의"의 길로 나아갔다는 것이다.[21] 사실주의와 인상주의가 '만드는 그림'에서 '자연을 따르는 그림'으로의 발전을 추동했다면 인상파의 유산을 물려받은 후기인상주의는 "고유의 지성과 감수성에 의하여 세계를 다시 창조하는"[22] 길로 나아갔다는 것이 이항성의 평가다. 물론 19세기 신인상파와 후기인상파는 20세기의

.......

19 위의 책, p.50.
20 이항성, 『서양미술사』, p.81.
21 위의 책, pp.81-82.
22 이항성 편, 『후기인상파』, 문화교육출판사, 1964, p.70.

계승자를 갖는다. 예컨대 "세잔느, 스라 두 사람은 20세기 들어서 피카소 등이 시작하는 입체파 회화에 커다란 영향을 미치게 하였다"[23]는 식이다.

3) 인상주의와 후기인상주의

그러니 역사주의의 입장에서 근대(현대)미술의 발전을 선형적으로 서술하는 미술가들은 연속과 단절 사이에서 어떤 곤란을 겪기 마련이다. 예컨대『학생미술사』의 저자들, 박경원과 이봉상은 인상파를 "현대미술을 자아낸 큰 동기"라고 설명했으나 정작 미술사 서술의 초점은 인상주의가 아니라 오히려 그에 반발했던 후기인상주의자들에 두고 있었다. 따라서 인상주의와 후기인상주의의 관계를 적절히 설명하는 일이 과제로 부상했다. '후기인상주의'(post-impressionism)에서 '인상주의'(impressionism) 앞에 붙은 '후기'(post-)의 의미를 좀 더 설득력 있게 설명할 필요가 있었다는 것이다. 무엇보다 사실주의 내지 사실의 객관적 재현과 무관하지 않은 인상주의를 그 이후 미술운동의 주관적, 정신적 경향들과 어떻게 관련지을 것인가의 문제가 중요했다. 이에 대해서는 이영환의『서양미술사』를 참조할 수 있다. 그에 따르면 인상주의 회화는 "실제의 자연은 당시의 일반의 회화처럼 그 같이 어두운 것이 아니고 더 밝으며 싱싱한 것"이라는 자각에서 출발했다.[24] "실제의 자연의 색은

.......

23 이항성 편,『후기인상파』, 문화교육출판사, 1964, p.70.
24 이영환,『서양미술사: 미술현상의 시일부터 오늘의 미술까지』, 박영사, 1966, p.278.

광선의 조건에 따라 미묘하게 변화하며 찬란한 광(光)과 자연스러운 그 싱싱한 색을 표현하는데서 회화는 현실의 자연을 자연다웁게 표현할 수 있을 것이며 그들은 이것이야말로 회화에서 당연하게 추구되고 표현되어야 할 것이라고 믿었다"는 것이다. 이러한 신념에 의거해 그들은 여러 가지 기법, 곧 "물체의 고유색의 부정, 음영을 광이나 색의 결여라고 생각하지 않고 독자한 색으로 보며 팔레트에서의 혼색을 피하고 터치(필촉)는 잘게 분할하여 쓰며 채색을 두껍게 바른다든가 그것을 불그러지게 하여 시각을 자극시켜 광택과 싱싱함을 더하게 하며 난색과 한색의 병렬, 색채의 대비에 섬세한 주의를 기울여 새로운 효과를 기한다는 등"[25]의 기법을 발전시켰고 이로써 "르네상스 이래 줄기차게 뻗어오른 근대정신의 정점"[26]에 해당하는 예술운동이 될 수 있었다는 게 이영환의 설명이다.

하지만 그는 인상주의에서 어떤 아이러니를 포착했다. 객체적 진실을 추구하다 주관적인 것이 깊이 뿌리내리게 됐다는 것이다.

그러나 그들이 추구한 객체적 진실이 주관적 인상, 감각적 표출로 되어 그 속에 주관적인 것이 깊이 뿌리내리는 바는 매우 아이러니칼한 일이 아닐 수 없다. 더욱이 드가나 르누아르에 있어서는 이점은 더욱 뚜렷한 터이었다.[27]

따라서 이영환은 로저 프라이가 명명한 '후기인상주의'라는 단

.......
25 위의 책, p.278.
26 위의 책, p.283.
27 위의 책, p.283.

어의 사용을 주저했다. "이 명칭은 그리 적절하지 않은 것 같다"는 것이다. 무엇보다 후기인상주의 화가들, 곧 "세잔느, 고호, 고갱 세 작가의 회화이념과 인상파의 그것과를 생각해볼 때 이 둘 사이에는 그 내면적 연관을 지어보기보다 오히려 이 둘 사이에는 서로 반발 하는 것임을 볼 수 있다"는 것이 이영환의 판단이었다.[28]

이렇듯 이영환의 『서양미술사』에서 아직 납득하기 어려운 아이 러니로 남아 있던 인상주의와 후기인상주의의 관계를 좀 더 명확하 게 설명한 논자는 이일이다. 그는 이경성과 함께 쓴 『미술감상입문』 에서 "사실주의의 극복과 현대회화의 길"이라는 전제 하에 양자의 관계를 서술했다. 이 작업은 먼저 인상주의 회화를 쿠르베의 사실 주의 회화와 구별하는 것으로 시작됐다. 그에 따르면 인상주의자들 은 다같이 "본대로 그린다"는 사실주의의 교훈을 받아들이는 것으 로 출발했다. "눈에 비쳐진 외계(外界)에 충실하며 그 이미지를 가 장 정확하게 옮겨놓는 일"이 그들의 과제였다는 것이다.[29] 그런데 문제는 이와 같은 철저한 객관주의가 쿠르베의 "강직하고 소박하달 수도 있는 사실주의와 전혀 다른 회화세계를 결과했다"는 점에서 발생한다. 이에 관하여 이일은 인상주의 회화에서 '시각의 근본적 인 혁신'으로 부를 만한 변화가 발생했다고 주장했다. 즉 쿠르베에 게 자연은 "견고하고 무게가 있는 그리고 확고부동한 실재(實在)를

.......

28 위의 책, p.283. 하지만 그렇다고 그가 이 용어를 부정한 것은 아니다. 그는 이렇게 썼다. "따라서 나로서는 이 용어를 피하고 싶으나 그렇다고 새 명칭을 세우기도 뭣하여 이상과 같은 명칭을 달고 세잔, 고갱, 고흐의 회화세계를 다루기로 한다."

29 이경성 · 이일 편, 『미술감상입문』, 동아일보사, 1970, p.198. 이 책은 1부 동양화, 2부 서양 화로 구성됐는데 이 가운데 서양화를 이일이 서술했다.

누리는 대상"이었던 반면 인상파 화가들의 눈에 비친 자연은 "결코 주어진 그대로의 엄연한 그리고 고정된 자연은 아니었던 것"이라는 게 이일의 판단이었다. 그 자연에는 "고정된 선, 고정된 형태"나 "고정된 색채" 따위가 존재하지 않는다는 것이다.[30] 인상주의자들을 사로잡은 비전을 그는 "시각적 여건으로 환원시키려는 철저한 객관적 사실주의"로 설명했다. 그러나 이렇게 "대상을 광선의 변화무쌍한 작용의 반사로서 파악"하고 "광선의 분석에 집착한" 나머지 인상주의자들은 "미묘한 색채의 진동, 뉘앙스에 찬 광선의 아기자기한 발광체라는 지극히 비사실적인 회화"를 얻었다.

거기에서는 이미 명확한 형태도 없거니와 작품으로 지녀야 하는 골격도 구성도 자취를 감추고 넘실거리는 것은 오직 '광선=색채'라는 신기루인 것이다. 그리하여 모네의 경우 그가 도달한 세계는 '광선과 색채의 상징주의'라는 사실주의와는 정반대의 세계였던 것이다.[31]

이제 문제가 되는 것은 후기인상주의자들이다. 이일은 후기인상주의자들, 특히 세잔느가 인상주의에 대해 시종일관 반발을 일삼아 온 것이 아님을 애써 강조했다. 오히려 그는 오늘날의 비평용어로 재매개(re-mediation)의 관점에서 인상주의와 후기인상주의의 관계를 서술했다. "인상주의 체험에서 얻은 교훈은 그의 일생을 통해

.......

30 위의 책, p.200.
31 위의 책, pp.204-205.

회화를 좌우하게 될 중요한 원천으로 머물러 있었다"[32]는 것이다. 이를테면 세잔느의 경우 이 화가는 인상주의자들이 "자연의 모든 대상을 광선과 색채의 범람 속에 용해시키고 회화를 단순한 감각적 시각의 집적 반응으로 환원시킴으로써 작품의 바탕이 되는 구성과 형태를 소홀히 했다"는 점에 불만을 느꼈으나 "인상주의적인 자연에서 출발하여 끝까지 그 자연을 바탕으로 하면서 건축적 구성의 탐구와 더불어 분명한 순수 조형에의 의지를 실현했다"[33]는 것이다. 이에 반해 고갱은 인상주의가 펼친 감각의 세계에서 출발했으나 인상주의 특유의 "너무나도 감각에 치우치는 경향"에 반발하여 상상력, 사상, 신비(神秘)에서 자신이 지향하는 예술의 갈 바를 정한 경우[34]로, 반 고흐는 "인상주의의 시각적 사실주의가 바야흐로 그 한계를 드러내는 시점"에서 "그에 대한 안티테제로 새로운 주관주의적 예술을 전개"한 작가로 서술됐다. 그에 따르면 반 고흐는 "감각적인 현상을 통해 오히려 인간내면의 세계를 표현했고 현실의 세계를 자신의 내적 심상의 풍경으로 변모시킨 화가"[35]였다.

4) 구상미술과 비구상미술

지금까지 살펴본바 1950-1960년대 남한에서 인상주의를 서술한 미술사가와 미술비평가들은 인상주의를 현대미술의 전체 문맥

.......
32 위의 책, p.218.
33 위의 책, p.223.
34 위의 책, p.224.
35 위의 책, p.235.

속에서 역사화하는 태도를 줄곧 견지했다. 그들의 텍스트에서 인상주의는 그 자체로 가치 있는 것이라기보다는 대개 그것이 수행한 (또는 수행했다고 여겨진) "19세기 미술과 20세기 미술을 연결시켜주는 교량적 역할"[36] 때문에 중시됐다. 이를테면 이일은 신인상주의에 대한 설명을 이렇게 마무리했다. "인상주의 미학의 정통적인 계승자로 자처했던 신인상주의는 인상주의의 이론적 및 기법상의 허약함을 극복함과 함께 반사실주의에로 귀결함으로써 한 세대의 역사적 사명의 일익을 담당했던 것이다."[37] 여기서 역사적 서사의 구성은 "사실주의의 극복과 현대회화의 길"(이일)을 늘 주제로 삼고 있었다. 그러한 서사에서 동시대의 미술은 역사적 발전의 맨 끝에 자리한 가장 진보된 미술로 여겨졌다. 이런 논리 하에서 19세기 사실주의에서 인상주의, 그리고 인상주의에서 후기인상주의로의 발전을 다룬 서사는 자연스럽게 20세기의 미술, 특히 추상미술을 긍정하는 논리가 될 수 있다. 이경성의 다음과 같은 발언을 참조할 수 있다.

특히 그리스 이래의 전통적인 미학인 합리주의적 미학에의 불신을 계기로 그것에의 반항 및 극복이 당면과제로 되어있기에 우연을 진리로 생각한다든지 비합리철학 및 미학을 예술적 창조의 토대로 한다는 것은 논리적 귀결이고 따라서 미술양식도 사물의 설명이나 자연의 모방인 자연형태에 의한 구상을 떠

.......
36 이경성, 『미술입문』, 문화교육출판사, 1961, p.127.
37 이경성·이일 편, 『미술감상입문』, p.243.

나고 시적 감정을 형태와 색채 속에 나타내는 순수형태, 즉 추상에 의하여 표현되는 것이다. …(중략)… 추상양식은 19세기 후반 인상파라는 사실의 완성양식을 전환점으로 점차 그의 비율을 증가하여 오늘날 미술의 영역에서 가장 많고 또 즐겨 채용되고 있는 미술양식이라는 것뿐이다.[38]

이경성에 따르면 19세기 후반에 등장한 인상주의는 "사실주의 미술의 최고봉"[39]에 해당한다. 그가 보기에 인상파 운동이란 결국 "객관적 진실을 시각적 한계에서 파악하고 그것을 재창조하는 자연주의 미술의 하나"라는 것이다. 반면에 "세쟌느, 곳호, 고걍" 등 후기인상파 화가들은 인상파의 객관존중에 불만을 품고 "인상파의 객관에다 인간의 개성을 플러스"하는 식으로 "인상파를 한층 발전시킨"[40] 존재들이다. 이렇듯 인상주의를 사실주의에서 추상미술로의 발전의 중간에 자리한 일종의 역사적 결절점으로 서술하는 접근법은 게다가 구상미술로 지칭된 미술현상, 곧 사실주의, 인상주의의 흔적을 간직한 동시대미술을 낡아 보이게 만드는 효과가 있었다. 이로써 한때 미술의 중심 장르였던 풍경화 역시 추상과 더불어 등장한 새로운 장르들에 자리를 내주고 비주류로 밀려났다. 간혹 인상주의(풍) 회화가 동시대성을 갖는 것으로 평가되기도 했는데 이것은 그 회화가 동시대(추상) 미술과 유사하거나 그에 영감을 준다고 여겨질 때 한에서였다. 가령 이항성은 모네에 관한 서술을 마치

.......

38 이경성, 「현대미술의 운명」, 『동아일보』, 1960. 4. 2.
39 이경성, 『미술입문』, p.160.
40 위의 책, p.160.

며 세계대전 후의 세계의 풍조는 모네의 인상파와는 다른 방향으로 움직이고 있다면서 다음과 같이 덧붙였다. "80여년이 지난 오늘 날에는 순수 무사의 추상과의 일치를 찾는 화가들이 그의 화면을 다시 관찰하여 존경하고 있으며 그들은 모네가 최만년에 실현한 빛과 색에 의한 상징주의를 주목하고 있다."[41]

하지만 이렇듯 '추상'을 옹호하면서 추상으로 향하는 현대미술을 정당화하기 위해 인상주의를 끌어들였던 논자들과 상이한 접근법을 택한 논자들이 존재했다. 무엇보다 추상회화의 한계선을 정하는 것이 문제였다. 이경성에 따르면 이것은 "언제나 조형이라는 공동운명 속에 공존하는" 미술의 2대 표정, 곧 구상사실과 추상의 비율을 결정하는 문제였다.[42] 이를테면 "민족적 기질이 중용을 존중하고 사실의 대도를 떠날 수 없었"던 프랑스 현대화가들은 "기껏해야 자연을 추상화한 비(非)구상의 세계에까지 가는 것이 고작"[43]이었던 것이다.

1950-1960년대 남한미술에는 구상, 곧 자연을 재현하는 미술을 포기할 수 없었던 화가들이 존재했다. 이들이 보기에 추상을 추구하는 현대미술은 인상주의를 발전 계승한 것이 아니라 인상주의의 성취를 배반한 것이다. 예컨대 오지호는 "오인(吾人)은 대상을 대할 때 이것을 개조하면서 본다"면서 회화에서 데포르메를 창조의 본능으로 용인하면서도 그 데포르메가 "자연의 기본적 형태를 떠나지 않는 한도 내에서의 데포르메"[44]가 되어야 한다고 역설했다.

.......

41 이항성 편, 『인상파 화가 3』, p.52.
42 이경성, 「현대미술의 운명」, 『동아일보』, 1960. 4. 2.
43 이경성, 『미술입문』, p.162.

회화가 표시하는 형상이 자연계에 있는 무엇을 의미하는 것일 때 그것은 비로소 우리의 정신적 쾌감의 대상이 될 수 있다. 자연세계의 형태를 떠난 형상이 있다면 그것은 어떠한 의미도 가질 수 없기 때문이다. 이 까닭으로 회화는 색채와 동시에 일정한 의미를 가진 형상을 갖추었을 때 그것은 오인에게 최선(最善)의 미감을 줄 수 있다. 그러므로 회화가 오인에게 대하여 완전한 미적대상이 되기 위하여서는 그것은 자연재현을 떠날 수 없는 것이다.[45]

오지호에 따르면 "자연이면서 자연 아닌 것" 또는 "자연 아니면서 자연인 것"을 만드는 것이 데포르메의 진수(眞髓)이다. 따라서 그는 추상파 화가들처럼 회화가 자연의 형상에서 완전히 떠난 상태가 되는 것을 지지할 수 없었다. 회화는 자연의 형상을 완전히 떠남과 동시에 "의미도 완전히 소실될 것"이고 이는 오인의 미적요구의 일부를 다만 일부만 충족시킨 회화에 불과하다는 것이다. 이런 까닭에 그는 인상파에서 야수파까지를 "데포르메의 본질적 형식을 완성한 시기"로 긍정할 수 있었으나 입체파가 추상파로 전이하는 과정은 "회화권 이외로 일탈하는 과정"으로서 부정해야 했던 것이다.[46] 추상, 곧 비(非)구상 회화는 그에게 도안과 마찬가지의 것으로 보였다.

.......

44 오지호, 「데포르메論」, 『현대회화의 근본문제』, p.176.
45 위의 글, p.175.
46 위의 글, pp.174-175.

그러면 20세기의 화가는 왜 도안(圖案)을 발명하게 되었는가. 부단히 또 강렬히 변화를 요구하는 것이 예술가에 공통된 그들의 성향이다. 이 변화를 요구하는 심정이 때마침 급격한 변모를 수행하고 있는 세계의 광란(狂亂)하는 파도에 부딪쳐 이상폭발을 하였다. 그들은 벌써 사실주의가 인상파로 변하고 인상파가 야수파로 바뀌는 정도의 변화로는 만족할 수 없게 되었다. 그들은 보다 격렬한 변화, 또 변화를 추급(追及)하였다. 그러다가 보니까 애당초에 그들 자신은 상상도, 예기도 하지 않았던 색다른 도안이 튀어나오고 만 것이다. 이것이 내가 본 20세기 신도안양식으로서의 비구상미술 출현의 대략의 경로이다.[47]

2. 1950-1960년대 북한

전후 북한미술가들에게는 사회주의리얼리즘이 추구할 '리얼리즘'의 성격을 규정하는 것이 최우선의 의제였다. 특히 풍경화, 인물화 등 사회주의 현실주제의 미술작품을 제작할 때 화가가 자신의 몸으로 경험한 감각적 현실을 어느 정도까지 용인할 것인가가 문제로 부상했다. 이에 따라 "찰나의 감각적인 인상"을 중시하는 것으로 이해된 인상파의 요구에 사회주의리얼리즘의 수준에서 어떻게 반응할 것인가의 문제가 대두됐다. 당시 북한미술계에서 인상파, 또는 인상주의의 해석 문제는 객관/주관, 감각적 현실/이념(이상)적 현실, 순간/연속의 대립 축에서 리얼리즘의 위치를 설정하는

.......
47 오지호, 「구상회화선언」, 『현대회화의 근본문제』, p.41.

문제와 깊이 연루되어 있었다. 논쟁의 결과 인상주의를 자연주의와 동류의 부르주아 형식주의로 간주해 부정하는 입장이 공식화됐으나 그 과정에서 인상주의에 대한 여러 입장과 견해들의 흔적이―적어도 부분적으로나마―북한식 사회주의리얼리즘, 그리고 이른바 주체사실주의 미술의 담론과 실천에 침윤, 각인됐다. 이하에서는 그 양상을 1957년 전후 풍경화를 중심으로 전개된 사실주의 논쟁, 1960년대 초반의 고유색 논쟁에 집중하여 살펴볼 것이다. 전자는 인상주의를 사실주의로 규정할 것이냐는 원론적인 문제에 관한 논쟁이었다면 후자는 화가의 몸이 자연에서 경험하는 빛과 색(色)을 화가의 화폭에 어떻게 아우를 것이냐는 실천적인 문제에 관한 논쟁이었다.

1) 자연주의와 인상주의

1950년대 초에 북조선문학예술총동맹 기관지 『문학예술』에 실린 박문원의 글을 먼저 살펴보기로 하자 그는 이 잡지에 「자연주의적 경향을 일소하자」(1951년 7월)와 「미술에 있어서 자연주의적 잔재의 극복을 위하여」를 연이어 발표했다. 이 텍스트들은 인상주의를 자연주의와 동류의 부르주아 예술형식으로 간주하여 배격했던 초기 북한문예의 입장을 대변한다. 여기서 박문원은 "전체를 잊어버리고 말초적 부분에만 정밀한 붓끝을 놀리고 만" 작가들을 강한 어조로 비판했다. 그가 보기에 이런 작가들은 "그저 있는 그대로를 사진기계처럼 세밀하게 그려놓으면 이것이 레알리즘인 것으로"[48] 착각하고 있다. 이러한 착각은 그가 보기에 과거 부르주아 교육에

서 얻은 반동적인 요소였다. 그에 따르면 이러한 방관자적 태도-객관주의는 무당성의 가면이며 초계급적인 가면으로 역사의 본질과 사회의 모순을 은폐하는 비과학적인 태도를 나타낸다. 이러한 객관주의가 예술에서 나타난 사례로 그는 '자연주의'를 꼽았다. 그에 따르면 '찰나적인 인상'과 기분에 의존하는 인상주의는 자연주의가 미술에서 구체화된 사례에 해당한다.[49] 이런 견지에서 그는 자연주의-인상주의를 사회주의리얼리즘이 배척해야 할 부르주아 퇴폐미술로 규정했다.[50]

박문원의 글은 북한미술 성립기에 해당하는 1950년대 초반, 북한미술가들의 '인상주의' 개념에 대한 일반 인식을 보여주는 사례다. 이러한 인식 하에서 찰나의 감각인상에 의존하는 인상주의는 "무수한 현상의 전변 가운데서 발전과 운동의 내적 동향을 발견하며 우연적 현상들의 형태 밑에서 법측을 인식하고 현상의 본질을 인식한 다음 이 모든 것을 전형적 형상 가운데서 구현하는"[51] 사회주의리얼리즘과는 확실히 거리가 먼 것으로 여겨졌다. 하지만 1957년 창간된 『조선미술』을 무대로 전개된 미술계의 백가쟁명(百家爭鳴)식 담론투쟁에서 이러한 인식은 비판의 도마 위에 올랐다. 그 구체적인 양상을 살피기 전에 소비에트 사회주의리얼리즘 담론에서 자연주의와 인상주의가 문제시된 역사적 문맥을 검토하는 것이 논의의 전개에 보탬이 될 것이다.

.......

48 박문원, 「미술에 있어서 자연주의적 잔재의 극복을 위하여」, 『문학예술』 5(3), 1952, p.88.
49 위의 글, p.91.
50 위의 글, p.93.
51 위의 글, p.93.

보리스 그로이스에 따르면 사회주의리얼리즘이 요구한 리얼리즘은 "전체 역사 발전을 포착하는 능력, 현재의 주어진 세계에서 장래에 도래할 공산주의 세계의 징후들(signs)을 파악하는 능력"[52]을 함축한다. 현재와 역사의 사실들로부터 '적확한(correct)' 것을 잡아내는 선택 능력이야말로 일찍부터 사회주의자-예술가의 가장 중요한 덕목으로 여겨졌다. 스탈린 시대 소비에트 미술의 지도자 가운데 하나였던 보리스 요간손은 소비에트미술가대회 연설에서 이렇게 말했다. "하나의 사실은 전체의 진리와는 다르다. 사실들은 단순한 원재료 같은 것으로 예술가들은 그로부터 현실적 진실(real truth)을 추출하고 제련해야 한다. 닭을 깃털과 함께 구워 요리할 수는 없는 것이다."[53] 이러한 견지에서 단순한 사실들의 묘사는 공공연하게 리얼리즘과 구별되는 "자연주의naturalism"로 배격됐다.

주지하다시피 근대의 문예담론에서 인상주의는 빈번히 자연주의와 비교됐다. 마틴 제이에 따르면 자연주의자들은 인상주의자들과 마찬가지로 표면적 외양의 순전한 묘사(raw description)에 특권을 부여하는 '시각'에 의존하는 존재로 여겨졌다. 그런 의미에서 자연주의자들은 "심층구조를 폭로하는 관통하는 응시(penetrating gaze)"를 선호하는 리얼리스트들과 입장을 달리한다.[54] 자연주의

.......

52 Boris Groys, "Educating the Masses: Socialist Realist Art", *Art Power*, Cambridge, Mass.; London: MIT Press, 2008, p.145.

53 Boris Ioganson, "O merakh uluchsheniia uchebno-metodicheskoi raboty v uchebnykh zavedeniiakh Akademii Khudozhestv SSSR,"Sessii Akademii Khudozhestv SSSR. Pervaia i vtoraia sessiia (1949): 101-103. Boris Groys, *Ibid.* p.145 재인용.

54 Martin Jay, *Downcast eyes: The Denigration of vision in twentieth-century French thought*, Berkeley: University of California Press, 1993, p.173.

자 에밀 졸라는 소설가들의 실험을 단순한 감각들의 수동적인 기록(passive registering of sensations)보다는 '강요된 관찰'(forced observation)로 설명했지만 그의 문학적 방법은 빈번히 무비판적인 묘사로 여겨졌다. 즉 졸라의 방법은 경험세계에 충실하다는 점에서 너무나 '망막적인'(retinal) 것으로 간주됐던 것이다.[55] 앨런 스피겔(Alan Spiegel)에 따르면 졸라는 그가 선호했던 인상주의 화가들과 마찬가지로 그의 시각을 대상 그 자체에 고유한 특질들이 아니라 관찰자의 수용장치(receiving apparatus)에 의해 결정된 것으로 다뤘다.[56] 그런 까닭에 루카치 같은 리얼리스트 이론가들은 표면/심층의 이분법에 따라 '현상적 자연주의'와 '근본적 리얼리즘'을 구별하여 전자를 배격하고 후자를 옹호했던 것이다. 실제로 자연주의는 그 전성기가 지난 후에 "영혼을 상실한 문화의 기계화" 내지 "무미건조한 유물론적 세계관의 표현"이라는 비판에 직면했다.[57] 예술가들에게 사실들 자체가 아니라 오히려 그 사실들로부터 현실의 진리를 추출, 제련할 것을 요구한 사회주의리얼리즘 이데올로그들이 자연주의를 부르주아 형식주의로 간주하여 배격한 것은 이런 문맥에서 이해할 필요가 있다. 그렇다면 사회주의리얼리즘은 인상주의를 어떻게 이해할 것인가? 확실히 그것이—1952년 박문원의 텍스트에서처럼—자연주의와 동류의 것, 즉 찰나적 인상의 기계적 묘사로 인식되는 한 인상주의는 사회주의리얼리즘의 틀 안에서 긍

.......

55 *Ibid*, p.174.

56 op. cit., p.174.

57 아르놀트 하우저, 『문학과 예술의 사회사 4: 자연주의와 인상주의, 영화의 시대』, 백낙청·염무웅 역, 창작과 비평사, 1999, pp.215-218.

정될 수 없었다.

2) 인상주의는 사실주의인가?

이제 1957년 이후 북한 미술계에서 풍경화를 중심으로 전개된
사실주의 논쟁을 살펴보기로 하자. 그것은 인상주의의 성격 규정을
둘러싸고 벌어진 논쟁이었다. 1957년『조선미술』창간호에는「인
상파는 사실주의냐 반사실주의냐: 중국미술가들의 〈사롱야회〉에서
의 토론」이라는 기사가 실렸다. 이 글은 '중화인민공화국 중앙미술
학원 민맹 지부'에서 거행된 제1차 문예살롱야회를 지상중계한 글이
다. '왕식곽, 왕만석, 왕림을, 왕손, 애중신, 강풍, 오작인, 리종진,
리화, 허행지, 장조화' 등 중국미술을 대표하는 미술가 40여 명이
살롱에서 토론한 주제는 "인상파를 (사회주의)리얼리즘의 견지에
서 어떻게 평가할 것인가"라는 주제였다. 기사에 따르면 일부 미술
가들은 인상파를 사실주의로 보자고 주장했다. 그들이 보기에 마네
나 드가와 같은 인상파 화가들의 작품은 어떻든 현실 생활을 반영
한 것이며 부족한 점이 있다고 하더라도 '백화제방(百花齊放)'의 한
송이 '꽃'으로서 사실주의 회화로 인정해야 할 것이다.[58]

물론 살롱야회에는 인상파를 기본적으로 반사실주의적인 것이
라고 주장하는 참석자들이 좀 더 많았다. 이들이 보기에 인상파는
오로지 시각인상에 의거하여 작화할 것을 주장하고 현실 생활의 표

........

58 본사기자, 「인상파는 사실주의냐 반사실주의냐: 중국 미술가들의 〈사롱야회〉에서의 토
론」, 『조선미술』 1957. 1 (창간호), pp.28-29.

면 현상을 반영하는 데 만족했다는 점에서 사실주의자로 볼 수 없다. 특히 인상파 화가들은 "인물을 그릴 경우에 오직 옷색과 동작만을 강조하고 그 인물의 내면세계에 대하여서는 주의를 적게 돌리고 '사회인'의 각도에서 묘출하지 못하였는데 여기서 반사실주의적 경향이 가장 뚜렷하게 나타난다"[59]는 것이다. 하지만 인상주의를 이렇게 반사실주의적인 것으로 결정하여 내치는 순간 부상하는 문제들이 있었다. 인상파에 관한 문제는 1957년 전후 소비에트 문예에서 "맑스주의 미학자들과 예술리론가들의 가장 열렬한 론쟁을 환기시킨 복잡한 문제"였고 따라서 "그들 사이에도 완전한 견해상 일치는 보지 못하고"[60] 있던 상태였던 것이다.

김창석에 따르면 1957년 당시 소비에트 미술의 인상파에 대한 이해에서 상호 정반대되는 양 극단이 표현됐다. 하나는 종래에 지배적인 입장을 점하고 있던 견해, 즉 인상파를 부르주아 예술에서의 퇴폐적인 조류로 보는 견해다. 이러한 관점에서 보면 인상파는 "객관적 현실의 진실한 반영을 거절하면서 …다만 리성의 검열과 일반화와 전형화에서 자유로운 자기의 첫 주관주의적 감각과 순간적인 인상을 표현하는" 것으로 보인다. 이 경우 주관적이며 관념론적인 인상파의 기초는 "인식의 객관성과 진실성을 부정하며 지각을 현실에서 리성을 감각에서 리탈시키는 당 시대의 철학상에서의 관념론적 류파들의 원칙과 상통"하는 것으로 여겨진다. 이런 입장은 다음과 같은 선언으로 구체화됐다. "인상파는 더 말할 나위도 없이

.......

59 위의 글, p.29.
60 김창석, 「인상파를 둘러싸고」, 『조선미술』 1957. 2, p.39.

사회주의 레알리즘에 적대되는 형식주의의 최종적 은폐지이며 부르죠아적인 탐미주의적, 자연주의적 경향성의 표현이다."[61]

그러나 이와는 다른 견해가 존재했다. 김창석에 따르면 최근 (1957년) 제1차 소비에트미술가대회를 앞두고 벌어진 논쟁 과정에서 인상파에 대한 새로운 견해가 형성됐고 이에 의하면 "인상파는 사실주의 조류이며 따라서 그 전통을 응당 계승하여야 한다"[62]는 것이다. 이 입장을 대변했던 논자는 이고리 그라바리인데 그는 인상파 화가들이 사실주의자들이었다는 것을 증명하기 위해 "그들이 생활과 자연 속에 깊이 침투하였으며 조형예술의 가능성들과 회화의 령역을 확장하여 이전에는 볼 수 없었던 눈부신 태양광선을 사실주의적으로 훌륭하게 묘사하였다는 공적"[63]을 역설했다는 것이다. 이 양극단의 입장을 소개한 후 김창석은 과연 어떤 입장을 취할 것인가를 자문했다. "우에서 말해온 것에서 우리들은 인상파에 대하여 과연 어떠한 결론을 지어야 할 것인가?"[64]

"맑스-레닌주의 미학은 모든 예술현상들을 추상적으로가 아니라 력사적 구체성에서 분석적으로 연구하여야 한다"는 입장에서 김창석은 인상주의의 역사를 돌아봤다. 그에 따르면 초기 인상파는 분명한 한계를 지니지만 또한 그로부터 배울 바가 존재한다. 이를테면 에두아르 마네는 부르주아 사회의 현실을 우연적인 생활상 에피소드들에서 묘사했고 따라서 그의 작품에는 도미에의 심오한 사

.......

61 위의 글, p.39.
62 위의 글, p.39.
63 위의 글, p.39.
64 위의 글, p.40.

상성도 쿠르베의 대담성도 엿볼 수가 없지만 그가 "19세기의 다른 화가들이 알지 못하였던 그런 강하고 밝고 깨끗한 색갈을 풍부하게 리용하였다"는 점은 긍정할 필요가 있다는 것이다. 그런가하면 클로드 모네의 초기 작품에는 "자연에 대한 생생한 감각, 시적인 참신성"이 존재한다. 그 모네가 후기에는 "점차적으로 자연에 대한 주관주의적 관조자로 전락했다"는 점을 비판적으로 바라보면서 그 초기의 감각과 참신성은 배울 필요가 있다는 것이 그의 주장이었다. "순간적인 움직임을 섬세하게 캣취하는 숙련을 가지고 있었던" 드가, "코로의 모범을 따라 자기의 풍경화들에 시적 감흥을 부여한" 시슬레이, "모네에서 구별되여 밝은 광선을 묘사하면서도 동시에 물체의 형태를 정확히 사생"했던 피사로의 사례를 그는 긍정적으로 서술했다. 김창석은 특히 직접적인 시각적 지각이 인상파의 출발점이 됐다는 점을 "새로운 태도에서 신생된 혁신"으로 평가했다.

인상파의 화폭들에서는 그들의 특이한 색채적 조화가 우선 관객의 첫 눈에 띠인다. 인상파적 색채의 방법은 현실에 대한 새로운 태도에서 신생된 혁신이라고 말하지 않을 수 없다. 그들은 태양광선의 부단한 변화에 자기들의 주목을 돌렸으며 그 미묘한 움직임을 화폭에 정확하게 전달하려고 시도하였었다. 온갖 변화되는 현상들을 재현하려는 인상파 화가들의 지향은 자연과 인간 생활의 운동에 대한 그들의 개인적인 체험과 인상을 전달하고자 하는 요구와 긴밀히 련관되어 있다. 인상파는 순간적인 것을 고착시키는 예술을 높은 수준에 도달케 함으로써 일정한 업적을 세계 미술사상에 수립하였던 것이다.[65]

그러나 김창석에 따르면 "부르죠아 문화의 전반적 붕괴의 영향 하에 인상파도 일로 쇠퇴의 길을 걷게" 됐다. 그가 "인상파의 자체 발전의 제2단계"로 묘사한 이른바 '후기인상주의' 미술, 특히 세잔 느를 분기점으로 하여 "무수한 인상파의 추종자들은 사실주의 전통 과는 절연하고 완전한 퇴폐와 몰락의 진흙탕속에 빠져 들어가고 말 았다"는 것이다. 그가 보기에 세잔느의 추종자들은 "예술을 위한 예 술의 미명밑에 숨어서 부르죠아 계급의 리익을 옹호하는 자기들의 반인민적 립장을 고수하여 왔으며 오늘도 고수하고" 있다.

　　하지만 이렇게 인상파를 후기인상파와 구별하여 전자, 곧 인상 파의 장점을 비판적으로 계승하자는 온건한 입장은 곧장 비판의 대 상이 됐다. 1957년 당시 인상파를 부르주아형식주의로 간주하여 배격했던 논자들은 마르셀 뒤샹이 "망막 회화"(retinal painting)로 지칭했던 인상파 특유의 성격, 곧 "망막에서 멈추는"(stop at)[66] 인 상주의의 태도에 거부감을 갖고 있었다. 일례로 『조선미술』에 발표 한 글에서 조인규는 인상파가 "인간 내면세계의 작용을 거부하고 외면적인 것 특히 시각적인 것에 의거함으로써" 전통적인 조형예 술을 파괴하는 극도의 부패와 조락의 길을 열어 놓았다고 평했다. 1957년의 조인규가 보기에 인상파 미술은 진정한 사실주의와 상반 된 '근대 부르죠아 형식주의 미술'이었던 것이다.[67] 이것은 물론 조

.......

65　위의 글, p.41.
66　Rosalind E. Krauss, *The optical unconscious*, Cambridge, Mass.: MIT Press, 1993, p.120.
67　조인규, 「도식과 편향-〈미술소품전람회〉 및 그와 관련된 지상 토론을 중심으로」, 『조선미 술』 1957. 3, pp.26-27

인규만의 판단이 아니었다. 이 무렵 북한 미술가 다수는 인상주의를 기록주의, 사진주의, 형식주의로 간주하여 배격했다. 김용준의 말대로 인상주의는 "사물을 피상적으로 관찰하여 묘사대상의 본질을 추구하지 않는" 그럼으로써 "촬영주의나 형식주의에 떨어지고마는 기계적 묘사에 시종하는 경향"[68]으로 간주됐던 것이다. 이런 상황에서 인상파는 "사실주의와 사진주의를 혼동하며 자연에 충실해야 된다고 하면서 자연을 해석할 줄 모르며 아무 느낌도 없이 붓만 헛되이 놀린"[69] 화가들로 치부됐다.

그들이 인상주의를 거부함으로써 얻고자 했던 바는 무엇이었을까? 일단 그들이 인상주의 미술에 대해 "오로지 시각인상에 근거하여" 외면적인 것에만 치중한다고 비판하는 대목에 주목할 수 있다. 그들이 보기에 외면적인 것에 치중하는 인상파는 사진처럼 '주관 없는 객관', 정서가 결핍된 무미건조한 것이다. 이렇게 무미건조한 것에 '물기'를 부여하기 위해[70] 북한 미술가들은 인상파가 배제했던 것—詩—을 끌어들였다. 좀 더 구체적으로 그것은 '날개없는 형상성'을 배격하고 '보는 사람의 발길이 무의식적으로 그 그림 앞으로 옮기게 하는 그러한 끄는 힘'을 가진 '시적 느낌(정감)' '시적 내용성' '혁명적 로만찌까'를 되살리는 일이었다. 이러한 분위기가 조성되면서 화가들이 서로 모여 앉아 이야기에 꽃이 피면 의례히 "그림이란 시가 있어야 돼"라는 말이 누구 입에서든지 한번은 나오는 분위기가 조성됐다.[71] 이렇게 그림에 시적 내용성을 덧붙이고자 했

.......
68 김용준, 「조선의 풍경화 고전」, 『미술평론집』, 평양: 조선미술사, 1957, p.128.
69 박문원, 「그림과 시」, 『조선미술』 1957. 1(창간호), p.61.
70 엄호석, 「시대와 서정시인─상반기 서정시초들을 중심으로」, 『조선문학』 1957. 7, p.127.

던 이들은 "아무 느낌도 없이 붓만 헛되이 놀리는" 사진주의를 부정해야 했다. 조인규에 따르면 풍경화를 그리는 화가는 "풍경의 시각적인 인상에 끝쳐서는 안되는 것"이며 거기서 더 나아가 "그 특색, 그와 생활과의 련계를 밝혀내야" 한다. 그는 그 대안으로 "우리 나라 자연에 깃들어 있는 깊은 시정(詩情)을 그리"거나 "우리 나라 자연의 교향악적인 아름다움을 표현할" 것을 요구했다.[72] 이런 태도는 소위 '깜빠니야적'인 작화태도를 거부하는 일과도 연관돼 있었다. 여기서 깜빠니야적 작화 태도란 "높은 수준으로 준비된 자기의 주관 없이 또는 그림 대상에 대한 고도의 감격과 애정과 서정의 순화 없이 자연의 일각을 따서 옮기는 안일한 태도"[73]를 뜻한다.

'깜빠니야적'인 작화태도를 거부하는 논리는 '에쮸드'(étude), 곧 습작을 작품으로 볼 것인가에 대한 판단에도 영향을 미쳤다. 김만형에 따르면 에쮸드는 "구도, 형태, 색채에 있어서 화면 전체가 통일되고 완성되지 않아도 어떠한 일순간의 광선 밑에 어떠한 목적한 부분적인 대상이라도 그것을 국부적으로라도 화폭에 옮겨보려는 련습"[74]이다. 이러한 정의를 수용한다면 에쮸드는 '일순간', '국부적인 것'에 관계하는 예술형식이다. 인상주의 회화 내지 사진적인 회화를 배격하고 시적인 회화를 추구하는 논자들의 관점에서 이것은 그 자체로서 존중될 수 없다. 김만형은 에쮸드를 작품으로 보

.......

71 박문원, 「그림과 시」, p.60.

72 조인규, 『유화기법』, 평양: 조선미술사, 1959, pp.33~35.

73 김만형, 「우리들의 그림은 왜 다채롭지 못한가?: 소품전을 보고 느낀 몇가지 문제」, 『조선미술』 1957. 1(창간호), p.55.

74 위의 글, p.55.

는 풍조를 배격하며 작품과 에쮸드를 명확히 구별하자고 주장했다. 그가 보기에 작품으로서의 회화는 한 세계의 형성과 연관된 것으로 에쮸드와는 비교할 수 없는 노력과 시간을 요하는 것이다. 즉 김만형은 세계를 단편화하는 인상주의적 태도에 맞서 지속적인 것, 시간적 연속성을 옹호했다. 이 지속성은 '세계의 인간화', '자연의 시적인 개조'에 대한 요청[75]과 만날 것이다.

회화에서 순간성을 거부하며 지속성을 추구하는 경향은 이 시기 사회주의리얼리즘의 일반적 속성이라 부를 만한 것이다. 가령 1957년『조선미술』제3호에 등장한 H. 쥬꼬브의 주장에 따르면 "미술가들은 반드시 예술 수단을 작품의 사상에 복종시켜 자유로히 표현할 줄 알아야 하며 형상의 힘으로 능숙히 처리할 줄 알아야 한다."[76] 이런 관점에서 쥬꼬브는 '예술적 테크니끄가 창작을 앞서 나가는 현상'을 자연주의적 가식으로 몰아붙였다. 그렇다면 새로운 기술(영화에서의 광폭영사막, 텔레비죤 등등)과 비교하여 미술의 사실적 방법이 뒤떨어진다고 보는 견해는 그릇된 것이다. 쥬꼬브에 따르면 예컨대 왈렌찐 쎄로브의 리수노크(데생)는 "사진에서나 사진적인 리수노크에서 흔히 포착되는 것 같은 단일한 모멘트"가 아니라 "묘사되는 사건의 내적인 다이나미끄를 창조하는 모멘트들의 일련의 련쇄가 포착된다"[77]고 주장했다.

.......

75 엄호석,「문학 평론에 있어서의 미학적인 것과 비속 사회학적인 것」,『조선문학』1957. 2, p.125.

76 본사기자,「쏘베트의 그라휘크-제1차 전련맹 쏘베트 미술가대회에서 한 H. H. 쥬꼬브의 보충 보고 요지」,『조선미술』1957. 3, p.14.

77 위의 글, p.14.

1957년 소비에트발 변화의 흐름에 편승하여 김창석 등이 "인상주의를 사실주의의 유산으로 인정하여 비판적으로 계승하자"는 취지의 글을 발표함으로써 촉발된 인상주의 논쟁은 짧게 마무리됐다. 논쟁 과정에서 인상주의는 자연주의와 동류의 부르주아 형식주의로 일축됐고 시적느낌과 자연의 시적인 개조를 강조하는 입장이 주류로 부상했다. 그것은 또한 '단일한 모멘트'를 강조하는 입장에 대한 '모멘트들의 일련의 련쇄'를 강조하는 입장의 승리이기도 했다. 1957년의 짧은 논쟁 이후 인상주의는 부르주아 형식주의 미술로 공식 규정됐고 오늘에 이르기까지 그 부정적 지위는 굳건히 유지 중인 상태다.[78] 그러나 억압된 것은 귀환하기 마련이다. 1957년을 기점으로 인상주의는 공식 부정됐으나 이후에도 북한미술가들은 인상파의 요구를 간단히 부정할 수 없었다. 그 양상을 잘 보여주는 것이 1960년대 초반 조선화 담론장에서 전개된 '고유색 논쟁'이다.

3) 사실주의의 한계선: 1960년대 초반의 고유색 논쟁

1950년대 후반-1960년대 초반에 진행된 일련의 논쟁 끝에 북한미술계는 조선화를—수묵화가 아니라—채색화 중심으로 발전시키자는 합의를 형성했다.[79] 그 과정에서 "먹색 속에 다섯 가지 색이 있다"고 하면서 모든 색을 먹색으로 환원하는 수묵화의 '먹색관'은 타도의 대상이 됐다.[80] 과거 "화면의 주간색으로서의 역할"을 수행

.......

78 한철민, 「썩어빠진 부르죠아인상주의미술의 발생에 대하여」, 『조선예술』 2014. 6, pp.79-80.

79 박계리, 「김일성주의 미술론 연구」, 『통일문제연구』 39, 2003, pp.298-299.

하던 먹색은 물체 형태를 모사하는 과정에 개입되는 '선의 색' 내지 '화면 한 부분의 검은색'으로 격하됐다.[81] 그러나 여전히 '채색화'의 정체란 모호한 것이었다. 아직 풀기 어려운 문제들이 남아 있었다. 채색화 '색채'의 성격을 규정하는 문제는 북한미술이 추구할 리얼리즘의 성격을 규정하는 일과 불가분의 관계였기 때문이다. 그것은 정종여의 표현을 빌리면 "단순히 재료학적인 문제거나 쟌르적인 문제에 국한된 것이 아니라 조선화에서 현실 반영의 심도에 관한 문제와 전적으로 관련되여"[82] 있는 문제였던 것이다.

채색화를 옹호한 이들은 '색채'가 인민의 요구라고 주장했다. "인민들은 결코 침침하고 어두운 먹색을 요구하는 것이 아니라 밝고 명랑한 색채를 요구한다"는 것이다. 낙천적, 혁명적 열의로 충만한 천리마 시대는 어두운 먹빛이 아니라 밝은 색채를 요구한다는 주장이다. 같은 맥락에서 수묵화의 어두운 화면은 "과거 침울하고 암담하던 착취 사회"의 반영으로 이해됐다. 따라서 대중주의 내지 통속주의적 견지에서 인민의 요구에 응해야 한다는 주장이 등장했다.

> 인민들의 요구를 충족시키며 그들의 의견에 복종하는 것은 우리의 과업이다. 그런데 무엇 때문에 묵화의 낡은 틀을 고집하면서 "검은 색에서 붉은 색을 느끼라"고 인민들에게 강요하겠는가.[83]

.......

80 안상목, 「채색화의 발전을 위하여-조선화 분과 연구 토론회」, 『조선미술』 1963. 1, p.8.
81 리팔찬 「우리 나라에서의 채색화 발전」, 『조선미술』 1962. 7, p.24.
82 정종여, 「전진하는 조선화」, 『조선미술』 1965년 제6호, 1965, p.5.
83 리수현, 「조선화에서의 채색화 발전은 현실 반영의 필연적 요구」, 『조선미술』 1962. 11,

당대 다수의 북한비평가들에게 수묵에서 채색으로의 방향설정
은 관념(寫意)에서 현실로, 개념에서 감각으로 돌아선다는 것을 뜻
했다. 채색화의 다채로운 색채는 아무래도 눈이 마주 대하는 감각
적 현실에 좀 더 가깝기 때문이다. 더 나아가 색을 많이 사용해 그
린 작품이라도 풍부한 색감을 이루지 못하고 개념적인 인상을 주
는 작품은 "수묵화적 수법의 영향"하에 있는 것으로 비판됐다. 그것
은 "사생에 의거하여 그린 것이 아니"라 "다분히 기억에만 의존하
여" 그린 것으로 보였던 것이다.[84] 하지만 이러한 감각적 접근은 당
시 북한미술이 한사코 반대한 기록주의, 자연주의와 친연관계에 있
다. 따라서 기록주의, 자연주의로 떨어지지 않으면서 감각의 기대
에 부응하는 방안이 강구될 필요가 있었다. 즉 여전히 "보이는 대로
그린다는 것은 결코 렌즈에 비쳐보는 사진기를 의미하지 않는다"[85]
고 말할 수 있어야 했다. 미술에서 이 문제는 '인상주의'의 가치평가
와 직결된 문제였다.

　그런데 기록주의, 자연주의로 떨어지지 않으면서 감각의 기대
(인상파의 요구)를 아우르는 방법은 무엇일까? 1960년대 북한 비평
가들은 '고유색' 개념을 취하여 이 문제에 접근했다.[86] 우선 1962년
김용준이 발표한 글을 참조할 수 있다. 김용준에 따르면 "자랑찬 사
회주의적 내용을 담기 위하여" 조선화 화가들은 "밝고 화려하고 다

<hr />

.......
　　p.7.
84　안상목, 「채색화의 발전을 위하여-조선화 분과 연구 토론회」, p.8.
85　안상목, 「화가의 감동과 색채」, 『조선미술』 1966. 3, p.8.
86　1950년대 후반 북한미술의 '고유색' 논쟁에 관한 이하의 서술은 필자의 다음 논문을 이
　　책의 성격에 맞게 수정, 보완한 것이다. 홍지석, 「고유색과 자연색: 1960년대 북한 조선화
　　단의 '색채' 논쟁」, 『현대미술사연구』 39, 2016, pp.155-175.

채로운 그림"을 그려야 한다. 그러나 그것은 현실을 인상파 화가들처럼 눈에 보이는 그대로 따라 그리는 것을 뜻하지 않는다. "자연색을 그대로 기계적으로 옮겨 놓는다면 회화적 색채로는 될 수 없다"는 것이다. 대신 그는 인상파가 배척했던 고유색을 중심에 놓고 감각인상을 아우를 것을 요구했다.

> 인상파의 색채리론은 물체의 고유색을 부인하였고 과학적이란 간판 아래 자연 과학에서의 광학적 색채 리론을 통채로 그림에 옮겨 온 결과 관념적인 주관주의에로 떨어졌던 것이다. 때문에 우리는 물체의 고유색을 인식해야 되며 그 고유색을 주위 환경과 작가의 사상 감정, 심리 작용으로 인하여 우리의 감각 기관을 통하여 느껴 오는 그 싱싱한 감동을 재현해야 될 것이다. 이것은 자연계에 존재한 허다한 색채들의 그 진수를 뽑아 온다는 것을 의미한다.[87]

이렇게 일종의 전형으로서 상정된 고유색은 이후 채색화를 그리는 화가들이 기록주의-자연주의 굴레에 빠지지 않으면서 감각인상에 반응하도록 허용하는 실용적 틀이 됐다. 그러나 곧 다음과 같은 문제, 고유색과 자연색, 곧 "자연계에 존재한 허다한 색채들"의 관계를 어떻게 조율할 것인가의 문제가 부상했다. 무엇보다 고유색은 "색채란 빛(광선)의 효과일 뿐"이라는 이제는 보편화된 과학상식에 배치되는 문제가 있었다. 따라서 채색화 담론 초기에는 다음

.......
87 김용준 「조선화의 채색법 1」, 『조선미술』 1962. 7, p.39.

과 같은 다소 과격한 주장도 제기됐다.

> 대체 현상을 통하지 않은, 또한 그에 의해 표현되지 않는 순
> 수 본질이란 어데 있으며 또한 예술 작품에서 감성적 요소를 제
> 거한 본질이란 있을 수 있겠는가? 만약 있다면 그것은 벌써 예
> 술 작품으로 존재하지 않을 것이다. 그리고《광선을 보지 않는
> 다》는 말 자체는 완전히 모순된다. 광선 없이 물체는 인간의 시
> 각에 작용될 수 없으며 광선 없이 색채란 반영될 수 없다. 벌써
> 우리가 이러저러한 색을 화면에 옮긴다는 것은 색과 함께 광선
> 을 보는 것을 의미하며 일정한 흑색 대조의 근원도 광선에 의거
> 한다.[88]

그런데 이렇게 색을 빛(광선)과 감각의 효과로 이해할 경우 고
유색을 정의하는 것이 또 다른 난제가 된다. 이 경우 고유색을 실용
적으로 정의하는 것이 하나의 대안이다. 즉 고유색이란 개념적, 추
상적인 색채가 아니며 사물을 감각하는 인간이 "주위 물체와 환경
의 구체적인 조건" 속에서 형성한 어떤 것이다. 이런 관점에서 "고
유색 자체는 극히 다양한 변화를 보여 주고 있으며 풍부한 색감의
원천을 이루고 있다"는 식의 이해가 만들어진다.[89] 이러한 이해는
보다 현실에 근접한 채색화의 이론적 토대가 됐다.[90]

이런 분위기 속에서 1960년대 초반 채색화에서 이전에는 그저

.......

88 리수현,「조선화에서의 채색화 발전은 현실 반영의 필연적 요구」, p.9.
89 안상목,「채색화의 발전을 위하여-조선화 분과 연구 토론회」, p.8.
90 김익성,「조선화 창작에서의 몇 가지 문제」,『조선미술』1962. 9, p.2.

빈 곳으로 남겨졌던 것들이 색을 갖게 됐다. 일례로 김상석은 "하늘을 흰 지면 대로 남겨 두고 푸르고 맑은 하늘, 또는 아침저녁의 하늘로 느끼게 한다"는 식의 접근에 반발하면서 "하늘색도 백색으로만 할 것이 아니고 대담하게 해당한 하늘색을 넣어서 그려야 한다"고 주장했다. 그가 보기에 "일부 화가들은 조선화에서 배경 특히 하늘, 그중에도 구름을 그려서는 안 되는" 것으로 생각하는데 그것은 "새로운 탐구와 시도에 장애를 주는 소극적이며 보수적인 견해"에 불과하다.[91] 정창모에 따르면 종래의 수묵화가들은 도저히 그릴 수 없었으므로 하늘을 그리지 않았고 그저 암시적으로 선과 담채로 맛을 내었을 뿐이다. 이렇게 수묵화의 제약성, 곧 "못 그리는 것"을 가지고 여운이라고 하면서 신비스럽게 만들어서는 안 된다고 그는 주장했다.[92]

하지만 이렇게 하늘에 하늘색을 부여하는 식의 감각적인 접근은 1965년 무렵 반대파의 격렬한 반발에 직면했다. 먼저 조선화의 채색 구사가 다른 장르, 특히 수채화의 색채구사와 대동소이(大同小異)해진다는 문제 제기가 있었다. 한명렬의 표현을 빌리면 "자신은 현대성을 추구한다고 하여 광선에 의한 명암의 각이한 관계를 그대로 다 그려준다 하면 그것은 다른 회화 쟌르와 구분하기 힘든 그림으로 될 것"[93]이다. 색채와 명암 표현이 조선화의 매체적 본성을 거

........

91 김상석, 「조선화 분야에서 채색화 발전상 제기되는 몇 가지 문제」, 『조선미술』 1962. 10, pp.10-11.
92 정창모, 「혁신에로의 지향-조선화에서 채색화 문제를 중심으로」, 『조선미술』 1965. 9, p.20.
93 한명렬, 「먹색과 명암에 대한 소감」, 『조선미술』 1965. 10, p.52.

스른다는 지적이다. 아울러 감각에 기반한 채색이 화면을 난삽하게 만든다는 주장이 제기됐다. 이런 입장에서 선 논자들은 이 무렵 조선화의 가치로 대두된 '집약'을 전면에 내걸고 감각이 아니라 본질로 되돌아올 것을 요청했다. 김기만에 따르면 조선화의 바탕은 어디까지나 "그 물체가 가지고 있는 고유한 색, 본질적인 색"이며 따라서 "객관적으로 일시 변화되어 보이는 색조를 의식적으로 삭제하거나 극히 약하게 부차적인 것으로 취급"해야 "복잡성을 제거하고 집약적으로 표현함으로써 선명성과 간결성을 나타내는" 것이 가능해진다는 것이다.[94]

한명렬과 김기만의 이의제기는 개념/감각의 양자 가운데 개념의 편에 선 논자들의 감각파를 향한 역공으로 볼 수 있다. 물론 곧장 반론이 제기되었다. 먼저 정창모는 "광선문제는 하나의 부차적이고 불필요한 군덕지일 수 없다"는 관점에서 한명렬과 김기만을 조선화의 전통적인 수법을 절대시하는 보수파로 공격했다. 그가 보기에 "광선에 의한 채색을 보다 강하게 적용하면 할수록 종래의 조선화의 맛이 상실되고 그야말로 수채화의 기법에 가까워진다는 것은 불가피"한 일이다. 그러나 정창모가 보기에 그것은 "어디까지나 수채화에 가까워지는 것이 아니라 보다 현실에 근사하여 가는 것"이다.[95]

이렇게 논쟁이 격화되자 양자를 중재하려는 노력이 등장했다. 일례로 리건영은 조선화에서 색채의 전통은 고유색이라고 주장하

.......

94 김기만, 「조선화의 특성과 명암문제」, 『조선미술』 1965. 10, p.51.
95 정창모, 「혁신에로의 지향(2)-조선화에서 광선 처리 문제」, 『조선미술』 1965. 11/12, p.16.

는 화가들과 채색화는 자연색을 위주로 해야 한다고 주장하는 화가들이 모두 잘못되었다고 주장했다. 전자는 채색화 전통을 너무 협애하게 이해하고 있으며 후자는 사회주의사실주의 원칙에 편견을 지니고 있다는 것이다. 그가 보기에 해결책은 "고유색과 자연색에 의거하면서 대담하게 색채의 허구를 적용하는 것"이다. 그러면 조선화는 "풍부한 표현성을 가진 예술로서" 될 수 있다는 것이다.[96] 이와 유사하게 리능종은 고유색과 자연색을 배합하는 화가의 예술적 형상화를 강조했다. 그에 따르면 자연색을 강조하는 화가들이 광선 명암관계를 지나치게 고려하다보니 "선이 채색에 매몰되고 조선화의 특징적인 필치들이 생동하게 살지 못하여 수채화도 아니고 조선화도 아닌 이상한 그림"이 출현했다. 이를 극복하려면 양자를 "적당하게 배합 통일시켜 광선과 명암 관계를 적당히 보여주어야" 한다는 것이 그의 판단이었다. 그러면 현대 근로자들의 감정과 구미에 맞는 아름다운 색감을 얻을 수 있다고 그는 주장했다.[97]

하지만 고유색 비판에 앞장선 젊은 화가들에게 이러한 절충적 대안은 여전히 만족스럽지 않았다. 그들이 보기에 이러한 주장은 "색채를 자연의 풍부한 변화 속에서 찾는 것이 아니라 정신적인 욕망을 충족시키기 위한 화가의 주관에서" 찾는 태도를 드러낸다. "화가의 머리속에서 소위 아름다운 색을 고안할 것을 요구한다"는 것이다. 이러한 관점에서 리건영, 리능종의 주장은 고유색 이론의 변종으로서, 즉 객관적 대상을 무시하고 개념적이고 주관적인 색채를

.......

96 리건영, 「채색화에서 색채와 허구」, 『조선미술』 1965. 9, p.24.
97 리능종, 「대상에 충실해야 한다」, 『조선미술』 1965. 11/12, p.15.

주장한다는 측면에서 고유색 이론과 본질적으로 같은 것으로 비판됐다.[98]

이렇게 젊은 세대가 주도한 고유색 비판은 이제 고유색 자체의 본질적 의의를 부정하는 데 이르게 된다. 먼저 고유색이란 구체적 현실에 토대하지 않고 그리는 화폭에서 적용된 '틀'에 불과하다는 김우선의 주장[99]이 있다. 또한 리수현은 고유색의 본질적 의의를 강조하는 입장을 '고유색론'으로 지칭하며 고유색론이 "도대체 자연은 관찰할 필요도 없게 만드는" 위험한 이론이라고 비난했다. 고유색 이론대로 하면 "사람은 그 어떤 정황 속에 놓여 있더라도 언제나 황토색으로 그려야 할 것이며 물은 언제나 무색 투명체이기 때문에 흰 종이 그대로 남겨두어야 할 것"이라는 주장이 덧붙었다. 그에 따르면 고유색이론의 결과는 관중을 "아연실색케 하는" 공간성을 상실한 색채, 평면적이고 현실성을 상실한 색채다.[100] 이와 유사한 견지에서 하경호는 "고유색은 예술적 창작과정에서 허용될 수 없는 개념"이라고 주장했다. 그가 보기에 회화의 창조는 "세계의 시감이며 새로운 쩨마와 함께 불가분리적으로 발생하는 언제나 새로운 색적 결합"이다. 그는 "채색의 절대량으로 조선화의 양식을 발전시키자"라고 주장했다.[101]

이와 같이 색량을 절대적으로 증가시키는 문제는 색감이 가

.......

98 리수현, 「조선화에서 색채의 회화성을 높이자」, 『조선미술』 1967. 4, p.10.

99 김우선, 「채색화에 대한 소감」, 『조선미술』 1966. 3, p.34.

100 리수현, 「채색화에서 묘사의 진실성 문제」, 『조선미술』 1966. 4, p.10.

101 하경호, 「채색화의 특징과 위치」, 『조선미술』 1966. 4, p.13.

지는 강력한 힘을 창조함에 있어서 다양한 형식을 가져오도록 하는 긍정적인 문제이다.[102]

인용한 하경호의 발언은 앞서 인용한 "광선에 의한 채색을 보다 강하게 적용하면"이라는 정창모의 발언과 더불어 1960년대 후반 조선화(채색화) 담론이 감각의 강도(intensity)를 조절, 통제하는 문제에 집중하고 있음을 드러낸다. 색량의 절대적인 증가는 감각의 흥분, 좀 더 구체적으로는 감각(몸)의 수준에서 직접적으로 작동하는 회화를 겨냥하고 있었기 때문이다. 이러한 강렬한 색채는 담론에서 화가가 현실에서 경험한 감동, 곧 그가 자신의 대상에서 받은 "충격의 크기에서 오는 것"[103]으로 정당화됐다. 화가의 사명이란 "색채를 그리는 데 있는 것이 아니라 성격을 그리는데 있는 것"이라는 견지에서 "바로 그런 환경에서만 있을 수 있는" 비반복적인 색의 대조를 찾아내고 그에 선차적 주목을 돌리자는 리수현의 주장[104]을 참조할 수도 있다. 물론 이 경우 "얼마만큼 강조하는가" 하는 문제가 제기될 것이다. 안상목에 따르면 이 문제는 "생활적 진실에 확고하게 의거한다면" 해결할 수 있다. 즉 "엄격한 사실주의의 한계선을 견지하면서 화가는 현실에서 받은 내적 감정에 의해서, 그것을 통해서 묘사하여야"[105] 한다는 것이다.

그런데 "색량을 절대적으로 증가시키는"(하경호) 일은 '가두는

.......

102 위의 글 p.14.
103 안상목, 「화가의 감동과 색채」, p.8.
104 리수현, 「채색화에서 묘사의 진실성 문제」, p.11.
105 안상목, 「화가의 감동과 색채」, p.9.

선'과 '풀어헤치는 색'의 대결에서 후자의 편으로 기울기 마련이다. 이것은 1960년대 후반 조선화 담론과 실천 모두에서 새삼 부각되어 절대적인 중요성을 갖게 된 '몰골법'의 위상과 불가분의 관계다. 이미 1963년에 "과거의 우수한 작품은 선을 쓰지 않았다"면서 "진정한 채색화는 주로 몰골이였다"는 인식이 널리 확산되었으나[106] 적어도 1965년까지 북한 조선화에서 '필선'은 여전히—명시적으로든, 암암리에든—매우 중요했고 색보다는 선에 선차적 의의를 부여하는 논자들이 또한 많았다. "진채화는 반드시 세화를 안받침하고 있다"면서 "물체의 본질적 형태, 특성들을 구체적으로 세밀하고 섬세한 구륵선으로 그리고" 그 위에 "물체의 고유색, 또는 특징적인 색을 전면적으로 선명하게 칠하여 표현하는" 접근[107]이 꽤 영향력을 행사하고 있었다는 것이다. 일례로 김기만은 1965년에 발표한 글에서 "선은 사물현상에 대한 특징—질감, 량감, 명암, 사상, 감정 등을 표현한다"면서 "그것을 채색과 배합하여" 대상의 특징을 엄밀히 묘사한다고 썼다.[108] 하지만 이런 견해는 고유색 비판과 관련하여 1965-1966년 사이에 "색이 선에 복종되는 현상"으로 비난받게 된다.[109] 대신 이 시기에는 선적 관계를 지배하는 색적 관계가 긍정된다.

정종여의 〈용해공〉에서 전체 화면은 광선으로 지배되다 싶

.......

106 안상목, 「채색화의 발전을 위하여-조선화 분과 연구 토론회」, p.9.
107 리팔찬, 「우리 나라에서의 채색화 발전」, p.24.
108 김기만, 「조선화의 특성과 명암문제」, p.51.
109 김순영, 「선명성과 간결성에 대한 리해」, 『조선미술』 1966. 5, p.33.

이 되었다. 심지어는 현실보다 과장된 듯한 느낌을 주기까지 한다. 주위환경에서 초래된 색적 관계는 그만큼 중요한 것이며 경우에 따라 그것은 고유색을 압도하며 선적 관계를 지배할 수 있다.[110]

이런 상황에서 "채색화(진채화)라면 의례히 거기에는 가는 선이 들어가야 하고 색은 평면적으로 처리해야 한다는 생각"에 반발하면서 몰골법을 먹이 아니라 채색의 표현수단으로 전환시키자는 정영만의 주장[111]이 큰 호응을 받게 된다. 정영만은 1965년에 발표한 글에서 몰골을 식물성 안료인 안채(顔彩)로써만 그릴 것이 아니라 석채로 그릴 필요성을 제기했다. 석채란 빛깔을 가진 광석을 깨뜨리고 갈아서 그것을 수비하여(가루를 물에 풀어 정제하여) 쓰는 물감이다.[112] 과거 화조화에서 쓰던 석채는 광물 특유의 강도와 밀도, 질감을 갖는다. 따라서 정영만에 따르면 석채는 "불투명색으로 색이 밝고 사물의 특징을, 즉 바위라면 무게있게 보여줄 수도 있고 힘 있게 보여줄 수도" 있다는 장점이 있다.[113] 이로써 채색화 일반에 안채의 담담한 색조가 아니라 석채의 강렬하고 두툼한 색조가 적용될 기반이 마련되었다. 하경호는 1966년에 발표한 글에서 "정영만 동무가 제기한 몰골 진채를 적극적으로 도입하자"고 주장했다.[114]

.......

110 위의 글, p.33.
111 정영만, 「채색화와 몰골법」, 『조선미술』 1965. 9, p.21.
112 김용준, 「조선화의 채색법 2」, 『조선미술』 1962. 9, p.39.
113 정영만, 「채색화와 몰골법」, p.24.
114 하경호, 「채색화의 특징과 위치」, 『조선미술』 1966. 4, p.14.

석채의 도입으로 유례없는 강도와 질감을 갖게 된 채색화, 리수현의 표현을 빌리면 "색채가 질감화되고 광선과 전반적인 반사의 전일적 통일 속에서 물체 자체의 기본색이 풍부하게 변화"되는 "생동한 색채감을 지닌"[115] 몰골진채화는—아마도—회화가 현실의 단순한 현실의 반영을 초월해 그 자체로 실감나는 현실이 된다는 것을 뜻할 것이다. 또는 현실의 반영이 아닌 현실(감)의 주조를 추구하는 회화의 등장이라 해도 좋을 것이다. 다시 리수현을 인용하면 중요한 것은 '실재감'이다. 그것은 회화적 색채를 통해 가능한데 여기서 회화적 색채란 "색채가 질감화되고 그것이 공간적인 색채로 되며 나아가서 대상의 성격적 깊이에까지 침투하는 형상적 색채"[116]를 뜻한다. 이처럼 "실재감을 주며 동시에 공간성을 열어내는" 회화는 객관도 주관도 아닌 주–객관적 회화라 지칭할 만한 것이다. "색채는 묘사대상에 충실할 뿐만 아니라 그것을 화가가 느낀 감정과 결합시켜 보다 본질적이고 특징적인 대조관계를 강조할 때에 형상적인 목적을 달성한다"[117]는 것이다.

 그런데 유난히도 "생동한 색채감을 지닌" 회화란 어떤 것인가? "불길 앞에 선 용해공"은 이에 가장 근접한 주제일 것이다. "붉게 이글거리는 공장의 화염을 생동하게 보여"주자면 "색과 톤, 명암의 풍만한 계조로 구체적으로 묘사해주어야"[118] 하기 때문이다. 정종여가 1965년 '당창건 20주년 경축 미술전람회'에 조선화 〈용해공〉

.......

115 리수현, 「조선화에서 색채의 회화성을 높이자」, p.9.
116 위의 글, p.10.
117 위의 글 p.9.
118 하경호, 「채색화의 특징과 위치」, p.14.

을 출품했다. 이 작품은 이미 당대에 채색화의 유례없는 성과로 격찬받았다. 전순용에 따르면 이 작품은 "고열 속이라는 정황 묘사에서 지배적인 붉은 색으로 통일시키면서 용광로의 백열로 끓는 부분은 흰색으로 남겨놓음으로써 그야말로 가장 뜨겁게 보여지게" 하는 데 성공했다. 그가 보기에 강한 적색으로 처리한 용해공의 묘사는 조선화의 색채 해결에 창작 실천적 시사를 주고 있다. 무엇보다 이 작품은 화면의 거의 전부가, 화로의 연기에 이르기까지 석채로 처리했다는 것이 중요하다. 다시 전순용을 인용하면 화가는 담채로 해도 될 것을 진채, 즉 석채로써 묘사함으로써 "색감에서 결정적으로 박력있는 화면효과를 가지게"[119] 되었다. 뒤이어 '색채의 강렬한 대조'를 실현한 작품들이 연이어 발표되었다. 가령 1966년 '제9차 국가미술전람회'에 출품된 〈강철의 전사들〉은 "불빛에 의해 형성된 강렬한 명암대조와 화면전체를 지배하는 불빛의 전반적 반사를 대담하게 적용한" 사례였다. 또 같은 전시에 출품된 〈불사조〉는 "화면 전체를 지배하는 적갈색 계조와 눈부시게 밝은 등황색 계조의 강한 대조"를 통해 "색채적으로 박력있는 그림"으로 평가받았고 〈풍어〉는 검푸른 바다와 구리빛 얼굴의 대조를 통해 "색채의 형상적 깊이를 실현한 작품"으로 평가받았다.[120]

1973년에 정영만이 제작한 〈강선의 저녁노을〉은 1960년대 『조선미술』을 모태로 전개된 채색화 논쟁의 궁극적 귀결로 평가할 만한 작품이다. 말 그대로 '불타는' 강렬한 붉은 하늘과 붉게 물든 수

.......
119 전순용, 「채색화에로 전진하는 조선화」, 『조선미술』 1966. 1, p.37.
120 리수현, 「조선화에서 색채의 회화성을 높이자」, p.9.

면은 리재현의 표현을 빌리면 "들끓는" 현실을 "유난히도 선명하게" 돋구어낸다. 그는 이렇게 주장했다. "작열하는 불빛, 전기로의 백광, 그것은 1211고지 전투장을 방불케 한다."[121] 그것은 현실을 최대한 강렬하게 재현한 회화였다. 또는 현실보다 더 현실 같은 회화, '하이퍼리얼'의 회화였다고 해도 무방할 것이다. 이 단계에서는 이미 감각적 현실의 반영으로서 인상주의의 요구는 불필요한 어떤 것이다. 화가들에게 요구된 것은 현실을 생동하게 반영하는 회화가 아니라 실재감을 극대화한 회화였기 때문이다.

그런데 북한 조선화단의 색채 논쟁이 "색량을 절대적으로 증가시키는" 방식으로 귀결된 이유는 무엇일까? 이에 대해서는 "천리마시대 인간들의 새로운 미감"에 관한 김우선의 주장을 참조할 수 있다. 그에 따르면 조선화의 '소박하고 담박한 운치'는 계승할 필요가 있는 것이지만 그보다 중요한 것은 혁신하는 일, 즉 새로운 생활의 미학적 견지에서 현대적 미감을 찾아 "현대성의 립장"에 서는 일이다. 이런 견지에서 보자면 "계승할 색채적 미감은 두말할 것도 없이 웅건하고 강렬한 미감"[122]이다. 소위 천리마시대 기계산업화의 속도에 맞춰, 그리고 고조되는 노동의 강도에 부응하여 회화의 강도를 높일 필요가 있었을 것이다. 하경호가 "조선화의 풍격이 색채의 강력한 힘을 갖도록" 해야 한다면서 김일성의 다음과 같은 발언, 곧 "새로운 생활이 요청하는 새로운 리듬, 새로운 선률, 새로운 률동을 창조하여야 하겠습니다"는 발언을 인용[123]한 것은 이러한 문맥에서

.......

121 리재현, 『조선력대미술가편람(증보판)』, 평양: 문학예술종합출판사, 1999, p.650.
122 김우선, 「채색화에 대한 소감」, p.34.
123 하경호, 「채색화의 특징과 위치」, p.14.

이해할 필요가 있다. 이렇게 1960년대에 탄생한 "색채적으로 박력 있는" 조선화는 1970년대에 이르러 〈강선의 저녁노을〉로 대표되는 식별 가능한 국가 정체성의 기표, 또는 코드가 되었다.

참고문헌

1. 남한 문헌

김병기, 「마티스의 예술-그의 죽음을 애도하며」, 『경향신문』, 1954. 11. 21.

김영나, 『서양현대미술의 기원 1880-1914』, 시공사, 1997.

김흥준, 「현대예술의 난해성-회화, 음악, 시 등에 나타난 인상주의의 반영을 중심으로
　　하여」, 『경향신문』, 1960. 8. 25.

박경원·이봉상, 『학생미술사』, 문화교육출판사, 1953.

박고석, 「현대회화의 문제(上)」, 『동아일보』, 1957. 2. 16.

오지호, 『현대회화의 근본문제』, 예술춘추사, 1968.

이경성, 「현대미술의 운명」, 『동아일보』, 1960. 4. 2.

_____, 『미술입문』, 문화교육출판사, 1961.

이경성·이일 편, 『미술감상입문』, 동아일보사, 1970.

이영환, 『서양미술사: 미술현상의 시일부터 오늘의 미술까지』, 박영사, 1966.

이항성, 『서양미술사』, 문화교육출판사, 1962.

이항성 편, 『인상파 화가 3』, 문화교육출판사, 1964.

_____, 『후기인상파』, 문화교육출판사, 1964.

2. 북한 문헌

김용준 외, 『미술평론집』, 평양: 조선미술사, 1957.

김만형, 「우리들의 그림은 왜 다채롭지 못한가?: 소품전을 보고 느낀 몇가지 문제」, 『조
　　선미술』 1957. 1(창간호).

김창석, 「인상파를 둘러싸고」, 『조선미술』 1957. 2.

리능종, 「대상에 충실해야 한다」, 『조선미술』 1965. 11/12.

리수현, 「조선화에서의 채색화 발전은 현실 반영의 필연적 요구」, 『조선미술』 1962.
　　11.

리팔찬 「우리 나라에서의 채색화 발전」, 『조선미술』 1962. 7.

박문원, 「미술에 있어서 자연주의적 잔재의 극복을 위하여」, 『문학예술』 5(3), 1952.

안상목, 「채색화의 발전을 위하여-조선화 분과 연구 토론회」, 『조선미술』 1963. 1.

_____, 「화가의 감동과 색채」, 『조선미술』 1966. 3.

안함광, 「민주건설의 발전상-문학예술부문」, 『새조선』 2(8), 1949.

엄호석, 「시대와 서정시인-상반기 서정시초들을 중심으로」, 『조선문학』 1957. 7.

정영만, 「채색화와 몰골법」, 『조선미술』 1965. 9.

정종여, 「전진하는 조선화」, 『조선미술』 1965. 6.

정창모, 「혁신에로의 지향-조선화에서 채색화 문제를 중심으로」, 『조선미술』 1965. 9.

조인규, 「도식과 편향-〈미술소품전람회〉 및 그와 관련된 지상 토론을 중심으로」, 『조선미술』 1957. 3.

하경호, 「채색화의 특징과 위치」, 『조선미술』 1966. 4.

3. 해외 문헌

Groys, Boris, *Art Power*, Cambridge, Mass., London: MIT Press, 2008.

Jay, Martin, *Downcast eyes: The Denigration of vision in twentieth-century French thought*, Berkeley: University of California Press, 1993.

Krauss, Rosalind E., *The optical unconscious*, Cambridge, Mass.: MIT Press, 1993.

하우저, 아르놀트, 『문학과 예술의 사회사 4: 자연주의와 인상주의, 영화의 시대』, 백낙청·염무웅 역, 창작과 비평사, 1999.

낭만주의와 사실주의의 경합

— 김소월 개념의 분단적 전유와 이동

이지순 통일연구원

1. 개념의 지평에서, 김소월

오래된 문학 교과서에서 김소월을 만나는 것은 어렵지 않다. 한국에서 중등교육을 받은 사람은 누구나 한 번 이상 김소월을 만난다. 누렇게 변색된 교과서, 모니터 스크린, 오래된 레코드의 서정가곡, 도서관 서가, 서점 진열대. 김소월은 어디에나 있고 누구나 만날 수 있다. 록 가수 마야의 노래, 포스터, 신문, 영화, 블로그, 유튜브 등 다양한 매체를 넘나들며 때로는 세월의 무게를 담고 때로는 디지털로 박제된다.

오랜 시간과 공간을 헤쳐 나가면서 입에 회자되고 눈에 각인되면서 이름은 견고해지고 의미는 풍성해졌다. 김소월은 독자들이 읽고 즐기고 기억하고 전수하는 동안에 이전의 이름을 유지하거나 새로운 의미가 붙여졌다. 미발표 원고나 친필유고와 같이 예기치 못한 과거의 흔적이 발굴되면 견고한 성채에서 풍화된 모서리들이 떨어져 나가고 새로운 의미들이 덧붙여진다. 김소월은 시간의 켜만큼

의미와 해석으로 퇴적되어 왔다.

　우리에게 가장 익숙한 시인인 김소월은 북한과 공유하는 문화유산 중 하나이다. 남북한 문화예술 개념의 분단을 살펴보는 이 작업에서 김소월을 주목하는 이유는 여기에 있다. 동일한 유산일지라도 그것의 의미가 자라는 토양이 다르기 때문이다. 남한은 해석의 경쟁을 통해 개념의 지위가 변화했다면, 북한은 국가가 해석을 독점하는 양상을 지니고 있다. 개념사는 김소월을 통해 문학에 대한 남북한 입장의 차이, 문학을 둘러싼 남북한 의식의 차이와 분단을 지표화하는 작업이 될 수 있다. 나인호는 개념사가 과거 행위자가 당시 경험을 현재로 표현한 사료의 언어와 우리가 경험했던 과거를 표현한 현재의 언어 사이의 차이를 밝히고, 전자를 후자로 번역하면서 양자가 어느 지점에서 수렴될 수 있는가를 밝히는 절차라고 하였다. 개념사는 언어를 매개로 과거와 현재가 어느 지점에서 만나는지 탐구한다. 뿐만 아니라 과거와 현재의 사회적 담론을 고려하며, 과거 행위자의 주관성과 현재의 주관성도 동시에 헤아린다.[1]

　남한에서 김소월은 민요시인, 민족시인, 국민이 제일 아끼는 시인, 국민시인으로 불려왔다. 북한에서 김소월은 인민적 시인, 애국적 시인, 향토시인, 인민적 서정시인, 사실주의적 시인, 비판적 사실주의 경향의 대표적 시인, 진보적 시인 등으로 지칭되어 왔다. 남한에서 김소월이 대중의 사랑과 연구자의 관심을 꾸준히 받아왔다면, 북한에서는 1960년대 후반부터 1980년대까지 사라진 시인이었다.

　북한에서 가장 활발하게 김소월이 호출된 시기는 1950년대이

........

1　나인호, 『개념사란 무엇인가』, 역사비평사, 2011, pp.31-33.

다. 김소월 서거 20주년을 기념하여 『김소월 시선집』(1955)이 발간되었고, 현대 조선문학의 우수한 작품들을 총 집대성한다는 기획으로 발간된 『현대조선문학선집(2) 시집』(1957)에 김소월 시가 대거 수록되었다. 김소월은 1960년대 중반까지 서거 25주년과 30주년에 기념되면서 1920년대 대표 시인의 지위를 지켜왔었다. 그러나 1967년 이후 혁명문학의 전통을 세우는 과정에서 카프와 진보적 문학이 소거되었고, 이때 김소월의 이름도 자취를 감추게 되었다. 그러다 1980년대 중반 이후에 카프작가가 재평가되면서 김소월도 복권되었다.

그렇다면 시간의 역사 속에서 김소월은 어떻게 유전했을까? 20년 만에 귀환한 북한의 김소월과 명작의 풍경 속에서 오랫동안 널리 읽혀온 남한의 김소월은 서로를 어떻게 판단할 수 있을까?

남한에서 전 국민의 애송시, 시인들이 최고로 뽑는 시인, 노래로 불리는 시가 제일 많은 시인으로 이름이 오르내리는 김소월은 그야말로 국민시인의 반열에 오른 지 오래이다.[2] 학교에서 반드시 배우고 익히기에 중고등 교육을 받은 아무나 붙들고 김소월을 물어본다

.......

2　계간지 『시인세계』가 2002년 창간호 기념으로 실시했던 '한국현대시 100년, 100명의 시인·평론가가 선정한 10명의 시인' 설문조사 결과는 김소월을 최고 시인에 올렸다(「김소월 한국 현대시 최고 시인」, 『중앙일보』 2002. 8. 12). 2008년 KBS1 TV가 한국 현대시 탄생 100주년을 맞아 실시한 설문조사에서는 김소월의 「진달래꽃」이 '국민 애송시' 1위로 꼽혔다(「'김소월의 진달래꽃' 애송시 1위」, 『경향신문』, 2008. 11. 14.). 2013년 문화체육관광부와 한국시인협회 주최로 '한국인의 애송시' 온라인 투표가 실시된 바 있었다. 한국인의 애송시 5편 가운데 하나가 김소월의 「산유화」였다(「10월 문화의 달, 문화의 거리로 물들이다」, 문화체육관광부, 2013. 10. 7. https://www.mcst.go.kr/kor/s_notice/press/pressView.jsp?pSeq=13032). 2015년에는 김소월의 시집 『진달래꽃』이 초판본 오리지널 디자인으로 출간되어 베스트셀러에 오르기도 했다.

면 비록 시의 전문을 외우진 못할지라도 한두 편의 제목은 무난히 떠올릴 것이다. 진달래꽃의 시인, 민족시인, 최고의 서정시인 등 이름 앞에 붙이는 수식은 날이 갈수록 더욱 견고해졌다. 김소월 연구도 전기연구를 비롯해 형식주의·구조주의·심리주의 연구, 원전비평 등 방법의 다양성만큼이나 질적으로나 양적으로 방대하여 일별하기 어렵다.

북한에서 김소월은 학교에서 배우는 시인이 아니었다. 오늘날 『현대조선문학선집(14) 1920년대 시선(2)』(1992)을 비롯해 각종 사전에 이름이 등재되어 있지만, 김소월을 들어본 적이 없다고 말하는 북한이탈주민들도 많다. 그러나 최근 중등교육을 받은 경우엔 국어시간에 김소월 시를 배웠다고 기억한다. 3·1절에 텔레비전에서 방송되는 「초혼」을 보고 들었다는 증언도 있다. 북한 문헌의 기억과 독자들의 경험은 시대적 맥락과 사회적 환경에 따라 다르게 형성되었다. 북한 문헌에서 김소월은 1949년 이정구의 글에서부터 1950년대 윤세평과 엄호석의 비평, 안함광과 과학원 언어문학연구소의 문학사, 1960년대 현종호의 작가론을 비롯해 1980년대 정홍교·박종식의 문학사와 리동수의 비판적 사실주의 연구, 2000년의 류만·리동수의 조선문학사 등의 계보로 정리될 수 있다. 김소월은 복권 이후 시간이 좀 더 흐른 후에 중등학교 국어문학 교과서에 수록되었다.

남한에서 북한의 김소월 의미에 주목한 경우는 별로 없다. 『김소월시선집』(1955)을 중심으로 엄호석의 김소월 연구를 개괄한 연구와 남북한 김소월 시선집을 비교한 연구 정도가 있다. 그러나 이들 연구는 1950년대 중반의 사회문화적·정치적 맥락의 고려가 없고,

북한 문학사에서 김소월 작품이 갖는 의의가 논증되지 못하는 난점이 공통적으로 존재하고 있다.[3] 그 외 북한의 근대문학사 서술의 한 양상으로 김소월이 파편적으로 등장하는 정도이다.[4] 김소월에 대한 북한의 대표적 평론을 모은 『평양에 핀 진달래꽃: 북한문학사 속의 김소월』(2002)이 계간 『통일문학』 창간 부록으로 출간된 점은 참고할 만하다. 원전의 영인이 아니어서 종종 오식이 있으나 북한의 김소월 연구를 집중 소개한 점에서 주목할 수 있다.

남북한의 온도 차이만큼이나 김소월 의미에도 영토적 제한성이 있다. 이는 남북한 문학 개념의 차이와 서정시라는 장르 개념의 차이를 환유한다. 이제 근원적 질문을 던져야 한다. 김소월은 개념이 될 수 있는가? 분단을 상징하는 개념이 될 수 있는가?

남북한 영토에서 김소월이 다르게 뿌리내린 것은 주지의 사실이다. 주목할 것은 김소월에 대한 경험공간과 기대지평이 개념의 분단을 역설한다는 데 있다. 김소월이 남북한 문학 개념의 환유라면, 김소월을 기억하고 경험하는 데 주어진 제약들은 사회 정치적 맥락들과 연계되고, 상위개념인 문학 개념의 영향 아래 제어된다는 점을 돌아봐야 한다. 개념은 당대 현실과 교통하면서 의미가 부여되며, 그 의미는 고정적으로 지속되지 않는다. 새로운 경험이 추가되면 이전의 기억이 재구성된다. 이때 개념을 이해하고 이용하는

.......

3 송희복, 「북한의 김소월관 연구」, 『김소월 연구』, 태학사, 1994; 강영미, 「정전과 기억: 남북한 시선집의 김소월 시 등재 양상을 중심으로」, 『정신문화연구』 39(3), 2016.

4 서경석, 「북한에서의 근대 문학사 서술 양상」, 『문예미학』 3, 1997; 유문선, 「최근 북한 근대 문학사 인식의 변화: 『현대조선문학선집』(1987~)의 "1920~30년대 시선"을 중심으로」, 『민족문학사연구』 35, 2007; 김성수, 「남북한 현대문학사 인식의 거리-북한의 일제강점기 문학사 재검토」, 『민족문학사연구』 42, 2010.

정도에 변화가 생긴다. 발굴된 자료가 의미를 갱신할 수 있지만, 그것이 언제나 개념으로서 사용되는 것은 아니다. 감춰진 여러 맥락들이 추가, 삭제, 누락을 거치며 의미에 참여하기 때문이다.

김소월은 스키너(Q. Skinner)가 말한 "언어적 관행들로 구성되는 이데올로기"[5]의 외현이자 "패권적 사회 집단의 활동과 태도를 기술할 뿐만 아니라 정당화하는"[6] 정치적 담론이나 시대적 변동을 통과하면서 남북한 영토에서 재구성되어 왔다. 이런 점에서 김소월은 남북한의 문화예술 개념의 분단을 상징적으로 내포한다. 공통의 유산이었던 김소월은 역사적 실상, 의미 구현에 있어 서로 다른 토양이 되었다. 김소월은 초경험적, 초역사적, 형이상학적 차원에 있는 것이 아니라 시대의 맥락에 따라 지속적으로 영향을 받아왔다. 우리의 세계는 우리가 물려받은 규범적 어휘들을 적용하는 방식에 의해 지탱된다는 스키너의 지적은 비단 평가적 개념에만 해당되는 것이 아니다. 개념의 변화를 추적할 만한 계보가 있다면, 용법 변화의 추적은 사회적 변화의 반영과 그 변화의 동력도 함께 살펴보는 것이 될 것이다.[7]

개념으로서의 김소월은 그에 대한 서사, 그에 대한 향유자의 경험과 기억, 여기에 영향을 끼치는 의식적·무의식적 또는 개인적·집단적 반응 등과 중층적으로 결합되어 있다. 분단의 제약 아래 김소월의 의미는 과거 경험들과 미래의 기대가 경쟁하고 갈등하며 형성되었고, 되는 중이다. 곡면에서 질주하던 함수가 변수를 만난다

········
5 나인호, 『개념사란 무엇인가』, p.40.
6 퀜틴 스키너, 『역사를 읽는 방법』, 황정아·김용수 역, 돌베개, 2012, p.272.
7 위의 책, p.282.

면, 곡률은 변할 수밖에 없다. 집단의식으로 누적된 김소월의 의미는 비단 해석의 문제가 아니다. 김소월은 남북한 문학과 관련된 개념의 지평들을 경험할 수 있는 탑 노트(top note)로 역할하기에 문제적이다.

일례로 북한이 사실주의로 김소월을 구속하고자 하였다면, 남한은 사실주의를 염두에 두지 않는다. 반면에 남북한 모두 민요와 민족어, 소박한 형식 등에서는 의견의 일치를 보인다. 남북한 키워드의 질량이 동일하지 않지만 비애/애수/한, 서정성/감상성, 사실주의/낭만주의, 김억, 민족어, 민요 등은 어느 영토이건 김소월의 의미망들에 걸려 있다.

사전이 각자의 영토에서 의미의 공론장 역할을 한다면, 사전에서 개념 변화의 징후를 찾아낼 수 있다. 백과사전은 "역사적 관습들을 토대로 형성된 코드 체계"를 전제로 하며, "통시적 요소들이 포함된 공시 체계로서의 코드"이다.[8] 모든 지식의 총체가 백과사전이라면, 문예사전은 백과사전 가운데 문학예술 분야의 용어만 집약한다. 이런 사전은 의미의 차원을 넘어 언어 외적 요소를 총체적으로 포괄하는 "의미의 우주"를 상정한다. 남북한의 문예사전은 사전이 발행된 당대의 경험공간을 상징적으로 보여준다고 할 수 있다. 또한 문학사는 개별적 사실을 통합한 역사쓰기의 하나이다. 그렇기에 남북한 문예사전에는 문학사의 역사쓰기가 공시적으로 반영되어 있다고 볼 수 있다. 문예사전을 중심으로 경험공간을 재구성한다면, 김소월이 환유하는 문학/서정시/문예사조 개념의 변화를 정리

.......

8 김운찬, 『움베르토 에코』, 커뮤니케이션북스, 2016, p.53.

하고, 나아가 남북한 문학예술 개념의 분단사 일부가 정리될 수 있을 것이다.

2. 사전의 데이터로 유영하는 김소월

1) 메타데이터의 체계

사전은 용어/어휘를 모아 일정한 순서로 배열하고 그에 대한 뜻풀이를 제시한다. 용어의 범주, 기술 범위와 관점, 분류방식, 사용자 수준 등이 고려된다. 사전은 정보를 객관적으로 기술하는 태도를 지니고 있으나, 편찬 주체나 이용자에 따라 목적과 기능이 달라질 수 있다. 그러나 대체로 규범적·지식적 차원에서 해당 시기의 사회적 합의가 통합되어 있다고 볼 수 있다.

해방 후 사전 편찬은 『조선말큰사전』(1947-1949), 『표준조선말사전』(1947), 『신어사전』(1947)을 비롯해 각종 군소형의 어학 사전이 주류를 이루었다. 문예사전은 남북한 모두 전후에 편찬되기 시작하였다. 남한의 경우 전쟁으로 조판이 중단되었다가 휴전 이후에야 출판된 최상수의 『국문학사전』(1953)이 제일 먼저 간행되었다. 고전문학 중심의 '국문학' 사전이기에 김소월과 같은 근현대 작가는 포함되지 않았다. 김소월이 표제어로 등장한 문예사전은 『국문학사전』 이후에 간행되었다.

다음 표는 '김소월'이 등재된 남한 사전의 항목 일람을 간단하게 정리한 것이다.

표 1 남한: 김소월 등재 문예사전 구성 내용 일람표

no.	연도	편술자	사전명	기본 인적 정보					생애	문학적 평가		추서
				본명	생몰	고향	학력	시집	이력	평가	대표작	기념
①	1954	곽종원	현대세계문학사전	○	○	○	○	○	–	–	–	–
②	1955	백철	세계문예사전	○	○	○	–	○	○	○	○	–
③	1962	학원사	문예대사전	○	○	○	○	○	○	○	–	–
④	1963	어문각	문학소사전	○	○	○	○	○	○	○	○	–
⑤	1988	김영삼	한국시대사전	○	○	○	○	○	○	○	○	○
⑥	1988	어문각	한국문예사전	○	○	○	○	○	○	○	○	○
⑦	1991	편찬부	한국민족문화대백과사전	○	○	○	○	○	○	○	○	○
⑧	1994	편찬위	국어국문학자료사전	○	○	○	○	○	○	○	○	○
⑨	2002	김영삼	한국시대사전(개정)	○	○	○	○	○	○	○	○	○
⑩	2004	권영민	한국현대문학대사전	○	○	○	○	○	○	○	○	○
⑪	2014	원영섭	세계시인사전: 동양편	○	○	○	○	○	○	○	○	○

〈표 1〉을 보면, 김소월이 등재된 남한의 문예사전은 1950년대 2종, 1960년대 2종, 1980년대 2종, 1990년대 2종, 2000년대 2종, 2010년대 1종이다.[9] 사전 명으로만 보자면 세계문학/문예의 흐름과 요구를 먼저 학습하면서 전후에 민족문학을 재편하고, 한국의 문학/문예, 특정 장르에 집중하며 전문용어사전으로 전개되었다.

〈표 1〉의 일람표를 보면 간단하게 기본 인적 정보만 제공하는 것은 곽종원의 사전이고, 문학적 평가가 이입되기 시작한 것은 백철의 사전부터이다. 생애이력과 문학적 활동은 1960년대부터 구성

.......

9　1970년대 사전은 1962년판 『문예대사전』을 서문부터 그대로 중판(重版)하여 출판사만 바꿔 문지사에서 간행되었다. 이는 1960년대 사전이 1970년대까지 영향력을 발휘한 것으로 볼 수 있다. 1988년에 간행된 김영삼 편의 『한국시대사전』과 어문각 편의 『한국문예사전』은 1991년에 모두 증보판을 냈으나 '김소월' 항목에서는 기술의 차이가 없어 논의에서 제외했다. 다만 2002년의 『한국시대사전』 개정판은 기술 내용의 변화가 있어 목록에 올린다.

되었으며, 추서/기념은 1980년대 말부터 나타났다. 내용의 다소 차이가 있지만 기본 인적 정보는 거의 모든 사전에 공통적이다.

북한에서 발간된 문예사전은 『문예소사전』(1958), 『문학예술사전』(1972), 『문학예술사전 (상)』(1988), 『문학대사전』(2000), 『문학예술대사전 DVD』(2006) 등이 있다. 여기에 사전은 아니지만 사전 형식으로 정보를 제공하는 『문예상식』(1994)을 더할 수 있다. 『문예소사전』(1958)은 엘 찌모페예브와 엔 웬그로브 공저의 소련 문예사전을 번역한 것이기에 논의에서 제외한다. 『문학예술사전』(1972)은 주체사상이 공식화, 체계화되면서 주체문예이론이 지배하던 시기에 간행되었고, 카프를 비롯해 해방 전 많은 작가와 작품들이 누락되던 시기였기에 김소월도 등재되지 못했다. 김소월이 등재된 사전의 내용 구성을 살펴보면 다음 〈표 2〉와 같다.

〈표 2〉에 따르면 북한의 문예사전은 남한 사전과 마찬가지로 인물 정보 대부분을 담고 있다. 다만 추서와 기념은 공통적으로 공백이다. 1960년대까지만 해도 시비나 생가 보존, 기념행사 등이 이루어졌지만 주체시대 이후 문학사에서 삭제됨에 따라 모든 기념도 사

표 2 북한: 김소월 등재 문예사전 구성 내용 일람표

| no. | 연도 | 편술자 | 사전명 | 기본 인적 정보 | | | | | 생애 | 문학적 평가 | | 추서 |
				본명	생몰	고향	학력	시집	이력	평가	대표작	기념
㉠	1988	사회과학원 주체문학연구소	문학예술사전 (상)	○	○	○	○	○	○	○	○	-
㉡	1994	문학예술 종합출판사	문예상식	○	○	○	○	○	○	○	○	-
㉢	2000	사회과학 출판사	문학대사전	○	○	○	○	○	○	○	○	-
㉣	2006	사회과학원	문학예술대사전 (DVD)	○	○	○	○	○	○	○	○	-

라지게 되었다.

　남북한 문예사전에서 내용 구성의 차이는 시비(詩碑), 훈장, 문학상, 기념행사 등에 대한 정보를 담는 추서/기념의 유무이다. 남한에서는 '한국 신시(新詩) 60년 기념'으로 한국일보사가 1968년 3월 3일에 남산공원 입구에 「산유화」를 새긴 '소월시비'를 세웠다. 〈표 1〉의 ⑤부터는 남산 시비 정보가 공통적으로 기술되어 있으며, ⑪은 전국에 있는 소월시비를 정리하였다. 김소월은 1981년에 금관문화훈장에 추서되었다. 문화훈장은 "문화예술 발전에 공을 세워 국민문화 향상과 국가발전에 기여한 공적이 뚜렷한 자에게 수여하는 훈장"으로 1973년 1월 25일에 법률로 신설되었다.[10] 5개 등급으로 구분되어 있고, 1등급이 금관문화훈장이다. 훈장 추서는 ⑦ ⑧ ⑪에 제시되어 있다. 문학사상사는 1986년 12월에 '소월시문학상' 제정을 공표하고 제1회 대상 수상자로 오세영을 선정하였다.[11] 1987년부터 제1회 『소월시문학상 수상작품집』이 문학사상사에서 간행되고 현재에 이르고 있다. 문학상 내용은 ⑩ ⑪에 있다. ⑨는 당시 문화부가 1990년 9월의 문화인물로 김소월을 선정하여 초상화와 흉상을 제작한 것과 가곡의 밤과 같은 각종 문화행사도 반영하였다. ⑪의 경우 김소월 추서 및 사후 기념, 미공개 작품 발굴에 대한 정보를 비롯해 숙모 계희영의 진술, 북한의 『문학신문』 소재 김소월 가족 정보, 남한에 있는 셋째 아들의 이야기를 담아내고 있어

.......

10　「문화훈장」, 『한국민족문화대백과』(http://encykorea.aks.ac.kr/Contents/SearchNavi?keyword=문화훈장&ridx=0&tot=165)

11　「작고문인 기념문학상 늘어」, 『동아일보』, 1986. 12. 4; 「시인 오세영 소월시문학상 수상자로」, 『경향신문』, 1986. 12. 22.

가장 방대한 자료를 제공하고 있다.

　지금까지 남북한 문예사전에서 김소월의 의미 체계가 어떻게 구성되었는지 개관했다면, 다음으로는 인적 정보 배열을 통해 기본

표 3 남한: 문예사전의 김소월 인적 정보

no.	연도	사전명	출생	사망	출신/고향	학력
①	1954	현대세계문학사전	1903	1934.	평북 영변	일본상과대학수업
②	1955	세계문예사전	1903	1934. 33세 요절	평북	–
③	1962	문예대사전	1903	1935. 33세로 세상 떠남	평북 곽산	오산학교, 배재고보, 도오꾜오 상과대학 중퇴
④	1963	문학소사전	1903	1934. 33세 요절	평북 정주	동경 상과대학 중퇴
⑤	1988	한국시대사전	1902. 음8.6.	1934.음12.24. 젊은 나이에 타계 아편을 먹고 스스로 인생을 마감	평북 곽산	남산보통학교, 오산학교, 배재고보, 동경상대 중퇴
⑥	1988	한국문예사전	1902	1934. 자살.	평북 구성	오산학교, 배재고보, 도쿄 상대 중퇴
⑦	1991	한국민족문화대백과사전	1902	1934. 아편을 먹고 자살	평북 구성	남산학교, 오산학교, 배재고등보통학교, 동경상과대학 전문부에 입학하였으나 관동대진재로 중퇴
⑧	1994	국어국문학자료사전				
⑨	2002	한국시대사전 (개정)	1902. 음8.6.	1934.음12.24. 뇌일혈, 저다병, 아편 자살설 등을 정리	평북 곽산	남산보통학교, 오산학교, 배재고보, 동경상대 중퇴
⑩	2004	한국현대문학대사전	1902. 9.7.	1934.12.24.	평북 구성 출생. 정주 성장	남산보통학교, 오산학교 중학부, 배재고보를 거쳐 일본 도쿄 상대 예과에 입학하였으나 관동대지진으로 인하여 귀국
⑪	2014	세계시인사전: 동양편	1902. 음8.6. 양9.7.	1934.12.24. 아편을 먹고 자살	평북 구성군 왕인동 외가 출생. 정주군 곽산면 남산리 성장	남산보통학교, 오산학교 중학부, 배재학당 편입, 도쿄상과대학 전문부 입학, 관동대지진으로 인하여 그만둠

적인 의미망들을 살펴보고자 한다.

인물에 대한 기본적인 메타데이터이자 필수정보는 출생일, 사망일, 출생지, 성장지, 사망지 등이다. 정확한 정보가 사전의 공신력을 높인다. 그러나 김소월의 경우 실증적으로 자료의 수집·대조·확인이 어렵기 때문에 불분명하게 유통되어 왔다.

이 가운데 '고향' 표기는 출생지·성장지·사망지를 구분하지 않았다. 외가에서 출생하였으나 친가에서 성장하였고, 사망한 곳은 처가가 있는 곳이다. 곽종원의 사전은 소월을 '영변' 출신이라고 하는데, 이는 시 「진달래꽃」으로 인한 오류로 보인다. '평북' 출신이라는 점을 제외하고 출생지와 성장지 구분 없이 구성, 곽산, 정주 등이 번갈아 사용되었다. 구성 출생, 정주(곽산) 성장을 구분한 것은 ⑩에 와서이다.

출생일과 사망일 정보도 혼돈을 거듭했다. 출생년도가 1902년으로 확정되고 출생일이 명시된 사전은 ⑤에 와서이다. 이후 사전부터는 1902년 음력 8월 6일, 양력 9월 7일로 출생일이 확정되었다. 사망년도는 ③이 1935년으로 오인하고 있으며, 동일 편저자가 편술한 ⑤ ⑨이 사망일을 음력 12월 24일로 제시했다. ⑩부터는 1934년 양력 12월 24일에 사망한 것으로 정리되었다. ① ⑩이 사망 시기만 제공했다면, ② ③ ④는 33세와 '요절'을 알리고 있다. ⑤ ⑥ ⑦ ⑧ ⑨ ⑪은 '자살' 또는 '아편'을 죽음의 원인으로 꼽고 있다. 이들은 불행, 실패, 좌절, 절망의 생애 이력과 함께 비극적인 최후를 고조한다. ⑨는 김소월 사인에 대한 그동안의 논의들을 정리하고 있다.

김소월의 죽음을 둘러싼 세간의 관심은 1959년 김소월의 셋째 아들 정호가 남한에 거주하고 있다는 사실이 알려진 후[12] 부각되었

다. 자라면서 들어온 '아버지 소월'에 관한 정호의 술회는 1967년에 소개되었다. '新詩 60주년을 맞아 작고시인의 연구가 활발한 때' 아들 정호는『소월정전』을 비롯한 전기들에 오해가 있다고 밝히고 있다.

> 아버지의 33년이란 짧은 생애가 자살로 끝났다는 것은 확고부동한 사실이다. 내가 태어나기 얼마 전인 29세 때 거의 1년 동안 가벼운 정신이상에 걸렸는데 그즘부터 아버지는 완전히 비감속에 사로잡히고 모든 의욕을 잃어 술취하는 것으로 세월을 보내셨다. 어머니는 후에 "네 아버지가 앞으로 더 살아봤자 좋을 것 없으니 함께 죽자고 말씀하실 때 같이 죽을걸 잘못했다"고 자주 말씀하셨다. (…중략…) 아버지의 서거일을 1934년 12월 24일로 잡는게 통설이지만 정확히는 23일밤 10시경일 것이다. 고향에서도 23일로 알고 있다.[13]

1902년 8월 6일(음력) 평북 정주군 곽산면에서 김성도의 외아들로 태어난 소월 김정식은 어려서 서당에서 한문을 배우고 남산학교를 거쳐 남강의 오산학교에 입학했다. 할머니의 옛날 이야기를 좋아하고 주산이 빠르고 장기시합에 나가며 풀피리를 잘 불었던 그는 14세에 외가가 있는 구성의 홍단실과 결혼했다. 20세에 배재고보에 전학, 1년 후에 졸업하고 동경상대

.......

12 「남한에 살아있는 소월의 영식」,『동아일보』, 1959. 6. 7.
13 「3남 정호씨의 이야기『아버지 소월』극화로 평전에 오해 있다」,『동아일보』, 1967. 11. 4.

에 입시를 위해 잠시 일본에 머물다가 귀국, 23년 서울서 넉달 동안 하숙생활을 하며 유일한 문우인 나도향과 사귀었다. (…중략…) 아내에게 때때로 "같이 죽자"고 말해왔다고 아들 정호는 전한다. "어느날 밤이었다. 어머니는 아버지가 은단이라고 입에 넣어주는 것을 잠결에 뱉어버리고 얼마후쯤 후에 깨어나보니 아버지는 이미 숨이 끊어져 있었다." 그리하여 유일한 친구였던 도향의 요절을 못내 슬퍼하고 잇따라 고월 이장희가 자살한데 충격을 받았던 소월이 그들을 따라 스스로의 목숨을 끊었으니 1934년 12월 23일 밤 10시 아까운 향년 33세였다.[14]

정호의 증언은 일본인의 폭행으로 인한 김소월 아버지의 정신 이상, 할아버지의 훈도, 주산대회와 같은 에피소드 등으로 반영되었다. 숙모 계희영은 『내가 기른 소월』(1969)을 출간한 후에 1972년 3월 27일 MBC 〈문화춘추〉에 출연하여 소월의 어린 시절과 성격 등을 전하기도 하였다. 정호와 숙모의 증언은 다음과 같이 문예사전에 반영되어 김소월 생애의 일부를 구체화하였다.

　『한국시대사전』(1988)
　2세 때 아버지가 정주 곽산 간의 철도를 부설하던 일본사람 목도군에게 얻어맞아 정신이상 증세를 일으켜 부농인 조부의 훈도 아래 성장. 오산학교 시절의 성적은 우수했고 주산대회에서 우승을 차지한 일도 있다.

........
14 「문단 반세기(3) 소월 김정식」, 『동아일보』, 1973. 5. 29.

『한국민족문화대백과사전』(1991)

2세 때 아버지가 정주와 곽산 사이의 철도를 부설하던 일본인 목도꾼들에게 폭행을 당하여 정신병을 앓게 되어 광산업을 하던 할아버지의 훈도를 받고 성장하였다.

『국어국문학자료사전』(1994)

2세 때 아버지가 일본인에게 폭행을 당하여 정신병을 앓게 되어 광산업을 하던 할아버지의 훈도를 받고 성장하였다.

『세계시인사전: 동양편』(2014)

1904년(2세) 아버지가 정주와 곽산 사이의 철도를 부설하던 일본인 목도꾼들에게 폭행을 당하여 정신병을 앓게 되어, 광산업을 하던 할아버지의 훈도를 받으면서 할아버지가 세운 독서당에서 한문을 배웠다. 유년기 인격 형성에 가장 큰 영향을 받았던 숙모 계희영에게 〈삼국지〉〈심청전〉〈옥루몽〉〈장화홍련전〉〈춘향전〉 등의 옛 이야기를 들으면서 자랐다.

"출생연대부터 틀리게 알려져 33세의 젊은 나이에 아편을 먹고 자살하기까지 이 천재시인의 행적은 잘못 와전되었거나 의문이 많"[15]은 것은 자료수집이 어려운 분단적 상황과도 관련되어 있다. 삼남 정호의 증언 이후 소월의 출생일은 1902년 음력 8월 6일(양력 9월 7일)로 확정되었다. 그러나 사망일시에 대한 아들 정호의 주

15 「홀러간 만인의 사조 베스트셀러 (8) 소월시집」, 『경향신문』, 1973. 3. 31.

장은 문예사전에 수용되지 않았다. 김소월의 부고를 알린 「청년 민요 시인, 소월 김정식 별세」(『조선일보』, 1934. 12. 27.) 기사를 시작으로 「민요시인 김소월 별세 33세를 일기로」(『동아일보』, 1934. 12. 29.), 「민요시인 소월 김정식, 돌연 별세」(『조선중앙일보』, 1934. 12. 30.) 등을 통해 김소월이 1934년 12월 24일에 사망했다고 알려졌기 때문이다. 그럼에도 ⑤ ⑨는 음력 12월 24일을 사망일로 표기하는 오류를 보여준다.

김소월의 사인은 "자연사가 아니라 자살이라는 설도 있으나 확증은 없다"[16]는 조연현의 언급으로 보아 아들 정호의 증언은 좀 더 시간이 흐른 후에 반영된 것으로 보인다. 소월의 사인이 정호의 증언을 통해 알려지긴 했으나, 다시 수면에 떠오른 것은 1981년 훈장 추서 때였다. "32세의 젊은 나이로 아편을 먹고 자살"한 이유는 소월의 아버지 김성도가 "일본인들에게 구타당해 정신이상을 일으킨데 대한 충격"과 "갖은 탄압"에 의한 것이었다고 밝히고 있다.[17] 1987년에 김윤식은 김억의 글 「요절한 박행시인 김소월에 대한 추억」(『조선중앙일보』, 1935. 1. 22~26)에 나온 "그의 요절은 저다병(楮多病)의 그것이라기보다도 요절을 의미하는 무슨 전조가 아니엇든가"하는 구절을 근거로 저다병을 각기병(脚氣病)으로 해석하고 사인으로 주장한 바 있다.[18] 그리고 1990년에 김소월 연구가인 김종욱이 『조선일보』의 김소월 부고 기사를 바탕으로 '뇌일혈' 사망

........

16 조연현, 『한국현대문학사』, 성문각, 1969, p.438.
17 「다시 떠오르는 소월 문화훈장 계기로 살펴본 시혼」, 『동아일보』, 1981. 10. 22.
18 김윤식, 「소월은 무슨 병으로 죽었는가: 소월을 죽게 한 병-저다병에 대하여」, 『소설문학』 1987. 5; 「소월을 죽게 한 병-저다병에 이른 길」, 『근대시와 인식』, 시와시학사, 1992.

설을 주장하기도 하였다. 『한국시대사전』(개정판, 2002)은 사인에 대한 여러 가설들을 정리하였으나 『세계시인사전』(2014)에서는 아편 자살로 적고 있다.

학력의 경우 이견 없이 남산학교, 오산학교, 배재고보, 동경 상과 대학 중퇴 등으로 중론이 모아지고 있다. 상과대 중퇴 사유를 관동 대지진으로 두는 것은 ⑦ ⑧ ⑩ ⑪이다.

다음은 북한 문예사전에 등재된 김소월의 기본 인적 정보를 표시한 것이다.

표 4 북한: 문예사전의 김소월 인적 정보

no.	연도	사전명	출생	사망	출신/고향	학력
㉠	1988	문학예술사전(상)	1903.10.16.	1935.12.24.	평북 곽산	정주 오산학교, 서울 배재학당, 외국 대학 중퇴
㉡	1994	문예상식	1902	1934. 32살의 젊은 나이에 세상을 하직	평북 구성	소학교, 정주 오산학교, 배재중학
㉢	2000	문학대사전	1903.10.16.	1935.12.24.	평북 곽산	정주 오산학교, 서울 배제학당, 외국 대학 중퇴
㉣	2006	문학예술대사전 (DVD)	1903.10.16.	1935.12.24.	평북 곽산	정주 오산학교, 서울 배재학당, 외국 대학 중퇴

김소월의 생몰시기는 『문예상식』(1994)을 제외하고 모두 1903. 10. 16~1935. 12. 25로 기술되고 있다. 1934년 12월에 부고기사가 났지만 1935년 사망 정보의 오류는 수정되지 않고 현재에 이른다. 남한에서 1903년생에서 1902년생으로 정정된 것은 『한국시대사전』(1988)부터이다. 『문예상식』(1994)이 어떤 자료를 근거로 1902년으로 반영했는지 밝혀진 바는 없다. 그러나 남한에서 편찬된 사전류가 대대적으로 생몰 시기를 정정한 시기와 거의 비슷하다는

점에서 참조의 가능성도 생각해 볼 수 있다. 그러나 『문학대사전』
(2000)에 오면 다시 1903년으로 표기된다. 그렇다면 문예사전 외
의 문헌들이 어떻게 정보를 취합했는지 살펴볼 필요가 있다.

표5 북한: 문예사전 외 문헌의 김소월 인적 정보

no.	연도	저자	문헌명	출생	사망	학력
ⓐ	1955	김우철	시인 김소월: 그의 서거 20주년에 제하여	1903.9. (음력 8월말)	1935.12.24. 오전8시	조부에게 한문, 사립학교에서 신학문, 오산중학부, 서울 배재고보, 도꾜 류학
ⓑ	1956	안함광	조선문학사	1903.9.	1935. 서른살 전후하여 건강을 손상하여 병석에서 신음, 33세 요절	한문학자인 조부에게 한문학, 남산학교, 오산학교 중학부, 서울 배재학당, 일본 동경으로 갔으나 뜻대로 되지 않아 귀국
ⓒ	1958	윤세평	해방전 조선문학	1903. 10.16.	1935.12.24.	한문, 사립학교에서 신학문, 오산중학, 서울 배재고보, 일본 동경 상과대학 중퇴
ⓓ	1958	엄호석	김소월론	1903.9.	1934.12.24. 일경의 박해, 생활과 사업의 실패 등으로 만성적인 우울증과 폭음에 의한 방탕이 비극, 요절을 이끔	오산학교 중학부, 서울 배재중, 도꾜 상과대학 입학
ⓔ	1961	현종호	현대작가론	1903. 10.16.	1935.12.24. 민족적 독립의 념원을 버리지 않아 일제 관헌에 추궁을 받다가 33세를 일기로 별세	한문(구학문), 사립학교 신학문, 오산 중학부, 배재 중학교, 동경 상과대학 입학, 가정적 중하와 마음과 취미의 괴리로 상과대학 학업이 고통이어서 귀향
ⓕ	1965	박팔양	김소월을 생각하며	–	30년대에 와서는 심각한 사상적 모색 속에서 창작의 붓을 들지 못 하다가 신병으로 인하여 불행하게도 세상을 떠나게 되었던 것이다.	–
ⓖ	1986	정홍교 박종식	조선문학개관 1	1903. 10.	1935.12.	–
ⓗ	1988	리동수	우리 나라 비판적 사실주의문학 연구	1902. 8.6. (음력)	1934.12.24. 고민속에서 돌연 세상을 마치었다.	오산중학, 서울 배재중학, 도꾜 상과대학 지망했으나 실패
ⓘ	2000	류만 리동수	조선문학사 7	1902	1934. 고독한 생활속에서 고민하다가 32살을 일기로 세상을 떠났다.	한문, 남산학교, 정주 오산학교, 서울 배재중학, 도꾜 상과대학 중퇴

〈표 5〉에 따르면 생몰시기 언급이 없는 ⓕ와 1902년으로 기술한 ⓗ ⓘ를 제외하고 모두 1903년생으로 되어 있다. 12월 24일 사망일은 모두 동일하나 ⓓ ⓗ ⓘ를 제외하면 모두 1935년 사망으로 되어 있다. 남한에서는 아들 정호의 증언에 힘입어 1902년 음력 8월 6일생이 확정되었다면, 북한에서는 1903년생이 다수 의견을 차지한다. 또한 『문예상식』(1994)을 비롯해 ⓗ ⓘ가 제출한 1902년생 주장은 『문학예술대사전(DVD)』(2006)에 반영되지 않았다.

사망 관련해서도 남한 사전이 아편 자살에 중심을 두고 있다면, 북한 사전은 사인에 대한 언급이 없다. 다만 사전 외 문헌에서 "건강을 손상하여 병석에서 신음하다 요서"(ⓑ ⓕ)하고, "신병으로 인하여 불행하게"(ⓕ) 세상을 떠났으며, 일본 경찰의 박해와 생활의 실패로 인한 우울증과 폭음이 원인이거나(ⓓ), 일제 관헌의 추궁(ⓔ)이 사인으로 언급되지만, 자살을 명시하지는 않았다.

숙모 계희영은 『내가 기른 소월』(1969)에서 일본 경찰이 소월의 시를 압수하여 불태웠으며, 관동대지진으로 유학을 중단하고 귀향한 후에는 경찰의 감시와 호출에 시달렸다고 쓰고 있다. 『문학신문』에 연재되었던 「소월의 고향을 찾아서」(1966. 5. 10~7. 2)에 의하면 경찰서에 호출받고 온 다음에 이런 수모를 겪으니 차라리 죽는 게 낫다, 그렇지 않으면 만주로 가야겠다고 하고 다음날 약을 마시고 스스로 목숨을 끊었다고 되어 있다. 부인이 발견한 '베개 밑 흰 종이봉지'는 아편을 함의할 수도 있다. 『문학신문』의 내용은 삼남 정호의 증언과 숙모 계희영의 글과 거의 일치한다. 그러나 아편/약물 자살은 이후 언급되지 않았다. 리동수의 『우리 나라 비판적 사실주의 문학 연구』(1988)에서처럼 "고민속에서 돌연 세상을 마치었다"고

에둘러 표현되었다. 북한은 개인적인 고통과 고민이 아니라 식민지적 상황과 억압, 빨찌산처럼 투쟁하지 못하는 김소월의 유약함이 괴로움의 근원이라고 규정하였다.

고향의 경우 성장지 중심으로 기록되어 있다. 학력은 정주 오산학교, 서울 배재학당, 외국 대학 중퇴 식으로 간략화되었다. 특히 조부에게 한문을 수학한 후에 학교에 진학한 것으로 되어 있다. 동경상대 중퇴 이유는 현실과의 괴리, 경제적 형편 등에 원인을 두고 있다. 관동대지진이 학업중단의 이유로 등장하지 않는다.

2) 의미 단위의 고정과 변화

사전은 당대까지 통시적으로 누적된 공시적 의미체계이다. 김소월의 개념은 그의 생애이력과 문학적 활동과 업적, 평가 등에서 찾아볼 수 있다. 우선 문학적 영향과 등단이 어떻게 의미화되는지 살펴보면 다음과 같다.

〈표 6〉에 따르면 김소월은 오산학교 재학 중 김억을 스승으로 만나 그에게서 절대적인 영향을 받아 시를 썼으며, 그의 도움으로 등단했다. 문단에서 김소월은 '소안서(小岸曙)'로 불렸다. 김억은 김소월의 스승이자 동료였으며, 발표 관문이자 검열기구였다. 김억은 김소월 사후에 「요절한 박행시인 김소월에 대한 추억」을 4회에 걸쳐 『조선중앙일보』(1935. 1. 22~26)에 연재했다. 이어 「소월의 생애와 시가」(『삼천리』 1935. 1~1935. 2.), 「박행시인 소월」(『삼천리』 1938. 11), 「소월의 생애」(『여성』 1939. 6), 「김소월의 추억」(『박문』 1939. 6), 「기억에 남은 사람들」(『조광』, 1939. 10), 「思故友-소월의

표 6 남한: 문예사전의 김소월 의미 단위들 1

no.	연도	사전명	문학적 영향과 첫 등장
①	1954	현대세계문학사전	-
②	1955	세계문예사전	김안서의 영향을 받아 시단에 등장하다.
③	1962	문예대사전	오산학교 재학중에 그의 스승 김안서의 영향을 받고 시작생활에 들어 일찍부터 뛰어난 재질을 보였다.
④	1963	문학소사전	김안서의 영향을 받아 처음에는 주로 7.5조의 민요조 시를 썼다
⑤	1988	한국시대사전	그의 시재(詩才)는 오산학교 은사였던 김억의 지도와 영향에서였다.
⑨	2002	한국시대사전 (개정)	1920년 그가 18세때 〈창조〉에 발표한 시 「낭인의 봄」「야의 우적」「오과의 읍」「그리워」「춘강」 등을 발표하여 문단에 등단. 그의 시재(詩才)는 오산학교 은사였던 김억의 지도와 영향에서였다. 1920년 그가 18세때 〈창조〉에 발표한 시 「낭인의 봄」「야의 우적」「오과의 읍」「그리워」「춘강」 등을 발표하여 문단에 등단.
⑥	1988	한국문예사전	1920년 『창조』에 「낭인의 봄」「야의 우적」「그리워」 등 5편의 시가 추천되어 문단에 데뷔.
⑦	1991	한국민족문화대백과사전	오산학교 시절에 조만식을 교장으로 서춘, 이돈화, 김억을 스승으로 모시고 배웠다. 특히 그의 시재를 인정한 김억을 만난 것이 그의 시에 절대적 영향을 끼치게 되었다. 시작활동은 1920년 『창조』에 시 「낭인의 봄」「야의 우적」「오과의 읍」「그리워」「춘강」 등을 발표하면서 시작되었다.
⑧	1994	국어국문학자료사전	오산학교 시절에 조만식을 교장으로 서춘, 이돈화, 김억을 스승으로 모시고 배웠다. 특히 그의 시재를 인정한 김억을 만난 것이 그의 시에 절대적 영향을 끼치게 되었다. 시작활동은 1920년 『창조』에 시 「낭인의 봄」「야의 우적」「오과의 읍」「그리워」「춘강」 등을 발표하면서 시작되었다.
⑩	2004	한국현대문학대사전	1920년 3월 오산학교 재학시 스승이던 김억의 도움으로 『창조』5호에 작품 「낭인의 봄」, 「야의 우적」 등 시 5편을 발표함으로써 시단에 등단하였다.
⑪	2014	세계시인사전: 동양편	오산학교 시절에는 조만식을 교장으로, 김억, 서춘, 이돈화 등에게 배웠는데 학교 성적은 우수하였다. 특히 김억이 그의 시재를 인정하여 그의 지도와 영향 아래 시를 썼으며, 뒷날 그의 시에 절대적인 영향을 끼쳤다. 1920년(18세) 3월 김억의 추천으로 『창조』제5호에 「그리워」「낭인의 봄」「야의 우적」「오과의 읍」「춘강」 등 5편을 발표하여 등단하였다.

예감」(『국도신문』, 1949. 11. 15.) 등을 꾸준히 발표했다. 특히 「요절한 박행시인 김소월에 대한 추억」은 여러 차례 반복해 발표했다. 이

같은 김억의 저술 활동은 "애도를 통해 김억이 소월과 특별한 관계를 맺고 있음을 암시"[19]하면서 김억이 김소월 시의 권위적 해석자이자 전기의 정리자 지위임을 견고히 하는 데 일조하였다. 이후 김억의 진술에 의존해 김소월의 전기적 사실과 작품에 대한 해석과 평가가 이루어졌다고 해도 과언이 아니다.

　(가)

　素月이는 殉情의 사람은 아니외다. 어듸까지든지 理智가 憾情보다도 勝한 聰明한 사람이외다. 그리고 所謂 心毒한 사람의 하나엿습니다. 그러니 自然이 사물에 對하야 利害의 주판질을 니저버릴 수가 업섯든것이외다. 달은 事情도 업는바는 아니엇거니와, 이詩人이 詩作을 中止하고 달리 生活의 길을 찾든것도 그實은 詩로서는 生活을할수가 업다는 理智에서외다. 동경 가서 문과에 들지 않고 商科를 택한 것도 또한 그것의 하나외다. 그리고 아무리 感情이 쏠린다 하드래도 理智에 비치어보아서 아니다는 판단을 얻을 때에는 이 시인은 언제든지 고개를 흔들며 단념하던 것이외다. (…중략…) 원망스러운恨과 孤寂은 亦是 素月이 그 自身의 性格이외다. 각금 가다가 自飽라 할만한것이 있는것도 또한 소월의 생활로는 어찌할수 없는 一面이외다. 不遇한속에서 뜻을 얻지못하였는지라 이詩人의 心毒한 性格은 원망스럽게도 그것을 단념해버린것이외다. 事業에는 敗를보고 生活이 安定을 잃게되니 그의 孤寂은 컷든것이외다.[20]

.......

19　박슬기, 「애도의 시학과 공동체」, 『상허학보』 47, 2016, pp.8-9.

(나)

聰明하고 날카롭은 그의心眼은 이世相을 그대로 불수가 업
섯든것이외다. 그대로 덥허두고 지낼수가 업섯든것이외다. 이세
상에서 惡과不正과를 발견하고서 그는 落望하지 아니할수가 업
섯든것이외다. 그리고 感情的이라기 보다도 理智的인그는 이리
하야을프랴든노래를 읍지아니하고 中止하엿든것이외다.[21]

김억은 (가)에서 "한과 고적", "불우"한 생애를 중심으로 김소월
을 추도하고 있다. 김소월이 감정보다 이지가 앞서는 성격이고, 이
익을 중시하는 사람이기에 사업실패와 심독이 죽음의 원인이며, 동
경 상대 진학도 생활의 이익을 중시했던 심독한 성격에 기인한다
는 것이다. 『진달래꽃』(1925) 이후에 시 쓰기를 그만두고 생활을 선
택했다고 하여 전술한 이지와 이익추구의 성격을 뒷받침하고 있다.
(나)에서는 악과 부정이 있는 세상에 실망해 시를 쓰지 않았다고 말
한다. 김억은 신문사 지국 경영의 실패가 저조한 창작활동과 죽음
의 원인이었다고 쓰기도 하였다. 서로 모순되어 보이는 김억의 '변
명'은 설득력이 불충분함에도 불구하고[22] 김소월의 성격과 생애를
판단하는 체계로 작동하였다.

.......

20 김억, 「요절한 박행시인 김소월에 대한 추억」, 『조선중앙일보』, 1935. 1. 24.
21 김억, 「소월의 생애와 시가」, 『삼천리』 1935. 1, p.217.
22 권정우는 1926년 8월부터 8개월 남짓한 기간 동안 신문사 지국을 경영하다가 실패한 경
 험이 김소월로 하여금 시를 쓰는 것을 포기하게 만들었을 뿐만 아니라 결국에는 생을 포
 기하게 만들었다는 김억의 주장에 설득력이 떨어진다고 보았다. 사업 실패 직후라면 몰라
 도 7년도 더 지난 시점이기 때문에 연관성을 인정하기 어렵다고 보았다. 권정우, 「김소월
 의 전기적 사실 비판적 고찰」, 『구보학보』 15, 2016, p.128.

『문예대사전』(1962)

유학했으나 중퇴하고 고향으로 돌아와 얼마동안 젊음의 한(恨)과 꿈과 풀길없는 민민(憫憫)한 심회(心懷)를 달래다가 구성으로 옮겨가 몇 달 동안 동아일보 지국을 경영하다가 중지하고 간간히 동인잡지『영대』에 작품을 발표했다.

『한국시대사전』(1988)

시집『진달래꽃』(매문사, 25) 간행. 이후에도『조선문단』『문예공론』 등에 시를 발표했고, 구성군 남시에서 동아일보 지국을 경영하며 곽산에 있는 조부와 어머니를 졸라 땅을 처분하여 운영자금을 마련하기도 했으나 지국 경영은 실패했으며, 인생에 대한 회의와 실의에 빠져 술을 드는 빈도가 많아졌고 끝내는 통음했다. 이해 9년만에 곽산에 있는 선조의 무덤을 찾아갔고 이듬해(34) 장에 가서 아편을 구해온 것을 가족들은 보았으면서도 누구 하나 이상하게 본 사람이 없었고, 12월 23일 부인과 함께 취하도록 술을 마셨는데 이튿날 음독한 시체로 발견되었다.

『한국문예사전』(1988)

1925년에 그의 유일한 시집인『진달래꽃』을 간행했다. 그러나 경제적인 핍박과 생에 대한 회의를 통음(痛飮)으로 달래다가 1934년 자살했다.

『한국민족문화대백과사전』(1991), 『국어국문학자료사전』
(1994)

1930년대 들어서 작품활동은 저조해졌고 그 위에 생활고가
겹쳐서 생에 대한 의욕을 잃기 시작하였다. 그리하여 1934년에
고향 곽산에 돌아가 아편을 먹고 자살하였다.

『한국현대문학대사전』(2004)

1925년 생전의 유일한 시집『진달래꽃』을 매문사에서 발간
하였으며, 시혼의 음영과 정조를 강조한 유명한 시론「시혼」을
발표하였다. 이후『조선문단』『문예공론』등에 시를 발표하였으
며, 고향에서 동아일보 지국을 운영하였으나 실패하고 말았다.

『진달래꽃』간행 이후부터 사망하기까지 10년의 생애는 "젊음

그림 1 1955년에 정음사가 펴낸『소
월시집(정본)』에는 154편의 시가 수
록되어 있다.

의 한과 꿈과 풀길없는 민민한 심회"로 간간히 동인지에 작품을 발표하고, "경제적인 핍박과 생에 대한 회의를 통음으로 달래"고, "지국 경영" 실패로 "인생에 대한 회의와 실의에 빠져" "작품활동은 저조해졌고 그 위에 생활고가 겹쳐서 생에 대한 의욕을 잃기 시작"한 것으로 정리되었다. 김억이 김소월의 성격과 생애에 행사한 영향력은 김소월의 시작품 대개가 『진달래꽃』 간행 전후에 창작되었다는 사전의 언급에서도 확인할 수 있다. 김소월이 남긴 시는 대개 20세 전후의 것이고, 5~6년간의 짧은 문단 생활 동안 작성한 것이라는 것이다.

『한국시대사전』(1988)
33세로 요절한 그가 남긴 154편의 작품은 거의가 20세 전후의 것들이다.

『한국민족문화대백과사전』(1991), 『국어국문학자료사전』(1994)
1925년 시집 『진달래꽃』을 내고, 1925년 5월 『개벽』에 시론 「시혼」을 발표함으로써 절정에 이르렀다. 이 시집에는 그동안 써두었던 전 작품 126편이 수록되었다. 이 시집은 그의 전반기의 작품경향을 드러내고 있으며, 당시 시단의 수준을 한층 향상시킨 작품집으로서 한국시단의 이정표 구실을 한다.

『세계시인사전: 동양편』(2014)
『진달래꽃』에는 그동안 써두었던 「무언」 「옛 임을 따라가다

가 꿈 깨어 탄식함이라」 등 126편이 실려 있다. (…중략…) 문단 생활은 불과 5~6년에 지나지 않았으나 그 짧은 동안에 무려 154편의 시를 남겼다.

시집『진달래꽃』에 수록된 시가 126편이라는 점에서는 이견이 없으나, 김소월의 전체 작품 수가 154편이라는 점은 문제적이다. 『한국시대사전』을 편술한 김영삼은 김소월 항목 설명에서 김소월 사후 시집으로 김억이 편한『소월시초』(1939) 외에 결정판으로 하동호·백순재 공편의『못잊을 그 사람』(1966)을 꼽았다. 이 결정판에는 총 200편의 시가 수록되어 있다.『한국민족문화대백과사전』과『국어국문학자료사전』에서도 사후 출간된 시집으로『못잊을 그 사람』이 언급되었으나 전체 편수는 계산되지 않았다. 권영민이 편한『한국현대문학대사전』(2004)은 김억 편의『소월시초』와 함께 『정본소월시집』(1956)을 대표 시집으로 제출했다.[23]『한국시대사전』(1988)에는 김소월의 시 154편이 수록되었고, 그 개정판(2002)에는 77편이 수록되었다. 정음사에서 출간된『정본소월시집』도 154편의 시를 수록했으나 목록은 김영삼의 그것과 다르다. 한편 『세계시인사전: 동양편』(2014)은 새로 발굴된 시편들을 소개하는 등 그동안 누적된 정보를 가장 많이 취했으나, 집필자가 명시되지 않은데다 앞선 사전들의 내용이 그대로 수용되어 있어 신뢰도에 문제를 제기할 수 있다.

.......

23　정음사는 154편의 시를 수록한『정본 소월시집』초판을 1955년에 냈다. 이후 정음사는 162편으로 갱신된『정본소월시집 고적한 날』을 1966년에, 200편으로 다시 갱신한『완본 소월시집』을 1973년에 출판하였다.

그동안 출판된 김소월의 시집은 정본, 원본, 결정판, 완본 등을 포함해 수백 종에 이른다. 전체 편수는 미발표 유고시의 존재나 일문으로 작성된 시, 자필 유고시 등의 문제를 합하면 또 다른 문제가 야기된다. 따라서 154편으로 김소월 시 편수를 확정한 사전은 편수의 진위 여부와 함께 사전 자체의 공신력에서 회의를 가질 수밖에 없다.

남북한 모두 김소월의 시적 출발로 김억의 영향을 꼽는다. 그러나 김억의 영향이 절대적으로 행사되는 남한과 달리, 북한에서는 영향과 독립으로 구분하면서 김억의 그림자를 걷어내고자 하였다.

표 7 북한: 문예사전의 김소월 의미 단위들 1

no.	연도	사전명	문학적 영향과 첫 등장
㉠	1988	문학예술사전 (상)	소월은 어렸을 때부터 시를 쓰기 시작하여 벌써 14살때인 1917년에 첫 시 「먼 후일」을 발표하였으며 소학교 교원시절부터 시창작을 본격적으로 벌렸다. 그는 초기에 자기의 스승이였던 상징주의 시인 김억의 영향을 일정하게 받았으나 그의 영향에서 벗어나면서 자기의 독자적인 시세계를 개척해나갔다.
㉡	1994	문예상식	12살이 되던 1914년에 벌써 「긴숙시」를 써서 잡지에 발표하였으며 20대에 들어서서 본격적인 창작활동을 벌려 길지 않은 창작생활기간에 수백편의 시들을 써서 발표하였다.
㉢	2000	문학대사전	그는 어렸을 때부터 시를 쓰기 시작하여 14살때인 주체6(1917)년에 시 「먼 후날」을 발표하였으며 소학교 교원시절부터 시창작을 본격적으로 벌렸다. 그는 초기에 상징주의 시인이였던 김억의 영향을 일정하게 받았으나 그 영향에서 벗어나면서 자기의 독자적인 시세계를 개척해나갔다.
㉣	2006	문학예술대사전 (DVD)	『문학예술사전 (상)』(1988) 동일

문학사도 "초기에 자기의 스승이였던 상징주의 시인 김억의 영향을 일정하게 받았으나 생활과 시에 대한 견해의 차이로 하여 그와 결별하고 자기의 시세계를 독자적으로 개척"[24]한 것으로 김억과

김소월을 분리한다. 김억의 영향력을 최소화하다 보니, 그의 도움으로 문단에 진출한 과정은 문예사전에서 삭제되었다. 이 같은 경향은 여타의 문헌에서도 살펴볼 수 있다. 김우철은 김소월이 "중학 시대 교원이었던 부르죠아 시인 김안서를 통해서 당시의 서울 문단에 진출"하였고 "몇개 안되는 부르죠아 출판물에 발표할 기회"를 갖게 되었으나, "사상적으로 한 걸음 전진한" 김소월의 작품이 김억으로부터 반송되기도 하였다고 하면서 김소월과 김억을 분리한다.[25] 엄호석도 "세기말 병균의 전파자로서 누구보다 못지않은 세기말병에 걸린 환자-시인"이었던 김억의 영향을 받은 초기의 김소월이 "퇴폐적 경향의 시들도 몇 편" 써서 김억이 편집한 시 잡지 『가면』에도 실렸지만, 이는 "오점임에도 불구하고 극히 적은 부분"에 지나지 않는다고 보았다. "김억은 김소월의 시를 선(選)하고 평가함에 있어서 자기의 형식주의적 취미의 척도에 보다 많이 의거"하였는데, 그것은 주로 "앙양된 빠포쓰와 호소성에 눈살을 찌푸리고 몽롱하고 흐릿한 시상"을 나타냈다는 것이다.[26]

평단이 김억과 김소월을 구분한 이면에는 부르주아 대 농민이라는 계급적 차이도 내포하고 있다. 남북한 사전이나 문헌 대개가 김소월이 조부의 훈도 아래 자랐다는 점에서는 동일한 관점을 견지하고 있다. 그러나 계급적 기반을 논하게 되면 차이를 보인다. 남한이 부농이자 광산업자로 할아버지를 설명하고 김소월이 비교적 유복한 환경에서 성장했다고 상정한다면, 북한은 '농민'에 방점을 찍

.......

24 정홍교·박종원, 『조선문학개관 1』, 평양: 사회과학출판사, 1986, p.359.
25 김우철, 「시인 김소월: 그의 서거 20주년에 제하여」, 『조선문학』 1955. 12, p.159.
26 엄호석, 『김소월론』, 평양: 조선작가동맹출판사, 1958, p.69, 71~72.

는다. 이는 김억을 부르주아 예술이자 예술지상주의의 퇴폐적 조류로 범주화하고, 김소월을 농민 또는 인민의 입장에서 그들의 언어와 가락으로 노래한 것으로 구별 짓기 위한 것이다. 여기에서 김소월은 "스승이라고 자처하는 김안서의 퇴폐적 시문학과는 엄격히 구별"[27]되었다. 비록 남다른 교분이 있었더라도 김소월과 김억은 "부르죠아 시단과 프로레타리아 시 문학의 대립" 관계에 따라 "미학적 립장도 또한 본질상 적대적"[28]이라고 평가되었다. 이와 같은 논리는 침묵의 주체시대를 지나 복권된 다음에도 동일하게 유지되었다.

등단작 또는 첫 작품 정보는 남북한의 차이가 큰 지점이다. 『문학대사전』(2000)의 「먼 후날」을 「먼 후일」의 오식으로 판단할 경우, 『문예상식』(1984)을 제외한 모든 사전이 「먼 후일」을 첫 발표작으로 확정하고 있다. 『창조』(1920. 2)에 「낭인의 봄」 「야의 우적」 「오과의 읍」 「그리워」 「춘강」 등 5편을 발표하면서 등단했다는 남한의 입장보다 이른 시기인 1917년에 첫 발표작을 냈다는 것이다. 또 하나 문제적인 것은 1914년에 썼다는 「긴숙시」이다.

「긴숙시」가 김소월 작품으로 처음 언급된 것은 엄호석의 『김소월론』(1958)에서였다. 엄호석은 「긴숙시」를 "남산학교 재학 당시인 1915년에 13세의 어린 손으로 써서 서울에서 발간된 《근대 사조》라는 잡지 1916년 1월호에 발표"[29]한 '산문시'로 규정하고 있다. 엄호석은 시에 대한 양식적 접근보다 「긴숙시」가 가지고 있는 고향에 대한 '애심(哀心)'에 초점을 맞추고, 김소월 시의 기본 정서인 애수

........

27 리정구, 「소월의 시와 조국에 대한 그리움」, 『문학신문』, 1962. 9. 7.
28 엄호석, 『김소월론』, p.72, 75.
29 위의 책, p.48.

의 비밀이 있다고 보았다.[30] 그리고 1920년 잡지『학생계』창간호에 투고하여 게재된 작품「거친 풀 흐트러진 모래동으로」를 "17세 되는 해에 쓴 그의 첫 시"[31]로 언급하고 있다. 이 시는 1920년『창조』등단 이후에「먼 후일」「죽으면」과 함께 발표한 것이다.『학생계』에 발표한「먼 후일」은 개작된 후『개벽』(1922. 8)에 게재되었다.

현종호는『현대작가론』(1961)에서「긴숙시」는 수필식 산문시로서 김소월의 시적 바탕을 이루는 작품으로 평가하며,「먼 후일」은 1917년 7월작으로 본다는 점에서 엄호석과 동일한 관점을 지니고 있다. 리동수는『우리 나라 비판적 사실주의 문학 연구』(1988)에서 12세였던 1914년에「긴숙시」를 쓰고 1916년『근대사조』에 발표한 것으로 정리하고 있다. 정홍교·박종원은『조선문학개관 1』(1986)에서 13세에 쓴「긴숙시」를 첫 글(산문)로, 15세에 쓴「먼 후일」을 첫 시로 구분하고 있다. 류만·리동수의『조선문학사 7』(2000)은 18세에 시「거츤들 흐트러진 모래동으로」를 썼고, 12세에 쓴「긴숙시」는 정신적 성숙과 문학적 재능을 엿볼 수 있는 첫 작품으로 이야기하지만「먼 후일」에 대한 언급은 없다.

남한에서「긴숙시」는 소월 최승구의 작품임이 확인되었다.[32]「긴숙시」가 실린『근대사조』는 1916년 1월 일본 동경에서 황석우에 의해 발행된 유학생 문예지이다. 소월 최승구의 시를 실었는데 연락이 안 된다는 편집후기가 있다.『근대사조』가 지닌 매체적 성격을 파악했다면 13세의 김소월이 일본유학생 문예지에 글을 기고하기

........

30 위의 책, p.34.
31 위의 책, pp.31-32.
32 「소월의 최초시 주장「긴숙시」「소월」필명 최승구 작품」,『중앙일보』, 1990. 8. 23.

어려웠을 정황을 파악했을 것이고, 편집후기를 참조했다면 동명이 인임을 확인할 수 있었을 것이다.

그렇다면 왜 김소월의 첫 번째 글쓰기로 「긴숙시」를 중요하게 취급하는가? 퇴폐적 상징주의자이자 부르주아 예술가인 김억과 김소월을 분리하기 위해서이다. 「긴숙시」는 김소월이 김억에게 가르침을 받기 전에 저항적 정신과 현실 인식을 지녔다는 증거로 기능하기 때문이다. 그래야 부르주아 예술가이자 퇴폐적 상징주의자의 사사 후에도 김소월이 그의 영향을 벗어나 독자적으로 인민적·애국주의적·저항적·사실주의적 시를 쓸 수 있게 된다. 오독에서 비롯된 「긴숙시」는 여전히 오류에 갇혀 있다.

지금까지 남북한 문예사전에서 기본적인 메타데이터를 살펴보았다. 다음 장에서는 상세 기술(description) 부분을 통해 김소월이 어떻게 의미로 형성되는지 살펴본다.

3. 남한: 김소월 의미체계의 변화

1) 1950년대: 민족문학의 재편

용어에 대한 정의·평가, 의미의 고정·변화, 삭제·추가는 사전이 담아낼 수 있는 의미체계의 핵심이다. 남한 문예사전에서 김소월은 '시인'으로 정의된다. 시인 앞에 수식이 붙는다면 그것은 압축적으로 제시된 평가이다.

전후에 곽종원과 백철은 사전 편술을 주도하면서 세계문학의

수용을 통해 당대의 민족문학을 재편하고자 하였다. 곽종원은 『현대세계문학사전』(1954)[33]의 「편자의 말」에서 사전 간행의 목적과 의의를 밝히고 있다. 곽종원은 해방 전의 문학운동이 기형적이었다면, 해방 후에는 위험한 방향으로 유도되어 부당한 편견과 독선이 천하를 횡행했다고 진단하면서, 전쟁 속에서도 사전을 간행하고자 했던 것은 직접적으로는 문학에 대한 정확한 기초지식을 형성하고 간접적으로는 민족의 정신적·사상적 안정과 질서를 유지하고자 하는 데 목적이 있다고 밝혔다. 냉전적 세계인식과 반공주의적 시각을 바탕으로 하고 있으며, 현대문학이 구라파문학으로 대표된다고 보고 이를 정확하게 이해하고 체계적으로 파악하는 데 주안점을 두었다. 백철은 『세계문예사전』(1955)[34]의 「편자의 말」에서 민족문화예술을 수립하기 위해 세계적인 선진문화와 문예 용어를 정리한다고 밝히고 있다. 백철은 동양과 서양 문화예술을 위계적으로 보고, 후진성을 극복한 민족문학의 수립에 목적을 두었다. 두 사전은 카프와 관련한 용어들을 모두 배제하였다.

『현대세계문학사전』(1954)이 냉전적 질서가 야기한 좌우대립

........

33 문학의 정의를 비롯해 장르 각론을 다룬 '제1부 문학각론개설', 고대부터 현대까지 망라한 '제2부 세계문학사개설', 서구 중심의 '제3부 문학사조개설', 고대부터 현대까지의 국내외 작가를 담은 '제4부 작가급작품개설', 문학예술 용어를 해설한 '제5부 사항급용어해설'과 함께 부록으로 '세계문학년대표'를 덧붙였다.

34 백철의 사전은 크게 '인명·작품', '용어', '서양편', '동양편' 등 네 부분으로 구성되어 있다. '서양편'은 희랍·나전문학, 영문학사, 미국문학사, 불란서문학, 도이취문학, 노서아문학, 스페인·이탈리아문학, 북유럽의 문학, 서양미술사, 서양연극발달사, 외국영화발달사, 동양음악발달사 등으로 구성되어 있다. '동양편'은 국문학사의 대강, 국문학사(현대편), 중국문학사, 일본문학소사, 인도문학 기타 동방의 문학, 동양미술, 한국연극약사, 한국영화발달사 등으로 구성되어 있다.

구도를 사전에 담았다면, 『세계문예사전』(1955)은 문예사조와 한국 근대문학사와 관련된 지식을 더 배치하였다.[35] 『현대세계문학사전』(1954)이 간단한 정보 중심으로 인명편을 구성했다면, 『세계문예사전』(1955)은 근대문학에 대한 비평적 평가가 간소하게나마 이루어졌다. 『세계문예사전』(1955)에서 김소월은 "민요적인 서정시에 천부적인 재질을 보인 시인"으로 정의되었으며, "'삭주구성' '산유화' '초혼' '장별리' 등의 수작은 이 방면의 천재임을 증명하는 시편들"이라고 평가되었다. 백철은 『세계문예사전』(1955) '동양편'의 「국문학사(현대편)」에서 개화기의 신소설부터 일제말기까지 자신의 『조선신문학사조사』(1948)를 요약하고 있다. 『조선신문학사조사』에서 김소월이 사조의 흐름 밖의 '예외'로 언급되었다면, 사전에서는 서술 대상에서 완전히 배제되었다.

2) 1960년대: 순수와 전통의 맥락

해방과 전쟁을 거치면서 문학의 빈곤을 극복하고 서구의 지식과 예술을 수용하여 한국문학을 세계문학으로 앙양하고자 하는 움직임은 1960년대 사전에도 반영되었다. 학원사의 『문예대사전』(1962)과 어문각의 『문학소사전』(1963)이 그것이다.

어문각의 "세계문예강좌"는 김동리, 최재서, 서정주, 조연현, 유치진, 곽종원, 백철 등이 집필진으로 참여한 『문학개론』, 『문예사조

.......

35 강용훈, 「문학용어사전의 형성과 전후 문학 관련 개념들의 재편: 식민지 시기 문학용어 정리 작업과의 (불)연속성을 중심으로」, 『사이』 21, 2016, p.210.

사』,『작가, 작품론』,『창작실기론』,『문학소사전』등 5권으로 구성되어 있다. 세계문예강좌의 내용을 항목별로 압축 제시하는『문학소사전』은「서언」에서 항목나열 방식의 '찾는 사전'과 특정 지식을 공급하는 방식의 '읽는 사전'을 절충하여 중요하지 않은 항목은 생략하고 중요항목은 중점적인 설명을 붙였다고 체제를 설명한다. 그리고 세계문학에 대한 역사적 이해, 문학 각 부분에 대한 기초 해설, 우리나라 고전문학에 상당한 분량을 할애했다고 밝혔다. 여기에서 김소월은 "동경 상과대학을 중퇴한 후, 김안서의 영향을 받아 처음에는 주로 7.5조의 민요조 시를 썼다. 1922년『개벽』지에 진달래꽃을 발표한 뒤 계속 민요적인 서정시를 발표하여 천재적인 재질을 보여주었다."[36]와 같이 간단한 비평적 해석을 곁들여 등재되었다. 백철의『세계문예사전』(1955) 이후 김소월을 민요적인 서정시에 천재적 재질을 보인 시인이라는 평가를 확증하고 있다.

『문학소사전』(1963)보다 1년 먼저 편찬된『문예대사전』(1962)은「머리말」에서 세계 각국의 고금을 통한 저명한 소설가·시인·극작가·평론가·사상가 등과 일반적으로 높이 평가되는 문예작품, 각국의 문학사 및 문예상의 각종 용어 등을 선정했다고 밝히고 있다. 인명의 경우에 생애이력과 성격, 문학적 평가 등을 복합적으로 제시하고 있다.

시와 학업과 사업을 통해서 자기의 소망을 이루어 보려다 지치는 동안 그는 많은 꿈과 인생에 상처를 받았을 것이 짐작되매

.......
36 「김소월」, 어문각 편,『문학소사전』, 어문각, 1963, p.29.

그러한 상처가 젊고 예리하고 다감한 소월로 하여금 뼈저린 고독감과 애수에 어린 한(恨)을 자아냈으며 이러한 모든 계기는 그의 시로 하여금 한(恨)과 상사(相思)와 향수와 이별들을 주제로 하여 자연과 인생에의 그지 없고 절절한 호소를 완벽에 가까울만한 수법으로 서정화시켰다. 자연이나 인생이나 인간적인 것이나 향토적인 것의 모든 주제는 그의 천부(天賦)의 시적 재질을 통해서 소박성(素朴性)과 함께 세련된 기교와 자연스러운 감동을 동시에 느끼게 하는 훌륭한 성과를 걷우고 있다. 쉽고 부드러우면서 절절하게 우리의 심금을 울리는 소월의 시의 매력은 민요적인 가락이 지니는 감정, 정서의 깊은 전통과 극히 평범한 주제들이 주는 공감영역(共感領域)의 보편성에 있다 하겠다. 그의 젊음과 한과 시대적 울분과 인생의 애수를 깊이 스스로 파고들어 통일된 서정으로 승화시킨 재질과 시적 정진은 그의 시를 불멸의 것으로 만든 가장 깊은 근원이 되고 있다.[37]

젊음의 한, 민민한 심회, 고독감, 상사, 향수, 이별, 향토적, 소박성, 기교, 민요적 가락, 전통, 시대적 울분, 인생의 애수 등과 같은 단어들은 김소월에 대한 의미망이었다. 1950년대 이후 본격적인 작가론이 심화되면서 '민요조 서정시를 쓴 천재적인 시인'보다 다층적인 의미체계를 갖추게 되었다. 소월의 시를 평가하는 저간에는 작가의 생을 통해 작품을 해석하는 전기비평의 시각이 작동하고 있다. 게다가 1950년대 문단의 분열과 혼돈을 불식하고자 하는 구세

.......
37 「김소월」, 김익달 편, 『문예대사전』, 학원사, 1962. p.121.

대 기성 문학장의 영향 아래 있었다. 또한 박남수·박두진·박목월·유정·장만영·서정주·조지훈·조연현 등 59명의 집필진이 확인되는데, 이 같은 필자 구성은 순수시·전통시파의 문학적 입장과 견해가 작동했음을 보여준다. 좌익문학을 타자화한 순수문학의 관점에서 작성되었기에 정치 사회적 배경이나 환경적 요인은 배제되었다.

사전이 통시적 관점의 공시적 현현이라면, 『문예대사전』(1962)은 한(恨)의 정조로 김소월 시를 읽는 당대 시각을 반영하고 있다. 정한론(情恨論)은 김동리, 서정주, 하희주가 전개하면서 김소월 시 평가의 근간을 이루었다.[38] '한'의 개념을 규정하고 미학적 검토를 본격화하면서, 전기 연구와 함께 1970년대 이후에도 김소월 시의 본질로 이해되었다.[39]

해방 이후에는 김소월 회고담[40]과 「초혼」과 「산유화」를 비평적으로 읽으려는 시도가 있었다.[41] 1950년대 중반 백철[42]과 김춘수[43]의 논의를 시작으로 하여 1950년대 말에는 김소월의 삶과 시에 대한 문단의 관심이 고조되었다. 1958년 『신문예』 8·9합월호는 「소월시를 말한다」 특집과 회고담, 평문을 구성하여 시인·소설가·비

.......

38 김동리, 『문학과 인간』, 청춘사, 1952; 서정주, 「소월 시에 있어서의 정한의 처리」, 『현대문학』 1959. 6; 하희주, 「전통 의식과 한의 정서」, 『현대문학』 1960. 12.
39 김종은, 「소월의 병적-한의 정신분석」, 『문학사상』 1974. 5; 오세영, 「한의 논리와 그 역설적 의미」, 『문학사상』 1976. 12.
40 김광균, 「가을에 생각하는 사람」, 『민성』 1947. 11; 김억, 「思故友-소월의 예감」, 『국도신문』, 1949. 11. 15.
41 오장환, 「조선시에 있어서의 상징: 소월 시의 「초혼」을 중심으로」, 『신천지』 1947. 1; 김동리, 「청산과의 거리」, 『문학과 인간』, 백민문화사, 1948.
42 백철, 「소월의 신문학사적 위치」, 『문학예술』 1955. 12.
43 김춘수, 「형태상으로 본 한국현대시」, 『문학예술』 1955. 10; 「김소월론을 위한 각서」, 『현대문학』 1956. 4; 『한국현대시형태론』, 해동문화사, 1958.

평가들의 소월에 대한 글과 감상을 실음으로써 낭만·기교·진달래·눈물·순박·서민·고독·민족의 서정 등으로 김소월을 의미화하였다.[44] 이런 특집 구성은 이 시기에 소월시집, 시해설집 등의 잇따른 출간으로 고조된 대중적 관심과 호응하였다. 그리고『현대문학』1960년 12월호는 특집으로 〈김소월론〉을 구성하면서 그의 생애, 퍼세틱스(pathetics), 즉 감상적 표현, 체념과 비애, 순수 서정, 전통적 한의 서정, 소박성과 단순성 등으로 의미화하였다.[45]『문예대사전』(1962)은 1950년대의 모더니즘시와 전통시의 대립, 1960년대의 참여시와 순수시의 갈등이라는 흐름에서 전통시와 순수시의 맥을 따르고 있다. 사전의 기술은 김소월에 대한 이러한 의미망이 중층적으로 반영된 결과인 것이다.

3) 1970~1980년대: 전기적 관심과 비평적 확대

1970년대의 문지사의『문예대사전』(1977)은 학원사의『문예대사전』(1962)의 중간(重刊)이었다. 새로운 문예사전은 간행되지

........

44 박종화,「소월과 나」; 홍효민,「소월의 예술적 한계」; 김규동,「향토적 에레지」; 김남조,「소월시 전집의 간행 남발은 유감」; 김용팔,「심오한 생명의 소리」; 김종문,「값싼 낭만의 세계」; 김현승,「기교를 초월한 평범한 경지」; 노문천,「진달래와 눈물의 시대는 가다」; 신석초,「순박한 서민 정서」; 이어령,「고독한 오솔길」; 정한모,「소월시의 이해」; 정비석,「천의무봉한 소박성」; 유치환,「소월과 춘성」; 한하운,「영원한 민족의 서정시」,『신문예』1958. 8·9.

45 서정주,「소월에 있어서의 육친, 붕우, 인인, 스승의 의미」; 김춘수,「소월시의 행과 연」; 정태용,「체념적 비애의 세계」; 유종호,「한국의 퍼세틱스」; 윤병로,「혈관에서 솟구친 순수시」; 하희주,「전통의식과 한의 서정」; 원형갑,「소월과 시의 서정성」; 천이두,「소월의 멋」; 김우종,「숙명적인 기도」, 김양수,「〈김소월론〉각서」,『현대문학』1960. 12.

않았지만, 문학사는 활발히 출판되었다. 조연현은『현대문학사』(1969)에서 서구모방의 시대였던 1920년대에 향토성, 전통적 율조, 전통적 서정을 구현한 전통적인 시인으로 김소월의 문학적 의의와 위치를 규정하였다. 김윤식·김현은『한국문학사』(1973)에서 주요한에 이어 새로운 비전으로서 새로운 시 형식을 보여주는 시인 중 하나로 김소월을 꼽은 후, 식민지 초기에 정형시에 관심을 쏟은 시인으로 평가한 바 있다. 오세영은『한국 낭만주의 시 연구』(1980)에서 1920년대 한국적 낭만주의인 민요시는 민족주의 이념을 문학적으로 표현하고, 현대시에 정형률을 새롭게 적용하는 시도를 보여준다고 하면서 김소월의 시를 민요조 서정시로 명명하였다.

1988년에는『한국문예사전』(1988)과『한국시대사전』(1988)이 출간되면서 전환을 이룬다. 전집류와 백과사전류가 경기호황과 함께 출판 붐이 일었던 1980년대의 정황과 맞물려 세계문학이 아니라 한국문예를, 장르적으로 시를 대상으로 하는 사전이 간행된 것이다.

「머리말」에서 "한국문학의 깊이있는 이해의 길라잡이 역할"을 목표로 한다고 밝힌『한국문예사전』(1988)은 생몰연도, 본명, 출생지, 학력 등에 대한 기본 정보와 대표작, 문단활동, 사후 기념을 비롯해『문예대사전』(1962) 이후 갱신된 김소월 의미 체계가 추가된 부분에 주목해 볼 수 있다.

그의 시의 근저는 인간과 인간과의 관계에서 우러나오는 슬픔·눈물·애한(哀恨) 등을 읊은 것이므로, 그 바탕은 동양적 자연귀의 내지 자연주의가 아니라 유교적 인륜주의이다. 이상적·

보편적인 정서를 민요적 율조로 담은 시가 대부분이나,「돈과
밥과 자유」등 몇 편의 시에서는 금전문제 등 지극히 현실적인
문제를 생경하게 다룬 것을 볼 수 있다.[46]

슬픔, 눈물, 애한은 이전에 형성된 의미체계의 연장이다. 반면,
유교적 인륜주의와 현실적 문제가 시적 소재로 언급된 것은 갱신된
부분이다.『한국시대사전』(1988)과 마찬가지로 김소월의 출생년도
를 1903년에서 1902년으로 기입하고, '자살'을 사망 요인으로 기술
하고 있다. 또한『진달래꽃』과『소월시초』를 김소월의 저작물로 취
급했던 이전과 달리, 김억이 편한『소월시초』와 거리를 두었다. 금
전문제를 비롯해 현실적 문제를 생경히 다룬 시로 언급된「돈과 밥
과 자유」는「옷과 밥과 자유」의 오식으로 보인다.「옷과 밥과 자유」
는 그동안 간행된 많은 소월 시집 가운데서도 백순재 · 하동호 공편
의 '결정판 소월전집'『못잊을 그 사람』(양서각, 1966)에 처음 수록
된 바 있다.

　　『한국시대사전』(1988)은 발간사에서 "개화기 100여년 이래, 이
나라의 민족문학의 진로는 수난의 역사"로 정의하면서 "현대시가
쓰여진지 80여년" 동안 축적된 "시편들을 집대성하여 겨레의 유산
으로 남고자 하는 기획"에서『한국시조큰사전』(1985) 출간 경험을
바탕으로 1908년부터 현재까지 등단한 시인 1,250여 시인의 작품
들을 정리 수록하였다고 밝히고 있다.[47] "사진 · 경력 · 저서 · 시 경향

.......
46 「김소월」, 어문각 편집부,『한국문예사전』, 어문각, 1988, p.82.
47 「발간사」, 김영삼 편,『한국시대사전』, 을지출판공사, 1988.

과 문단활동·시편 등을 망라"하고 "총1만6천여편"의[48] 현대시를
집대성한다는 편찬 기획에 따라 김소월 항목도 전기적 정보와 논자
들의 비평적 견해들을 담았다. 김소월 시는 154편이 수록되었다. 아
버지의 정신병을 비롯한 성장 환경, 문단 활동을 편년체로 기술하
고 있으며, 『한국문예사전』이 '자살'로 간략히 언급한 사망의 정황
을 비교적 자세히 쓰고 있다.

> 서구의 번역시가 유행하고 흉내내는 작품들이 쏟아져 나오
> 고 산문체의 신시들이 1920년대 한국시단을 장식하고 있었으
> 나 신시는 새로운 지식인들의 사랑방에서 벗어나 대중속으로
> 번져 나가지를 못했다. 벗어버린 율문(律文)의 구속이 작가들에
> 게는 시원해도 그 노래를 불러야 할 독자들에게는 생소하고 정
> 감을 불러 일으키기에 부족했기 때문이다. 소월은 이때 등장했
> 다. 1922년 〈개벽〉에 발표된 「진달래꽃」이 비로소 신시에 한국
> 적인 생명을 불어넣은 것이다.[49]

『한국문예사전』(1988)과 달리 『한국시대사전』(1988)은 평자들
의 논평을 구분하여 기술하는 특징을 보여준다. 「진달래꽃」을 중심
으로 박목월 김춘수의 해석을 인용하고, 시의 전통적인 형식 부분
에선 서정주의 말을 인용하였다. "소월의 시가 불멸의 가치를 한국
의 시에 불어 넣고 소박한 민요로 읊조리던 우리의 심성을 되살려,

.......

48 「『한국시대사전』시인 1천여명 명세서 수록」, 『중앙일보』, 1988. 11. 28.
49 「김소월」, 『한국시대사전』, p.295.

제 자리를 찾게 한 것은 우리 문학사에 끼친 그의 지대한 공로일 것이다. 민족시인 소월은 젊은날에 서구모방의 혼돈속을 방황하던 우리 시를 구원한 시인"이라는 필자의 평가는 김소월에 대한 문학사적 평가와 비평적 관점이 한, 슬픔, 애수 등 정서적 양태에 치우쳐 있던 이전과 다른 부분이다. 김소월 시집의 결정판으로 하동호·백순재 공편의 '결정판 소월전집'『못잊을 그 사람』(1966)을 꼽고 있다. 김소월이 남긴 작품을 154편으로 확정하였으나 편수의 근거가 제시되지는 않았다. 개정판(2002)에서는 김소월에 대한 설명은 동일하게 수록되었지만, 154편의 소월 시가 77편으로 대폭 축소되었다. 초판본에 수록된 시편들의 후반부를 삭제하는 식이어서 편찬자의 엄격한 선별로 보기는 어렵다.

거의 한 세대가 흐른 다음 1980년대 말에 새로 간행된 두 사전은 그동안 김소월에 대한 연구가 주제적, 소재적, 사상적, 언어적 측면에서 본격화되었음에도 전통적, 순수시적 입장에서 일부 갱신하는 정도에 그쳤다. 김억과 김소월의 갈등, 원전 확보의 문제와 같이 논쟁적인 부분은 열외였다. 동아일보 구성지국 구독자대장에 쓰여졌다는 '자필유고' 47편의 발굴 소식이 1977년 11월『문학사상』을 통해 알려졌지만 반영되지 않았다.

특히『한국문예사전』(1988)의 경우 전문 필진이 아니라 출판사의 편집부가 간행주체가 되었다는 점이 문제적이다.『한국시대사전』(1988) 또한 출판사를 간행 주체로 보아도 무방하다. 편저자로 김영삼이 이름을 올렸지만, 구상·정한모·문덕수가 감수로, 권오운·박경석·박병순·이일기·이충이·이한호·정재섭이 편집·집필위원으로 제출되었다. 이들 중 일부는 대한문인협회의 '대한민국

시인명부'에서 확인되지만 필진의 기량을 확인하기는 어렵다. 1960년대까지 필진의 학문적 성과와 전문성을 기반으로 한 것과 비교되는 지점이다. 두 사전 모두 1990년대 들어 각각 증보판을 발간했지만, '김소월' 항목만 따로 놓고 보았을 때 '증보'의 요소 없이 그대로 중간되었다. 증보판과 개정판 발간을 비롯해 집필자가 드러나지 않거나 학문적 권위가 없는 필진의 편술 방식은 출판사의 시장논리에 입각한 것이었다. 그러나 내용의 질적 문제와 간행의 전문성이 회의되는 문제적 상황에도 불구하고 자료의 갱신이 이루어진 것 또한 사실이다. 이용자들은 이들 '사전'을 공신력 있는 정보로 취급하고 사용하였을 가능성이 크다. 물리적으로 사회에 유통되고 대중들에게 참조되었기 때문이다. 전문 문예사전은 1990년대 들어와서야 만날 수 있게 된다.

4) 1990년대 이후: 恨의 문학사 평가와 정전의 재구성

1991년의 『한국민족문화대백과사전』은 국가 주도로 백과사전이 발간된 경우라 할 수 있다. 한국정신문화연구원의 『한국민족대백과사전』은 1979년 대통령령으로 '한국민족문화대백과사전 편찬사업추진위원회 규정'이 공포된 이후 10여 년이 넘는 기간 동안 편찬을 준비하여 27권으로 완간되었다. 공식 발간이라는 점에서 북한의 문예사전과 비견해 볼 수 있다.

김소월 항목으로만 좁혀 보자면 집필자인 김용직은 『국어국문학자료사전』(1994)에도 참여함으로써 김소월 의미 체계에 상당한 영향을 끼쳤다. 출생에서 사망에 이르기까지의 전기정보, 시작활

동과 주요 발표시 목록, 문학사적 평가, 김소월 사후에 발간된 주요 시집 등에 대한 기술 내용은 두 사전이 거의 동일하다. 차이는『국어국문학자료사전』이 「진달래꽃」, 「찬 저녁」, 「초혼」, 「엄마야 누나야」, 「산유화」에 대한 비평적 해제를 덧붙였다는 점에 있다.

김용직은 김소월이 "삼음보격을 지닌 7·5조 정형시로서 자수율보다는 호흡률"을 보여주며, "여성화자의 목소리를 통하여 향토적 소재와 설화적 내용을 민요적 기법으로 표현"하고, "후기 시에서는 현실인식과 민족주의적인 색채가 강하게 부각"되는 시를 썼다고 평가하였다. 김소월의 시가 불멸의 가치를 가지고 있으며, 서구모방의 혼동에서 우리 시를 구원한 시인으로 평가했던『한국시대사전』(1988)의 서술과 김용직의 서술은 동일선상에 놓여 있다. 이들의 평가는 1960대 이후에 축적된 문학사의 시각이 융합되어 있다.『한국문예사전』(1988)이 「돈과 밥과 자유」를 금전문제 등 현실적인 문제를 생경히 다룬 예시로 언급했다면, 김용직은 이에 대해 상세히 기술한다.

> 민요시인으로 등단한 소월은 전통적인 한의 정서를 여성적 정조로서 민요적 율조와 민중적 정감을 표출하였다. (…중략…) 시집《진달래꽃》이후의 후기 시에서는 현실인식과 민족주의적인 색채가 강하게 부각된다. 민족혼에 대한 신뢰와 현실긍정적인 경향을 보인 시 「들도리」(1925), 「건강한 잠」(1934), 「상쾌한 아침」(1934), 삶의 고뇌를 노래한 「돈과 밥과 맘과 들」(1926), 「팔벼개 노래」(1927), 「돈타령」(1934), 「삼수갑산-차안서선생 삼수갑산운」(1934) 등을 들 수 있다. (…중략…) 임을 그리워하

는 여성화자의 목소리를 통하여 향토적 소재와 설화적 내용을 민요적 기법으로 표현함으로써 민족적 정감을 눈뜨게 하였다.[50]

김용직은 『한국민족문화대백과사전』(1991)과 『국어국문학자료사전』(1994)에서 시기별 생애이력과 문학활동, 주요 발표 시의 출전을 정리하여 제시함으로써 정보의 정확도를 높였다. 김소월의 시적 본질과 평가에서 주목되는 것 중 하나는 한의 정조를 '여성적 정조'로 범주화하고, 다른 하나는 시집 『진달래꽃』 이후의 '후기' 시를 "현실인식과 민족주의적 색채"로 평가하는 부분이다.

먼저 여성적 정조에 대한 부분은 김현, 김윤식, 김준오, 조창환이 '여성성'으로 김소월의 시를 논한 바 있었다.[51] 김현은 신문학 초기의 상징주의가 지니고 있는 패배주의와 여성주의를 김소월이 이어받았다고 보고 있으며, 김윤식은 신문학의 여성적 편향을 파시즘에 대한 저항으로 보았다. 김준오가 감정의 처리가 전통적인 것이 아니라 서정적인 것이 원래 여성적인 것이라고 정의하였다면, 조창환은 님의 의미를 통해 자아의 의미를 확인하는 것이 여성성의 핵심이라고 보았다. 1970~80년대에 제기되었던 김소월과 여성성의 관점은 한의 정서를 여성적 정조로 규정하는 것으로 모아졌다.

.......

50 「김소월」, 한국민족문화대백과사전 편찬부, 『한국민족문화대백과사전 4』, 한국정신문화연구원, 1991, p.736; 「김소월」, 국어국문학편찬위원회 편, 『국어국문학자료사전』, 한국사전연구사, 1994, p.528.

51 김현, 「여성주의의 승리」, 『현대 한국문학의 이론』, 민음사, 1972; 김윤식, 「한국시의 여성적 편향」, 『근대한국문학연구』, 일지사, 1973; 김준오, 「소월 시정과 원초적 인간」, 김열규·신동욱 편, 『김소월연구』, 새문사, 1982; 조창환, 「한국시의 여성편향적 성격」, 『한국현대시의 운율론적 연구』, 일지사, 1986.

『국어국문학자료사전』(1994)에는 자세한 주해를 곁들여 상세히 논한 「진달래꽃」, 「찬저녁」, 「초혼」, 「엄마야 누나야」, 「산유화」 등 다섯 작품이 함께 등재되어 있다. 「진달래꽃」은 전통으로 이어받은 서글픈 정서를 솜씨 있게 표현하여 민중의 정서를 대변하는 민요시인의 본보기가 될 작품으로, 「찬저녁」은 비교적 알려지지 않았으나 현실성이 가장 강렬하고 표현에 있어서도 민요조를 탈피한 '걸작'으로, 「초혼」은 소월의 시 가운데 드물게 격정적인 시로 고대중국의 풍속과 관계된 초혼의식과 관계되어 있으며, 「엄마야 누나야」는 음악화에 성공한 대표작으로, 「산유화」는 자연을 노래한 시 가운데 성공을 거둔 작품으로 논평되었다.

권영민 편의 『한국현대문학대사전』(2004)은 1895년부터 1994년까지의 작가와 작품, 문학용어 등을 총망라하면서, 해방 이후 월북작가에 대한 정보도 함께 실었다. 전기적 정보와 동인지 활동을 비롯한 주요 시 발표, 중요작품 해설 등은 『국어국문학자료사전』(1994)과 유사한 체제이다. 이 사전에서 김소월은 "한국 근대문학을 대표하는 민족시인"이며 "토속적이며 전통적인 정한의 세계를 수준 높은 서정적 언어로 형상화"한 시인으로 고평되었다.[52] 중요작품으로 제시된 「진달래꽃」 「산유화」 「바라건대는 우리에게 보습대일 땅이 있었더면」 「초혼」 「옷과 밥과 자유」는 비평적 해제와 함께 자세히 서술되었다. 「진달래꽃」은 '한'의 정서를 중심으로 남녀간의 이별이라는 보편적인 주제를 역설적인 기법을 사용하여 한국민족의 원형에 강력하게 호소하는 작품이며, 「초혼」은 고복의식과 전통

.......
52 「김소월」, 권영민 편, 『한국현대문학대사전』, 서울대학교출판부, 2004, p.133.

적인 망부석 모티프의 비장미를 보여준 작품으로 설명되었다. 「바라건대는 우리에게 보습대일 땅이 있었더면」은 저항성과 민족의식을 직접적으로 근저에 둔 대표적인 작품으로, 「옷과 밥과 자유」는 절제된 언어로 암울한 시대적 상황에 처해 있었던 한국민족의 실상을 잘 드러낸 작품으로 제출되었다.

최근에 발간된 원영섭 편의 『세계 시인 사전: 동양편』(2014)은 전기적 정보와 창작활동, 작품의 서지 정보를 상세히 기술하는 한편, 김용직의 사전 서술을 대폭 수용하여 거의 그대로 전재하였다. 김소월이 1921년(19세) 『학생계』에 발표하였던 「궁인창」 「마주석」 「서울의 거리」가 『문학사상』 2004년 5월호에 공개된 정황과 함께 이 잡지에 북한의 『문학신문』이 1966년 5월 10일부터 7월 2일까지 12회에 걸쳐 연재한 「소월의 고향을 찾아서」 탐방기와 조선작가동맹이 세운 시비, 소월의 자녀들 소식까지도 정리하고 있다. 사전은 『문학사상』을 중심으로 기술하고 있지만, 『문학신문』 기사가 소개된 것은 송희복의 『김소월 연구』(태학사, 1994) 부록이 먼저였다. 김소월 사후 간행된 중요 시집의 목록도 제시되었다. 그동안 부각되었던 김소월 관련 이슈를 수합했다는 점에서 정보의 양은 가장 많은 편이다. 그러나 이 사전은 1970~80년대 사전처럼 필진 구성을 알 수 없고, 참조 내용을 구분하지 않아 기술 부분에 큰 신뢰를 주기 어렵다.

4. 북한: 김소월 의미체계의 변화

1) 문예사전 발간의 정치성과 김소월

김소월이 북한의 문예사전에 등장한 것은 『문학예술사전 (상)』 (1988)에 와서이다. 이 사전은 「머리말」에서 김정일이 "1980년 12월 13일에 《문학예술사전》을 새로 집필편찬할데 대한 과업"을 줌에 따라, "문학예술과 관련된 용어들과 우리 나라 문학예술의 발전력사, 우리 문학예술의 혁명전통과 해방후 문학예술의 성과와 경험을 폭넓게 반영"하고 "세계적으로 널리 알려진 다른 나라의 작가, 예술인들과 문학예술작품들, 사회주의나라들과 아세아나라들, 신흥세력나라들의 작가, 예술인들과 작품들을 많이 취급"하려는 목적에서 발간하게 되었다고 밝히고 있다.[53]

김소월과 카프 작가의 복권을 명문화한 『주체문학론』의 '2.유산과 전통'에서 김정일은 "일제시기에 진보적인 작품을 창작한 신채호, 한룡운, 김억, 김소월, 정지용과 《카프》의 《동반자》라고 불리운 소설가 심훈, 이효석, 근대아동문학을 개척하고 발전시키는데 이바지한 작가 방정환, 《노들강변》을 비롯하여 민요풍의 노래를 많이 창작한 문호월, 《아리랑》을 비롯하여 여러 편의 경향이 좋은 예술영화를 만든 라운규와 같은 작가, 예술인들을 문학사와 예술사에서 공정하게 평가"해야 할 것을 역설하였다. 지난 시대의 작가와 작

.......

53 「머리글」, 사회과학원 주체문학연구소, 『문학예술사전 (상)』, 과학백과사전종합출판사, 1988.

품이 당대 문학예술 발전에 긍정적인 기여를 한 것을 인정한 것이다. 복권의 토대는『주체문학론』(1992) 이전에 마련되었고, 그 성과가『문학예술사전』에 반영된 것이다. 이 사전에는 상징주의나 퇴폐주의, 모더니즘과 같은 사조뿐만 아니라 반연극이나 반소설과 같은 장르들, 보들레르나 발레리 같은 작가, 의식의 흐름과 같은 기법 등을 망라하여 '부르죠아 반동문학예술'에 대한 정보들을 수록하고 있다. 그러나 숙청된 작가들은 등재되지 않았다.

『문학예술사전』의 「머리말」에는 누가 집필과 편찬에 관여했는지 밝히고 있다. "집필편찬은 사회과학연구원 주체문학연구소 연구집단이 주로 담당하였으며 이밖에 조선문학예술총동맹 중앙위원회와 그 산하 작가동맹, 영화인동맹, 연극인동맹, 미술가동맹, 무용가동맹, 음악가동맹 일군들과 평론가들, 평양연극영화대학, 평양미술대학, 평양음악무용대학을 비롯한 문학예술부문 간부양성기관 교원, 연구사들, 만수대창작사, 백두산창작단, 조선기록영화촬영소, 과학교육영화촬영소, 조선미술박물관, 평양교예극장을 비롯한 문학예술창작단체 창조성원들이 원고의 집필과 심사에 참가"했다고 한다. 이 사전은 북한의 문학예술 관련 단체 전체가 참여하여 발간된 대규모의 국책사업이었다. 1988년에 상권이, 1991년에 중권이, 1993년에 하권이 나왔다.

반면에『문학대사전』(2000)은 주체문학연구소가 '문학' 중심으로 편찬한 5권 분량의 사전이다. 책임편찬은 정성무, 편찬위원은 한중모·정홍교·김왕섭·류만·김정웅·황영길·오정애가 맡았으며, 집필 및 편집은 편찬위원을 위시해서 45명이 참여했다.『문학대사전』은 「머리말」에서 "바야흐로 다가오는 21세기를 눈앞에 두고 우

리의 문학예술을 강성대국건설의 요구에 맞게 더욱 찬란히 개화발전시키며 근로자들의 문화지식수준을 높이는데 도움을 줄것을 목적으로 편찬"했다고 밝히고 있으며, "우리 나라의 우수한 작가, 작품들과 작품집, 문예학저서를 위주로 하면서 세계 여러 나라의 문학과 대표적인 작가, 작품들"을 올림말로 올렸음을 명시했다. 두 종의 사전은 모두 "고등중학교 졸업정도의 일반지식을 가진 근로자들이 쉽게 리해"할 수 있도록 편찬된 것이 공통적이다.

우선『문학예술사전 (상)』(1988)에 등재된 김소월을 살펴보면 다음과 같다.

> 본명 정식. 김소월은 1920년대로부터 1930년대초에 걸쳐 활동한 비판적사실주의작가의 한 사람이다. 평안북도 곽산군에서 태여나 정주 오산학교를 다니다가 서울 배제학당에 전학하였다. 졸업후에는 고향에 돌아와 소학교 교원생활을 하였다. 그후 학업을 계속하기 위하여 외국에 가서 대학도 입학하였으나 중퇴하고 귀국하여 평북도 구성에서《동아일보》지국을 경영하였으며 그후에는 농사를 지으면서 시창작에 정력을 기울이였다.
>
> 소월은 어렸을때부터 시를 쓰기 시작하여 벌써 14살때인 1917년에 첫 시《먼후일》을 발표하였으며 소학교 교원시절부터 시창작을 본격적으로 벌렸다. 그는 초기에 자기의 스승이였던 상징주의시인 김억의 영향을 일정하게 받았으나 그의 영향에서 벗어나면서 자기의 독자적인 시세계를 개척해나갔다. 그는《시혼》(1925)에서《조변석개》(수시로 변하는것)되지 않는 시정신의 소유를 시인의 생명이라고 주장하면서 그러한 시정신을 시

혼이라고 불렀다.

생애의 많은 기간을 농촌에서 보낸 소월은 농촌과 농민들의 생활을 주제로 한 시들을 많이 썼다.《밭고랑우에서》,《상쾌한 아침》,《바라건대는 우리에게 우리의 보습대일 땅이 있었더면》 등을 그례로 들 수 있다. 이러한 시들에는 가난한 농민들을 동정하는 인도주의 정신이 구현되여있다.

소월의 시들가운데는 조국의 아름다운 자연과 향토적풍물을 노래한 작품들이 큰 비중을 차지한다.《금잔디》(1922),《진달래꽃》(1922),《삭주구성》(1923)을 비롯한 많은 서정시들에서 그는 조국의 아름다운 자연을 깊은 서정을 담아 노래하였다. 그의 이러한시들에는 향토와 조국에 대한 사랑의 감정이 진하게 나타나있다.

이와 함께 소월의 시들에는 일제의 강점으로 말미암아 잃어진 지난날의 것에 대한 그리움이 애수와 울분의 감정과 결합되여 흐르고 있다.《옛이야기》,《버리운 몸》,《가는 길》,《접동새》를 비롯한 많은 시들에서 소월은 당시 조선인민의 민족적비애와 울분을 비통한 심정으로 노래하였다. 특히 그의 대표적인 시《초혼》에서는 산산이 부서지고 허공중에 헤여진 이름, 불러도 대답없는 이름을 부르며 몸부림치다가《선채로 이 자리에 돌이 되어도 부르다가 내가 죽을 이름이여!》라고 통곡의 격정을 터뜨림으로써 빼앗긴 조국에 대한 사랑의 감정을 표현하고 있다.

소월의 시들은 풍부하고 섬세한 서정과 음악적인 운률, 아름답고 간결한 시어와 정교하고 평이한 형식으로 하여 당시 인민들의 사랑을 받았다.

그러나 소월은 세계관의 제한성으로 말미암아 자기의 시들에서 당대현실을 비판하고 민족적 비애와 울분을 토로하는데 그치고 그것을 타개해나갈 방도와 전망을 제시하지 못하였을뿐 아니라 부분적으로 종교적인 신앙을 표현하는것과 같은 약점을 나타내였다. 이러한 제한성이 있음에도 불구하고 애국적인 감정과 민족적인 정서를 민요풍의 아름다운 형식에 구현한 그의 서정시들은 우리 나라 근세시문학에서 이채를 띠였으며 특히 시 운률과 형식발전에 기여하였다.[54]

내용은 인적 정보와 생애이력, 문학 입문과 함께 농촌과 농민들의 생활, 인도주의 정신, 조국의 자연과 향토적 풍물, 애수와 울분의 감정, 민족적 비애와 울분, 섬세한 서정과 음악적 운율의 창조로 요약할 수 있다. 이 사전에는 '김소월' 항목에서 언급된 대표적인 시 몇 편이 별개의 항목으로 등재되어 있다. 사회현실에 접근하여 강한 기백과 열정적인 정서를 보여주지만 세계관의 미숙성의 한계로 환상적인 형식으로 농민들의 이상을 표현한 「바라건대는 우리에게 보습대일 땅이 있었더면」, 시적 수법을 효과적으로 이용하여 고향에 대한 사상과 감정을 박력 있게 보여주었으나 시대적 · 계급적 관점이 부족한 「삭주구성」, 우의적인 형상수법으로 나라를 빼앗긴 조선인민의 비통한 체험세계를 시적으로 일반화하였으나 항거의 정신과 결부시키지 못하고 애상적인 감정세계에 머문 「초혼」 등이 그것이다. 김소월의 시적 업적은 간결한 시어와 운율 형성과 같은 언

........

54 「김소월」, 『문학예술사전 (상)』, p.315.

어적 기교의 측면, 애국적인 감정과 민족적 정서를 민요풍의 형식에 구현한 점, 조국과 자연의 형상과 인도주의 정신 등으로 요약될 수 있다. 김소월과 그의 시작품의 공통적인 한계는 세계관의 미숙성으로 계급적 관점과 항거의 정신이 적극적으로 표출되지 못했다는 점이 꼽혔다.

이 사전이 김소월의 생애이력보다는 문학적 성취와 의의에 주목했다면,『문예상식』(1994)은 전기적 정보를 좀 더 상세하게 전달한다.

그는 평안북도 구성군의 한 농가에서 태여났다. 유년시절은 단란한 가정에서 별로 궁핍을 모르고 지냈으나 아버지가 앓고 가정생활이 어려워지면서 11살에 그가 소학교를 졸업했을 때에는 상급학교에 가기조차 어려운 형편이 되였다. 어린 소월은 우울과 고독, 눈물속에서 소년시절을 보냈다. 자라면서 그는 아버지의 병이나 자기 가정의 불행이 일본놈들때문이라는것을 알게 되였으며 우리 나라를 강점한 일제침략자들에 대한 증오와 저주의 감정을 품게 되였다. 소월은 15살에 정주 오산학교에 입학하였는데 재학시절에 폭발한 3.1봉기에도 참가하였다. 그러나 그는 진취적이며 적극적인 지향과 의지를 가진 청년은 되지 못하였다. 소월은 1920년대에 들어서면서 급속히 보급되던 로동계급의 혁명사상에 공명하지도 못하였고 일제를 반대하는 투쟁에 나서지도 못하였다. 배제중학을 거쳐 일본에도 건너갔다가 관동대지진때 돌아와 소학교 교원도 하고《동아일보》지국사업에도 관계하였다. 현실에 불만을 품고있으면서도 그에 항거할

용기를 가지지 못했던 소월은 항상 울적한 심정속에 나날을 보냈으며 여기에서 벗어날 출로도 밝은 앞날도 보지 못하고 방황하다가 32살의 젊은 나이에 세상을 하직하고말았다.[55]

우울, 고독, 눈물의 정서적 불안정과 궁핍한 형편은 '일본놈들' 때문이어서 일제침략자들에 대한 증오와 저주의 감정을 품게 되었다고 쓰고 있다. 개인적 삶의 고난과 일제에 대한 반발 심리는 김소월 연구가 붐을 일으키던 1950년대부터 꾸준히 재생산되던 스토리였다.

일찍이 김우철은 서거 20주년에 맞춰 김소월의 삶과 문학을 정리한 바 있다. "아버지까지 정신병에 걸렸으므로 집안 형편이 말이 아니"게 되고, "호미 좁쌀도 떨어져서 굶는 때가 많았"던 때 "같은 동네의 독지가가 소월의 총명과 재질을 아깝게 여겨 학비를 부담"하여 오산학교에 진학했다[56]는 이야기는 현종호의 『현대작가론』(1961)에도 유사하게 나온다.

생애이력 가운데 오산학교 시절은 3·1운동 체험 시기였기에 중요하게 취급되었다. 김소월이 "일제에 대한 치솟는 증오와 가슴에 사무친 애국심을 누를 길 없어" 동급생들을 선동하여 3·1봉기에 참가했다[57]는 김우철의 기술은 『조선문학통사』(1959)를 비롯해 『우리 나라 비판적 사실주의 문학연구』(1988), 『문예상식』(1994)으로 전달되며 공인된 서사가 되었다. 동시에 3·1 체험은 애국주의 신

........

55 주체문학연구소 편, 『문예상식』, 평양: 문학예술종합출판사, 1994, pp.159-160.
56 김우철, 「시인 김소월: 그의 서거 20주년에 제하여」, p.160.
57 위의 글, p.161.

넘과 세계관 발전의 계기가 되었으나, 변화하는 사회현실을 올바르게 이해하지 못해 당대의 혁명적 파도를 자기 시의 맥박으로 만들지 못했으며 사회주의와 같은 선진 사상과 결부시키는 수준으로 제고되지 못해 상대적 협애성을 지니는 준거점이 되었다. 즉『문예상식』의 기술 내용 "현실에 불만을 품고있으면서도 그에 항거할 용기를 가지지 못했던 소월은 항상 울적한 심정속에 나날을 보냈으며 여기에서 벗어날 출로도 밝은 앞날노 보지 못하고 방황하다가 32살의 젊은 나이에 세상을 하직"했다는 부분은 김소월 시와 세계관의 한계인 셈이다. 이는『문학예술사전』(1988)에서 당대 현실을 비판하고 민족적 비애와 울분을 토로하는 데 그치고 그것을 타개해나갈

표 8 북한: 문예사전의 기술 내용 변화

『문학예술사전 (상)』(1988)	『문학대사전』(2000)	『문학예술대사전 DVD』(2006)
비판적 사실주의 작가의 한 사람이다.	삭제	삭제
초기에 자기의 스승이었던 상징주의 시인 김억의 영향을 일정하게 받았으나	초기에 상징주의시인이였던 김억의 영향을 일정하게 받았으나	『문학예술사전 (상)』과 동일
가난한 농민들을 동정하는 인도주의 정신이 구현되여있다.	가난한 농민들의 생활에 대한 뜨거운 동정과 농민들의 숙망이 정서적으로 뜨겁게 노래되여있다.	『문학예술사전 (상)』과 동일
풍부하고 섬세한 서정과 음악적인 운률, 아름답고 간결한 시어와 정교하고 평이한 형식으로 하여 당시 인민들의 사랑을 받았다.	풍부하고 섬세한 서정과 음악적인 운률, 아름답고 간결한 시어와 정교하고 평이한 형식, 짙은 민족적 정서로 특징지어진다.	『문학예술사전 (상)』과 동일
애국적인 감정과 민족적인 정서를 민요풍의 아름다운 형식에 구현한 그의 서정시들은 우리 나라 근세시문학에서 이채를 띠였으며 특히 시 운률과 형식발전에 기여하였다.	애국적인 감정과 민족적인 정서를 민요풍 등의 아름다운 형식에 구현한 그의 서정시들은 우리 나라 자유시문학발전에 특색있는 기여를 하였으며 특히 시 운률과 형식발전에서 뚜렷한 면모를 보여주었다.	『문학예술사전 (상)』과 동일

방도와 전망을 제시하지 못했다는 말과 상통한다. 김소월의 생애이력은 개인의 슬픔과 우울, 애수, 불행과 실패보다 시대와 환경, 식민치하라는 역사적 고통이 어떻게 시적 내용과 연계되는지를 해명하는 데 초점을 두고 있다.

『문예상식』(1994)이 생애이력을 구체적으로 언급한 것을 제외한다면 김소월을 의미화하는 부분에서는 문예사전들이 대동소이하다. 몇 가지 요소만 제외한다면, 3종의 문예사전들은 모두 동일한 셈이다.『문학예술사전』(1988)에서만 "비판적 사실주의 시인"으로 김소월을 명명하고, 다른 사전에서는 모두 삭제되었다.『문학예술대사전 DVD』(2006)는 20여 년이라는 시간적 경과가 있음에도『문학예술사전』의 디지털 판본이자 디지털 중간본일 정도로 거의 동일한 내용을 담고 있다.『문학대사전』은 김억에게서 '스승'을 지우고, 시의 형식과 언어를 '민족적 정서'로 규정짓고, 양식적으로는 '근세시문학' 대신 '자유시문학발전'에 기여한 것 정도의 변화만 보인다. 가장 문제적인 것은 '비판적 사실주의'와 그것의 삭제 부분이다.

2) 사실주의의 강박과 해소

이정구는 1949년 북한 문학장에서 김소월을 "현대시사의 초두에 있어 가장 보배로운 존재의 한 사람"[58]으로 꼽았다. 그러나 3·1 이후 민족해방운동이 계급운동으로 새롭게 전개되고, 조선 사회가 격렬한 계급분화를 겪을 때 소월의 시는 '감상성'으로 인하여 생활

.......

58 이정구, 「소월의 시에 대하여」, 『문학예술』 2(8), 1949. 8, p.103.

로부터 예술을 고립화시키고 통곡과 절망과 오뇌에 빠졌다고 보았다. 1955년 김소월 서거 20주년을 맞이하여 조선작가동맹출판사는 『김소월시선집』을 출간하고, 김소월을 본격적으로 재조명하기 시작하였다.

김우철은 김소월 시의 의의가 민족해방에 대한 염원, 조국에 대한 사랑, 인민들을 대변하려는 노력에 있으며 동시에 "그의 작품 활동이 시종 일관하여 1920년대 초기 일제 앞에 투항한 부르죠아지의 리익을 옹호하기 위한 퇴폐적, 세기말적인 자연주의 및 형식주의를 반대하여 사실주의 전통을 고수한데 있"다고 주장한다. "그의 사실주의와 그것이 내포하고 있는 격조 높은 로만찌까"는 부르주아 시인들처럼 사변적인 논리의 나열이나 수사학적 겉치레 없이 진실한 형상을 통해 강렬한 공감을 불러일으킨다는 것이다.[59]

김소월을 '사실주의'로 개념화하기 시작하던 이 시기의 내외적 환경은 다음과 같이 흘렀다. 1953년 9월 제1차 전국 작가 예술가 대회의 부르주아미학 잔재 청산, 1954년 12월의 제2차 전연맹 소베트 작가대회와 여기에 참석했던 조선작가대표단의 1955년 2월의 귀환보고대회, 1956년 2월 소련공산당 제20차 전당대회, 1956년 10월 제2차 조선작가대회의 도식주의 비판 등이 진행되었다. 정치적으로는 1956년 4월 조선로동당 제3차 당대회와 8월 전원회의의 반종파투쟁이 중요한 분기점이었다.

이 시기에 발간된 『현대조선문학선집(2): 시집』(1957)은 김소월, 이상화, 조명희, 김창술, 류완희, 김주원, 조운, 박팔양, 박세영 등

.......

59　김우철, 「시인 김소월: 그의 서거 20주년에 제하여」, p.161, 164.

9명의 시를 묶은 것이다. 선집은 수록 시인들을 "1920년대에 주로 활동하기 시작한 특출한 진보적 시인들"로 명명했다. 당시 '진보적' 시인들의 위치는 사실주의 발생발전론의 쟁점이었다. 진보적인 고전문학에서 사실주의가 발생했고 근대문학에서 비판적 사실주의가 발생했으며, 그 다음에 사회주의적 사실주의로 발전했다는 관점은 논자에 따라 복잡하게 전개되었다. 김소월은 "명료한 형상의 구체성과 랑만을 가지고 사실주의적으로 묘사"[60]하고 "부르죠아 반동문학 조류와는 구별되는 사실주의의 길을 개척"[61]한 시인이었지만 비판적 사실주의 논쟁의 중심에 서게 되었다.

안함광은 『조선문학사』(1956)에서 김소월의 시가 "자연에 모티브를 가지거나 현실 생활에 모티브를 가지거나 간에 레알리즘의 수법으로 창작되여지고 있으며 그의 시를 관통하고 있는 기본적인 특질은 애국주의적인 빠포스"라고 보았다. 비록 당시의 프롤레타리아 문학의 사상 예술적 수준에 미치지 못하여 "비판적 사실주의를 초탈하지 못"했으나 "본질에 있어서는 고귀한 애국주의적인 감정을 서정적 형식으로 표현"한 것으로 보았다.[62] 그러나 소월은 자신의 문학활동을 민족해방투쟁과 결부시키지 못한 약점과 당시 조선 프롤레타리아 문학의 사상 예술적 수준에까지 미치지 못하였다고 한계를 밝혔다. 이 같은 관점은 김소월이 가장 정력적으로 활동한 1920년대 전반기를 3·1운동 이후 조선민족해방운동이 노동계급 해방운동의 일환으로 새로운 전개를 보던 시기로 규정[63]하던 당시

．．．．．．．

60 강운림, 「『김소월시선집』에 대하여」, 『조선문학』 1956. 7, p.184.

61 윤세평, 『해방전 조선문학』, 평양: 조선작가맹출판사, 1958, p.247.

62 안함광, 『조선문학사』, 길림성: 연변교육출판사, 1956, p.170.

분위기와 연동했다.

엄호석은 『김소월론』(1958)에서 안함광이 조명희, 최서해, 이상화 등 프롤레타리아 작가들과 김소월을 동일한 위치에 놓고 평가했다고 비판하였다. 안함광은 김소월을 마치 프롤레타리아 작가처럼 취급하였으며, 프롤레타리아 문학과 부르주아 문학으로만 구분하면서 비판적 사실주의 문제를 논외로 했다. 엄호석이 보기에 김소월이 비판적 사실주의가 될 수 있는 이유는 긍정적 이상을 옹호함으로써 인민에게 복무한 데 있으며, 또한 이러한 인민성 자체는 김소월의 후면에 잠재하기 때문에 직접 드러나지 않는 점에 있었다. 김소월 시에서 인민성의 표상들은 시적 구조에서 간접화되어 나오기 때문이다. 여기에 김소월 시의 창작상 개성, 독창적인 쓰찔, 기교적 과제 등이 흘러나온다는 것이다.[64]

『조선문학통사』(1959)에 오면 박지원·정약용 문학에서 사실주의가 발생했으며, 그것이 곧 비판적 사실주의를 이루었다는 시각으로 정리되었다. 여기에서 김소월은 "인민성, 애국성과 함께 형상의 생동성, 시적 언어의 음악적 풍부성으로 하여 조선 인민의 해방 투쟁에 긍정적으로 작용"한 작가로 평가되었다. 그리고 "사회적 모순을 근절하는 유일의 길을 프로레타리아 혁명에서 보지는 못하였으

.......

63 1946년 3월 1일 평안남도 경축대회에서 한 김일성의 연설은 공산주의보다는 민족주의적 열기가 더 강했다. 3·1운동에 대한 관점의 변화를 분명히 보여주는 문건은 김일성이 1957년 10월 22일자 소련공산당 기관지 『프라우다』에 발표한 「위대한 10월의 사상은 승리하고 있다」는 논문에서였다. 3·1봉기를 계기로 부르주아 민족운동의 시기가 종결되었으며, 마르크스-레닌주의 기치 밑에 노동계급을 선두로 하는 조선인민의 민족해방투쟁이 새로운 단계로 진입했다고 역설했다.

64 엄호석, 『김소월론』, pp.20-25.

그림 2 김소월 서거 30주년을 기념하여 『문학신문』 1965년 12월 24일에 수록된 박팔양의 수
필과 김소월의 시 5편

나, 낡은 세계에 대한 비판의 정신으로 인민을 교양하며 조선 인민
들의 애국적 사상 감정을 우수한 예술적 힘으로 표현"[65]한 김소월
의 시는 비판적 사실주의로 규정되었다. 현종호에 오면 소부르주아
적 출신에서 온 사상 의식의 침체 및 보수성, 당시의 민족해방운동
의 일정한 시대적 제약, 현실 접촉의 협애성, 김억이 시 창작에 준
영향 등의 관점에서 김소월은 비판적 사실주의의 한계를 넘어설 수
없게 된다.[66]

.......

65 조선민주주의인민공화국 과학원 언어문학연구소 문학연구실 편, 『조선문학통사 (하)』, 평
 양: 과학원출판사, 1959, p.87.

66 현종호, 「김소월과 그의 시 문학」, 『현대작가론』, 조선작가동맹출판사 편, 평양: 조선작가
 동맹출판사, 1961, pp.228-290.

사실주의 발생발전론의 논쟁을 거친 후 1960년대 중반에 이르면, 김소월은 부르주아 반동미학, 퇴폐적인 각종 유파들을 반대하고 사실주의 창작방법을 옹호한 시인으로 개념화되었다.[67] 이 시기의 쟁점 중 하나는 고전과 민족전통의 계승 문제였다. 엄호석은 김소월의 민요풍 시가 조선 시가의 운율 문제를 해결하는 데 방법론적 의의가 크다고 보았으며,[68] 현종호는 "향토와 인민에 대한 사랑과 우아한 민족적 시 형식의 통일"을 보여주는 소월의 서정시는 "해방 후 우리 인민 대중들이 애독하는 유산 가운데 하나"로서 "내용에 있어서 민주주의적이며 그 형식에 있어서 극히 아름다운 민족적 특징"을 뚜렷이 보여주고 있는 '진보적 유산'으로 평가했다.[69] 세련된 현대 자유시 작시 체계에 입각하여 민요적 성격들을 창조적으로 계승했다는 데 의의를 두었다. 박팔양 또한 김소월 시의 형식이 민족적 특성을 구현하면서도 독창적인 것에 주목하고, "세련된 시어들로써 엮어진 그 독특한 운률 조성의 수법"[70]이 향토적이며 인민적이며 애국적인 시편들에 드러났다고 보았다.

김소월은 민족문화의 유산이자 전통이 될 만한 시를 세련되고 개성적으로 썼다고 평가되었지만, 1967년에 오면 일대 파란을 겪게 된다. 북한은 1967년 당중앙위 제4기 제15차 전원회의 이후에 문학예술 부문에서 당의 유일사상체계를 철저히 세울 것을 강조하

.......

67 김창석, 「김소월과 그의 시적 쓰찔-서거 25주년에 제하여」, 『문학신문』, 1959. 12. 25; 리정구, 「소월의 시와 조국에 대한 그리움」, 『문학신문』, 1962. 9. 7; 김성걸, 「향토 시인을 추모-김소월 서거 30주년 기념의 밤 진행」, 『문학신문』, 1965. 12. 28.

68 엄호석, 『김소월론』, p.162.

69 현종호, 「김소월과 그의 시 문학」, p.229, 289.

70 박팔양, 「김소월을 생각하며」, 『조선문학』 1965. 11·12, p.89.

게 되었다. 일명 '5·25교시'에서 자본주의 사상, 수정주의 사상, 봉건 유교사상의 철저한 청산이 요구되었다. 당시 김정일은 반당반혁명분자들이 문학예술에 대한 당의 영도를 거부하며 이른바 "창작적 개성"을 발양한다는 구실로 "창작의 자유"를 부르짖고, 실학파 문학을 비롯한 민족문학예술유산을 계승발전시킨다고 하면서 봉건유교사상을 유포시키려 하였다고 비판하였다. 특히 항일혁명투쟁 시기의 문학예술작품들을 발굴하여 재현하는 사업은 하지 않고 카프와 신경향파 문학예술을 문학예술의 혁명전통으로 세우면서 작품창작에서 당의 사상과 어긋나게 하였다는 것이다. 김정일은 김소월 시가 일제에게 나라를 빼앗기고 민족의 존엄을 짓밟힌 슬픔과 설움을 애절하게 담기는 하였지만 그의 시에는 감상주의적이며 신앙적인 색채가 깔려 있기에 인민들을 혁명적으로 교양하는 데 도움이 되지 않는다고 비판하였다.[71] 주체시대의 기획은 부르주아적이며 사대주의적인 낡은 미학관을 청산하고, 항일혁명문학을 문학적 전통으로 옹립하여 사상적 순결성을 지키면서 김일성의 유일적 영도체계를 확립하는 것이었다. 그리고 김소월은 1980년대 중반에 재호명될 때까지 삭제되었다.

김정일이 지웠던 김소월은 김정일에 의해 재건되었다. 『조선문학개관 1』(1986)과 『우리 나라 비판적 사실주의 문학연구』(1988)에서 김소월은 "1920년대부터 1930년대 초에 걸쳐 활동한 비판적 사실주의 경향의 대표적인 시인의 한 사람"[72]으로 "비극적 인간의

71 김정일, 「작가, 예술인들 속에서 당의 유일사상체계를 철저히 세울데 대하여: 1967. 7. 3. 당사상사업부문 및 문학예술부문 책임일군들과 한 담화」, 『김정일 선집 1』, 평양: 조선로동당출판사, 1992, pp.274-286.

운명에 대한 동정과 함께 불행을 강요당하는 환경에 대한 비판적 태도"[73]로서 세상에 다시 나올 수 있었다. 그리고『주체문학론』(1992)이 비판적 사실주의를 재규정하자 1980년대에 김소월을 호명할 때 붙였던 비판적 사실주의 라벨도 떨어져나갔다.『주체문학론』에서 제기되었던 역사주의와 현대성 원칙, 항일혁명문학의 전통과 구분되는 민족문화유산은 카프, 비판적 사실주의, 일제 강점기 진보적 문학이 되었다. 김소월은 김억, 주요한, 한용운 등과 함께 일제 강점기 진보적 문학으로 재문맥화된 것이다. 이 같은 범주는『조선문학사 7』(2000)로 연계되었다. 따라서 1950년대부터 1980년대 말까지 김소월을 의미하던 비판적 사실주의는 소거되고 진보적 문학 개념을 입게 되었다. 김소월은 오랫동안 강박되었던 사실주의에서 벗어나게 된 것이다.

5. 사실주의에 강박되거나, 낭만적 천재로 비극적이 거나

북한이 오랫동안 김소월을 '사실주의'로 강박했다면, 남한에서는 백철의『조선신문학사조사』이래 사조의 흐름 밖 예외로 존재해 왔다. 남한에서 문예사조는 서구의 근대문학과 예술을 이해하는 것으로 간주되었다. 백철의 평가는 "1920년부터 1924년까지 약 5년

.......

72 정홍교·박종원,『조선문학개관 1』, 평양: 사회과학출판사, 1986, p.359.

73 리동수,『우리 나라 비판적 사실주의문학 연구』, 평양: 과학백과사전종합출판사, 1988, p.301.

간의 문단에는 주로 두 개의 주류 즉 자연주의와 상징주의가 지배적"이었지만 "같은 때의 시인이던 김소월만은 별로 상징주의를 의식하고 작품을 쓴 사람이 아닌 것 같다"[74]는 언술로 계속 유지되었다. 1920년대 외국의 문예사조를 모방한 자유시가 한국 시문학의 전통을 단절시켰다면 김소월은 자신만의 독자적인 시세계와 시적 형식을 구축한 창안자였다. 민요적 서정시, 민요조 시, 민요적 가락 등의 수식들은 그의 문학적 내용과 형식을 통합적으로 일컫는다.

소월의 시는 "조국을 사랑하고, 민족을 아끼는 그것이었음"에도 "그의 천재적인 재능을 시기한 사람이 많다. 그래서 그의 시는 속요에 가깝다 하는가하면 그의 시상은 애정으로 일관되어 있다고 기의(譏議)하고" "센티멘탈"이라는 속된 범주에 넣어버리는 일도 많다고 지적되기도 하였다.[75] 김소월을 예술적 정서로 승화되지 못한 정서적 과잉으로 보고 "짙은 감상주의"[76]로 읽는 경우도 있다. 이때 김소월은 한국의 '후기 낭만주의'의 서정적 경향으로 주요한, 김억과 함께 묶이기도 한다.[77] 김우종은 "김소월이 거의 유일하게 한

.......

74 백철, 「한국문학」, 김익달 편, 『문예대사전』, 학원사, 1962, pp.1054-1055.

75 홍효민, 「소월의 예술적 한계」, 『신문예』 1958. 8·9, pp.43-44.

76 「감상주의」, 문화예술위원회 편, 『100년의 문학용어 사전』, 도서출판 아시아, 2008, p.24.

77 후기 낭만주의는 〈폐허〉(1920) 창간에서부터 〈장미촌〉(1921), 〈백조〉(1922)에 이르러 그 절정에 달했고, 그 주조는 〈금성〉〈서강〉〈영대〉〈생장〉 등에까지 미쳤다. 후기 낭만주의 특성은 a) 노자영, 홍사용 등의 감상적 경향, b) 주요한, 김억, 김소월 등의 서정적 경향, c) 황석우, 오상순 등의 퇴폐적 경향, d) 한용운, 남궁벽 등의 관념적 경향, e) 변영로 등의 정신지상주의, f) 박종화, 이상화, 박영희 등의 탐미적 경향, g) 이장희 등의 감각적 경향, f) 김형원, 김동환, 양주동 등의 민중·민족적 경향 등이나, 물론 이 같은 특성은 편의상의 분류이고, 한 시인에게 이상의 몇 가지 특성이 섞여 있다. 크게 분류하여 상징적, 감상적, 유미적, 민족적이라 할 수도 있다. 「낭만주의」, 문덕수 편, 『세계문예대사전』, 교육출판공사, 1994, p.331.

국 시문학의 전통을 이어나간 시인"이라고 단언한다. 상징주의 시문학이 이질감을 주는 언어선택으로 독자와 괴리되어 있다면, 김소월은 비록 상징주의자 김억의 영향을 받았어도 "평이하면서도 특히 직접적 호소력을 나타내는 구화체(口話體)"를 많이 쓰고, "민요조의 가락"이 있고, 내용에는 "전통성"이 있다. 문단외적인 특수성으로 말미암아 활동 당시에 직접적인 영향은 미치지 못했지만 이후 한국 시문학에 간접적으로 끼친 영향이 크다는 것이 김우종의 설명이다.[78] 김소월이 지닌 감성적 포즈에도 불구하고 그가 성취한 개성적인 시 형식과 언어의 미적 성취는 남북한 모두가 공감하는 부분이다.

남한에서 김소월의 영향력은 해방 이후 1980년대 말까지 김소월의 이름으로 출간된 시집이 52종에 이른다는 보도에서도 엿볼 수 있다.[79] 온갖 선집들까지 더하면 그 수는 이루 헤아릴 수 없이 많을 것이다. 1950년대 말 그야말로 쏟아진다고 할 정도로 김소월 시집 간행이 붐을 이루자, 김남조는 김소월 시집이 "놀랍도록 잘 팔리고 있다는 사실"에 주목하면서 "전집의 간행 남발"에 우려를 표하기도 하였다.[80]

시집의 간행 붐과 본격적인 김소월 연구도 이 시기 즈음부터 활발해졌다. 북한에서도 이 시기에 『김소월시선집』(1955)과 『현대조선문학선집(2) 시집』(1957)을 발간하면서 김소월 연구가 풍부해졌다. 이 시기 남한에서는 김억의 회고담에 의존하던 김소월의 생애

.......

78 김우종, 『한국근대문학사조사』, 한국방송사업단, 1982, pp.105-107.
79 「현대 한국문학 총정리 1900~85년 연표 완성」, 『동아일보』, 1987. 6. 1.
80 김남조, 「소월시 전집의 간행 남발은 유감」, 『신문예』 1958. 8·9, pp.49-50.

가 김용제의『소월방랑기』(1959)와 조영암의『소월의 밀어』(1959)
라는 전기소설로 극화되었다. 김영삼의『소월정전』(1961) 또한 신
변의 사건 중심으로 소월의 생애를 구성하였다. 삼남 정호의 증언
에서는 죽음의 이면이, 숙모 계희영의『내가 기른 소월』(1969)에서
는 성장 과정과 환경, 성격 등이 구체화되었다. 오세영의『김소월,
그 삶과 문학』(2000), 김학동의『김소월 평전』(2013), 외증손녀가
소월의 발자취를 더듬어 썼다는『소월의 딸들』(2012) 등 그의 문학
과 생애는 여전히 갱신중이다.

　남한의 문예사전을 보면 1950년대의 김소월은 민요적인 서정시
에 천재적 재질을 보인 시인이었다. 1960년대에는 고독과 애수에
어린 한이 시의 주제로 승화되고, 자연·인간·향토에 대한 주제는
소박성과 세련된 기교와 자연스러운 감동으로 주조되었으며, 민요
적 서정시로 전통과 공감의 보편성을 높인 시인이었다. 1967년 주
체시대 이후 김소월이 북한에서 사라질 때, 남한에서는 1960년대
와 1970년대를 지나면서 김소월 생애에 대한 유족들의 증언과 미
발표 시의 발굴, 서지 작업의 보완을 통해 생의 연대기가 구체적으
로 정리되었다. 1980년대 중반 이후 북한에 귀환한 김소월은 비판
적 사실주의에 강박되었다가『주체문학론』(1992) 이후에 풀려나
진보적 시로 머물렀다. 1980년대 말 이후 남한의 사전에서는 '금전
문제' 등 현실적인 문제를 '생경하게' 다루고, 사인으로 자살이 본격
적으로 언급되었다. 경제적 핍박과 생에 대한 회의, 금전문제 등으
로 "예수처럼 33세의 젊은 나이에" 아편을 먹고 "생활에 지쳤던 천
재 시인이 스스로 인생을 마감"[81]했다는 것이다. 아편과 자살, 실패
와 고통, 슬픔과 고독, 이별과 한은 김소월 생애이력의 마지막을 장

식하고, 그의 문학적 토양의 본질로 기술되었다.

왜 남한에서는 재능 있는 천재적 시인에서 생활에 지친 천재시인으로 의미가 이동했을까? 삼남 정호는 전기소설들의 오류를 계속해서 지적한 바 있다. 오순이와의 이별, 고리대금업이 사실이 아니라고 주장했지만 재생산의 수레바퀴는 멈추지 않았다. 김소월 이야기에 극화된 요소가 많다는 정호의 불평과 항의에도 유독 이별과 죽음, 실패와 좌절, 자기 파괴와 눈물의 이야기는 곳곳에서 성행했다. 왜 남한에서는 그토록 김소월의 사인에 관심이 컸는가? 왜 그의 비극적 최후, 불행한 시인의 이야기가 문예사전에서조차 점점 더 중요하게 취급되었는가?

베레나 크리거는 현대적인 천재 예술가의 다음 세 가지 특징이 근대 예술가의 모습을 결정짓는다고 보았다. 첫째, 내면에서부터 창조력을 이끌어내는 모습, 둘째, 사회적으로 주변부로 밀려난 예술가의 모습, 셋째, 예술가가 겪는 고통이다.[82] 김소월은 천재적인 재능과 시에 대한 열정을 지녔지만 불행하고 고독한 삶으로 끝났다. 그의 죽음이 자연사도, 병사도 아닌 자살이란 점에서 불행은 정점을 찍는다. 통음과 아편은 사회의 규범과 질서에서의 일탈이다. 자살 전 소월의 심리적 상태는 '민민한 심회', '생에 대한 회의', '회의와 실의', '생에 대한 의욕을 잃은 절망'으로 표현되곤 한다. 그의 생애에서 우울에 가까운 멜랑콜리한 감상적 상태는 곧잘 발견된다. 남한에서 슬픔과 체념의 분위기가 물씬한 시에 주목하고, 사랑과

.......
81 「김소월」, 『한국시대사전』(1988), p.295.
82 베레나 크리거, 『예술가란 무엇인가』, 조이한·김정근 역, 휴머니스트, 2010, p.78.

이별의 시에서 여성적 어조를 찾는 동안 현실에 대한 관심, 노동 예찬과 활기찬 어조는 오랫동안 관심의 대상이 아니었다.

천재성이 광기와 연관성을 지닌다고 하지만, 이별과 슬픔, 한과 고통을 노래한 김소월의 시에서 '광기'의 흔적은 찾기 어렵다. 그의 자살은 심리적 우울과 실패의 경험, 식민지적 현실 등이 복합된 결과물처럼 보인다. 김소월을 가장 잘 안다는 김억의 회고담에서 언급되는 감정과 이지의 모순, 실패로 인한 우울감은 광인 천재(mad genius)의 경계에 있다. 소월의 아버지가 앓았다는 정신병, 통음이 내포하는 알콜중독, 아편으로 연상되는 약물과다는 낭만적 천재의 신화와 유사한 파장을 지니고 있다. 스승이지만 불화했던 김억과의 관계, 시인이지만 가정을 책임져야 했던 생활인, 예술적 창조성이 뛰어났지만 세상에 내놓지 못하는 좌절이 보여주는 모순은 '프로메테우스적 단죄'(Promethean punishment)[83]를 표상한다. 대중은 시간이 지날수록 독자적인 양식을 창조하고 고통에 빠지는 천재, 새로운 프로메테우스적 자아를 김소월에게 투사했던 것이다.

김소월의 시는 서구의 것을 모방하던 당시 조류에서 벗어나 있었다. 평이하고 소박하지만 독창적인 시세계는 모방의 구속으로부터 자유로운 주관성이었다. 전통을 맹종하지 않았으나 서구의 문예적 관습 또한 유효하지 않았다. 자신만의 시적 양식을 창출한 김소월은 백철의 사전이 언급한 대로 '이 방면의 천재'였다. 대중들은 김소월에게 천재를 발견하고, 천재로서의 삶의 양식을 빚어내고자 하

.......

83 아놀드 루드비히, 『천재인가 광인인가』, 김정휘 역, 이화여자대학교출판부, 2007, pp.25-26.

였다. 죽음에 이르는 과정을 재생산하고 극화하는 양상은 그의 생애와 문학을 압도해 왔다. 진정한 예술가의 조건인 고통은 일종의 신화이다. 멜랑콜리는 전통적인 천재 예술가의 전형적인 모습에 속해 왔기 때문이다.[84]

남한에서 김소월은 문예사조라는 프로크루스테스의 침대에 맞게 재단되지 못했지만, 삶의 양식에서는 낭만주의적 천재로 개념화되어 왔다. 갈고 다듬는 고전주의 미학과 달리 예술가의 기질과 감수성을 강조하는 관점에서 보자면, 김소월은 특별한 종류의 인간인 '천재'로 이야기된 것이다.

1920년대를 대표하는 김소월은 남북한 모두에게 문학적 원형질을 내포한 시인으로 의미가 있다. 그러나 남북한의 시선 차이에 따라 풍향계의 위치는 바뀌어왔다. 남한에서 김소월은 한의 시인이다. 그러나 북한에서는 사상적으로는 애국주의를, 예술적으로는 사실주의적 시인으로 요약된다. 정한의 어조는 현실에 대한 비판이자 프롤레타리아 입장에 대한 분노와 저항으로 읽히는 것이다. 특히 「진달래꽃」과 「초혼」에 대한 해석적 입장이 개념의 차이를 대표한다.

남한에서 「진달래꽃」은 님에게 꽃을 뿌려 산화(散花)의 축전(祝典)을 베풀어 체념함으로써 심화되고 확대되는 사랑, 사랑조차 억누르려는 한국 여인들의 모습으로 한국적 또는 동양적인 사랑의 세계, 동양적인 체념이 엿보이는 비애의 고백, 남녀 간의 이별이라는 보편적인 주제를 역설적인 기법을 사용하여 한국민족의 원형에 강력하게 호소하고 있는 작품으로 평가되면서 이별가의 백미이자 김

.......
84 베레나 크리거, 『예술가란 무엇인가』, p.92.

소월의 대표작으로 호명되어 왔다.

북한에서 김소월 시의 특징적인 사상정서를 강렬하게 구현한 작품은 「초혼」이다. 심오한 애국주의 정신과 애국적 빠포쓰를 바탕으로 조국에 대한 사랑이 통곡의 경지에 승화된 시라는 것이다. 비판적 사실주의 문학의 훌륭한 사상 예술적 높이를 과시하고 있으며, 민족적 절개와 애국주의 사상이 깃들어 있다고 평가된다. 퇴폐적 허무적 비애와 우울의 감상적 반발을 일삼던 당시의 부르주아 시인들과는 대조적이라는 것이다. 김소월 시의 절정으로 꼽히는 「초혼」에서 가신 님은 단순한 연인이 아니라 친근하고 사랑스러운 모든 것이라는 표상을 가진다.

「진달래꽃」과 「초혼」에 대한 해석의 차이는 남북한 서정시 개념의 차이와 낭만주의와 사실주의에 대한 수용적 입장 차이도 반영하고 있다. 남한의 서정시가 시인 자신의 정서와 사상을 바탕으로 음악과 의미를 융합한다면, 북한의 서정시는 시인 자신의 체험에 기초하더라도 사회적 동기와 계급의 사상, 민족의 지향을 대표하는 시대의 목소리를 지향한다. 이런 점에서 김소월은 분극된 이념의 대립을 표상한다. 남한이 '한'의 정서를 본질로 보고 있다면, 북한에서는 '애수'로 규정한다. 한과 애수는 동일 계열의 감정이지만 그 감정이 확대하는 감정선은 개인과 국가, 주관적 집중과 객관적 확대라는 점에서 차이를 보인다. 이는 김소월에 대한 해석과 의미의 차이를 구성하면서 남북한의 개념으로 형성되어 왔다. 그렇다고 남북한이 김소월을 완전히 구별된 관점으로 전유한다고 보기는 어렵다. 그러나 상대의 논지를 비판하기 위해 참조한 흔적은 김소월을 둘러싼 개념의 쟁투로 볼 여지가 있다.

분단 하에서 남북한의 김소월 연구는 단절된 것처럼 보이지만 남북한이 각자의 문학사적 입장에서 김소월을 전유하려는 입장은 개념의 쟁투로 볼 수 있다. 북한은 부르주아 미학 비판이나 자연주의·형식주의 비판, 퇴폐적 미학의 독소 비판 등을 구체화하기 위해 남한의 문학적 현상이나 논리를 소환하곤 했다.[85] 반면에 남한에서는 「남북간의 문예장벽」을 기획 연재한 『경향신문』의 1972년 기사를 통해 북한 문학의 현상이 소개되었고, 이때 북한의 김소월 평가도 알려지게 되었다. "남북한 분단 27년, 공산주의에 짓눌린 북한에도 문예는 있는 것인가"라는 질문을 던진 기획연재에서 김소월은 2회가 연재되었다. 「초혼」에서 애국심을, 「길」에서 반항을 읽는 북한은 "전원도 낭만도 무시해버린 아전인수격 시대성 합리화"(1972. 7. 17.)이며, "오도된 민족주체 고취의 방편"으로서 "사회주의적 사실주의 탄생이 불가피하다는 필연성의 증명을 위한 논리의 전제로 오단"(1972. 7. 28)한다고 싣고 있다. 이 기사는 1964년 학우서방이 간행한 북한의 『문학개론』을 전거했다고 밝히고 있다. 이 『문학개론』은 카프와 항일혁명문학에 문학적 전통을 논거로 세운 현종호·리상태·박종식의 『문학개론』(교육도서출판사, 1961)을 이르는 것으로서, 북한의 김소월 해석을 '아전인수'로 일축했다.

.......

85 1960년대에 발표된 다음의 글들에서 남한의 문학적 현상을 어떻게 북한이 어떻게 비판하는지 참조할 수 있다. 청암, 「남조선에서 미제가 류포하는 부르죠아 반동 미학의 본질」, 『조선문학』 1957. 10; 박호범, 「허무와 굴종을 설교하는 남조선 반동 문학」, 『조선문학』 1962. 12; 김해균, 「남조선 문학의 최근 동태」, 『조선문학』 1964. 7; 김해균, 「남조선 문학이 걸어온 길」, 『조선문학』 1966. 1; 경일, 「남조선 반동문학의 조류와 그 부패상」, 『조선문학』 1966. 8. 이 외에 박종식·한중모의 『남조선에 류포되고 있는 반동적 문예사상의 본질』(과학원출판사, 1963) 등이 있다.

북한의 김소월 평가가 다시 화두로 등장한 것은 1980년대 말이었다. 세계사적 전환으로 냉전 체제가 해체되던 시기였고, 남북한이 민족문학으로 서로를 호명하던 시기였다. 분단극복과 통일문제에 대한 관심은 1988년 7월 2일의 남북작가회담 제의로 표출되었다. 1988년의 7·19해금조치를 전후해서 납·월북의 꼬리표 때문에 그동안 금지되었던 '잃어버린 문학'을 되찾자는 움직임과 '카프' 연구 붐이 일었다.[86] 이러한 사회 문화적 배경에서 북한의 김소월 논의도 국내에 본격 소개되었다.

김시업이 해제한 『우리나라 문학에서 사실주의의 발생, 발전 논쟁』(사계절, 1989)은 북한이 1957년부터 1963년까지 치열하게 리얼리즘 논쟁이 있었음을 보여준다. 이 과정에서 김하명, 엄호석, 현종호 등의 논의가 소개되었다. 민족문학사연구소의 『북한의 우리 문학사 인식』(1991)은 1920년대의 비판적 사실주의에 나도향, 김소월을 포함시키는 북한 문학사를 해제하였다.[87] 이 작업은 "북한이라는 재외의 존재가 바라본 우리문학사라는 의미와 함께, 우리 안에 포함된 북한의 문학사 인식이 갖고 있는 차이를 확인"[88]하는 계기였다.

리동수의 『우리 나라 비판적 사실주의문학 연구』(1988)는 1992년 살림터에서 『북한의 비판적 사실주의 문학연구』로 출판되었다.

........

86 이지순, 「'민족문학'개념의 남북한 상호 영향관계 연구」, 『한(조선)반도 개념의 분단사: 문학예술편 2』, 사회평론아카데미, 2018, pp.124-125.
87 민족문학사연구소, 『북한의 우리 문학사 인식』, 창작과비평사, 1991, p.43.
88 오창은, 「계급의식과 민족의식, 갈등과 화해의 도정: 북한에서의 1920년대 후반기부터 1940년대 전반기의 문학사 서술을 중심으로」, 『민족문학사연구』 50, 2012, p.427.

이 책에서 리동수는 "《향토시인》이요, 《민요시인》이요 부르는것은 그의 시의 전체를 파악하지 못하고 일면적으로 리해하거나 인상적으로 평가하는데서 오는 것이긴 하지만 그것은 정서적 성격과 색갈이 민족적인것으로 관통되고있다는 그의 고유한 면모를 두고 특징짓는 말"[89]이라고 하면서 김소월 시의 언어적, 정서적, 운율적, 미적 특징을 상세히 논하고 있다. 시적 체험과 열정의 총화인 「초혼」은 "인도주의적 정신으로 충만되고 애국적 열정으로 불타는 소월의 대표적인 시가유산"이지만, "그 어떤 리상도, 사회적 비극의 근원과 해결방도도 제시하지 못하"는 "본질적 약점과 시인자신의 창작적 제한성"으로 인해 비판적 사실주의에 머물고 있다고 결론내고 있다.[90]

1980년대 말부터 남한의 논의 선상에 떠오른 북한의 김소월 평가는 그동안의 남한 논의와 완전히 대비되었다. 『한국민족문화대백과사전』과 『국어국문학자료사전』을 통해 남한에서의 김소월 의미 체계를 확정하는 데 일조한 김용직은 엄호석을 비롯해 북한의 김소월론을 비판하였다. 김용직은 김소월을 저항적인 작품을 쓴 애국시인으로 보는 것은 논리의 비약을 범하는 일이며, 「초혼」의 선행 형태를 『영대』 1925년 1월호에 실린 「옛 님을 따라가다가 꿈 깨여 탄식함이라」라고 전제한 관점도 논증 과정에서 범해서는 안 되는 실수라고 비판하였다.[91]

.......

89 리동수, 『우리 나라 비판적 사실주의문학 연구』, p.314.
90 위의 책, pp.345-346.
91 김용직, 「서정과 역사적 상황-김소월론」, 『김용직 평론선집』, 지식을만드는지식, 2015, pp.1-40.

북한의 김소월론이 국내에 소개된 이후, 가시적인 경쟁은 아니지만 일정한 시기적 편차를 두고 해석의 유사성이 발견되곤 한다. 예컨대 남한의 문학지 『현대문학』은 2002년 8월에 김소월 탄생 100주년을 기념한 특집호를 꾸린 적이 있다. 정효구의 「빼앗긴 땅, 꿈꾸는 노동」은 정한의 개념과 다른 민족관을 중심으로 망국민의 비애와 현실극복 의지를 노래한 시편들을 분석함으로써 북한의 김소월 해독과 연대하기도 한다. 서정성을 중심으로 해 온 논의의 경향과 다른 점에서 이채를 띠지만, 그렇다고 북한이 김소월의 서정성과 예술성을 도외시한 채 이념성에 치중했다고 볼 수도 없다. 북한의 논저에서 일찍이 서사화되었던 김소월의 3·1운동 이력이 특집호에서 조명되었다. 김소월이라는 공분모를 두고 개념적 접합과 수용이 상호 이루어졌다고 볼 수 있다. 게다가 『주체문학론』이후 김소월이 사실주의에서 벗어나게 되자 해석의 탄력이 붙었다. 『조선문학사 7』에서 김소월은 "비애와 사모, 고독의 정서, 애절한 느낌과 울분의 반영, 다시 찾으려는 지향"[92]을 개성적으로 창작한 시인으로 긍정되었던 것이다.

남북한 모두 같은 듯 다르게 김소월을 사용해왔다. 순수 예술주의와 서정성으로, 한의 미학으로 김소월을 읽어왔던 남한의 학계에서 사실주의 내지 현실적 감각으로 읽기 시작한 것에는 남한 문학장의 개념적 지평의 변화와 관련되어 있다. 마찬가지로 북한의 김소월 읽기도 문학장의 개념적 지평에 따라 변화의 지점이 존재한다. 남북한의 김소월 평가는 작품 자체의 미적인 특질에 콘텍스트

92 류만·리동수, 『조선문학사 7』, 평양: 과학백과사전종합출판사, 2000, p.114.

적 요소들이 어떻게 작용하느냐에 따라 독해의 지침이 변했다고 할
수 있다.

츠바이크는 '오래 전에 역사적이고 전설적인 일'이 누군가에겐
'아직도 현실'이라고 하였다. 그의 기억 속에서 릴케는 "언제나 세
계를 뚫고 지나가는 도상에 있었고, 아무도, 그 자신까지도 그가 어
디로 가려고 하는지를 미리 알 수 없었다."[93]고 묘사된다. 김소월은
분단된 역사를 뚫고 지나는 개념으로, 어떤 변화를 촉진할지 미리
알 수 없다. 분단의 역사 속에서 김소월은 서로의 밖에 놓였다가 때
로는 접점이 되고, 때로는 교집합을 이루어 왔다. 김소월은 과거의
유산으로 개념의 분단을 표상하지만, 분명한 것은 미래도 지금과
같을 것이라고 단정할 수 없다는 것이다.

........

93 슈테판 츠바이크, 『어제의 세계』, 곽복록 역, 지식공작소, 1995, p.176.

참고문헌

1. 남한 문헌

강영미, 「정전과 기억: 남북한 시선집의 김소월 시 등재 양상을 중심으로」, 『정신문화
 연구』 39(3), 2016.

강용훈, 「문학용어사전의 형성과 전후 문학 관련 개념들의 재편: 식민지 시기 문학용
 어 정리 작업과의 (불)연속성을 중심으로」, 『사이』 21, 2016.

계희영, 『내가 기른 소월』, 장문각, 1969.

곽종원 편, 『현대세계문학사전』, 1954.

권영민 편, 『한국현대문학대사전』, 서울대학교출판부, 2004.

권정우, 「김소월의 전기적 사실 비판적 고찰」, 『구보학보』 15, 2016.

국어국문학편찬위원회 편, 『국어국문학자료사전』, 한국사전연구사, 1994.

김광균, 「金素月: 가을에 생각나는 사람」, 『민성』 1947. 11.

김규동, 「향토적 에레지」; 김남조, 「소월시 전집의 간행 남발은 유감」; 김용팔, 「심오한
 생명의 소리」; 김종문, 「값싼 낭만의 세계」; 김현승, 「기교를 초월한 평범한 경지」;
 노문천, 「진달래와 눈물의 시대는 가다」; 박종화, 「소월과 나」; 신석초, 「순박한 서
 민 정서」; 유치환, 「소월과 춘성」; 이어령, 「고독한 오솔길」; 정비석, 「천의무봉한
 소박성」; 정한모, 「소월시의 이해」; 한하운, 「영원한 민족의 서정시」; 홍효민, 「소월
 의 예술적 한계」, 『신문예』 1958. 8 · 9.

김동리, 『문학과 인간』, 백민문화사, 1948; 청춘사, 1952.

김상은, 『소월의 딸들』, 대성 Korea.com, 2012.

김성걸, 「향토 시인을 추모-김소월 서거 30주년 기념의 밤 진행」, 『문학신문』, 1965.
 12. 28.

김성수, 「남북한 현대문학사 인식의 거리-북한의 일제 강점기 문학사 재검토」, 『민족
 문학사연구』 42, 2010.

김양수, 「〈김소월론〉각서」; 김우종, 「숙명적인 기도」; 김춘수, 「소월시의 행과 연」; 서
 정주, 「소월에 있어서의 육친, 붕우, 인인, 스승의 의미」; 원형갑, 「소월과 시의 서
 정성」; 유종호, 「한국의 퍼세틱스」; 윤병로, 「혈관에서 솟구친 순수시」; 정태용, 「체
 념적 비애의 세계」; 천이두, 「소월의 멋」; 하희주, 「전통의식과 한의 서정」, 『현대문
 학』 1960. 12.

김억, 「요절한 박행시인 김소월에 대한 추억」, 『조선중앙일보』, 1935. 1. 22~26.

_____, 「소월의 생애와 시가」, 『삼천리』 1935. 1~2.

_____, 「박행시인 소월」, 『삼천리』 1938. 11.

_____, 「소월의 생애」, 『여성』 1939. 6.

_____, 「김소월의 추억」, 『박문』 1939. 6.

_____, 「기억에 남은 사람들」, 『조광』 1939. 10.

_____, 「思故友-소월의 예감」, 『국도신문』, 1949. 11. 15.

김영삼, 『소월정전』, 성문각, 1961.

김영삼 편, 『한국시대사전』, 을지출판공사, 1988; 한국사전연구사, 1991(증보판); 을지 출판공사, 2002(개정판).

김용제, 『소월방랑기』, 정음사, 1959.

김용직, 『김용직 평론선집』, 지식을만드는지식, 2015.

김우종, 『한국근대문학사조사』, 한국방송사업단, 1982.

김운찬, 『움베르토 에코』, 커뮤니케이션북스, 2016.

김윤식, 「한국시의 여성적 편향」, 『근대한국문학연구』, 일지사, 1973.

_____, 「소월은 무슨 병으로 죽었는가: 소월을 죽게 한 병-저다병에 대하여」, 『소설문 학』 1987. 5.

_____, 『근대시와 인식』, 시와시학사, 1992.

김윤식·김현, 『한국문학사』, 민음사, 1973.

김익달 편, 『문예대사전』, 학원사, 1962; 문지사, 1977(중판).

김종은, 「소월의 병적-한의 정신분석」, 『문학사상』 1974. 5.

김준오, 「소월 시정과 원초적 인간」, 김열규·신동욱 편, 『김소월연구』, 새문사, 1982.

김춘수, 「형태상으로 본 한국현대시」, 『문학예술』 1955. 10.

_____, 「김소월론을 위한 각서」, 『현대문학』 1956. 4.

_____, 『한국현대시형태론』, 해동문화사, 1958.

김학동, 『김소월 평전』, 새문사, 2013.

김현, 「여성주의의 승리」, 『현대 한국문학의 이론』, 민음사, 1972

김현·김윤식, 『한국문학사』, 민음사, 1973.

나인호, 『개념사란 무엇인가』, 역사비평사, 2011.

문덕수 편, 『세계문예대사전』, 교육출판공사, 1994.

문화예술위원회 편, 『100년의 문학용어 사전』, 도서출판 아시아, 2008.

민족문학사연구소, 『북한의 우리 문학사 인식』, 창작과비평사, 1991.

박슬기, 「애도의 시학과 공동체」, 『상허학보』 47, 2016.

백철, 『조선신문학사조사』, 백양사, 1948.

_____, 「소월의 신문학사적 위치」, 『문학예술』 1955. 12.

백철 편, 『세계문예사전』, 민중서관, 1955.

베레나 크리거, 『예술가란 무엇인가』, 조이한·김정근 역, 휴머니스트, 2010.

북한사회과학원 문학연구실 편, 김시업 해제, 『우리나라 문학에서 사실주의의 발생, 발전 논쟁』, 사계절, 1989.

서경석, 「북한에서의 근대 문학사 서술 양상」, 『문예미학』 3, 1997.

서정주, 「소월 시에 있어서의 정한의 처리」, 『현대문학』 1959. 6.

송희복, 『김소월 연구』, 태학사, 1994.

슈테판 츠바이크, 『어제의 세계』, 곽복록 역, 지식공작소, 1995.

아놀드 루드비히, 『천재인가 광인인가』, 김정휘 역, 이화여자대학교출판부, 2007.

어문각 편, 『문학소사전』, 어문각, 1963.

_____, 『한국문예사전』, 어문각, 1988; 1991(증보판).

오세영, 「한의 논리와 그 역설적 의미」, 『문학사상』 1976. 12.

_____, 『한국 낭만주의 시 연구』, 일지사, 1980.

_____, 『김소월, 그 삶과 문학』, 서울대학교출판부, 2000.

오장환, 「조선시에 있어서의 상징: 소월 시의 「초혼」을 중심으로」, 『신천지』 1947. 1.

오창은, 「계급의식과 민족의식, 갈등과 화해의 도정: 북한에서의 1920년대 후반기부터 1940년대 전반기의 문학사 서술을 중심으로」, 『민족문학사연구』 50, 2012.

원영섭 편, 『세계시인사전: 동양편』, 이회, 2014.

유문선, 「최근 북한 근대 문학사 인식의 변화: 『현대조선문학선집』(1987~)의 "1920~30년대 시선"을 중심으로」, 『민족문학사연구』 35, 2007.

이지순, 「'민족문학' 개념의 남북한 상호 영향관계 연구」, 『한(조선)반도 개념의 분단사: 문학예술편 2』, 사회평론아카데미, 2018.

정효구, 「빼앗긴 땅, 꿈꾸는 노동」, 『현대문학』 2002. 8.

조연현, 『한국현대문학사』, 성문각, 1969.

조영암, 『소월의 밀어』, 신태양사, 1959.

조창환, 「한국시의 여성편향적 성격」, 『한국 현대시의 운율론적 연구』, 일지사, 1986.

퀜틴 스키너, 『역사를 읽는 방법』, 황정아·김용수 역, 돌베개, 2012.

한국민족문화대백과사전 편찬부, 『한국민족문화대백과사전』, 한국정신문화연구원, 1991.

「문화훈장」, 『한국민족문화대백과』(http://encykorea.aks.ac.kr/Contents/Search Navi?keyword=문화훈장&ridx=0&tot=165)

「3남 정호씨의 이야기 『아버지 소월』 극화로 평전에 오해 있다」, 『동아일보』, 1967. 11. 4.

「남한에 살아있는 소월의 영식」, 『동아일보』, 1959. 6. 7.

「다시 떠오르는 소월 문화훈장 계기로 살펴본 시혼」, 『동아일보』, 1981. 10. 22.

「문단 반세기(3) 소월 김정식」, 『동아일보』, 1973. 5. 29.

「민요시인 김소월 별세 33세를 일기로」,『동아일보』, 1934. 12. 29.

「민요시인 소월 김정식, 돌연 별세」,『조선중앙일보』, 1934. 12. 30.

「소월의 최초시 주장「긴숙시」「소월」필명 최승구 작품」,『중앙일보』, 1990. 8. 23.

「시인 오세영 소월시문학상 수상자로」,『경향신문』, 1986. 12. 22.

「작고문인 기념문학상 늘어」,『동아일보』, 1986. 12. 4.

「청년 민요 시인, 소월 김정식 별세」,『조선일보』, 1934. 12. 27.

「『한국시대사전』시인 1천여명 명세서 수록」,『중앙일보』, 1988. 11. 28.

「현대 한국문학 총정리 1900~85년 연표 완성」,『동아일보』, 1987. 6. 1.

「흘러간 만인의 사조 베스트셀러(8) 소월시집」,『경향신문』, 1973. 3. 31.

2. 북한 문헌

강운림,「『김소월시선집』에 대하여」,『조선문학』 1956. 7.

경일,「남조선 반동문학의 조류와 그 부패상」,『조선문학』 1966. 8.

김성걸,「향토시인을 추모-김소월 서거 30주년 기념의 밤 진행」,『문학신문』, 1965. 12. 28.

김영희,「소월의 고향 곽산 땅에서」,『문학신문』, 1966. 4. 1.

_____,「소월의 고향을 찾아서」,『문학신문』, 1966. 5. 10~6. 24.

김우철,「시인 김소월: 그의 서거 20주년에 제하여」,『조선문학』 1955. 12.

김정일,『주체문학론』, 평양: 조선로동당출판사, 1992.

_____,『김정일 선집 1』, 평양: 조선로동당출판사, 1992.

김창석,「김소월과 그의 시적 쓰찔-서거 25주년에 제하여」,『문학신문』, 1959. 12. 25.

김해균,「남조선 문학의 최근 동태」,『조선문학』 1964. 7.

_____,「남조선 문학이 걸어온 길」,『조선문학』 1966. 1.

류만·리동수,『조선문학사 7』, 평양: 과학백과사전종합출판사, 2000.

류희정 편,『현대조선문학선집14: 1920년대시선(2)』, 평양: 문예출판사, 1992.

리동수,『우리 나라 비판적 사실주의문학 연구』, 평양: 과학백과사전종합출판사, 1988.

박종식·한중모,『남조선에 류포되고 있는 반동적 문예사상의 본질』, 평양: 과학원출판사, 1963.

박팔양,「김소월을 생각하며」,『조선문학』 1965. 11 · 12.

_____,「조국의 향토를 사랑한 시인 김소월」,『문학신문』, 1965. 12. 24.

박호범,「허무와 굴종을 설교하는 남조선 반동 문학」,『조선문학』 1962. 12.

사회과학원 편,『문학예술대사전 DVD』, 평양: 사회과학원, 2006.

사회과학원 주체문학연구소 편,『문학예술사전』, 평양: 과학백과사전종합출판사, 상권

1988, 중권 1991, 하권 1993.

사회과학출판사 편,『문학대사전』, 평양: 사회과학출판사, 2000.

안함광,『조선문학사』, 길림성: 연변교육출판사, 1956.

엄호석,「김소월에 대하여」,『문학신문』, 1957. 1. 10.

_____,『김소월론』, 평양: 조선작가동맹출판사, 1958.

윤세평,『해방전 조선문학』, 평양: 조선작가동맹출판사, 1958.

이정구,「소월의 시에 대하여」,『문학예술』2(8), 1949.

_____,「소월의 시와 조국에 대한 그리움」,『문학신문』, 1962. 9. 7.

정홍교 · 박종원,『조선문학개관 1』, 평양:사회과학출판사, 1986.

조선민주주의인민공화국 과학원 언어문학연구소 문학연구실 편,『조선문학통사
　　(하)』, 평양: 과학원출판사, 1959.

주체문학연구소 편,『문예상식』, 평양: 문학예술종합출판사, 1994.

청암,「남조선에서 미제가 류포하는 부르죠아 반동 미학의 본질」,『조선문학』1957.
　　10.

현대조선문학선집편찬위원회,『현대조선문학선집2: 시집』, 평양: 조선작가동맹출판사,
　　1957.

현종호,「김소월과 그의 시문학」, 조선작가동맹출판사 편,『현대작가론』, 평양: 조선작
　　가동맹출판사, 1961.

1차 자료

제1장 리얼리즘(사실주의) 문학 개념의 남북 분단사
김민혁, 「랑만주의」, 『문학술어해석』, 평양: 교육도서출판사, 1957
(연변교육출판사 번인), pp.77-80.
김민혁, 「문학조류, 문학사조」, 『문학술어해석』, 1957
(연변교육출판사 번인), pp.101-102.

제3장 1950-1960년대 인상주의 개념의 분단
박경원·이봉상, 『학생미술사』, 문화교육출판사, 1953, pp.89-96.
김창석, 「인상파를 둘러싸고」, 『조선미술』, 1957. 2, pp.38-43.

제4장 낭만주의와 사실주의의 경합 – 김소월 개념의 분단적 전유와 이동
윤세평, 『해방전조선문학』, 조선작가동맹출판사, 1958, pp.246-256.

※ 총서에 수록된 1차 자료의 상태에 따라 결락이나 누락된 곳이 있을 수 있음.

김민혁, 「랑만주의」, 『문학술어해석』(평양: 교육도서출판사, 1957)

「랑만주의」

현실을 일반화하는 방법의 특수한 형태인바, 18세기에서 19세기에 이르는 사이에 구라파에서 발생하였으며 그 후 과학과 예술의 여러 분야에서 발전되였다. 그것은 작가들이 자기들의 리상을 만족시키지 못하는 현실에 자기들의 공상, 환상, 예술적 허구에 의하여 창조된 특수적인 형상들과 슈제트들을 대치시키는 데서 표현된다.

랑만주의 작가들은 그들이 생활에서 보고저 하는 것과 그의 의견에 의하면 생활에서 반드시 결정적이며, 지배적인 것으로 되여야 한다고 생각하는 것을 자기들의 형상들에서 표현하려고 지향하였다. 계몽기의 이데올로기를 교체하여 나온 랑만주의는 18세기 말의 불란서 혁명과 봉건 제도 및 민족적 억압을 반대하는 투쟁에 자극을 받았으며 부르죠아 혁명의 결과와 자본주의 문명에 대한 광범한 사회층의 환멸에 의하여 초래되였다. 랑만주의에서는 부르죠아적 계몽 사상의 리상의 제한성에 대한 리해, 부르죠아 혁명이 선포한《자유, 평등, 박애》의 구호에 대한 실망이 표현되였다. 당시 현실의 부정,《랭혹한 현금주의》와 인민 대중의 노예화의 새로운 형식을 동반하는 자본주의적 문명에 대한 비판, 부르죠아적 정신 문화와 생활의 비속하고 부정적인 측면들의 폭로가 랑만주의의 특징으로 되였다.

현실에 대한 불만은 랑만주의자들로 하여금 당대 생활에서 떠나 미래 또는 과거에 시선을 돌리게 하고 그곳에서 희망하는 것

을 발견하게 하였다. 그들이 당대 생활을 그릴 때에 있어서도 그들에게 희망되는 생활에 관한 리상을 현재에 대치시켰다.

랑만주의에서 우선 기본적으로 두 가지 조류, 즉 반동적(소극적) 랑만주의와 진보적 랑만주의를 갈라 본다.

반동적 랑만주의자들은 자기 작품들의 슈제트를 주로 과거에서 택했으며 상고적 기분에 충만되어 있다. 그것은 현실을 분식함으로써 인간을 그와 타협시키려 하거나 현실로부터 떠나 자기의 내부 세계에로의 무익한 침투,《생활의 숙명적인 불가해》에 관한, 사랑에 관한, 죽음에 관한 사상에로 이끌어 가려고 시도한다. 즉《관념》과 관조(觀照)의 방법에 의하여서는 해결할 수 없으며, 다만 과학에 의해서만 해결될 수 있는 불가해의 세계에로 이끌어 가려고 시도한다》(고리끼). 조선에서는 주 요한, 황 석우, 기타《백조》,《폐허》,《창조》시인들에게서 이것을 볼 수 있었다. 이것은 인민들의 혁명적 운동에 대한 공포의 표현이였다.

진보적(적극적) 랑만주의는 자본주의적 및 봉건적 질서와 정치적 반동의 지배를 반대하는 광범한 사회층의 항의의 표현이였다. 그것은 미래에 대한 지향, 해방적 사상에 충만되어 있었다. 그리하여 그의 가장 우수한 작품들에서는 낡은 것과의 투쟁, 사회의 개조에로 독자들을 호소하였다. 이와 같은 랑만주의를 혁명적 랑만주의라고 한다.

그러나 이와 같이 랑만주의를 두 개의 형으로 가르는 것은 어디까지나 조건부적이다. 왜냐 하면 그것들은《두 개의 날카롭게 서로 다른 방향들》(고리끼)이기 때문이며, 반동적 랑만주의는 진보적 랑만주의와 동등한 형식으로 될 수는 없기 때문이다.

따라서 문학사에서 랑만주의를 고찰함에 있어서는 력사주의적 고찰의 원칙이 필수적으로 요구된다.

　　혁명적 랑만주의의 가장 높은 형식은 고리끼의 초기 창작에서 표현되였다. 그의 꿈은 레닌적 당에 의하여 령도되는 로동계급의 혁명적 투쟁에 전적으로 부합되였다.

　　오늘날 우리의 현실을 반영하는 문학에서는 작가들의 고상한 지향이 우리 사회의 발전 방향과 일치함으로써 흔히 랑만주의는 이미 고립적으로 존재하지 않으며, 우리 현실의 혁명적 랑만성을 반영함으로써 사회주의적 사실주의(참조)의 구성 부분으로 된다.

　　"유물론적 기초 우에 확고히 서 있는 우리의 문학에 랑만성이 없어서는 안 되지만 그것은 새 형의 랑만성, 혁명적 랑만성입니다. 사회주의적 사실주의는 쏘베트 문학과 문학 평론의 기본 방법이라고 우리는 말하지만 이것은 혁명적 랑만주의가 문학 창작 속에 구성 부분으로서 들어 가야 한다는 것을 전제로 하는 것입니다. 왜냐 하면 우리 당의 모든 생활, 로동계급의 모든 생활과 그의 투쟁은 극히 준엄하고 신중한 실천 사업과 가장 위대한 영웅성 및 웅장한 전망을 서로 결합시키고 있는 데 있는 까닭입니다." (쥬다노브)

김민혁, 「문학조류, 문학사조」, 『문학술어해석』(1957, pp.101-102)

일정한 력사적 시기에 있어서 자기의 이데올로기, 생활에 대한 견해, 생활의 본질적 측면들에 대한 태도에 있어서 서로 립장이 가까우며, 또 그들의 작품들에 있어서의 사상-예술적 특성들이 류사한 작가들의 창작상 통일을 말한다. 이와 같은 사상-예술적 특성의 류사성은 생활 현상들의 선택과 그들에 대한 설명, 슈제트의 구성, 그들이 전형적이라고 생각하는 성격들의 제 특징, 그들이 흔히 리용하는 예술적 수단들과 언어의 특수성 속에서 즉 문체에서 표현된다. 문학 조류는 사회적 조직과 리론적 강령을 가진 문학 류파의 형식으로도 형성되지만 그와 같은 것이 없는 작가는 그의 창작상의 제 특성의 통일을 보고 이러 저러한 조류에 소속시킬 수 있다.

이와 같은 문학 조류들은 과거 문학에 있어서는 다른 조류들과 대립되였으며, 자기 시대의 이데올로기에서의 계급투쟁을 작품들의 내용과 형식에서 반영하면서 일정한 력사적 시기에 발생하였다. 례를 들어 데까단 문학 또는 상징파(참조)는 19세기 말 20세기 초에 자기 작품들의 내용과 형식에 있어서 부르죠아-귀족 사회의 붕괴기의 반동적인 부르죠아 귀족적 이데올로기를 반영하면서 발생하였다.

문학 조류의 개념은 문체에 비하여 문학 과정(문학사 전개과정)에 대한 더욱 넓은 전망을 준다. 어떤 작품이 어떤 작가의 어느 문체에 속하는가를 규명하는 것 이상으로 어떤 작가는 어느 조류에 속하는가를 규명함으로써 그 작가와 작품이 당시 문학 발전에

서 차지하는 위치와 력사적 의의를 더욱 력사적으로, 구체적으로 평가할 수 있다.

「사실주의, 레알리즘」

문학과 예술 창작의 기본 방법이다. 그의 기본은 생활의 진리를 반영하는 원칙인바, 이 원칙에 기초하여 작가는 객관적 생활을 가장 완전하고 정당하게 반영하려고 지향한다. 즉 사회 생활에서의 특징적인 것, 본질적인 것, 합법칙적인 것에 대한 묘사가 사실주의다. 엥겔쓰는 지적하였다.《사실주의는 세부 묘사의 진실성뿐만 아니라, 전형적 환경에서의 전형적 성격의 재현의 진실성을 의미한다.》

사실주의의 력사는 사회적 현실 자체의 발전의 결과인바, 이 현실은 이러저러한 계급 앞에 일정한 과업을 제기하였으며 위대한 예술 작품들을 산생시켰다. 언제나 객관적 진리를 반영하는 사실주의는 언제나 진보적 계급에 복무하였으며, 새 것의 장성에 도움을 주었으며, 민주주의적이며 진보적 성격을 가졌다. 사실주의적 예술이 반영하는 생활의 진리는 자기의 본질에 있어서 언제나 혁명적이며 동적인 것이기 때문이다. 다시 말하면 문학의 인식적 의의는 언제나 그의 교양적 의의와 통일되어 있기 때문이다.

레닌은 레브 뚤스또이의 작품들의 민주주의적 성격을 그의 사실주의 제 특성의 불가피한 결과라고 보았다. 사실주의와 진보적인 것—이것은 뗄 수 없는 통일 가운데 있는 예술적 진실의 두 개 측면인 것이다.

「사회주의적 사실주의」

사회주의와 인민 민주주의 진영에 속하는 인민들, 그리고 자본주의 국가들에서 과학적 사회주의에로 지향하는 진보적 작가들의 문학과 예술 및 그의 평론의 기본적 창작 방법(참조)이다.

조선 문학에서의 사회주의적 사실주의는 이미 8.15 해방전에 로씨야에서의 위대한 사회주의 10월 혁명의 영향하에 급속히 로동 운동이 장성하고 맑스-레닌주의 사상이 보급된 조건하에서 세칭 신경향파(참조) 작가들에 의하여 탐구되기 시작하였으며 1927년 이후에는《카프》(참조) 작가들에 의하여 사회주의적 사실주의의 고전적 작품들이 창작되였다.

사회주의적 사실주의는 과거 문학의 모든 우수한 창조적 전통, 특히는 비판적 사실주의(참조)가 달성한 모든 우수한 것을 계승한다.

과학적 사회주의 사상에 기초하고 있으며 사회주의 건설의 실천을 기반으로 하여 개화된다.

사회주의적 사실주의의 기본 요구는 현실을 그의 혁명적 발전 속에서 정당하게 그리고 력사적인 구체성을 가지고 묘사하는 것이다. 이와 같은 현실의 예술적 묘사의 정당성과 력사적 구체성은 반드시 사회주의 정신으로 근로자들을 사상적으로 개조하며 교양하는 과업과 결부되여야 한다.

여기에 있어서 첫째로 혁명적 발전에서의 생활의 정당한 묘사란 것은 낡은 것의 사멸과 새 것의 불가극복적인 장성과정을 보여 줌으로써 현실의 진정한 합법칙성을 천명하는 것을 의미한다.

둘째로 력사적 구체성이란 것은 작가가 묘사하는 현상들과

성격들의 력사적인 독자성을 깊이 리해하고 재현하는 것을 의미한다.

셋째로 사회주의적 사실주의의 기본 요구에서 정당하며 력사적으로 구체적인 묘사를 사회주의적 정신으로 근로자들을 교양하는 것과 결합시켜야 한다는 요구는 사회주의적 사실주의의 지도적 원칙, 즉 그의 당성(참조)의 요구로 된다. 이것은 바로 새 것의 불가극복적인 힘을 보여 주며 그것을 긍정할 것과 인간들의 의식 속에 남아 있는 자본주의 잔재들과의 적극적 투쟁을 진행할 것, 그렇게 함으로써 사회주의 건설의 실현에로 우리 인민들을 동원할 것을 의미한다.

사회주의적 사실주의의 이상과 같은 기본 요구로부터 기타의 일련의 특징들도 스스로 흘러나오게 된다.

사회주의적 사실주의는 혁명적 랑만주의, 즉 현실에 존재하는 새것의 싹에서 미래를 볼 줄 아는 능력을 배제하는 것이 아니라 그것을 자기의 구성 부분으로서 내포한다.

사회주의적 사실주의 작가들은 인간 정신의 기사들이다. 그들은 근로자들을 사회주의 사상으로, 조선 로동당에 대한 무한한 헌신성으로, 애국주의 정신으로 그리고 인도주의(참조) 정신으로 교양한다. 자유와 행복에 대한 인민 대중의 지향이 현실적인 구현을 보게 된 사회주의 사회에서는 애국주의적 감정은 응당 이미 쟁취한 생활 양식에 대한 열렬한 긍정과 옹호, 외래 침략자들에 대한 불붙는 증오, 자기 나라의 과거 력사와 문화 유산에 대한 자랑에서 표현된다. 여기로부터 조선 인민의 사회주의를 위한 투쟁을 승리적으로 인도하며 그들을 애국주의 정신으로 교양하는 조

선 로동당에 대한 무한한 헌신성이 나온다.

사회주의적 사실주의 작가들은 또한 자기들의 작품에서 사람들의 의식 속에 남아 있는 과거의 잔재와 적극적으로 투쟁하여야 한다. 우리 나라에서의 사회주의 건설은 거슬리는 것이 없는《무갈등한》전진 운동의 형식으로 진행되는 것은 아니다. 낡은 것과 새 것 사이의, 사멸하여 가는 것과 산생하고 있는 것 사이의 투쟁이 바로 우리 발전의 기초로 되고 있다. 사회주의적 문화의 건설과 근로자들에 대한 사회주의적 교양은 반동적인 부르죠아 사상을 반대하는, 관료주의자들과 국가 규률의 파괴자들을 반대하는, 부르죠아적 반동 문화와 자본주의적 생활 양식 앞에 굴종하는 자들을 반대하는, 조선 인민의 과거의 혁명적 전통과 유산에 대한 허무주의를 반대하는 투쟁을 통하여서만 이루어진다.

우리 문학의 기본 창작 방법으로서의 사회주의적 사실주의는 창작의 각양한 형식, 스찔, 쟌르(참조)들의 선택에 있어서 작가들의 광범한 창발성을 배제하는 것이 아니라 도리여 그것을 전제로 한다. 사회주의적 사실주의는 그 근본에 있어서 형식주의(참조)나《순수 예술》의 리론과는 적대적이다. 사회주의적 사실주의는 그의 사상적 내용에 있어서 뿐만 아니라 예술적 형식에 있어서도 예술 발전에서의 질적으로 새로운 력사적 단계로 된다.

사회주의적 사실주의의 창작 방법은 예술에서의 민족적인 것과 국제주의적인 것과의 유기적 련결을 의미한다. 그것은 내용에 있어서 사회주의적이고 형식에 있어서 민족적이다. 우리의 문학은 과거의 민족적 전통들을 발전시키는 동시에 널리 선진 국가들의 경험을 섭취한다.

「자연주의」

반사실주의적인 퇴폐주의 문학의 한 조류인바, 이것은 특히 불란서에서 19세기 후반기부터 성행하기 시작하였다. 이것은 당시에 프로레타리아트를 반대하는 부르죠아지의 공격전에 있어서 철학에서의 가장한《유물론》인 실증주의와 손을 잡고 사실주의로 가장하여 예술 전선에 나섰다. 유물론을 가장한 실증주의가 사실에 있어서는 주관적 관념론에 불과한 것처럼 사실주의로 가장한 자연주의는 극단한 반(反)사실주의란 것이 판명되었다. 자연주의의 특징은 1) 객관 세계에 대한 소위 충실성, 그와 관련된 기록주의, 2) 디테일의 람용이다. 그러나 물론 이 두 가지는 동일물의 량면이다. 그들이 말하는 객관 현실에 대한 소위 충실성은 작가의 리성적 판단, 일반화를 배격하고 무감각한 거울처럼 객관 세계를 기록만 하는 것을 의미한다. 이와 같은 결과는 눈에 띠우는 모든 것을 그리며, 디테일을 위한 디테일을 그린다. 본질적, 전형적, 일반적인 것을 파악함이 없이 우연적인 것, 특수적인 것에만 자기들의 관심을 돌리고 그것을 일반적인 것, 필연적인 것으로 인정한다. 이렇게 사유가 없이 객관 세계로부터 감각을 통하여 자기에게 들어오는 모든 것을 그대로 기록하는 결과에는 그들이 말하는《객관성》은 주관주의로 떨어지며, 그 본질에 있어서 인상파(참조)에 접근한다.

자연주의는 인간을 사회적 인간으로 보지 않고 생물학적으로 보며 동물과 동일시한다. 그들은 흔히 인간의 소위 동물적 본능을 묘사하며, 긍정하며, 선전하며, 찬양한다.

박경원·이봉상, 『학생미술사』(문화교육출판사, 1953, pp.89-96)

◎ 인상파의 탄생까지

화란의 풍경화가를 거처 자연파에 와서는 과거의 어느 형식에 빠지지않고, 자연을 상대로하여 화가자신의 정신을 상당히 표현하였으며, 사실파의 크르베도 현실에서 절실히 느낀바를 묘사하였다. 또 낭만파의 거성 들라크로아는 자기가 갖이고 있는 격정(激情)을 그대로 표현하였다. 이러한 미술행동은 확실히 자기 지성, 자기의욕, 자기 감정을 표현하는데 애를 썼으나, 결국은 고전시대부터 꾸준히 지켜오던 재현의 회화의 범위를 벗어나지 못하였다. 그것이 19세기말에 들어가서는 이러한 구탈을 완전히 벗어나, 자연의 구속을 벗어나고, 역사적인 제약도 벗어나서, 비재현적(非再現的)인 미술 즉 재현을 일삼지 않는 미술이 대단한 세력으로 일어나기 시작하였다. 이것의 시작이 인상파의 운동이었고, 결국은 현대미술을 자아낸 큰 동기가 되었든 것이다.

E. 사진의 발명과 그 영향

낭만파, 자연파, 사실파가 새로운 시대를 대표한 미술문화로서 발전하고 있을 때, 다게르(Jecques Daquerre)란 사람이 1839년에 처음으로 사진을 발명하였다. 그러나 이 발명이 불충분하여 실용화되지는 못하였고, 그후 여러사람의 연구와 실험을 거처 1856년 마독쓰(Madox)에 이르러서 비로소 완성되었다.

이 사진의 발명은 그당시 회화운동에 큰 충격을 준 것이다. 예를 들면 그때 화가의 경제생활은 주로 초상화의 주문으로 유지되

어 있었으며, 그렇지 안으면 가정에 걸어 놓[p.91]을만한 풍경화의 매매로 생활의 토대가 되었든 것이다. 한편 그 외의 그림에 있어서도 일반이 좋아하는 것은, 재현의 가치를 말하는 것인데, 사진이 등장하여 그림보다도 더큰 가치를 보혀 주었으니, 화가들은 초조하여 그대로 그린다는 것은 벌서 케케 묵은것이요, 화가의 의도를 그대로 표현하여야 한다는 비재현활동이 심해지고 말었다. 이것이 즉 인상파 이후의 움지김이 되었다.

F. 인상파와 마네-(Eduard Manet) (1833~1884)

인상파의 활발한 움직임은 이러한 사진기술의 발달과 사회적인 환경에서 나온것이지만, 제일먼저 중심인물이 되어, 활동한 사람이 마네-이다. 이 운동이 어떻게 되어 발전하여 간것인가, 그 내력을 알기 위하여 마네-의 내력을 간단히 살펴 보기로 한다.

마네-는 유복한 재판관의 장남(長男)이었었다. 화가가 되려고 하였으나, 아버지의 반대로 한동한 남미항로(南米航路)의 급사(給仕)가 되어 있었다. 이때 처음으로 태양의 광선의 아름다움을 알었다고 한다.

파리에와서 어느 화가의 제자가 되었으나, 자기가 그리고 싶은 태양광선을 표현함을 극도로 반대하였으므로, 여기를 떠나고 말었다. 그후에 어느 미술상(美術商)이 경영하는 낙선(落選)화가전람회가 열리어 마네-는 「잔디위의 식사(食事)」를 출품하여, 일반에게는 많은 비난(非難)을 받었으나, 그대신 많은 청년효과들의 관심이 집중되고, 또 새로운 그림에 대한 많은 도움을 주었다. 그후로부터는 마네-를 중심으로하여 청년화가들이 모여서 「광선

을 그리는 신시대의 회화」에 대하여 토론들을 하였다. 거기에는 소설가 소라, 시인(詩人) 포-드레르 비평가 고-치에등이 모여서 격려하여 주었다. 이것이 인상파 회화운동의 원동력(原動力)이 된 것이다.

　마네-는 어느정도 인상적인 그림을 그렸고, 인상파운동의 중심인물은 되었지만, 그의 그림이 곧 인상파의 그림은 아니다. 그의 그림「잔디의 식사」,「경마」,「술집」등을 보아도 크로베의 사실주의에 영향을 많이 받아 인상파적인 화풍으로 변하여 온 것이다.

　◎ 모네-(Claude Monet) (1840~1926)와 색채표현(色彩表現)

　모네-는 인상파 독특한 색채분할(色彩分割)과 묘사기술을 발견하였고, 또 일평생을 이러한 표현법으로 일관하였다. 이 화가야말로 인상파회화를 창조(創造)한 지도자요, 주인공이라고 할 수 있다. 그러나 대외적으로 인상파라는 칭호(稱呼)를 받게까지 된 것은 1874년 미술가 무명회(無名會), 전람회에 출품한「일출의 인상」이 큰 물의(物議)를 이르켜서 인상파라고 이름지어진 것이다.

　여기서 인상파의 독특한 이론을 보면 온갖 자연물에는 결코 고유(고유)한 색이라는 것은 없다. 꽃은 빨갛다. 나무는 푸르다 하는 것은 개념에 지나지않고 태양의 위치에 따라서는 그꽃이 보라색으로 변하는수도 있고, 나무는 회색으로 보히는수도 있다. 이것이 왜 그러냐하면, 모든 것은 태양광선의 양과 각도로서 그물체의 색이 변하기 때문이다. 그러니까 우리가 묘사할때에는 태양의 칠색(七色)을 기준으로하여, 이 색을 원색 그대로 병렬(竝列), 배치(配置)하여 묘사함이 온당한 것이다. 간단히 말하면 이상과같

은 이유가 인상파의 과학적인 근거라고 할 수 있다. 그런고로 인상파는 대개가 병열식 점묘(點描)이요, 또 원색을 그대로 사용하고 있는 것이다.

이 인상파의 주류(主流)를 걷고있는 화가가 여럿이 있는데 그중에서도 피사로(Pisarro) (1830~1903)와 시슬레이(Sisley) (1839~1899)가 훌륭한 작품을 내었다.

그 외에도 드가(Degas) (1834~1917) 세간치니(1859~1899) 같은 화가가 있었는데, 드가는 그 주제(主題)가 대개 무용하는 여자이었으며, 또 그내용이 비애(悲哀)를 주는 것이 되어 양기에 넘치는 인상파와 좀 다른데가 있다. 그러나 색채의 표현이 후기에 있어, 점점 인상파에 가까워졌음은 그림에서 볼 수 있다. 세간치니-는 직접 불란서 인상파와 같이 행동한 것은 아니나 알프스(Alps)산록(山麓)에서 외광을 사랑하며, 산록풍경, 주민(住民), 가축(家畜)등을 그려서 오히려 인상파보다도 훌륭한 작품을 내었다. 이것으로 후세의 사람이 그 화가를 인상파라고 부르게 되었다.

G. 후기인상파와 세잔느(Paul Cezanne) (1839~1906)

인상파의 공로로서 제일큰 것은 색에대한 연구와, 채색의 과학적 표현이었다. 그러므로 인상파는 감각적인 예술의 범위에서 조곰도 벗어나지 못하였다. 여기에 예술로서의 큰 결함을 갖게 되었다.

간단히 말하자면, 인상파는 그네들이 눈이라는 「렌즈」를 통하여 외계의 물상을 수동적(受動的)으로 「칸버쓰」 위에다 그린것에

불과한것이요, 결국은 핀트를 덜 맞친 사진과 다름이 없다고 할 수 있다.

인상파 회화에는 화가의 능동적(能動的)인 힘 즉 의지(意志)와 정신이 움직일 여지가 없었다. 여기에 불만을 갖인 것이 후기인상파의 움직임이었다.

「예술은 결국에있어 인간(人間)의 표현이요, 개개인간의 개성(個性)의 표현이며, 그 개성이 지니고 있는 의지(意志)와 정신의 적극적인 표현이다.」라고 하는 것이 후기인상파의 그림이 말해주는 것이다. 후기인상파 화가들은 인상파시대와는 달리 그의 주의 주장을 말하지 않았고, 묵묵히 그림으로서 말하였을 따름이다.

세잔느는 불우한 환경에 있으면서도, 자기의 주장과 정렬을 버리지 않고 열심히 행동하여갔다. 그의 작품 여러개의 풍경은 그 주제(主題)는 평범(平凡)한것이며, 선배들이 많이 취급하여 오든 것이나, 거기에는 세잔느가 찾는 환희, 세잔느에게 보이는 색조(色調)와 형상(形相)이 있다. 또 세잔느만이 느낄수 있는 분위기(雰圍氣)가 있다. 이것이 후기인상파의 의지와 정신의 표현이며, 순수회화의 중요한 요소인 것이다.

세잔느는 인물에 있어서나, 정물에 있어서나, 그 주제중에 있는 엄연한 정신을 그리기 위하여서는 사과의 색을 흙색으로도하고, 사람의 얼골을 괴상하리만치 적게도 하였다. 그러나 우리가 이 화가의 그림을 오래 보고 있으면, 그런 부분의 문제는 보히지 않고, 화면 전체에서 오는 세잔느의 정신을 느낄수 있다.

◎ 고우간(Paul Gauguin)(1848~1903)

우리가 세잔느의 작품에서 그의 정신을 느끼는거와, 마찬가지로 고우간의 원시적인 이상향을 그린 허다한 작품에서는 문명의 허식을 싫어하는 정신을 볼 수 있는 것이다.

◎ 고구(Vincent Van Gogh)(1853~1903)의 광렬(狂熱)

고구는 그시대의 천재이고, 그시대였기 때문에 천재를 발휘할 수 있었다. 고구의 정렬은 후기인상파를 상징하였고, 또 이 시대의 예술을 장식한 화가이다. 그의 작품「해바라기」,「오리부의 발」등 어느것에서나 불타는 정렬을 그대로 표현하였으며, 환희와 울적한 심경을 그림에 다 토해놓고 말았다. 이러한 광렬(狂熱)의 화가, 천재의 화가의 생애(生涯)도 역시 그림과 같은 길을 밟었다. 그는 33세때 비로소 화가의 생활이 시작되었고, 5년후에는 권총 자살로 세상을 떠나고 말았다. 이런 짧은 시일에 수많은 작품이 있고, 그 어느 작품에서나 고구의 정렬은 뭉처있는 것이다. 찬연한 색, 강렬한 광채, 이것은 고구의 태양과 같은 힘과 감정을 말해주는 것이다. 그의 그림을 다시 한번 볼 때, 구도(構圖)도 무시하고, 형상도 생각없고, 또 원근도 없었다. 그러나 고구의 구도에나, 형상에나, 절대로 부자연한 것을 느끼지 않으며, 무리한 점도 느끼지 않는다. 다만 이렇게 느끼는때와, 보히는때가 우리에게도 있는 것을 느낀다.

◎ 루노알(Auguest Renoir)(1841~1919)

이 화가의 작품이 초기에 있어서는 인상파에 가까웠고, 또 모

네-나 피사로와도 같은시대의 사람이다. 그러나 후기에 와서는 나체화를 보나, 풍경화를 보나, 완전히 루노알의 독특한 품이 있고, 부드러운 공기가 충만하여 보인다.

◎ 룻소-(Henri Rousseau) (1844~1910)

여기서 잊어서는 안될 화가 룻소-는 같은 시대에있어 독특한 존재이다. 그 그림은 유치하기도 하고, 또 괴이하기도 하[p.97]여 쉽게 그림을 이해하기 어려우나, 그는 순진무구(純眞無垢)한 동화(童話)의 세계에서 놀고, 또 자신이 그런 성신과 성격이므로, 이러한 환상(幻想)의 세계, 꿈의 세계가 우러 나왔으며, 표현할수 있었던 것이다. 이러한 룻소-의 정신이 초현실파(超現實派) 발생에 관계가 있는 것을 잊어서는 안될 것이다.

김창석, 「인상파를 둘러싸고」(『조선미술』, 1957. 2, pp.38-43)

조선 로동당 제3차 대회의 력사적인 결정들과 당 중앙 위원회 12월 전원 회의의 결정 정신을 높이 받들고 오늘 우리의 영웅적 인민은 공장에서 탄광에서 농촌에서 증산과 절약의 불'꽃을 우렁차게 울리고 있다. 위대한 잔망을 가슴 속에 담'북 안고 엄숙한 실천적 투쟁에 총궐기한 슬기로운 평화적 건설자들의 불멸의 형상을 창조하면서 그들을 사회주의적 리상을 위한 열렬한 투사로서 교양하여야 할 영예로운 과업이 우리 미술가들 앞에 제기되고 있다.

지난날 우리 미술이 달성한 성과들은 자못 크다. 그러나 이 성과들에 대하여 자과 자찬할 필요도 없으며 또한 그럴 때도 아니다. 우리들은 겸손하게 아직도 우리 작품들 속에 내포되어 있는 부족점들을 탐구하여 꾸준히 시정하는 방향에서 자기들의 로력을 아끼지 말아야 할 것이다. 기실 우리 미술이 내포하고 있는 결함들은 심미한바 그것은 작년 말에 개최되었던 소품 전람회를 통하여 여실히 폭로되였던 것이다. 이 전람회는 영웅적 현실에 대한 우리들의 관조적 태도와 사상 주체적 선택에서부터 예술적 형식의 숙련에 이르기 까지의 창작적 안일성을 웅변적으로 표명해 주었었다.

사회주의 레알리즘은 우리의 벅찬 현실 속에서 자기의 보람찬 로동과 투쟁을 거쳐 나날이 발전하여가며 단련되어 가는 우리 인민들의 숭고한 정신적 면모들을 새롭고 아름다운 예술적 형식에 재현할 것을 요구한다. 따라서 생활에 대한 피동적이며 관조주의

적 태도나 예술적 기능을 제고시킴에 있어서 표현되는 창작적 안일성은 사회주의 레알리즘의 정신에 완전히 대치된다. 사회주의 사실주의의 미학이 요구하는 그런 높은 수준으로 우리의 미술을 끌어 올리기 위해서는 무엇이 필요한가?

사회주의 레알리즘 미술은 그 본성으로 보아 자기의 완전한 새로운 질적 특성을 갖게된다. 이 혁신성은 결국에 가서 생활의 새로운 질적 내용을 그에 알맞은 예술적 형식을 통하여 반영한다는 사실로써 설명되는 것이다.

그러나 그렇다고 해서 사회주의 레알리즘 미술의 이 혁신성이 허공에서 떨어져 내려온 것도 아니며 빈 터전에서 불쑥 솟아오른 것도 물론 아니다. 반대로 이 혁신성은 전통에 그 뿌리를 깊이 박고 있다. 인류가 쌓아 올린 유구한 미술 유산의 합법칙적인 계승이 없이는 혁신성이란 있을 수도 없는 것이니 이런 의미에서 사회주의 레알리즘 미술은 가장 혁신적이면서도 가장 전통적인 미술인 것이다.

예술에 있어서의 진실한 혁신은 단순한 혁신을 위한 혁신인 것이 아니라 바로 빛나는 전통의 창조적인 발전이다. 과거의 우수한 미술 유산을 계승하면서 사회주의 레알리즘 미술은 무엇 보다도 먼저 사실주의적 전통에 의거하게 되며 그것을 우선적으로 섭취한다. 이것은 철칙이며 따라서 이에 대한 이론(異論)은 있을 수가 없다. 허나 전통을 사실주의에만 국한시킬 수 없으며 더욱이나 교조주의 적으로 리해된 사실주의의 전통에 대하여서 만이 주장한다는 것은 전적으로 그릇된 소위이다.

우리 미술의 가일층의 질적 비약을 기하기 위해서는 과거 미

술 유산중 우리들이 반드시 계승해야 할 진정으로 훌륭한 전통에 대한 정확한 리해가 요구된다. 최근 우리 미술가들 사이에서 인상파에 대한 관심이 점차로 높아져 가고 있음은 다름 아닌 이 지향의 표현일 것이다. 인상파란 무엇인가? 인상파는 사실주의냐 반사실주의냐! 인상파에서 배울 것이 있는가 없는가? 이렇게 하나의 의문은 다른 새로운 의문들을 불러 일으키면서 우리들의 두뇌를 번민케 한다. 이 모든 문제들에 대한 정확한 해명이 없이는 사회주의 레알리즘 미술의 순결성을 고수할 수도 없으며 또한 그 발전도 생각할 수 없으므로 이의 해결은 시급한 시간을 요한다. 인상파에 관한 문제는 맑스주의 미학자들과 예술 리론가들의 가장 열렬한 론쟁을 환기시킨 복잡한 문제중의 하나이다. 이 문제의 해결을 기하기 위한 사업에도 쏘베트 학자들이 경주한 노력도 크며 그 업적도 또한 많다. 그러나 현재에 이르기 까지 그들 사이에도 완전한 견해상 일치는 보지 못하고 있다. 인상파를 리해하는데서 호상 정 반대되는 량 극단이 표현되고 있는데 그 실정을 소개하면 다음과 같다.

인상파는 부르죠아적 퇴페 예술의 한 조류로서 그 전통을 계승하는 것은 부당하다고 주장하는 리론이 종래에 지배적인 위치를 차지하게 되었었는데 이 견해는 쏘베트 대 백과 사전에서 대표적으로 표명되였었다. 여기에서는 인상파에 대하여 다음과 같이 씌여져 있다.《인상파는 부르죠아 문화의 붕괴의 시초로써 또한 진보적인 민족적 전통으로부터의 리탈에서 오는 결과로서 19세기 후반기에 발생한 부르죠아 예술에서의 퇴페적인 조류이다. 인상파의 제창자들은 무사상적이며 반인민적인 예술을 위한 예

술의 강령을 들고 출현하였다. 그들은 객관적 현실의 진실한 반영을 거절하면서 예술가는 다만 리성의 검열과 일반화와 전형화에서 자유로운 자기의 첫 주관주의적 감각과 순간적인 인상을 표현하여야만 된다고 주장하였다. 이와 같은 주관적이며 관념론적인 인상파의 기초는 신칸트파, 마히즘과 같은 인식의 객관성과 진실성을 부정하며 지각을 현실에서, 리성을 감각에서 리탈시키는 당 시대의 철학상에서의 관념론적 류파들의 원칙들과 상통한다. 인상파의 제창자들은 사회적 투쟁에의 자기들의 참가를 거부하였는바 그들의 예술은 본질적으로 부르죠아적인 것이였다. 그들은 예리한 사회적 모순들을 기피하였으며 때로 부르죠아적 현실을 시화하면서 생활에서 리탈되여 가냘픈 감각과 섬세한 체험의 세계에러 빠져들어 갔다… 일부 예술 리론가들과 미술가들은 인상파에 대하여 무비판적으로 대하면서 인상파적 방법이 부분적으로나마 쏘베트 예술에 적용될 수 있다는 듯이 주장하고 있으나 인상파는 더 말할 나위도 없이 사회주의 레알리즘에 적대되는 형식주의의 최종적 음페지이며 부르죠아적인 탐미주의적, 자연주의적 경향성의 표현이다》. 이 견해의 지지자들은 레닌의 로작들을 비롯하여 쁘레하노브, 스따쏘브, 메링그, 레삔등의 인용문들을 사용하면서 자기들의 리론을 합리화시키고 있다. 그러나 최근 제1차 쏘베트 미술가 대회를 앞두고 벌어진 론쟁 과정에서 인상파에 대한 새로운 견해가 형성되였었는데 이에 의하면 인상파는 사실주의 조류이며 따라서 그 전통을 응당 계승하여야 한다는 것이다.

이고리, 그라바리는 이에 있어서 대표적인 인물인데 그는 "회

화에 대한 소감"이라는 자기의 론문에서 인상파에 대하여 쓰기를 《19세기 회화에 있어서의 하나의 예술적 현상으로써 인상파는 무엇이며 왜 70년대 80년대 세계 미술에 대한 그의 영향은 그렇게도 모든 나라들에서 컸으며 지배적이 였던가! …그들은(인상파 화가들-저자주)자기들을 순수한 사실주의자들로써 간주하였으며 당 시때의 들끓는 생활을 묘사하면서 실제에 있어서 또한 그러하였던 것이다.》

이고리, 그라바리는 인상파 화가들이 사실주의자들이 였다는 것을 증명하기 위해서 그들이 생활과 자연속에 깊이 침투하였으며 조형 예술의 가능성들과 회화의 령역을 확장하여 그 이전에는 볼 수 없었던 눈부신 태양 광선을 사실주의적으로 훌륭하게 묘사하였다는 공적을 인증하면서 인상파의 전통을 계승할데 대한 필요성을 력설하였다. 그는 쎄로브와 레비딴의 작품들에서부터 인상파의 긍정적인 영향을 찾고 있다.

《19세기 말과 20세기 초기의 서구라파 대가들이 달성한 우수한 성과들을 무시해서는 안된다. 특히 색채와 구도 그리고 형상 창조 방법들의 분야에서 그들이 지향한 탐구들에 대하여 관심을 가진다는 것은 유익한 일이다.》-이렇게 상기 론문의 필자는 인상파 미술의 전통에 대하여 강조하였다. 인상파에 대한 이와 류사한 립장을 우리들은 또한 평론가 기넵스끼에게서도 찾게 되는데 그는《대회 전야》라는 자기의 토론에서 인상파 미술에 대하여 허무적인 태도를 설교해온 아·게라시모브의 활동을 다음과 같이 비판하였다.《새로운 쏘베트 로씨야 민족 화파의 형성 및 발전의 분야에 있어서도 우리 예술 생활의 다른 분야들에 있어서와 마찬가

지로 아·게라시모브의 활동에서 부정적 결과들이 존재한다. 그들에 의하여 우리 미술이 입은 손실은 참으로 전면적인 것이다. 서구라파 미술 특히는 인상파에 대하여 무시하는 심히 행정화된 자기 방법들을 통하여 그들은 그들에 의하여 전도된 립장에 대한 미술과 대중으로부터의 크나큰 불만과 불신임을 야기시켰다.》 (방점은필자)

우에서 말해 온 것에서 우리들은 인상파에 대하여 과연 어떠한 결론을 지어야 할 것인가? 맑스-레닌주의 미학은 모든 예술 현상들을 추상적으로가 아니라 력사적 구체성에서 분석적으로 연구하여야 한다는 것을 우리들에게 가르치고 있다. 이 요구에 충실하자면 우리들은 우선 인상파에 대한 구체적 분석으로부터 출발하여야 할 것이다. 주지하는 바와 같이 1874년 크로드, 모네가 《인상》이라는 화폭을 전람회에 출품한 것을 계기로 하여 순수한 불란서적 화파로서 형성 되었던 한개 조류가 인상파로 불리워지게 되었다. 당시 불란서에서는 파리 콤뮨이 실패에 돌아간 직후로서 사실주의적 예술에로의 호소는 많은 점에서 자기의 의의를 상실하게 되였었다. 미술 분야에서도 19세기 중엽과 같은 정치 사회적 투쟁에서의 그의 전투적 역할이 감소되였다. 그리하여 끄루베와 같은 대가도 60년대 70년대에 이르러서는 심각한 사회적 주제로부터 리탈하여 풍경화, 정물화에 자기의 활동을 국한 시키게끔 되었다. 그러나 이것은 제 3 공화국 시기의 불란서에서 계급 투쟁이 약화되였다거나 또한 그 투쟁이 예술 활동에 전혀 반영되지 않았다는 것을 의미하지 않는다.

반대로 미술 분야에서의 각이한 류파들 간의 투쟁은 더욱 격

럴히 진행되게 되었다. 그중 한 조류로써 크로드, 모네의《인상》에서 출발한 인상파는 에드아르드, 마네의 창작들에서 벌써 자기의 직접적인 선구자를 갖게 되었다. 에드아르드, 마네(1832-1883)는 그 자신의 말대로 자기 시대의 인간으로 될 것을 희망하면서 예술에서의 새로운 혁신을 시도하였었다. 그는 약동하는 생활과 자연 속에 깊이 파고 들어갈 것을 열렬히 희망하여 자기의 선생인 꾸쮸르의 아토리에를 뛰쳐 나왔다.

마네는《풀우에서의 아침식사》,《오림피야》,《라쮸일리 아버지한테서》등의 대표적인 작품들을 창작하였는바 그는 이 그림들을 통하여 새로운 미술적 리상을 선포하였다. 마네는 자기의 그림들에서 주로 부르죠아 사회의 현실을 우연적인 생활상 에피소드들에서 묘사하였다. 때문에 그의 화폭들에서 우리들은 도미에의 심오한 사상성도 꾸루베의 대담성도 엿볼 수가 없다. 마네의 특징은 바로 그가 빛갈을 가장 중요한 표현 수단으로써 사용하였다는 점에 귀착된다. 그는 19세기의 다른 화가들이 알지 못하였던 그런 강하고, 밝고, 깨끗한 색깔을 풍부하게 리용하였다. 에드아르드, 마네를 시초점으로 하여 회화 분야에서 형성된 새로운 예술적 조류는 상기 크로드, 모네를 비롯한 젊은 세대에 속하는 화가들의 창작에서 그 완전한 표현을 보게 되었다. 이 젊은 화가들은 파리에 있는 게르브아라는 다방에서 자조 상종하면서 하나의 우의적 단체를 조직하였고 언제나 함께 전람회들에 출품하게 되었다.

데가(1834-1917)는 그중의 한사람으로써 자기의 전 생애를 바렛트 극장의 생활을 묘사하는 일에 바치었다. 그는《세탁하는

두 녀인》과 같은 작품에서 파리 빈민의 풍속을 묘사하였는데 이런 의미에서 우리들은 도미에의 전통을 조금이나마 찾아볼 수가 있다. 그러나 데가는 도미에와 같이 근로하는 사람들에게 깊은 동정을 표시하지 않았다. 그의 작품들에는 당대 사회 생활의 본질적인 측면들은 반영되지 않았으니 그는 사람들을 묘사하면서도 그들의 내면 세계에 대해서는 아무러한 관심도 가지지 않았고 다만 육체적인 운동을 포착하는데에 불과하였다. 데가의 창작을 관통하고 있는 그의 특징은 바로 이 화가가 순간적인 움직임을 섬세하게 캣취하는 숙련을 가지고 있었다는 점에 있다.

인상파의 열렬한 지지자이며 가장 뚜렷한 대표자는《인상》의 작자 크로드, 모네(1840-1926)이다. 그는 풍경화가로서 자기의 명성을 일찍이 전 세계에 떨쳤다. 자연에서 그를 매혹케한 것은 무엇보다도 먼저 태양이며 그 광선의 다종 다양한 반사였다. 태양 광선의 섬세한 묘사에 있어서 모네의 임의의 작품은 에드아르드, 마네의 전체 창작을 훨씬 능가하고 남음이 있다. 모네의 화폭에 바르비존 화가들이나 에드아르드. 마네의 작품들을 비교하면 후자는 너무나도 우리들에게 침울한 감을 야기시키게 되며 그 색조의 단순성을 감득케 한다. 모네의 후기 작품들에서는 초기와 같은 자연에 대한 생생한 감각도 시적인 참신성도 우리들은 찾아볼 수가 없다. 모네는 점차적으로 자연에 대한 주관주의적 관조자로 전락되어 버렸다.

시스레이(1839-1899)와 피싸로(1830-1903)는 인상파 화가들 중에서 특기할 만한 풍경화가들 이다. 전자는 코로의 모범을 따라 자기의 풍경화들에 섬세한 시적 감흥을 부여한 것으로써 특

징적이며 후자는 모네에서 구별되어 밝은 광선을 묘사하면서도 동시에 물체의 형태를 정확히 사생하였다는 점에서 특징적이다. 인상파의 거장이며 19세기 미술의 탁월한 대가의 한사람은 레누아르(1841-1919)이다. 그는 일생동안 무서운 류마치즘으로 고민하면서도《자신을 만족시키기 위하여》손에서 붓을 놓지 않고 창작 활동을 꾸준히 계속해 왔다. 다른 인상파 화가들에서 구별되어 레누아르는 녀성들과 어린이들과 화초를 자기의 가장 사랑하는 쩨마로 선택하였었다. 그러나 그의 창작에서 우리들은 깊은 체험도 심각한 창작적 사색도 찾아낼 수 없다. 그는 자기 자신에 대하여 이렇게 말하였다.《그림을 그릴 때 나는 동물이 되고저 한다》. 현실에 대한 이와 같은 태도는 그의 예술을 왜소화 시켰다. 레누아르가 창작한 초상화들은 육감적이며 거기에는 적지않은 싸론적 취미의 흔적이 발로되고 있다.

에드아르드, 마네, 크로드, 모네, 데가, 피싸로, 시스레이, 레누아르의 창작을 통하여 새로운 예술적 조류로서의 인상파가 확립되게 되었다. 이 시기는 19세기 70년대이며 이때에 또한 인상파 화가들의 출충한 화폭들이 창작되였던 것이다. 그러나 그후 부르죠아 문화의 전반적 붕괴의 영향하에 인상파도 일로 쇠퇴의 길을 걷지 않으면 안되였다. 회화분야에서는 장식적 측면이 제 1푸랜에 나서게 되었는데 이것은 결국 화가들을 현실로부터 주관주의적인 체험의 세계에로 인도하여 갔다. 이와 같은 상징주의에로의 변화 과정에서 봔, 고호와 고갼은 특출한 위치를 차지하고 있다. 그리하여 인상파는 자체 발전의 제2단계에 들어서게 되었다. 봔, 고호(1853-1890)는 요절의 시인 아르뚜르 렘보를 련상시키는 화

가로서 자기의 짧은 생애를 예술에 대한 불타는 애정으로 끝마친 불쌍한 재사였다. 그는 자기를 둘러 싸고 있는 세계의 모든 현상들을 자기의 묘사 대상으로 삼았는데 그 대표작은《비-나린 뒤》이다. 고호는 자연을 마치나 최대 급행렬차의 창문을 통하여 보는 듯이 묘사하는 것으로서 특징적이며 따라 인상파의 기타 화가들에서 구별되며 그의 그림들은 지나친 불안감을 환기시킨다. 고갼(1848-1903)의 생애도 그의 친우인 고호와 마찬가지로 분망한 것이 였는데 삶의 태반을 그는 태평양 섬들에서 보내였다. 동방적인 에크조찌까에 가득 찬 고갼의 풍경화들에서는 앙상한 나무들과 울부짖는 짐승들이 병적인 흥분상태에서 묘사되고 있다. 그의 그림들은 자연의 부동 상태를 전달하고 있어 고갼 자신도 이에 관하여《동물과 식물의 생활에 대한 인간 생활의 조화를 전달하면서 대지의 목소리에 더 많은 자리를 주고자 하였을 뿐이라고》말하고 있다.

80년대에 들어서면서 인상파는 획기적인 인정을 받게 되었으나 바로 이 시기에 인상파의 생활적 기초는 완전히 훼손되게 되였다. 일생을 고독과 번민과 노력속에 보낸 세잔누는 이 시기의 대표적 화가였다. 세잔누(1837-1906)는 수많은 정물화들과 초상화들을 창작하였는바 여기에서 그는 예술의 사상적 내용을 전혀 무시하였으며 그 대신 면과 색채의 조화를 기하기 위한 형식적 탐구에만 몰두하였었다. 그가 묘사한 물체들은 자체의 형태를 완전히 잃고 있어 그림의 예술적 가치도 따라서 자연히 저하되지 않으면 안되게 되었다. 세잔누를 분기점으로 하여 그후에 활동한 무수한 인상파의 추종자들은 사실주의 전통과는 절연하고 완전

한 퇴폐와 몰락의 진흙탕속에 빠져 들어가고 말았다. 그들은 예술을 위한 예술의 미명밑에 숨어서 부르죠아 계급의 리익을 옹호하는 자기들의 반인민적 립장을 고수하여 왔으며 오늘도 고수하고 있는 것이다. 생활에서의 전면적인 리탈로 특징지어 지는 후기 인상파를 우리들은 초기 인상파에서 구분할줄 알아야 하며 그 량자간의 차이를 옳게 밝힐줄 알아야 한다. 마네, 데가, 모네, 레누아르의 작품들에서는 아직도 생활에 대한 묘사를 보게 되는데 이 점은 바로 그들의 긍정적 측면으로 될 수 있을 것이다. 이것이 그들을 후기 인상파에서 구별되게 하는 차이점이다.

그러나 이 량자간의 차이는 절대적인 것은 아니며 어디까지나 상대적인 것에 지나지 않는다. 방법으로서의 인상파를 세밀히 고찰하게 되면 그들간에는 엄연히 원칙적인 미학상 공통점들이 존재한다는 사실을 우리들은 손쉽게 알아 낼 수가 있다. 인상파의 화폭들에서는 그들의 특이한 색채적 조화가 우선 관객의 첫 눈에 띠인다. 인상파적 채색의 방법은 현실에 대한 새로운 태도에서 산생된 혁신이라고 말하지 않을 수 없다. 그들은 태양 광선의 부단한 변화에 자기들의 주목을 돌렸으며 그 미묘한 움직임을 화폭에 정확하게 전달하려고 시도하였었다.

온갖 변화되는 현상들을 재현하려는 인상파 화가들의 지향은 자연과 인간 생활의 운동에 대한 그들의 개인적인 체험과 인상을 전달하고저 하는 요구와 긴밀히 련관되여 있다. 인상파는 순간적인 것을 고착시키는 예술을 높은 수준에 도달케 함으로써 일정한 업적을 세계 미술사상에 수립하였던 것이다. 직접적인 시각적 지각이 인상파 화가들의 출발점으로 되여있어 그들의 작품을 리해

하기 위해서는 관중의 적지 않은 노력이 필요하게 된다. 가까운 거리에서 인상파 화가들의 화폭을 감상할 진대 이에 익숙지 못한 관객에게는 애매하고 무질서한 몽롱감 밖에 더는 환기되지 않는다. 오직 원거리에서 보았을 때만이 작품속에 묘사된 이러저러한 사물들을 분별할수 있게 되니 이런 의미에서 관객들 자신도 작자와 함께 예술적 형상의 창조 과정에 참여한다고 말할수 있을 것이다.

순간적인 것에 대한 직접적인 시각적 지각에 중점을 둠으로 해서 인상파 화가들의 작품은 균형을 상실한 미완성감을 주게 된다. 현지에서의 에쮸드를 지나치게 주장하는 나머지 결국 이 미완선품들이 제작실에서 완료되여야 할 그림을 대치해 버린다. 여기에 인상파가 내포하는 약한 고리의 하나가 있는 것이다. 인상파 화가들은 자기들의 활동 분야를 확대시킬 것을 넘원하여 풍경화, 정물화에 많은 관심을 돌렸는데 이 령역에서 그들은 물론 일정한 성과들을 거두었다. 그러나 그 대신 다른 쟌르의 발전이 정지되게 되어 처음에는 력사화가 명멸하였으며 점차적으로는 풍속화, 인물화도 축소되여 결과에 가서는 기념비적인 화폭들이 거의 창작되지 못하였었다. 풍경화 분야에서도 후기 인상파 화가들은 초창기의 시적 흥취를 상실하고 점차 주관주의적 체험의 토로에로 전락되여 갔다.

인상파가 사실주의냐 반사실주의냐 하는 의문을 풀자면 우리들은 마땅히 창작 방법으로서의 인상파의 미학적 제 원칙들에서 출발하여 문제를 연구하여야만 할 것이다. 그런데 먼저 사실주의와 반사실주의에 대한 개념을 정확히 할 필요가 있다. 사실주의라

는 술어는 19세기 초엽에 발생하였는데 아직까지도 이에 대한 엥겔스의 고전적인 규정이 있음에도 불구하고 그 리해가 미학자들과 예술 리론가들 사이에서 혼돈되고 있다. 혹자들은 고대 희랍의 예술에서도 심지어는 애급과 중국의 고대화에서도 사실주의를 찾고 있는 형편이다. 그러나 사실주의적 경향성과 사실주의 그 자체를 혼돈시해서는 안된다. 창작 방법으로서의 사실주의는 오직 루네쌍스에 와서 비로소 확고 부동하게 정초 지어졌다. 때문에 미술에 있어서의 사실주의적 방법의 형성도 다윈치, 라파엘, 미께란제로의 위해한 천재적 창작을 통하여 이루어졌으며 렘보란트에서 대성되었다고 보아야 한다. 반사실주의는 사실주의에 적대되는 방법으로써 세계의 예술 발전사는 이 두 기본적인 창작 방법의 구체적 력사적 제약성의 표현인 각종 류파들과 조류들간의 투쟁 과정인 것이다. 사실주의와 반사실주의에 대한 이와 같은 관점에서 인상파를 고찰하였을 때 과연 그것을 어디에 소속시켜야만 할 것인가?

인상파는 19세기 미술에서 단일적인 예술적 현상은 아니였으며 그와 병향하여 보수적인 싸론적 미술이 오래'동안 존속되여 왔었다. 혁신의 구호를 들고 싸론적 미술의 진부성을 반대하여 투쟁하는 과정에서 탄생하였다는 점에서 인상파는 진보적 역할을 수행하였다. 그러나 이 업적만으로써 인상파를 사실주의적 방법에 립각한 조류라고 규정할 수는 도저히 없다. 인간의 생활과 자연에 대하여 외면하지 않았으며 반대로 그것들을 화폭에 생산하게 묘사하였다는 사실로써 인상파를 사실주의적 방법이라고 단정하는 견해에도 우리들은 전적으로 찬동할 수가 없다. 두말할 나

위도 없이 초기 인상파 화가들의 작품에는 인물의 형상도 자연 풍경도 묘사되어 있었다는 것은 반박할 수 없는 엄연한 사실임에 틀림이 없다. 이런 의미에서 그들은 사실주의의 전통과 절연하지 않았으며 그 테두리안에 머물러 있었다고 볼 수 있다.

그러나 이 경우에 있어서도 그들은 엥겔스가 규정한 사실주의의 정신에 완전 무결하게 합치되지는 않는다. 디테일의 정확성 외에 전형적 환경에서의 전형적인 성격의 묘사를 의미한다고 한 사실주의에 대한 엥겔스의 정의는 널리 알려져 있는바 이는 복잡다단한 사회 생활의 제 현상들 속에서 그 본질적인 측면을 포착하여야 한다는 것을 가르친다. 유감스럽게도 인상파 화가들은 자기들의 가장 우수한 작품에서도 높은 전형화에 도달하지 못하였다. 사실주의는 전형적 성격을 선진적인 사회적 사상과 리상의 견지에서 창조할 것을 또한 요구하는 법이다. 도미에와 꾸루베는 부르쥬아 사회의 부패상을 신랄하게 비판 폭로함으로써 위대한 사실주의 화가의 명성을 떨칠 수 있었으나 인상파 화가들은 이 점에서 훨씬 락후하였을 뿐만 아니라 미술에서의 선진적인 사상성을 거부하기까지 하였던 것이다.

인상파 화가들은 사상적 내용을 거세하면서 예술적 형식에 있어서의 혁신만을 시도하였을 뿐이다. 그 결과 그들은 내용과 형식의 불일치를 초래케 하였으며 끝내 해결할 수 없는 자아 모순에 빠지고 말았다. 형식상에서의 어떠한 탁월한 혁신도 사상적 빈곤성을 대치할 수 없다는 사실을 우리들은 똑똑히 알고 있다. 상술한 것을 총화하면 인상파는 비록 그 초창기에 있어서 사실주의적 전통에서 완전히 리탈되지 않았지만 총체적으로 보았을 때 그

것은 반사실주의적 방법에 의거하고 있는 하나의 미술상의 예술적 조류에 지나지 않는다는 결론에 스스로 이르게 된다. 인상파가 총체적 의미에서 반사실주의에 속한다고 주장하면서 우리는 결코 거기에서는 아무 것도 배울 것이 없다고 말하지 않는다. 속학적 미학자들은 철학상에서의 유물론과 관념론에 관한 개념을 기계적으로 예술에 도입하면서 반사실주의는 항시 반동적 계급들의 리익을 옹호하여 온 퇴폐적이며 보수적인 방법이여서 거기에서는 하등의 전통도 계승할 것이 없다고 단정해 버린다. 이는 근본적인 리론적 착오로써 진정한 맑스-레닌주의 미학과는 아무런 관계도 없는 황당한 잠꼬대인 것이다.

반사실주의적인 예술이 언제나 반동계급에게 복무한 것은 아니며 적지 않은 경우에 있어서 그것은 사회의 진보적 계층들의 지향을 대표하기도 하였다. 불란서 19세기 미술에서는 도라구루아의 랑만주의적 화폭들이 그의 전형적인 실례로 될 수 있다. 사회주의 레알리즘 미술은 인상파에서 사상적 내용을 계승받을 것은 없다. 우리들은 훌륭한 사실주의 미술의 전통에서 우수한 정신적 유산을 물려 받는 것이며 또 응당 그래야만 하는 것이다. 그러나 그렇다고 해서 우리의 미술 유산의 보물고에서 인상파를 제외해서는 절대로 안된다. 인상파에서 우리들이 계승해야 할 점들은 주로 그 형식적 요소들인데 색체, 구도 분야에서 그들이 쟁취한 거대한 성과들은 우리 미수의 쟌르와 형식의 다양성을 위하여 긍정적으로 복무할 수 있을 것이다. 예술적 수법들과 표현 수단들은 오래인 력사적 산물로서 폭발적인 비약도 혁명도 요구치 않는다. 다만 각이한 계급들이 그에 무관심하지 않아 자기네의 리해 관계

에서 그를 리용할 뿐이다. 그러므로 사회주의적 내용을 표현하기 위하여 우리들이 인상파의 형식적 요소들을 리용한다는 것은 가장 합법칙적인 행동이며 이에 대하여 무시와 경멸의 태도를 취할 필요는 전혀 없는 것이다.

사회주의 레알리즘 미술의 발전을 위하여 우리들은 과거의 문화 유산에 대하여서 옹색할 수는 없으며 정확한 비판적 립장에 튼튼히 의거하면서 그중 우리에게 유익한 모든 것을 대담히 계승 섭취하여야 한다.

《……이것으로써 나는 인상파에서 아무러한 좋은 것도 보지 않는다고 말하고 싶지는 않다. 전혀 그렇지 않다! 나는 인상파가 도달한 결과들 중에서 많은 점을 불성공이라고 간주하나 그들이 제기한 기술상 문제들은 과소 평가할 수 없는 가치를 보유한다고 생각한다. 광선 효과에 대한 주의 깊은 태도는 자연이 인간에게 주는 향락감의 축적을 심화시킨다.《미래의 사회》에서는 자연이 인간에게 있어 아마 지금보다 훨씬 더 귀중하게 될 터이므로 인상파가 때로 실패를 거듭하기는 하나 이 사회에 유익하게 일하고 있다는 것을 인정하지 않으면 안될 것이다. …인상파의 무사상성은 그의 첫째가는 죄악인 바 이 결과로써 인상파는 카리추아와 흡사한 것으로 되었으며 또한 이 죄악은 인상파가 회화에서 심각한 변혁을 일으키는 것을 완전히 불가능케 하였다》-이렇게 인상파에 관해서 쁘레하노브는 1905년에 썼었는데 이 격동적인 구절들 속에 우에서 말해 온 모든 것에 대한 결론이 표현되고 있다고 우리는 감히 말하고 싶다.

인상파에 관한 문제는 복잡한 론쟁을 거쳐서 여러 미학자들

과 예술 리론가들의 고심적 노력에 의해서만이 완전한 해결에 도
달할 수 있으리라고 본다. 그러나 인상파에 대한 좌우경적 편향은
다 유해로운 견해이라고 우리는 적어도 확신하는 바이다.

-1957, 3, 1-

북 파산(郭山)에서 출생하여 一九三五년 二二월 二四일 三三세를 일기로 요절한 시인이다.

그는 처음에 한문을 배우다가 자기 고장에 사립 학교가 개설되어 신학문을 배우게 되었고 오산 중학(五山中學)을 다니다가 三·一 운동으로 중퇴하고 다시 서울 배재 고보에 편입하였다. 배재 고보를 졸업한 후 고향에 돌아와 일시 사립 학교 교편을 잡다가 일본 동경으로 상과 대학에 입학하였으나 중퇴하고 다시 고향으로 돌아 왔으며 마감 시기에는 구성으로 이주하여 그곳에서 서거하였다.

김 소월은 이미 오산 학교 시대부터 시 창작을 습작하여 一七세 때 즉 一九二○년부터 시 작품들을 발표하였는바 그의 생애는 비록 짧았으나 二백여 편의 방대한 량의 작품들을 창작하였으며 그것도 주로 一九二五년까지의 사이에 이루어졌다.

그가 시 창작을 그만두었을 때에는 카프 문학이 더욱 힘차게 장성 발전하고 있었다.

따라서 김 소월이 창작 활동하던 시기는 프로레타리아 문학이 새로운 기세로 반죽하던 시기이며 그러나 김 소월은 이러한 시대적 주류와는 아무런 교섭과 련계도 맺음이 없이 자기의 창작 활동을 끝마친 시인이다. 그럼에도 불구하고 김 소월의 시 창작은 또한 처음부터 부르죠아 반동 문학 조류와는 구별되는 사실주의의 길을 개척하였으며 특히 향토적인 민요풍의 서정시로써 인민들의 사랑을 받았다.

김 소월은 자기의 생애의 대부분을 농촌에서 보내면서 일어 림 조국을 비뚜하게 생각하며 합도 의 아름다운 자연과 사람들의 아름다운 정서를 노래한 향토적인 시인이니 따라서 비록 당시의 시

윤세평,『해방전조선문학』, 조선작가동맹출판사, 1958, pp.246-256.

는 리화의 타락한 生活을 구짖으며 갱생의 길을 밟을 것을 권고하나 이 리화는 자기 처지에 대하여 무자각한 인물이다.

그러나 가소롭게도 지 형근 자신이 술집에 있는 리화를 만나기 위하여 친구의 주머니에서 본 三○원을 도적질하고서 류치장 신세를 지고 말며 그 사건이 신문 三면 기사에까지 오르게 된다. 여기에서 작가는 돈이 리화의 운명을 롱락한 것처럼 그것이 다시 지 형근의 운명을 롱락하고 있는 데 대하여 이야기하고 있는바 지 형근의 형상은 그가 결코 돈을 빌 수도 없을 뿐만 아니라 비화를 구원할 수도 없는 무력한 시대의 락오자라는 것을 보여 주고 있다.

이 점에 있어서 지 형근은 당시의 몰락한 량반집 자식들의 운명을 가장 형상적으로 보여 준다.

라 도향은 우에서도 지적한 바와 같이 당시의 프로레타리아 작가들과는 아직도 먼 거리에 있었던 작가다. 그러나 그의 이상과 같은 사실주의적 창작 행정은 당시의 프로레타리아 문학 운동에 영향 되면서 점차적으로 발전하고 있었다는 것을 실증하고 있다.

그리하여 불행히도 그는 일찌 서거하였으나 그의 사실주의적 작품들은 二○년대 초기의 사회적 한 측면을 진실하게 반영한 것으로 그의 공적은 적지 않다.

김 소 월 (金素月)

김 소월(一九○三─一九三五)은 본명을 김 정식(金廷湜)이라 하고 一九○三년 一○월 一六일 평

넝변에 약산
진달래꽃
아름 따다 가실 길에 뿌리우리다

이것은 널리 알려진 『진달래꽃』의 한 구절인바 버림은 받았으나 진달래꽃과도 같이 아름다운 녀인의 심정을 노래하여 사람들의 심금을 울리고 있다. 더우기 녀편에서 충만된 감정이 넘처 흐버 그대로 아름다운 음향적인 리듬을 이루는 것은 그의 작시법상의 특징을 이루어 이재탈 띠었다.

그러하여 一九二三년에도 『산』, 『삭주 구성』, 『가는 길』과 같은 아름다운 시를 발표하였는바 『삭주 구성』은 『진달래꽃』과 함께 그가 일본에 가 있을 때 창작한 것으로 조국과 고향과 집을 하나로 하여 그 그리움을 노래한 시편이다.

물로 사흔, 배 사흔
먼 삼천리
더더구나 걸어 넘는 먼 삼천리
삭주 구성은 산을 넘어 륙천 리요

이렇게 시작된 『삭주 구성』은

대저 주류로부터 뒤떨어지고 거기에 젊은 애수가 담겨 있다고 할지라도 그의 시는 조국과 향토한

사랑하는 빠포쓰로써 풍부한 인민성을 과시하고 있다.

항차 그는 타고난 시적 재능으로써 현대 조선시문학 발전에 있어서 리상화와 함께 불후의 공적

을 쌓은 시인이라고 할 때 김 소월의 시가가 가지는 진보적 의의는 충분히 리해할 수 있나.

김 소월의 시가는 시집 『진달래』와 『소월 시초』 등에 수록되여 있는바 그의 많은 시편들을

주제별로 분류하여 본다면 향토와 조국에 대한 사랑과 긍지를 노래한 것이 가장 많으며 인정 세태

와 사랑을 노래한 것들이 또한 많다.

그러나 그의 대표작으로서 독자들에게 가장 많이 친숙된 작품들은 『초혼』(招魂), 『진달래꽃』,

『작주 구성』, 『금잔디』, 『산』, 『풀마름』, 『산유화』, 『접동생』, 『바라건대는 우리에게 우리의 보습

대일 땅이 있었더면』 기타이다.

김 소월이 二〇세 나던 一九二二년에 벌써 『금잔디』, 『진달래꽃』과 같은 우수한 사봄밤을 내

놓았다는 것은 그의 시적 천품은 과시하고도 남는다.

나 보기가 역겨워
가실 때에는

말없이 고이 보내 드리우리다

눈물로 함빡이 쩌여 쩌며
속없이 우노라 지는, 꽃을,
속없이 느끼노라 가는 봄을.
혼자서 잡고는 어이없이도
집난이는 설어 울어라,

라고 출가한 녀자가 아직도 남아 있는 봉건 유습에 얽매여 시집살이의 눈물을 짜는 이 노래에는 그
대로 『시집살이』 민요들을 련상케 하는 동시에 시인의 인도주의 사상을 읽고도 남는다.
또한 그의 유명한 『접동새』란 시는 어붓어미의 시샘에 죽은 누나의 넋이 접동새가 되였다는 전
설에 모찌브를 둔 노래로서

접동
접동
아울오라비 접동

진두강 가람가에 살던 누나는
진두강 앞마을에

서로 떠난 몸이길래 몸이 그리워
님을 둔 곳이길래 곳이 그리워
못 보았소 새들도 집이 그리워
남북으로 오며 가며 아니 합디까.

라고 꿈길에도 더듬는 조국 땅을 애타게 그리는 심정을 절절하게 노래하고 있다.

향토와 자연을 노래한 김 소월의 시편들은 절절한 향토애와 조국애를 자아내고 있는바 그에게 있

어서 특징적인 것은 그것이 단순한 풍월시(風月詩)에 머무르지 않고 언제나 인간 생활을 안받침하

여 노래하며 적지 않은 경우에 우리의 끼유한 전통들에서 모찌브를 찾고 있는 그 점이다.

때문에 그의 시편들에는 시인의 심오한 인도주의가 관통되고 있으며 이로 말미암아 항종 독사들이

공감을 자아내고 있는 것이 사실이다.

실례로 그의 시 『첫치마』에서

꽃 지고 잎 진 가지를 잡고
미친듯 우나니 집난이는
해다 지고 저문 봄에
터리에도 감은 첫치마를

곤한 말 한 소리여。

지는 해 그립자니,
오늘은 어데까지,
어문뒤 아무데나
가다가 묵을베라.

바꼬 서정적 주인공의 방랑의 심정은 노태하고 또 길에서

어제도 하룻밤
나그네 집에
까마귀 까악까악 운며 새였소。

오늘은
또 몇십 리
어데로 갈가。

와서 웁니다.

(중략)

아홉이나 남아 되는 오랍동생을
죽어서도 못 잊어 차마 못 잊어
야삼경 남다 자는 밤이 깊으면
이 산 저 산 옮아 가며 슬피 웁니다.

라고 피타게 우는 접동새를 두고, 향토적인 전설을 노래하는 데서도 시인의 인도주의 사상은 번득

히 드러나고 있다.

그러나 또한 그의 조국의 자연과 향료를 노래한 시가들은 조국과 고향과 집을 잃은 나그네의 외로운 넋의 방황으로도 특징적이다. 그것은 그의 시가를 관통하고 있는 기본 빠포쓰의 하나로 되고 있으나 一九二〇년에 쓴 「랑인(浪人)의 봄」을 위시하여 「오는 봄」, 「길」 기타네서 독성서으로 붙 수 있다. 즉 「랑인의 봄」에서

산길가 외론 주막,
어이그 쓸쓸한데,
언저 든 짐장사외

그러나 집 잃은 내 몸이여,
바라건대는 우리에게 우리의 보습 대일 땅이 있었더면!
이처럼 떠돌으랴, 아침에 저물손에
새라새로운 탄식을 얻으면서.

「개한 아침」에서

바고 땅에 대한 농민들의 절박한 심정을 노래하였으며 「밭고랑 우에서」, 「상패한 아침」 등은 농촌
사람들의 로력과 결부된 시인의 희망과 리상을 보여 준 것으로도 특징적이나. 그 비하여 그가 「고

그러나 나는 내버리지 않는다, 이 땅이 지금 쓸쓸타.」,
나는 생각한다, 다시금 시원한 빗발이 얼굴에 칠 때,
에서 뿐 있을 앞날의 많은 전변 이후에
이 땅이 우리의 손에서
아름다와질 것을!
아름다와질 것을!

하고 노래한 것은 그의 애수 가운데서도 이러한 앞날의 동경을 가지고 있었다는 것을 슷시한다.

라고 고독한 방황의 세계를 노래하였을 때 그것은 시인 자신의 처지임과 동시에 조국을 잃은 당시 인민들의 심정을 반영한 것이기도 하다.

그러나 이는 김 소월 자신이 시대의 거류로부터 뒤떨어지고 있었다는 사실과 깊이 관련되는 바 그는 자기의 세계관적 제약성으로 말미암아 당시 인민을 다만 조국을 잃은 떠도는 나그네로 밖에 인식하지 못하였으며 로동 계급이 령도하는 반일 민족 해방 투쟁의 거센 흐름은 그의 시야 밖에 있었다.

따라서 김 소월의 시가에 떠도는 애수는 잃어진 것에 대한 비애로써 극히 랑만적인 색소를 띠게 한 것이 사실이다.

그럼에도 불구하고 사실주의적 시인인 김 소월은 제한된 한계에서나마 역시 당시의 현실을 반영하지 않을 수 없었으니 그는 향토를 노래한 시에서도 농촌 생활의 면모를 보여 주면서 비록 시대러는 농민들의 사상 감정을 보여 주었다. 즉 그의 시 『바라건대는 우리에게 우리의 보습 대일 땅이 있었더면』은

나는 꿈꾸었노라 동무들과 내가 가지런히
벌가의 하루 일을 다 마치고
석양에 마을로 돌아 오는 꿈을,
즐거이 꿈 가운데.

이와 함께 「초혼」을 비롯한 사랑의 주제의 시가에 있어서도 「초혼」의

산산이 부서진 이름이여!
허공중에 헤여진 이름이여!
불러도 주인 없는 이름이여!
부르다가 내가 죽을 이름이여!

(중략)

선 채로 이 자리에 돌이 되여도
부르다가 내가 죽을 이름이여!
사랑하던 그 사람이여!
사랑하던 그 사람이여!

와 같이 조국에 대한 열렬한 사랑은 결부시켜 노래한 애국적 파포쓰로 하여 그의 사상적 면모를 한

명확히 하여 주고 있다.

그리하여 김소월은 二〇년대 초기에 출현한 인민적인 시인으로서 그가 남겨 놓은 시가 유산한은

오늘까지 고귀한 것으로 되여 있다.

찾아보기